LA PEINTURE ITALIENNE

PAR

G. LAFENESTRE

PARIS
SOCIÉTÉ FRANÇAISE D'ÉDITIONS D'ART
L.-H. MAY
Éditeur des Collections Quantin

COLLECTION PLACÉE SOUS LE HAUT PATRONAGE

DE

L'ADMINISTRATION DES BEAUX-ARTS

COURONNÉE PAR L'ACADÉMIE FRANÇAISE
(Prix Montyon)

ET

PAR L'ACADÉMIE DES BEAUX-ARTS
(Prix Bordin)

Droits de traduction et de reproduction réservés.

PRÉFACE

La peinture italienne a exercé, dans les temps modernes, sur l'imagination des peuples, la même influence que la sculpture grecque dans l'antiquité. Toutes les écoles de peinture, en France, en Espagne, en Allemagne, en Flandre, dans les Pays-Bas, en Angleterre, sortent d'elle ou s'y rattachent. Le monde civilisé vit encore dans le rêve de beauté que les artistes de Florence, de Venise, de Rome ont renouvelé, pour sa consolation, deux mille ans après leurs ancêtres de Sicyone, d'Égine et d'Athènes.

Le sujet était fait pour tenter de bonne heure la critique historique. Grâce au patriotisme local des biographes italiens, excités depuis le xvie siècle par l'exemple de Vasari, l'amas des documents rassemblés était déjà considérable au commencement du siècle. L'abbé Lanzi essaya le premier, avec une expérience clairvoyante, d'en tirer les éléments d'une histoire complète. Malgré la prédominance de l'éloquence littéraire sur l'analyse raisonnée des faits, son livre consciencieux reste encore intéressant. Toutefois, c'est à Fr. de Rümohr, en 1827, que revient l'honneur d'avoir montré résolument dans ses *Italienische Forschungen* le parti qu'on pouvait tirer, pour l'exacte connaissance de la vérité, de la confrontation patiente

des œuvres avec les documents. Il fut bientôt suivi avec un extrême enthousiasme, dans cette voie féconde, par notre compatriote Rio, qui donna à ses démonstrations savantes, dans son beau livre *De l'Art chrétien,* l'accent ému d'une conviction presque fanatique. Dès lors, la mine était ouverte et d'innombrables travailleurs n'ont cessé d'y fouiller. L'Italie, l'Allemagne, l'Angleterre, la France s'y sont mises à la fois. On trouvera, cités dans nos notes, la plupart de ces historiens ou critiques dont les découvertes ont modifié si profondément sur certains points les idées courantes et nécessité la refonte méthodique des catalogues dans les grands musées, à Paris, à Londres, à Berlin, à Vienne. Il nous suffira de rappeler, parmi les morts, Pietro Selvatico, Carlo Milanesi, Pini, Forster, Passavant, Wolltmann, Eastlake, Villot, Charles Blanc; et, parmi les vivants, le P. Marchese, Gaetano Milanesi, Crowe et Cavalcaselle, Frizzoni, Morelli, Burckardt, Bode, Dohme, Lubke, Ruskin, Symonds, Reiset, de Tauzia, A. Gruyer, H. Delaborde, Paul Mantz, Eugène Müntz, pour montrer quelle activité s'est, depuis trente ans, portée sur ce terrain!

C'est à l'aide de ces récents travaux, après une étude personnelle de la plupart des œuvres, que nous essayons de montrer, dans un tableau rapide, le développement d'une production merveilleuse, qui ne se ralentit pas durant quatre siècles et qui occupa des milliers d'artistes. L'étendue du sujet ne permettait pas de l'enfermer en un seul volume. Nous l'avons divisé en deux parties : dans la première, après avoir étudié les origines de la peinture en Italie dans l'antiquité et au

moyen âge, nous suivons sa marche ascendante jusqu'à la fin du xv⁰ siècle. Dans la seconde, après avoir présenté, dans leur gloire, les génies triomphants du xvi⁰ siècle, nous accompagnerons, durant la décadence et jusqu'à nos jours, la suite inégale de leurs descendants. La sympathie profonde que nous portons aux précurseurs sincères et hardis des périodes primitives n'amoindrit pas d'ailleurs notre admiration pour leurs successeurs victorieux de la Renaissance. Nous nous sommes efforcé d'être juste pour tous, même pour ces praticiens vaillants et ces brillants décorateurs des xvii⁰ et xviii⁰ siècles qu'on écrase aujourd'hui d'un mépris excessif après les avoir accablés d'insupportables louanges. Afin d'apporter le plus de clarté possible dans cette grande mêlée d'artistes et d'œuvres, nous avons adopté l'ordre chronologique, dans les biographies spéciales comme dans le développement général. Les dates authentiques sont les lumières de l'histoire; elles expliquent les œuvres, elles justifient les hommes. Nous ne les avons pas épargnées au lecteur.

Puisse ce petit livre, ainsi fait, ne paraître ni un guide trop ignorant ni un compagnon trop lourd à ceux qui le voudraient consulter dans les musées d'Europe ou sur les routes d'Italie! En fait d'art, les plus belles phrases ne valent pas la plus simple vue des choses. Tout ce que nous pouvons faire, nous, pauvres écrivains, admirateurs des grands artistes, c'est d'apprendre à les aimer, c'est d'enseigner à les voir. Notre ambition sera comblée si nous communiquons à quelques-uns, avec notre admiration réfléchie pour ces maîtres exquis ou sublimes, le désir d'aller les contem-

pler dans leur pays; car c'est là seulement que rayonnent encore les œuvres les plus hautes de leur génie, celles dont le temps impitoyable achève chaque jour la lente destruction, ces grandes décorations murales qui manqueront aux générations futures pour comprendre l'une des floraisons les plus magnifiques de l'intelligence humaine.

G. L.

BIBLIOGRAPHIE GÉNÉRALE

BLANC (Charles), M. CHAUMELIN, H. DELABORDE, G. LAFENESTRE, PAUL MANTZ. — *Histoire des peintres de toutes les Écoles.* In-folio; Paris.

J. BURCKARDT. — *Der Cicerone. — Vierte Auflage bearbeitet von W. Bode.* In-8°; Leipzig, 1883.

CROWE AND CAVALCASELLE. — *A new History of Painting in Italy.* 3 vol. in-8°; London, 1864-1866. — *History of Painting in North-Italy.* 2 vol. in-8°; London.

DOHME, J.-D. RICHTER, H. JANISCHEK, etc. *Kunst und künstler der Mittelalter und der Neuzeit.* 3 vol. in-8°; Leipzig, 1879.

LANZI (Luigi). — *Storia pittorica dell'Italia.* 4 vol. in-8°, 1804. (Nombreuses éditions. Traduction française par M^me Dieudé; 5 vol. in-8°, Paris, 1825.)

LUBKE (Wilhelm). — *Geschichte der Italianischen Malerei.* 2 vol. in-8°; Stuttgart, 1878.

P. MANTZ. — *Les chefs-d'œuvre de la peinture italienne.* In-folio; Paris, 1870.

RIO (A.-F.) — *De l'Art chrétien.* Nouvelle édition, 4 vol. in-8°; Paris, 1861.

VASARI. — *Le opere con nuove annotazioni e commenti di Gaetano Milanesi.* 8 vol. in-8°; Firenze, 1882.

WOLTTMANN UND WOËRMANN *Geschichte der Malerei* (en cours de publication). In-8°; Stuttgart.

LA PEINTURE ITALIENNE

LIVRE PREMIER

LES ORIGINES
(DU Ier AU XIIIe SIÈCLE)

CHAPITRE PREMIER

LES ORIGINES DANS LE MONDE ANTIQUE
(DU Ier AU IVe SIÈCLE)

L'histoire de la civilisation en Italie, au Moyen âge et à la Renaissance s'explique, en grande partie, par la persistance ou par le réveil de certaines traditions antiques. L'histoire des arts, dans le même pays, dans les mêmes temps, suit naturellement les mêmes lois. Les origines de la peinture, comme celles de l'architecture et de la sculpture, s'y trouvent donc dans les monuments romains, d'origine païenne ou chrétienne, qui ont échappé aux ravages des hommes. Les deux courants, l'un sacré, l'autre profane, qui ne cessèrent ensuite, soit de se côtoyer, soit de se confondre, suivant les circonstances, deviennent assez faciles à suivre quand l'on remonte tout d'abord à leur double source. Pour se bien préparer à comprendre l'esprit, à la fois no-

blement idéaliste et savamment naturaliste, qui anima les grands génies de l'Italie aux XVe et XVIe siècles, le mieux à faire est de descendre dans les Catacombes après avoir visité les ruines de Pompéi.

§ 1. — DÉCADENCE DE LA PEINTURE PAÏENNE.

Les Romains avaient connu de bonne heure l'art de peindre par les Étrusques ; c'est seulement par la conquête de la Grèce qu'ils en prirent le goût durable. Depuis que L. Emilius Paulus (148 av. J.-C.), vainqueur de Persée, roi de Macédoine, était rentré en triomphe, suivi de 250 chariots chargés de statues et de tableaux, tous les généraux, tous les préteurs, tous les propréteurs, tous les fonctionnaires civils ou militaires avaient pris l'habitude de rapporter, de Grèce en Italie, des collections formées aux dépens des vaincus. Ce pillage dura trois siècles. Les peintres grecs, attirés par les amateurs, avaient en même temps traversé la mer et formé des élèves. Vers le temps d'Auguste, l'usage de la peinture, comme décor fixe ou décor mobile des habitations, était devenu général dans toute l'Italie. Le mélange des enseignements helléniques et des traditions étrusques y avait même produit une sorte de renaissance éclectique dans laquelle l'étude du portrait jouait un rôle important. Peu après, une importation orientale, la scénographie, ou représentation d'architectures imaginaires, venait ouvrir un champ nouveau que l'ingénieux Ludius et ses imitateurs agrandirent encore en y mêlant le paysage. Dès lors, la peinture, purement décorative, en possession d'un inépuisable magasin de combinaisons

linéaires et de figures traditionnelles, se répandit à profusion sur tous les points du monde civilisé. Toutes les ruines romaines, découvertes sur le sol d'Afrique, de France, de Grande-Bretagne, d'Allemagne, aussi bien qu'en Italie, ont conservé quelques traces de ces colorations brillantes et de ces ornementations capricieuses où les artistes de la Renaissance devaient, quatorze siècles plus tard, ranimer leur imagination.

Au II^e siècle de l'ère chrétienne, l'Italie, avec ses temples et ses basiliques en marbres incrustés de métaux, ses portiques peuplés par les statues de Paros, de bronze, de porphyre et d'or, ses palais et ses maisons stuqués au dehors et au dedans et, de la base au faîte, égayés par des images riantes et de vives couleurs, présentait, sans doute, aux yeux un merveilleux spectacle. La miraculeuse résurrection de Pompéi et d'Herculanum, deux villes provinciales, permet à peine de concevoir ce que put être cet immense éblouissement dans les riches capitales de l'empire, à Rome, à Naples, à Milan, à Padoue. Du temps des Flaviens, qui rebâtirent en partie Pompéi, on constatait déjà la décadence du goût et l'affaiblissement de la main, et les peintures qui en couvrent les murailles sont le plus souvent des travaux de pratique, exécutés à la hâte par des ouvriers plus que par des artistes. Toutefois, dans ces décorations élégantes, dont les tympans reproduisent les chefs-d'œuvre des siècles antérieurs, le génie des peintres grecs survit avec son charme immortel, comme l'âme des grands musiciens respire dans les mélodies anonymes que les chanteurs populaires se transmettent en les altérant. Si négligée qu'en soit parfois l'exécution,

les qualités foncières de l'invention et du style s'y montrent partout avec une persistance qui permet d'en déterminer exactement les caractères. Les rares fragments de peintures antiques qu'on a trouvés ailleurs peuvent porter la marque d'un travail plus soigné; ils ne révèlent pas d'autres façons de voir ni d'exprimer les choses.

Soit qu'on examine, dans le musée de Naples et sur les murs de Pompéi, les sujets traités avec le plus de soin, la *Reconnaissance d'Achille,* le *Sacrifice d'Iphigénie, Ulysse et Pénélope, Bacchus et Ariane, Diane et Actéon* (maison de Salluste), *Vénus et Adonis* (maison de Méléagre) ou la célèbre mosaïque de la *Bataille d'Alexandre,* soit qu'on admire, à Rome, les *Noces Aldobrandines* et les fragments récemment découverts au Palatin et sur les bords du Tibre, on reconnaît, dans toutes ces peintures, les mêmes traits essentiels. L'ensemble en est bien équilibré et décoratif, l'ordonnance nette et sculpturale, la coloration franche et douce. D'une part, quelle que soit la composition, figure isolée, groupe de personnages, scène dramatique, paysage réel ou de fantaisie, elle se raccorde toujours à une ornementation d'ensemble; là où les œuvres sont restées en place, le sujet principal y forme presque toujours le centre d'un système ingénieux de combinaisons linéaires dans lesquelles les éléments architecturaux, végétaux, animaux, s'entremêlent avec une variété infinie. D'autre part, si bien liées qu'elles soient à l'ensemble par une harmonie de tons toujours sûre, les figures, isolées ou groupées, même dans les attitudes les plus expressives, se décou-

pent toujours sur les fonds avec la netteté de geste

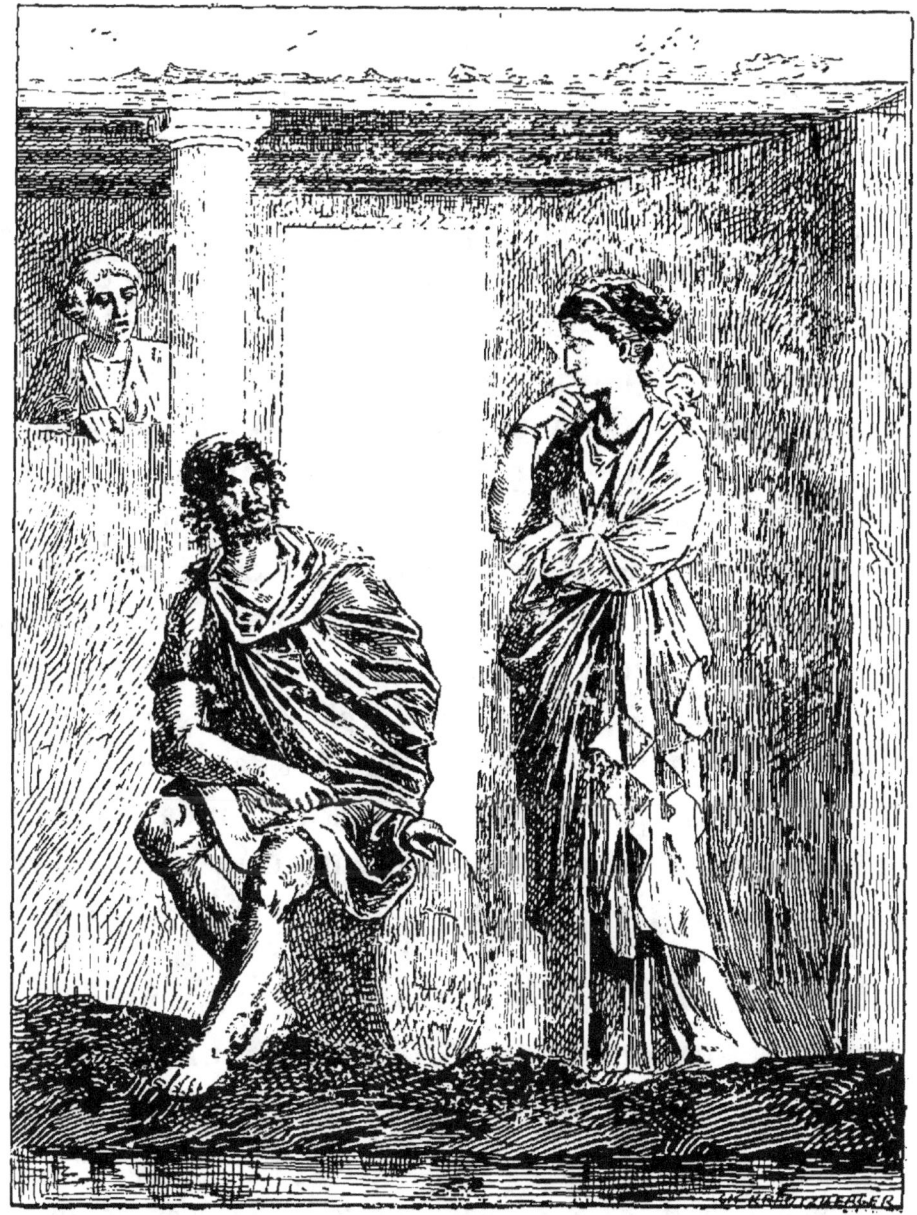

FIG. 1. — ULYSSE ET PÉNÉLOPE.
Peinture de Pompéi.

et la pondération de lignes qui sont le propre des

statues. La simplification des formes, la sobriété des modelés, la rareté des raccourcis, l'uniformité des plans conservent à quelques-unes de ces représentations murales l'aspect de bas-reliefs peints : on y sent partout la soumission de la peinture à l'art dominateur du monde hellénique, à la sculpture. A mesure que l'esprit grec s'affaiblit, à mesure que grandit la corruption romaine, le souvenir de cette noble origine tend à disparaître. Le goût du beau dans les formes et de la vérité dans les expressions fait place à une recherche, de plus en plus grossière, du seul plaisir des yeux. La vivacité des colorations brillantes, le jeu capricieux des images chimériques suffisaient déjà aux contemporains de Pline l'Ancien : « L'oisiveté a perdu les arts, s'écrie-t-il en terminant l'histoire de la peinture romaine; comme on ne sait plus peindre des âmes, on néglige aussi de peindre des corps. Assez parler de la gloire d'un art mourant! » Dans les deux siècles qui suivirent, les peintres païens, de plus en plus réduits à des besognes décoratives, ne firent guère que répéter, avec une habileté toujours décroissante, les redites d'un art déjà dégradé [1].

§ 2. — FORMATION DE LA PEINTURE CHRÉTIENNE.

C'était loin du soleil, dans les cimetières souter-

[1]. Jules Martha. *L'Archéologie grecque et romaine*, chap. x. (Bibl. de l'Enseignement des beaux-arts.) Paris, A. Quantin. — G. Perrot. *Mélanges d'archéologie (Peintures du Palatin)*. — Boissier. *Promenades archéologiques*, chap. vi. — W. Helbig. *Die Wandgemälde Campaniens*. Leipzig, 1868; *Untersuchungen über die Campanische Wandmalerei*. Leipzig, 1873.

rains où les premiers chrétiens enterraient leurs premiers martyrs, que se préparait, à la même époque, une rénovation prochaine de la peinture à son déclin. Malgré l'anathème porté, en Orient, par les Pères d'origine sémitique contre les images, le monde gréco-romain avait les yeux trop accoutumés au spectacle du beau pour que cette répulsion judaïque entrât facilement dans l'âme des nouveaux convertis. De fait, l'art chrétien apparaît à Rome presque en même temps que la foi chrétienne. Les Catacombes, nécropoles autorisées par la loi, respectées même durant les persécutions[1], ont conservé, sur les parois de leurs couloirs souterrains, des peintures dont quelques-unes remontent au 1^{er} siècle. Ces premiers essais de l'art chrétien se trouvent surtout dans les catacombes Santa-Priscilla a Via Salaria, S. Nereo e Achilleo a Via Ardeatina, San-Pretestato a Via Appia. Pour les deux siècles suivants, les catacombes San-Callisto, San-Sebastiano, Santa-Agnese a Via Nomentana fournissent les documents les plus nombreux. La catacombe de San-Gennaro à Naples présente aussi un grand intérêt. La disposition de ces cimetières est partout la même : c'est un système, plus ou moins compliqué, de couloirs étroits, creusés dans le sol, superposés presque toujours à plusieurs étages, dont les rencontres forment çà et là des carrefours d'inégale largeur sur lesquels s'ouvrent de petites chambres, *cubicula* (chambres à coucher). Ces *cubicula* des morts, semblables aux *cubicula* des vivants, reproduisent, le plus souvent, sur leur revêtement de stucs et de pein-

[1]. Rossi. *Roma sotterranea*. I, 101 ; III, 507. — Th. Roller *Les Catacombes de Rome*. I, xvii-xxiii.

tures, les décorations alors en usage dans les habitations romaines et dans les sépulcres païens. Par une fidélité pareille aux habitudes courantes, les sarcophages chrétiens contiennent des bijoux, des outils, des jouets, et portent sur leurs faces de marbre ou de pierre les attributs professionnels du défunt. Souvent même ils conservent simplement la décoration traditionnelle en usage chez les idolâtres, pourvu qu'il soit possible de l'appliquer, par une interprétation morale, aux croyances nouvelles.

Pendant cette première période, l'art chrétien ne diffère point, en apparence, de l'art païen : même style, mêmes procédés, quelquefois mêmes sujets. Les *cubicula* de la catacombe de Santa-Domitilla sont à peu près contemporains des tombeaux de la voie Latine et des sépulcres des Nasons : ils offrent, à peu près, la même décoration. Comment s'étonner de cette similitude quand on sait que certains artistes, nouvellement convertis, continuaient à travailler pour les païens en même temps que pour les chrétiens[1] ? Cette décoration, d'ailleurs, par suite des scrupules et des hésitations que l'horreur de l'idolâtrie devait inspirer, reste, pendant quelque temps, plus volontiers ornementale. Ce ne sont, dans les voûtes, que longs enroulements de guirlandes fleuries entre lesquelles dansent de petits génies, fantaisies architecturales et paysages imaginaires comme il s'en étale sur les murs de Pompéi, pluies de roses et semis d'étoiles, tortils de pampres et touffes de lau-

1. E. Müntz. *Études sur l'histoire de la Peinture et de l'Iconographie chrétiennes*, p. 3. — E. Le Blant. *Études sur les sarcophages chrétiens antiques de la ville d'Arles*.

riers, parmi lesquels s'ébattent des vols d'oiseaux. Parfois apparaissent des figures réelles avec un sens allégorique : par exemple, des jardiniers, des moissonneurs.

FIG. 2. — PLAFOND PEINT DANS LA CATACOMBE DE LUCINE.
(Fin du IIe siècle.)

des vendangeurs, des cueilleurs d'olives comme représentants des quatre saisons. La catacombe de Naples, sous ce rapport, est des plus curieuses; la persistance des images païennes y est caractéristique. Non seulement on y revoit tous les animaux, réels ou chiméri-

ques, gazelles, panthères, dauphins, hippocampes, qui s'agitaient sur le fond rouge des décors pompéiens, entre les mêmes colonnettes, les mêmes festons, les mêmes vases, mais la tolérance des croyants s'est encore étendue jusqu'aux divinités inférieures du polythéisme : des tritons barbus y accompagnent les hippocampes, des amours ailés y voltigent encore autour des gazelles[1].

La force de l'habitude était si grande et le besoin de l'imagination si pressant que les figures humaines ne tardèrent pas, néanmoins, à reparaître dans les chambres sépulcrales. Elles s'y montrèrent d'abord sous des types connus, mais avec des visages déjà plus expressifs et une signification tout à fait inattendue. L'un des personnages qui s'y présente tout d'abord, et le plus souvent, c'est Orphée, coiffé de son bonnet phrygien, jouant toujours de la lyre, attirant à ses chants tous les êtres vivants, Orphée devenu le symbole de la puissance propagatrice de la nouvelle foi. Le subtil Ulysse, fermant ses oreilles aux mélodies des sirènes, représente le fidèle résistant aux tentations. Psyché, dévoilant Éros, devient la sœur d'Ève perdue par sa curiosité. Les Amours, exercés à cueillir les pampres de Bacchus, travaillent, comme vendangeurs, dans la vigne des paraboles. Mercure lui-même, l'Hermès Kriophore, continuant à porter son bétail sur ses épaules et sa syrinx en bandoulière, s'est converti en Bon Pasteur, doux et résigné, prêt à mourir pour ses brebis.

Quand les personnages bibliques apparaissent à leur

1. Victor Schulze. *Die Katacomben von San Gennaro dei Poveri in Neapel.* Iena, 1877.

tour, dans des attitudes et des costumes empruntés égale-

FIG. 3 — LE BON PASTEUR (Catacombe de Lucine, II^e siècle.)

ment à l'art païen, c'est pour accomplir des rôles sym-

boliques bien plus que pour représenter des types historiques. Chacun d'eux, librement interprété, devient une allusion et un encouragement aux espérances qui exaltaient l'âme des persécutés. Moïse, drapé dans la toge du philosophe, en frappant le rocher, fait jaillir la source de vie éternelle; Jonas, en s'échappant, comme le Christ du tombeau, des entrailles du monstre marin qui menaçait naguère Andromède, annonce à tous la résurrection ; Noé, voguant sur l'abîme dans le coffre où avait été enfermée Danaé, Lazare, emmailloté dans ses bandelettes, et sortant, à la voix du Sauveur, d'un « heroum » oriental, le jeune David, sa fronde à la main, vainqueur du géant, semblable à Jésus, vainqueur du démon, célèbrent tous le même triomphe. Les exemples de fermeté dans les supplices et d'inébranlable confiance dans le vrai Dieu sont donnés par Daniel tranquillement assis entre les lions et par les jeunes Israélites debout dans la fournaise. Suivant l'habitude antique, dans les actions les plus douloureuses, l'expression des visages reste toujours calme, avec un accent de tendresse un peu triste plus rarement connu des artistes païens. Dans ce lieu plein de suppliciés, aucune représentation de supplices; partout, au contraire, des figures jeunes, nobles, attrayantes, gardant, malgré la faiblesse générale de l'exécution technique, l'impérissable souvenir de la beauté naguère souveraine; partout, dans ce lieu de terreurs, des images de joie et d'espérance, des fleurs et des feuillages, des palmes et des colombes. Il faudra plusieurs siècles avant que l'imagination italique s'accoutume, dans l'effroi des invasions barbares, à représenter des scènes sanglantes et des figures terribles !

Les personnages divins dont les peintres inhabiles des Catacombes essayent, en même temps, de fixer les traits, s'adaptent, de la même façon, aux exigences de la tradition locale. Malgré les discussions qui s'élevèrent de très bonne heure entre les docteurs chrétiens, au sujet de la figure du Christ, les Romains ne se rangèrent jamais à l'opinion des Pères d'Afrique qui, en haine de l'hellénisme, voulaient trouver en lui un type de laideur. Durant les premiers siècles, quand le Christ apparaît dans les Catacombes, c'est sous les traits d'un jeune homme à visage régulier, imberbe, aux cheveux courts, doux et pareil à un héros. Peu à peu ses cheveux s'allongent et descendent sur ses épaules.

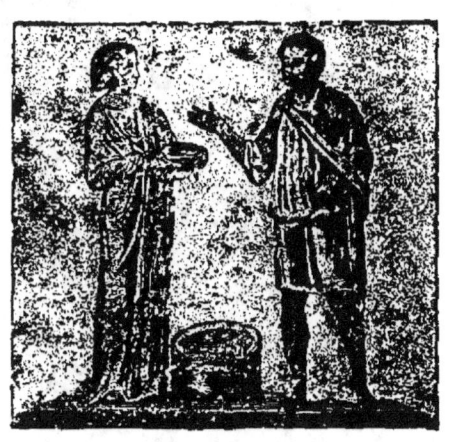

FIG. 4
JÉSUS ET LA SAMARITAINE.
(Catacombe de Saint-Pretextat.)

Beaucoup plus tard seulement se formera, par degrés, ce type inculte et barbu, aux grands yeux d'Orient, noirs, fixes, vagues, dont l'expression, avec les mauvais siècles, deviendra si rigoureuse et si farouche. La Vierge, largement drapée dans son pallium, est une noble matrone. Elle se tient d'abord en prière, debout, les bras majestueusement tendus; mais, avant la fin du IIe siècle, elle a déjà trouvé des attitudes moins solennelles. Parfois même, très simplement assise, la tête à demi couverte d'un voile transparent, elle porte déjà familièrement dans ses bras l'enfant Jésus « qui se retourne sur ses genoux avec un mouvement

tout a fait analogue à celui que Raphaël lui prête quelquefois dans ses Saintes Familles[1] » (Cat. Santa-Priscilla). Les types des Apôtres et des Prophètes, dont la recherche commence à la même époque, suivent, cela va sans dire, les mêmes transformations; ce sont d'abord

FIG. 5. — LA VIERGE MARIE.
(Catacombe de Priscilla. II^e siècle.)

de vrais patriciens de Rome, portant la tunique, le pallium, les sandales avec l'aisance d'habitués du Forum.

Ainsi se préparait silencieusement, dans la nuit, par les mains inhabiles de pauvres ouvriers traçant de pieux symboles sur des tombes à la lueur confuse des lampes, l'esprit nouveau qui, après de longs siècles d'attente, comme un germe longtemps endormi sous terre, devait plus tard animer la peinture italienne. Entre la façon de comprendre la figure humaine, qui fut celle des

1. L. Vitet. *Journal des Savants.* Février 1866, p. 96.

naïfs ouvriers des Catacombes et la façon de l'exprimer qui appartint aux artistes savants de la Renaissance, la similitude est profonde et frappe les yeux les moins clairvoyants. C'est la même simplicité, la même pureté, la même grandeur de formes embellies par le souvenir de la beauté hellénique en même temps qu'ennoblies par l'exaltation de la foi chrétienne. Dans ces souterrains abandonnés dorment les vrais ancêtres de Giotto, de Masaccio, de Fra Angelico, de Raphaël; mais avant que ces éclatants génies puissent ressaisir l'héritage qui les attend, que de longs jours d'ignorance et de deuil à traverser, pendant lesquels la tradition subira de si formidables éclipses que la peinture, comme les autres arts, semblera bien morte à jamais, sous un amoncellement de ruines, de desespoirs et de terreurs [1]!

CHAPITRE II

LES ORIGINES AU MOYEN AGE

LA TRADITION ROMAINE ET L'INFLUENCE BYZANTINE
(DU VIᵉ AU XIᵉ SIÈCLE)

Les deux grands événements qui, coup sur coup, signalèrent le commencement du IVᵉ siècle, la recon-

[1]. Voir, pour cette période, outre les ouvrages de Rossi et de Roller déjà cités dans les notes, les ouvrages suivants : L. Perret,

naissance du christianisme par Constantin (313), la translation du siège de l'empire à Constantinople (330), en modifiant profondément l'état social en Italie, y modifièrent aussi la situation des arts. D'une part, les peintres chrétiens, n'ayant plus à se cacher dans les Catacombes, purent, il est vrai, exercer leur art en plein soleil; mais, en revanche, de plus en plus soumis à l'autorité croissante de la foi victorieuse, ils oublièrent peu à peu la tradition du style antique, négligèrent de plus en plus l'exécution matérielle et renoncèrent, au bout d'un certain temps, à toute liberté d'imagination. D'autre part, tandis que l'art latin, sous ces formes dégénérées, loin du centre gouvernemental, perdait ainsi à Rome son habileté technique, un autre art, dans Constantinople, la capitale nouvelle, voisine de l'Asie et toute remplie d'œuvres grecques, se formait et grandissait sous la protection des empereurs d'Orient. Cet art particulier, composé d'éléments helléniques et d'éléments latins, amalgamés sous l'influence du goût oriental pour les matières précieuses et les fortes colorations, allait bientôt, à partir du vi[e] siècle, réagir par intermittences sur la péninsule, toujours exposée, de fait ou de droit, aux retours de la domination des empereurs d'Orient. L'art byzantin était destiné à former, plus tard, l'utile levain qui ranimerait, aux xiie et

Catacombes de Rome. 1851-1855. — Garrucci (P. Raff.), *Storia dell' arte cristiana nei primi otto secoli della chiesa.* 1874. — J.-S. Northcote and W.-R. Bronlow. *Roma sotterranea*, 1860. — P. Allard. *Rome souterraine.* Paris, 1874. — L. Lefort. *Chronologie des peintures des Catacombes romaines.* Paris, 1881. — Gaston Boissier. *Promenades archéologiques*, chap. iii. Paris 1880. — An. Gruyer. *Raphaël et l'Antiquité.* Introduction.

XIIIe siècles, sur le sol bouleversé de l'Italie, l'intelligence des traditions antiques.

Ce lent travail de décadence, suivi d'un travail, plus lent encore, de sourde gestation, ne devait pas exiger moins de huit siècles, les siècles les plus obscurs et les plus sanglants du moyen âge. Toutefois, la décadence n'eut rien de régulier. Le métier de peindre, à vrai dire, ne fut jamais complètement oublié en Italie. Sous l'impulsion de quelques papes ou princes plus éclairés, il reprit même, de temps à autre, un certain essor [1]. C'est ainsi qu'après la pacification de l'Église, dans la première joie de la délivrance et du triomphe, il y eut, à Rome, une véritable renaissance, fondée sur les principes classiques. On en suit les traces dans quelques peintures des Catacombes, et surtout dans les mosaïques, peintures inaltérables qui, à partir de ce moment, restent, pour les mauvaises périodes à franchir, les documents les plus sérieux à consulter.

§ I. — MOSAÏQUES [2].

La décoration de l'église de *Sainte-Constance*, à Rome, commencée peu de temps après l'édit de Milan,

[1]. Muratori. *Antiquitates Italicæ.* Diss. XXIV.
[2]. Voir, pour toute cette période : Gerspach. *La Mosaïque,* (Bibl. de l'Enseignement des beaux-arts.) — J. Labarte. *Histoire des Arts industriels.* Paris, 1881. — Barbet de Jouy. *Les Mosaïques chrétiennes des basiliques et des églises de Rome.* Paris, 1857. — L. Vitet. *Journal des Savants,* 1862-1863. — Rossi, *Musaici cristiani delle chiese di Roma.* Roma, 1872. — Eug. Müntz. *Notes sur les Mosaïques chrétiennes de l'Italie.* (*Revue Archéologique*, 1875-1876-1877-1878.)

offre un mélange d'imitations païennes et d'innovations chrétiennes qui révèle l'incertitude des imaginations dans cette période transitoire. Les mosaïques de la coupole, aujourd'hui détruites, existaient encore au xvii° siècle. On y voyait douze sujets tirés sans doute des livres saints, mais dont les figures gardaient le style antique. Des cariatides accompagnées de lions et de panthères séparaient les compartiments. Dans le bas courait alentour une rivière chargée de batelets avec des petits Génies ailés pour pilotes et pour rameurs. Celles qui subsistent actuellement dans la voûte de la galerie circulaire, au-dessous, sont probablement de même époque et de même style. Les enfants nus s'y trouvent encore; ils s'y livrent cette fois à tous les travaux de la vendange, les uns menant le chariot à bœufs qui porte la cuve, les autres vidant leur hotte pleine de raisins, les autres foulant aux pieds les grappes dans le pressoir. Tout ce petit monde est de mine si païenne que les antiquaires y furent longtemps pris : jusqu'en ces derniers temps, l'église de Sainte-Constance passa pour un ancien temple de Bacchus. Dans d'autres compartiments de la même galerie, Éros et Psyché se rencontrent au milieu des croix et des monogrammes sacrés. C'est seulement dans les deux absidioles latérales que les sujets portent l'empreinte de l'esprit nouveau. Dans celle de droite, le Christ, assis sur un globe, donne les clefs à saint Pierre; dans celle de gauche, le Christ se tient entre saint Pierre et saint Paul. C'est une application grossière et naïve du style romain à des motifs chrétiens; mais avec quelle maladresse et quelle inexpérience!

Toutefois, ce mouvement de renaissance ne fut pas stérile. Du IV^e siècle date aussi la plus belle des mosaïques romaines, la décoration absidale de *Sainte-Pudentienne*. Cette composition majestueuse montre, par la disposition habile des groupes, par la noblesse expressive des personnages, par la variété savante des types, par l'ampleur naturelle des draperies, combien la tradition antique était encore vivante au siècle de Constantin. « Vous ne sentez la décadence, dit L. Vitet, qu'à certaines faiblesses d'exécution et de détail, et, par compensation, vous découvrez dans ces figures des trésors tout nouveaux d'austères et chastes expressions, une fleur de vertu, une grandeur morale dont les œuvres de l'antiquité, même les plus belles, ne sont qu'imparfaitement pourvues. » La tradition, confirmée par des ressemblances de style, affirme que Poussin admirait profondément cette mosaïque. Il n'est point téméraire de croire que Raphaël l'avait étudiée. Nulle part, on ne constate mieux, en tout cas, la première réalisation d'une pensée qui, après avoir été celle des chrétiens rompant avec le paganisme sous l'empereur Constantin, devait redevenir plus tard, sous le pape Léon X, la pensée des chrétiens retournant au paganisme, celle de faire servir les formes de l'antiquité profane à l'expression des croyances sacrées.

Malheureusement, la décomposition de l'empire d'Occident qui, au IV^e siècle, suivait son cours fatal dans un calme relatif, devint, dans les siècles suivants, rapide et douloureuse. Au V^e siècle, les coups violents commencent à retentir. En 402, Honorius abandonne Rome et transporte la capitale à Ravenne. En 410,

pour la première fois, la Ville éternelle est violée par les Barbares : Alaric y entre avec ses Goths, Genséric avec ses Vandales, Odoacre avec ses Hérules ne tardent pas à l'y suivre (455-476). Chaque flot de barbarie qui monte sur la civilisation croulante, lancé de plus loin, est plus implacable. La terreur redouble avec les assauts. Ce qui peut survivre d'art, dans ce tumulte et dans cet effondrement, subit, comme la religion qui s'en sert, l'influence des habitudes grossières et des mœurs brutales des envahisseurs. Les rêves cèdent la place aux faits : la peinture, naguère idéaliste durant les résignations exaltées de la foi proscrite, devient peu à peu réaliste au milieu des discussions fanatiques de la foi triomphante. Forcément attachée à l'Église, la seule force morale et intellectuelle qui subsiste en ce désordre, elle s'en montre la servante chaque jour plus soumise, et devient aussi rigoriste et formaliste qu'elle à mesure qu'on s'avance dans la nuit.

L'antiquité, toutefois, avait la vie dure. L'agonie fut longue, avec des retours fréquents au passé et des résistances inattendues. Au ve siècle, les mosaïques de *Sainte-Marie-Majeure* (440), superposant, sur trois rangs, le long des murs de la nef, des scènes de l'Ancien Testament, imitent gauchement les bas-reliefs en spirale de la colonne Trajane. L'apothéose du Christ, fixée dans la voûte de l'abside, la procession des Apôtres et des Élus, disposée au-dessus de l'arc triomphal, y complètent dès lors une ordonnance qui deviendra bientôt réglementaire pour les basiliques. Les personnages conservent les costumes antiques, les figures

restent romaines, mais le type est plus lourd, la forme plus épaisse, l'allure plus indécise. La même dégénérescence est visible dans les mosaïques du *Baptistère de Saint-Jean-de-Latran* (vers 465), où les oiseaux, les fleurs, les fruits témoignent seuls encore de quelque habileté.

A Ravenne, où Honorius avait transporté en 402 le siège de l'empire et où l'impératrice Galla Placidia, veuve de Constantin II, venait d'établir (425) sa résidence, la tradition, moins altérée, jette un plus vif éclat. La coupole du *Mausolée de Galla Placidia* (Église des Saints Nazaro et Celso) offre un magnifique ensemble décoratif dont les combinaisons principales, ainsi que de nombreux détails, sont empruntés au système ornemental en usage dans les tombeaux antiques. Les Saints, debout près des fenêtres, gardent, avec la toge patricienne, l'attitude des orateurs du Forum. Dans le grand arc au-dessus de la porte d'entrée, le Christ, assis sur un rocher, au milieu de ses brebis, tenant la croix à la main, conserve la majesté naturelle et bienveillante d'une belle figure antique. Dans le *Baptistère des Orthodoxes* (vers 430), dont la voûte octogonale représente le Baptême du Christ, et, sur une ligne inférieure, les douze Apôtres, on reconnaît encore, mais de plus en plus trahie par la maladresse de la main, la fidélité de l'imagination à ses premiers enseignements.

C'est seulement au vi[e] siècle, quand le nom même de l'empire d'Occident a disparu (476), quand les Ostrogoths ont succédé aux Hérules et les Lombards aux Ostrogoths, qu'apparaît décidément, d'une part, dans

les villes abandonnées aux Barbares, une transformation grossière en rapport avec leur caractère, et, d'autre part, dans les territoires reconquis par les empereurs grecs, l'importation du style nouveau formé à Constantinople, du style byzantin. A Rome, l'abside de l'église des *S. S. Cosme et Damien,* est un exemple typique pour le premier cas (529-530). Dans la mosaïque qui la décore, plus de composition savamment combinée comme à Sainte-Pudentienne. Une symétrie grossière et naïve, imposante par sa seule rigueur, se substitue déjà à l'équilibre harmonieux des groupes. Le Christ, debout dans les nuées, garde son attitude majestueuse, mais son visage est sombre et son expression sévère. Les six Saints, vigoureux et bien musclés, qui se tiennent debout, sous ses pieds, à gauche et à droite, conservent, dans les attitudes, de la dignité et de l'aisance, mais leurs visages anguleux et allongés, aux yeux vagues et fixes, aux épais sourcils, ne sont plus des visages romains. Le sang barbare s'introduit dans l'art comme dans la population. S. Cosme et S. Damien sont devenus des Goths : les orateurs tournent aux soldats. A Ravenne, c'est le contraire qui se passe. Depuis que la ville, reprise sur les Ostrogoths par Bélisaire (539), est devenue le siège de l'exarchat (552), la transformation s'y opère dans le sens d'un retour vers la Grèce et vers l'Orient. Les Ostrogoths y avaient bien décoré un baptistère arien (aujourd'hui *Égl. S^{te}-Maria-in-Cosmedin*), mais ils s'étaient contentés d'y répéter, en l'altérant, la coupole du baptistère orthodoxe. Quant aux églises de S.-Apollinare-Nuovo, S. Vitale, S.-Apollinare-in-Classe, qu'ils avaient aussi

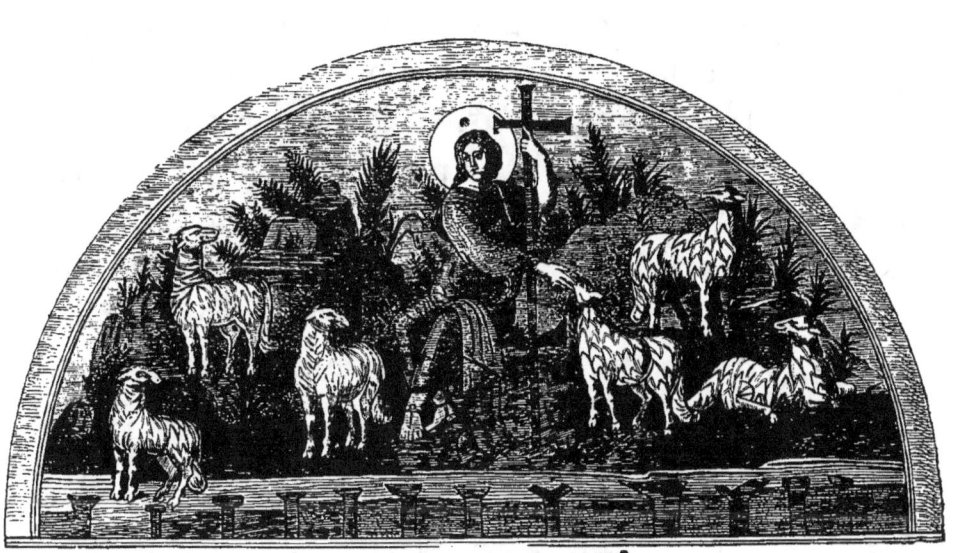

FIG. 6. — MOSAÏQUE DU Vᵉ SIÈCLE.
(Mausolée de Galla Placidia, à Ravenne.)

construites, ils n'avaient point eu le temps de les achever lorsqu'ils furent remplacés par les lieutenants de Justinien. Les mosaïques seules de *San-Apollinare-Nuovo*, où l'on voit de longues processions sortir du palais de Théodoric, semblent dater, en partie, de leur règne : à la tradition alourdie se mêlent quelques éléments nouveaux dans les vêtements, dans les chaussures, dans les coiffures ; les figures sont gauches, mais d'attitudes expressives, avec des gestes souvent heureux et naturels. Dans les splendides décorations de *San-Vitale* et de *San-Apollinare-in-Classe,* l'élément byzantin entre, au contraire, pour une large part, bien que les ouvriers semblent toujours des Italiens n'ayant point tout à fait oublié l'ancien style. A San-Vitale, les personnages réels, comme l'empereur Justinien, l'impératrice Théodora et leurs cortèges portent résolument les costumes contemporains de l'Orient, tandis que les figures idéales et légendaires conservent encore les vêtements antiques. Les costumes, comme tous les autres accessoires, y sont, pour la première fois, traités avec ce luxe de colorations et cette exactitude de détails qui plaisaient tant à la cour de Constantinople ; mais la plupart des compositions semblent plus ou moins gauchement copiées sur des modèles antérieurs et latins. D'autre part, tandis que les visages prennent un accent énergique d'individualité qui ne recule pas devant la laideur, les attitudes tendent à se fixer dans l'immobilité solennelle qu'elles garderont, en Orient, jusqu'à nos jours.

Que pouvait être, dans le même temps, la peinture proprement dite ? Il est probable qu'elle subit, suivant les lieux, les mêmes influences que la mosaïque. Ce

FIG. 7. — SACRIFICE D'ABRAHAM. (Mosaïque dans l'église San-Vitale, à Ravenne, vi^e siècle.)

PEINT. ITAL. I. 3

qui est certain, c'est que, malgré le désordre général, l'exercice, plus ou moins grossier, s'en maintint presque partout, même dans les contrées occupées par les conquérants les plus incultes, les Lombards. Au commencement du VIIe siècle, la reine Théodelinde fait représenter à Monza, sur les murailles de son palais, les gestes de ses ancêtres. « Dans ces peintures, dit Paul Diacre, on voit clairement comment les Lombards de ce temps coupaient leur chevelure, quels étaient leurs vêtements et quelles leurs façons d'être [1]. »

Quelques années auparavant, l'ami de Théodelinde, le pape saint Grégoire, malgré son aversion pour les lettres profanes, avait entrepris la restauration des anciens édifices et protégé les peintres. « Que la peinture, écrivait-il, remplisse les églises, afin que ceux qui ne connaissent pas leurs lettres puissent au moins lire sur les murailles ce qu'ils ne peuvent lire dans les manuscrits [2]. » Ses successeurs suivent son exemple. Honorius II (626-688) fait décorer de mosaïques l'*Abside de Sainte-Agnès*, Jean IV (640-642) l'*Oratoire de San-Venanzio*, Severin et Sergius Ier l'abside et l'atrium de la basilique de Saint-Pierre. Les deux premiers de ces ouvrages subsistent; ils témoignent d'une décadence croissante. Les figures, transformées sous l'influence grecque, perdent le sens des proportions : elles s'allongent démesurément, elles prennent un aspect raide et barbare. L'effet en est toujours saisissant, mais comme d'une vision étrange, troublante, surnaturelle. Quelque sou-

1. Pauli Diaconi. *De Gestis Longobardorum*, ch. XXIII (ap- Muratori, Script. R. It., I, 460).
2. S. Gregorii. *Epistolæ*, IX, 105.

venir de la correction classique apparaît dans les
S. S. Priscien et Félicien à *S.-Stefano-Rotondo* (642-
649) et dans le saint Sébastien de *S.-Pietro-in-Vincoli*
(680), qui furent dessinés dans le même temps, mais c'est
un souvenir si furtif, une lueur si vite obscurcie! Ce
S. Sébastien, qui deviendra pour les artistes du xve et
du xvie siècle le type de la jeunesse et de la beauté,
prend alors l'aspect d'un vieillard tout blanc, à barbe
inculte, en costume de patricien oriental.

Au viiie et au ixe siècle, on descend les derniers degrés
de l'abaissement. Les ouvrages, pourtant, ne sont pas
moins nombreux. Il y eut même, à Rome, une surexcitation d'activité, à deux reprises : une première fois, pendant la lutte que les pontifes, soutenus par le sentiment
populaire, engagèrent contre cette hérésie des Iconoclastes (les briseurs d'images), qui troubla tout l'Orient
(717-842); une seconde fois, lorsque Charlemagne, d'accord avec le saint-siège, tenta une restauration prématurée de la civilisation (768-842). Les ouvriers abondent, les artistes manquent. La résistance du clergé
italien aux Iconoclastes fut résolue et énergique. Dès le
début de la querelle, vers 711, l'empereur Philippicus
Bardanes ayant détruit, à Constantinople, une suite de
fresques représentant les Conciles, le pape Constantin
lui répliqua en faisant peindre, sur la façade de Saint-
Pierre, les six conciles orthodoxes. Grégoire II écrivit
à Léon l'Isaurien, en l'excommuniant, pour l'arrêter
dans sa fureur de dévastations, une lettre éloquente où
il indique les scènes de la Passion comme des sujets
très propres à décorer les églises (729). Ses successeurs,
Grégoire III, Zacharias, Adrien Ier, non moins ardents

à défendre les images, ouvrirent les couvents d'Italie à tous les artistes d'Orient chassés par la persécution. Malheureusement, quand cette lutte acharnée prend fin, les arts, combattus et défendus par des arguments purement théologiques, ne survivent qu'à la condition d'abdiquer toute liberté : « La disposition des images, dit le second concile de Nicée (787), n'est pas de l'invention des peintres; c'est une législation et une tradition approuvée par l'Église catholique. Et cette tradition ne vient pas du peintre (car la pratique seule est son affaire), mais de l'ordre et de l'intention des saints pères qui l'ont établie [1]. » La même assemblée constate d'ailleurs les grands services que la peinture peut rendre à la morale et à la foi; elle exprime, en termes chaleureux, le désir que tout ce qui fut fait pour la gloire de Dieu soit rendu visible aux yeux de tous, « puisque, par la peinture, nous pouvons toujours penser à Dieu; et que, dans les temples sacrés, lorsque la parole se tait, le spectacle des images fixées aux murs nous raconte encore et nous enseigne, le matin, à midi, le soir, la vérité de ses actes [2]. » Le synode de Constantinople, qui termine la querelle, en 842, admet définitivement la peinture et le bas-relief, mais il interdit encore la sculpture en ronde bosse. A la suite de ces événements furent établis les formulaires destinés à contenir l'imagination des artistes dans les limites prescrites par l'autorité ecclésiastique, et l'art byzantin, à qui la crise d'ailleurs n'avait pu enlever sa supériorité technique,

1. Labbe. *Conciles*. T. VII, p. 833.
2. *Ibid.*, p. 878.

prit décidément un caractère hiératique et conventionnel.

Comment s'étonner si les ouvrages exécutés à cette époque par des artistes indigènes trahissent une inexpérience profonde ? A Rome, la mosaïque, transportée de l'ancienne basilique de Saint-Pierre à Santa-Maria-in-Cosmedin (705-708), la tribune de San-Teodora (772-795), le triclinium du palais de Latran (795-816), les mosaïques du ixe siècle dans les églises S. S. Nereo-e-Achilleo, Santa-Maria-della-Navicella, Santa-Prassede, Santa-Cecilia, San-Marco, S. S. Silvestro-e-Marino, Santa-Maria-in-Trastevere, celles de San-Ambrogio, à Milan, de Santa-Margarita, à Venise, de la Cathédrale, à Capoue, révèlent une ignorance des proportions, un mépris de la vérité, une horreur de la beauté qui ne pouvaient guère empirer. Par une suite de chutes, l'art, dans sa décrépitude, reprenait donc les caractères de l'art dans son enfance. On ne lui demandait plus, comme aux époques primitives, que la représentation convenue des légendes religieuses au moyen de couleurs vives, mais sans aucune recherche de formes. Toute conception personnelle répugnait à l'imagination éteinte. Devant les effigies rigides d'un Christ éternellement farouche s'étalent à profusion les scènes sanglantes, des Passions hideuses et d'abominables martyres racontés avec une brutalité sauvage par des barbares inconscients. Quand on arrive à ce sombre xe siècle, pendant lequel les convulsions d'où devait sortir l'Italie nouvelle se compliquent et se précipitent, on ne trouve même plus d'œuvres à signaler ; ouvriers comme artistes, tous semblent avoir disparu.

§ 2. — MINIATURES.

Pour toute cette période obscure qui s'étend depuis l'édit de Milan jusqu'à l'an 1000, à défaut d'œuvres de peinture proprement dite, l'illustration des manuscrits d'origine indigène ou étrangère, dont le goût fut toujours répandu en Italie, offre des moyens d'information aussi importants et aussi sûrs que la décoration des édifices. C'est vers la fin de l'empire romain qu'on avait pris l'habitude d'embellir les parchemins de lettres ornées et d'images en couleur. Ce goût se développa considérablement après le triomphe du christianisme; les riches patriciens de Constantinople, en particulier, encouragèrent à l'envi l'art des miniaturistes. Il est certain, d'une part, que ces enlumineurs reproduisirent fréquemment des peintures célèbres, et que, d'autre part, ils recevaient la même éducation que les peintres contemporains. On peut donc suivre, dans leurs ingénieux et patients travaux, la décadence du style classique, le triomphe du style byzantin, la formation du style nouveau.

Un *Homère* de la Bibliothèque Ambrosienne, à Milan, deux *Virgile* et un *Térence* de la Bibliothèque du Vatican, illustrés au ive ou au ve siècle, sont encore tout pleins de l'esprit antique dans l'ordonnance expressive et claire des compositions, dans le groupement, le caractère et l'habillement des figures. Il en est de même d'un *Josué* du viie siècle (Bibl. du Vatican), où l'art chrétien utilise les formes classiques avec la même liberté et la même naïveté que dans les Catacombes et qu'à Santa-

Costanza, mais avec une plus grande habileté et dans un style parfois digne des meilleurs temps. Les riches miniatures de la *Genesis* et du *Dioscorides* (Vienne, Bibl. impériale), faites pour la princesse Juliana, petite-fille de Valentinien III (vie siècle), montrent l'introduction intelligente et discrète des éléments orientaux dans la tradition antique. Comme les miniaturistes étaient, en général, des lettrés plus attachés, par leur métier même, aux souvenirs de la vieille civilisation; comme ils se trouvaient moins soumis que les décorateurs d'édifices publics aux exigences du formulaire hiératique, on remarque, même en pleine domination byzantine, dans leurs illustrations, une fidélité bien plus durable aux traditions grecques et romaines. La Bibliothèque nationale, à Paris, possède un *Grégoire de Naziance* peint pour l'empereur Basile Ier (867-886) et un *Evangelium* latin du commencement du ixe siècle, qui sont de précieux témoignages de cette persistance, tant en Orient qu'en Occident. Dans le xe siècle même, les enlumineurs de Constantinople gardent, avec une adresse technique souvent admirable, la mémoire respectueuse des compositions romaines, le sentiment maladroit, mais sincère, des belles proportions, des formes correctes, des draperies classiques. Les quatre cent trente miniatures, si variées, si dramatiques, du *Menologium* (Bibl. du Vatican), faites pour l'empereur Basile II (976-1025), forment un de ces répertoires immenses de scènes, d'attitudes, de gestes où les peintres italiens du xiiie et du xive siècle devaient plus tard puiser à pleines mains. L'usage des livres saints ornés de ces miniatures, tantôt de provenance byzantine, tantôt de provenance sep-

tentrionale (à partir du ix⁰ siècle, c'est dans les couvents de France et d'Allemagne que travaillent les plus habiles miniaturistes), exerça une action considérable sur l'imagination italienne. Il n'est guère de composition religieuse, traitée en Europe depuis les origines de la Renaissance jusqu'à nos jours, dont l'origine ne s'y puisse trouver. L'étude des miniatures du moyen âge est absolument nécessaire pour comprendre le mouvement qui commence à s'éveiller en Italie dès le xi⁰ siècle[1].

CHAPITRE III

PÉRIODE ROMANE

(DU XI⁰ AU XIII⁰ SIÈCLE)

Dans le grand désordre qui suivit la dissolution de l'empire carlovingien aux ix⁰ et x⁰ siècles, les arts, comme les lettres, semblèrent anéantis. Le combat pour la vie que chaque ville eut à soutenir, dans cette sanglante bagarre, employait toutes les forces, absor-

[1]. Seroux d'Agincourt. *Histoire de l'art par les monuments. Peinture. Planches XIX-XXXIII.* — Jules Labarte, *Histoire des arts industriels.* T. II. Peinture. Ornementation des manuscrits.— Bayet. *L'Art byzantin.* (Bibliothèque de l'enseignement des beaux-arts.) — Lecoy de la Marche. *La Miniature.* (Bibliothèque de l'enseignement des beaux-arts.)

bait toutes les pensées. Toutefois, après un siècle de gestation douloureuse, quand les républiques naissantes se trouvèrent tout à coup assez vigoureuses pour vouloir être libres, quand la papauté régénérée se sentit assez sûre d'elle-même pour engager contre l'empire germanique un combat sans merci, il se trouva qu'avec la vie municipale, dans toutes ces cités, vieilles ou nouvelles, jonchées de fragments romains ou remplies d'importations orientales, le goût des arts était ressuscité du même coup. C'est l'architecture, l'art nécessaire, qui reparaît le premier; la sculpture vient ensuite, la peinture après.

§ I. — LA LUTTE ENTRE LA TRADITION ROMANE ET L'INFLUENCE BYZANTINE (XIe ET XIIe SIÈCLES.)

Dans ce premier réveil, on souffrit certainement de la pénurie d'artistes indigènes. Pour réapprendre la technique oubliée, les Italiens sont obligés de s'adresser au dehors, à Byzance, fidèle dépositaire des traditions grecques, à l'Allemagne et à la France, où la renaissance carlovingienne, moins brusquement interrompue, avait précédé de peu l'établissement d'une civilisation régulière. Venise fait construire sa cathédrale par des architectes grecs sur des plans grecs. Pise, déjà plus novatrice, conserve dans la sienne le dôme byzantin. A Rome, où la tradition classique est plus tenace, où le sentiment municipal est très exclusif, on répugne davantage à employer des étrangers; cependant, il faut bien en venir là, sitôt que l'on ne se contente plus de

rajuster, tant bien que mal, des matériaux antiques ! De tous côtés, durant le xie siècle, on ne voit qu'importations byzantines : en l'an 1000, les portes de bronze de la cathédrale d'Amalfi; en 1070, celles de Saint-Paul hors les murs, à Rome; en 1099, celles de la cathédrale de Salerne. C'est à Byzance que l'abbé Didier, reconstruisant le Mont-Cassin, demande des mosaïstes, des orfèvres, des bijoutiers (1066-1071); il les installe à demeure, comme chefs d'atelier, dans son couvent, où il organise une école complète d'art décoratif ainsi qu'avait fait, un siècle auparavant, en Allemagne, à Hildesheim, le célèbre évêque Bernhardt[1]. En même temps, à mesure que les relations maritimes de Pise, de Gênes, de Venise avec l'Orient deviennent plus fréquentes, les images portatives de *Vierges*, fabriquées en grand nombre dans les couvents byzantins, font l'objet d'un commerce plus considérable. Par toutes les frontières, la tradition antique, sous sa forme orientale, rentre donc en Italie; c'est elle qui va par degrés y rouvrir les yeux d'abord à l'intelligence des monuments de même origine, mais de style indigène, disséminés sur le sol, puis bientôt, par une conséquence rapide, à l'amour de la nature et de la vérité. Le même fait, aux mêmes heures, se passait dans le Nord, où il allait donner bientôt naissance à la grande sculpture française du xiiie siècle.

1. Cet enseignement donna rapidement des fruits. Dès les premières années du siècle suivant, les ouvrages de bronze ne portent plus que des noms italiens : Tombeau de Bohémond, à Canossa, par *Roger d'Amalfi* (1111); portes de la cathédrale de Troja, par *Oderigi de Bénévent* (1117-1127); portes de la cathédrale de Ravello (1179), par *Barisanus de Trani*, etc.

A cette époque, les mosaïques restent encore les témoignages les plus importants de la lutte engagée dès lors entre l'esprit byzantin et l'esprit italien. Cette lutte, qui devait au xiii^e siècle être si vive, fut d'abord presque inconsciente. Malgré l'infériorité des ouvriers, c'est à Rome, où les débris antiques, plus nombreux, parlent plus haut, que la réaction contre le dogmatisme byzantin se manifeste le plus vite. Avant 1150, les mosaïques absidales de *San-Clemente* imitent hardiment l'œuvre des premiers artistes chrétiens qui avaient le mieux conservé l'aspect païen, la décoration de Santa-Costanza[1]. De 1130 à 1153, celles de *Santa-Maria del Trastevere* (tribune, arc triomphal, frise extérieure), malgré des restes d'habitudes byzantines dans la longueur des corps, la somptuosité des vêtements, la profusion des ornements, marquent vraiment l'essai d'un retour à la simplicité et à la vérité. Chose bien extraordinaire alors! Quelques-uns des mosaïstes ont regardé autour d'eux. Les dix jeunes femmes (Vierges folles et Vierges sages?) rangées, sur la façade, aux côtés de la Vierge, d'une allure plus souple, ont le désir de paraître des femmes vivantes. A l'intérieur, dans la voûte de l'abside, les prophètes Isaïe et Jérémie montrent des visages expressifs et individuels qu'on pourrait avoir vus quelque part. En 1160, l'*Abside de S. Francesca Romana* marque un retour non moins intéressant vers l'étude de l'antiquité classique et même de la réalité vivante.

Quelques fragments bien délabrés de peintures mu-

1. Dans l'église souterraine de la même basilique, on voit des fragments de peintures murales remontant à plusieurs époques antérieures.

rales fort grossières, datant des mêmes siècles, sont arrivés jusqu'à nous : on y sent des efforts ou, pour mieux dire, des aspirations du même genre. Les noms qu'elles portent sont, d'ailleurs, italiens; c'est la preuve du caractère national de la rénovation. Celles de *Sant' Elia*, près de Civita-Castellana, sont signées par trois Romains, FRATER JOHANNES, FRATER STEFANUS et leur neveu NICOLAUS; elles remontent peut-être jusqu'au xe siècle et semblent l'œuvre de mosaïstes. Celles du portail de *San Urbano alla Caffarella* (Christ entre saint Pierre et saint Paul, Épisodes de la vie du Christ), près de Rome, sont dues à un certain BONIZZO (1101?). Dans quelques autres, comme celles de *San Angelo in Formis*, à Capoue, qui offrent la première grande représentation du *Jugement dernier*, l'influence byzantine est encore manifeste; on peut y voir peut-être le travail d'artistes étrangers, appelés par l'abbé Didier, ou plutôt par ses successeurs[1] (1075).

En revanche, les miniatures indigènes de la même époque (*Exultet* du xie siècle, à la Bibl. de la Minerva, à Rome, et à la cath. de Pise. — *Exultet* du xiie siècle, à la Bibl. Barberini, à Rome, et à la cath. de Salerne. — *Poème de Donizzo sur la comtesse Mathilde*. Bibl. du Vatican) montrent, avec la même naïveté grossière, une tendance très marquée à l'imitation du style carolingien, en usage dans les contrées septentrionales.

En ce moment même, d'ailleurs, aux deux extrémités de l'Italie, à Venise et en Sicile, l'art byzantin,

1. Schulze, *Denkmaler der Kunst des Mittelalters in Unter-Italien*. T. II, 170 et sq. Pl. LXX et LXXI.

avant de s'immobiliser, jetait son dernier et merveilleux éclat. A Venise, entrepôt de l'Orient, les artistes grecs

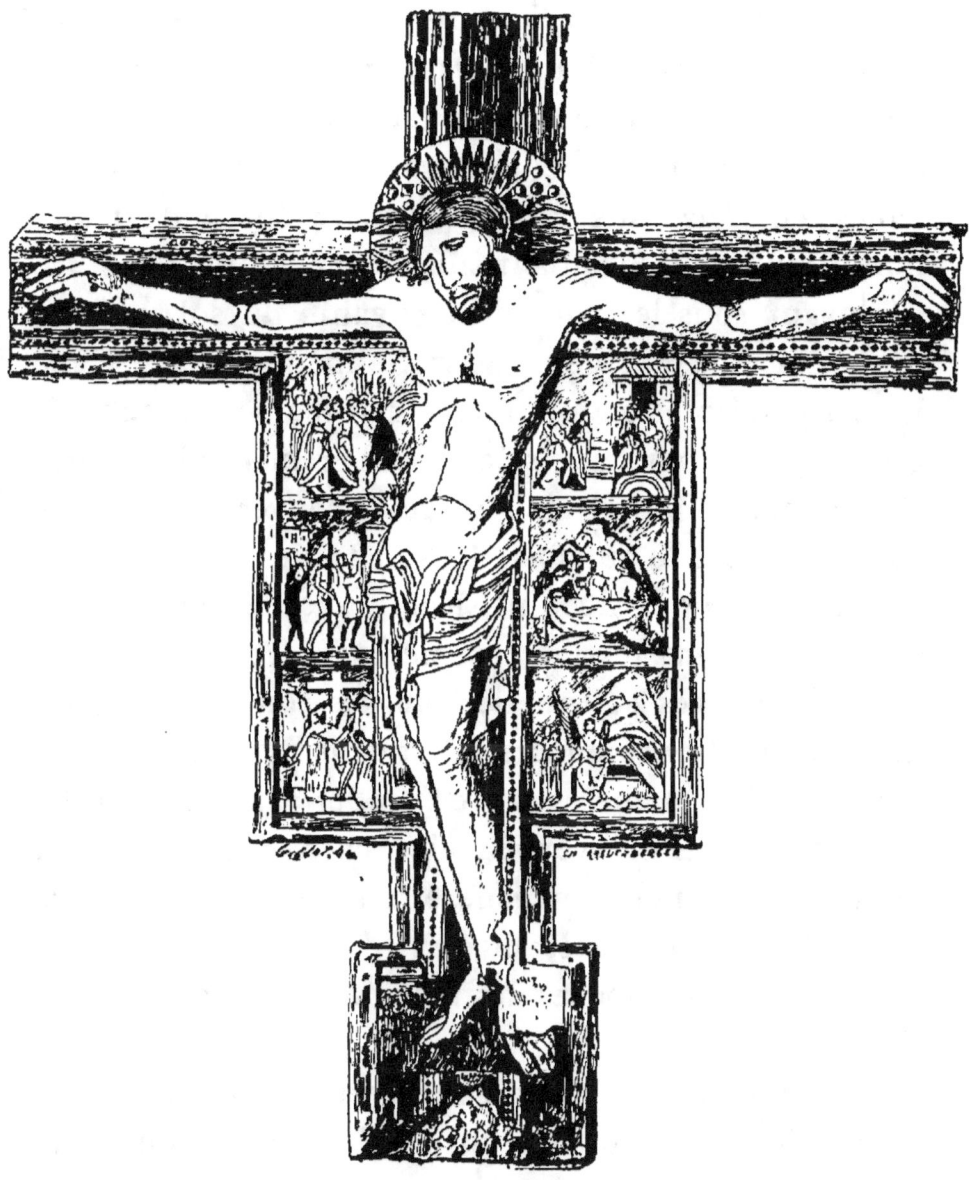

FIG. 8 — CRUCIFIX BYZANTINO-ITALIEN. XIIIe SIÈCLE.

travaillaient seuls, depuis longtemps, comme dans une véritable colonie. Les mosaïques de San-Donato, dans

l'île de *Murano*, celles de la cathédrale, dans l'île de *Torcello*, toutes du xiie siècle, portent leur empreinte imposante. La construction de la cathédrale de *Saint-Marc* (commencée en 976, consacrée en 1085) ouvrit un champ plus vaste à leur activité[1]. Dans ce somptueux édifice, doré et sculpté sur toutes ses faces comme une châsse gigantesque d'orfèvrerie, la mosaïque, aux couleurs brillantes, en s'étalant sur le pavé, en se suspendant aux murailles, en s'enroulant autour des piliers, en se déployant sous les coupoles, envahit, du sol au faîte, une surface de plus de treize mille mètres carrés. Cette immense décoration ne devait d'ailleurs être achevée qu'au bout de plusieurs siècles : les grands artistes de la Renaissance, Titien et Tintoret, trouvèrent à y travailler encore. Toutefois, l'ouvrage des ouvriers inconnus du xiie et du xiiie siècle subsiste toujours, et garde, au point de vue ornemental, la supériorité de ses ordonnances solennelles, de ses contours sévères, de ses colorations intenses. C'est dans l'atrium, sous les coupoles de gauche et du centre, et dans la chapelle San-Zeno, que se trouvent les chefs-d'œuvre de cet art conventionnel et dégénéré, mais d'un caractère si grandiose et si saisissant qu'il devait avoir une influence décisive sur les destinées de la peinture vénitienne.

En Sicile, sous l'énergique impulsion des rois normands, tous les édifices qui jaillissaient, comme par miracle, d'un sol ardent, en y combinant, avec une

[1]. Giov. et Luigi Kreuz. — *La Basilica di San-Marco in Venezia esposta nei suoi musaici*, etc... Venezia, 1849. In-fol.

originalité éblouissante, les éléments byzantins, sarrasins et français, étaient aussitôt revêtus d'une semblable parure. Les mosaïques de *Santa-Maria dell' Ammiraglio*, à Palerme, sont les plus anciennes; ce sont aussi les plus byzantines (1143). Dans la *Cathédrale de Cefalu* (avant 1148) ce byzantinisme est déjà troublé par des réminiscences classiques. Ces symptômes de réflexion et d'innovation se multiplient au même instant dans la splendide décoration qui tapisse tout le vaisseau intérieur de la *Chapelle Palatine,* à Palerme, comme un tissu sans fin, brodé de fleurs, d'émaux et de pierreries (1132-1143). Quelques-uns des artistes qui développèrent, sur les murs des transepts et des nefs, la série des scènes de l'Ancien et du Nouveau Testament, de l'histoire de saint Pierre et de saint Paul, furent sans doute des artistes indigènes, instruits par des maîtres byzantins. Leur imagination, toutefois, est singulièrement agitée par les souvenirs antiques et leurs yeux s'intéressent bien vivement à la réalité. La *Cathédrale de Monreale* (terminée en 1182) offre le même mélange d'habitudes anciennes et de tendances nouvelles. L'indépendance s'y exprime le plus souvent d'une façon très maladroite, aboutissant parfois, sous prétexte de mouvement et d'expression, à des contorsions bizarres et à des grimaces grotesques. Mais qu'importe, après tout? Ces étrangetés mêmes prouvent quel besoin de vie et quel désir de vérité agitaient déjà les âmes encore mal délivrées de leur engourdissement séculaire. Tous ces tâtonnements inquiets sont les signes du réveil[1].

1. Hittorff et Zanth. *Architecture moderne de la Sicile.* Paris,

§ 2. — FORMATION DE L'ART ITALIEN AU XIII^e SIÈCLE.

Au commencement du XIII^e siècle, le mouvement d'émancipation s'accélère avec une ardeur extraordinaire. L'âge héroïque de l'Italie allait se clore. Après une lutte formidable, les républiques venaient de forcer l'empire germanique à les reconnaître (Paix de Constance, 1183). De toutes parts, dans le premier élan d'une indépendance vaillamment conquise, les villes, confédérées ou rivales, apportaient à leurs entreprises, fondations laïques ou religieuses, commerciales ou savantes, une activité juvénile. La papauté, leur alliée, favorisait énergiquement cette exaltation politique, en la fortifiant d'une puissante exaltation religieuse. Sa grande œuvre dans le XIII^e siècle fut la double sanctification du violent Dominique de Calahora et du tendre François d'Assise et la fondation simultanée des deux grands ordres, les *Prêcheurs* et les *Mendiants*, comme instruments parallèles de la foi, l'un en haut, l'autre en bas de la société. Or ces deux ordres, dès leur naissance, se montrèrent également résolus à employer les arts comme moyen d'enseignement et de moralisation. Leur action eut une influence énorme sur les peintres.

1835. In-fol. — Duca di Serradifalco. *Del Duomo di Monreale e di altre chiese Siculo-Normanne*. Palermo, 1835. In-fol. — D. Domenico Benedetto Gravina. *Il Duomo di Monreale illustrato*. Palerme, 1859. In-fol. — Salazaro (Demetrio). *Studi sui monumenti dell' Italia meridional dal IV al XIII siculo*. Napoli, 1871. In-fol.

Les Dominicains, en leur imposant des compositions encyclopédiques et savantes, les Franciscains, en leur demandant des scènes émouvantes et familières, les aidèrent puissamment à briser un formalisme vieilli qui ne suffisait plus aux nouvelles ardeurs des âmes. Ils préparèrent ainsi, dans l'imagination italienne, la double évolution qui devait aboutir, après de longs efforts, aux compositions à la fois savamment méditées et poétiquement expressives de la grande Renaissance. La légende de saint François, en particulier, tout imprégnée de charité pour le prochain, d'amour pour les créatures vivantes, de tendresse pour la nature extérieure, apparut aux peintres comme une véritable lumière. C'est dans les églises fondées par les disciples du mendiant d'Assise que l'on verra s'épanouir, un siècle après, les premières fleurs du renouveau.

D'autre part, à côté de cette exaltation religieuse qui ravivait les esprits populaires, la soif de science qui grandissait dans les classes supérieures y développait pour l'Antiquité un enthousiasme qui allait prendre les formes les plus passionnées. Déjà toutes les républiques modelaient, bien ou mal, leurs gouvernements variés et changeants sur des traditions vraies ou fausses du régime de l'antique Rome. L'imitateur des Césars, le plus brillant et le dernier des Hohenstaufen, Frédéric II, implantait résolument dans ses États, avec l'administration impériale, l'éducation classique. Communes démocratiques et seigneurs despotiques s'adressaient avec la même confiance aux traditions locales pour leur demander des leçons et des exemples. Les Universités de Bologne, de Naples, de

Padoue, de Rome, où l'on enseignait le droit romain et la littérature latine, commençaient à regorger d'élèves.

Les sculpteurs, les premiers, suivirent l'impulsion des lettrés. Pise eut cette gloire de voir renaître dans ses murs la sculpture, comme elle y avait vu renaître l'architecture. Niccolò Pisano, vers l'an 1250, regardant un bas-relief romain, le comprit, l'étudia, l'imita, et, d'un coup d'audace, regagna le temps perdu depuis Constantin. Son fils Giovanni Pisano (1250-1320), d'esprit plus libre encore, mieux informé des progrès déjà accomplis au delà des Alpes, en France et en Allemagne, remonta, par comparaison, de l'antique à la nature; il chercha la vie, le mouvement, l'expression. Dès ce moment, l'élan était donné. Le génie italien, reposé par un sommeil de huit siècles, subitement réveillé par un concours favorable d'événements, se retrouvait, comme au sortir des Catacombes, demandant la ferveur de l'expression chrétienne à la grâce des formes antiques, mais il se reprenait, cette fois, à la besogne interrompue par les barbares, avec une fraîcheur d'impressions que la décadence antique n'avait pu connaître.

A Rome, en Toscane, dans la haute Italie, partout à la fois s'accentue, au XIII⁸ siècle, cette lutte entre les idées anciennes et les idées nouvelles, entre le byzantinisme qui s'efface et le naturalisme qui s'enhardit, entre l'individualisme qui grandit et le dogmatisme qui s'affaiblit. Lutte confuse, indécise, entremêlée de réactions opiniâtres et de subites poussées, comme celle des brouillards et des lueurs dans un matin de mars! A Rome, les peintures murales de *San-Lorenzo hors des murs*

(après 1217), celles surtout des *SS. Quattro Coronati* (commencement du XIIIe siècle), retombaient dans un byzantinisme grossier, au moment même où une famille de novateurs, les Cosmati, dirigeait le mouvement avec une autorité décisive. Lorenzo Cosmati et ses deux fils Jacobo et Luca jouirent, pendant tout le XIIIe siècle, d'une grande réputation. Tous trois étaient peintres et mosaïstes, en même temps qu'architectes et sculpteurs. On trouve des débris de leurs travaux dans la cathédrale de *Civita-Castellana* et sous le porche de la *Villa Mattei*, sur le Monte Celio à Rome. Le dernier membre de la famille, Jacobo, devait d'ailleurs subir plus tard l'influence toscane (*Tombeau du cardinal Gonzalvo* à Sa Maria Maggiore, 1299 ; *Tombeau de Guillaume Durand, évêque de Mende*, à Sa Maria sopra Minerva (1304), aussi bien que le dernier élève de l'école, Pietro Cavallini (mort vers 1364), qui se modifia si profondément au contact de Giotto. Les peintures de ce dernier, citées par Vasari, ont disparu, mais on peut juger son talent sur les mosaïques de *San-Crisogono*. Avant de laisser prendre le pas aux Florentins, les Romains avaient donc montré une véritable initiative. Il paraît même probable que le Jacobus Torriti, qui acheva les absides grandioses de *Saint-Jean-de-Latran* et de *Santa-Maria Maggiore* entre 1287 et 1295, était aussi un artiste indigène qu'on ne doit plus confondre avec ce moine franciscain, Jacobus, qui travaillait à Florence, au Baptistère, dès 1225.

Naples reste soumise plus que Rome à la routine, malgré l'effort de Tommaso de Stefani, dans la chapelle Minutoli à la cathédrale, mais, à mesure qu'on remonte vers le nord, on trouve des traces plus sensibles d'éman-

cipation. Les mosaïques de la façade de la *Cathédrale de Spoleto*, portant le nom de Solsternus (1207), donnent aux figures sacrées, *le Christ assis entre la Vierge et saint Jean debout,* une dignité libre et une vérité de gestes inconnues aux Byzantins[1]. A Parme, les fresques du *Baptistère* expriment la vie par la variété des mouvements, avant de savoir la rendre par l'expression des visages. La cathédrale de Reggio, les églises San-Zenone à Vérone, San-Ambrogio à Milan conservent aussi quelques traces de ces naïfs et touchants efforts. A Venise même, malgré les sympathies orientales, dans Saint-Marc, les mosaïstes se montrent émus par le mouvement ambiant; ils assouplissent leurs formes, ils adoucissent leurs types.

Toutefois, c'est en Toscane, au milieu des architectes et des sculpteurs déjà nombreux, que les peintres s'enhardissent le plus vite. Le régime démocratique auquel s'essayaient Pise, Lucques, Florence, Sienne, Arezzo, y développait, avec l'activité générale, par des révolutions constantes, un sentiment d'amour-propre vif et nouveau chez les individus. Dans les luttes de l'art comme dans les luttes de la politique, la vanité personnelle commençait à jouer un rôle passionné. Les œuvres, souvent anonymes dans les basses époques, portent maintenant en grosses lettres les noms de leurs auteurs. Chez les Florentins, en particulier, se mani-

[1]. Ce Solsternus était un artiste célèbre de son temps, si l'on s'en rapporte à l'inscription : Hæc est pictura quam fecit sat placitura Doctor Solsternus hac sumus in arte modernus annis inventis cum septem mille ducentis. Le titre de *Docteur* était alors synonyme de *Maître*. Stefano fù *egregissimo dottore* (Ghiberti. Secundo Commentario, ii).

festa de bonne heure une avidité ardente et fière de réputation et de gloire. L'honneur dans lequel ils tinrent promptement les arts multiplia dans leur ville le nombre des artistes ; la liberté qu'ils leur laissèrent y attira ceux du dehors. C'est ainsi que Florence devint peu à peu le centre dirigeant de toutes les écoles, bien que ses rivales, Pise et Sienne, eussent été les premières à marcher en avant.

Dès le commencement du siècle, en effet, l'église de *San-Pietro in Grado,* sur la route de Pise à Livourne, avait été décorée par des peintres du pays. A la même époque, un Pisan, Giunta, avait été appelé à *Assise* pour y peindre des fresques dans l'église supérieure. Il y avait fait aussi un tableau du *Crucifiement* dans lequel frère Elia, le compagnon de saint François, était représenté, d'après nature, à genoux (1236). S'il travaillait encore « alla greca » ce n'était donc pas sans quelque inquiétude. Dans ses *Crucifix,* dont quelques-uns se voient encore à Pise, il cherche des formes plus exactes, des couleurs plus naturelles, et s'il exagère violemment, sur le visage du Christ mourant, les grimaces de l'agonie, il y imprime au moins une douleur plus humaine et moins banale.

A Sienne, où de nombreux fragments antiques agissaient sur les imaginations au même degré que le *Sarcophage de Méléagre* à Pise, les peintres, dès le commencement du siècle, se montrent aussi en grand nombre. On y a longtemps regardé la *Madone* de Guido, dans l'église de *San-Domenico,* comme la preuve la plus ancienne de l'émancipation. La date (1221) qu'elle porte est aujourd'hui fort contestée, mais, qu'il faille y lire

1221 ou 1271, l'œuvre n'en reste pas moins un bon exemple de la sincérité avec laquelle les Siennois respectueux commençaient à modifier les types byzantins dans le sens de la grâce et de la tendresse. Ugolino, Segna, et surtout Duccio di Buoninsegna (flor. de 1282 à 1339) qui suivirent, donnèrent à l'école siennoise un mouvement décisif. Le chef-d'œuvre de Duccio (1308-1310), le grand tableau d'autel, qui fut porté en triomphe à la cathédrale, où ses parties divisées se voient encore[1], est postérieur, il est vrai, à la réforme introduite à Florence par Cimabue et par Giotto; mais Duccio, à cette époque, était probablement un vieux maître. La recherche qu'il apporte dans l'exécution des détails, la grâce de mouvement, la souplesse d'attitudes, le charme de physionomies qu'il donne à ses figurines lui sont tout à fait propres et marquent la création d'une tradition locale. A Lucques, entre 1235 et 1244, fleurit un certain Bonaventura Berlinghieri dont un *Saint François* a été récemment retrouvé dans l'église de Pescia. A Arezzo, Margaritone (1236-1313), architecte, sculpteur, peintre, n'échappe péniblement au byzantinisme que pour se précipiter vers la laideur. Son *Saint François* à l'Académie de Sienne, sa *Vierge* à la National-Gallery ont un caractère de rudesse maladroite et sau-

1. Le panneau principal, la *Vierge assise,* entourée de vingt anges dont quelques-uns s'appuient sur le dossier de son siège avec une grâce exquise, est suspendu dans une chapelle, à gauche, près du chœur. Un autre panneau, contenant vingt-six *Scènes de la Passion,* très bien composées, très dramatiques, est placé, à droite, dans une chapelle parallèle. Dans la sacristie sont conservés dix-huit autres fragments de la *predella* (le soubassement) et du pinacle.

vage. Ce bon homme, actif et convaincu, s'imagina, d'ailleurs, accomplir une révolution définitive ; il s'entêta, avec une obstination farouche, à résister au progrès florentin, comme à un danger social. C'est lui qui, le premier, dit-on, tendit sur les panneaux de bois des toiles enduites de plâtre. Ce système fut suivi longtemps par ses successeurs.

C'est avec Cimabue seulement (1240 ?-1302 ?) que Florence devait prendre le pas sur toutes les villes voisines. Avant Cimabue, toutefois, on y trouve des praticiens locaux. Tels furent ce Marchisello dont on conservait encore au xve siècle un tableau daté de 1191, ce Lapo qui peint en 1261 la façade de la cathédrale de Pistoja, ce Coppo di Marcovaldo qui travaille vers 1261 à Pistoja et à Sienne, ce Fino di Tibaldi qui déroule une vaste composition sur les murailles du palais communal. Les mosaïstes qui travaillent au Baptistère, le moine Jacobus (après 1225) et Andrea Tafi (1213 + 1294), tout en se conformant fidèlement encore aux enseignements byzantins, ne laissent pas d'y introduire quelques innovations. Il n'est donc pas nécessaire d'attribuer l'éducation de Cimabue à des Grecs de passage à Florence, ni de voir en lui le seul promoteur d'un mouvement déjà bien répandu. Ce qui est certain, c'est qu'il en fut, du moins, le promoteur le plus actif. Riche, de grande famille, d'un caractère énergique et fier, il donna aux artistes une meilleure situation sociale et il obtint, le premier, un de ces succès retentissants qui agissent sur l'imagination d'un peuple et y suscitent les vocations. Sa *Madone* pour *Santa-Maria Novella*, d'abord solennellement visitée dans l'atelier par Charles

d'Anjou, fut ensuite triomphalement portée en procession de l'atelier à l'église (1267). Le faubourg que traversa la fête en aurait même, suivant une tradition populaire, reçu, en souvenir, son nom de Borgo Allegri. Cette Vierge entourée d'anges, encore suspendue à la même place, dans la chapelle Ruccellai, comme le monument le plus vénérable de l'art florentin, justifie, si on la compare aux vierges impassibles qui la précèdent, l'enthousiasme des contemporains. Un certain air de dignité bienveillante naïvement répandu sur un visage moins rigide, une certaine souplesse attrayante cherchée dans l'attitude d'un corps mieux proportionné, une certaine fraîcheur rosée de coloris substituée dans les chairs aux hachures bistrées et verdâtres des Byzantins, il n'en fallut pas davantage pour exalter les imaginations délivrées. Au sortir d'une nuit noire un rayon d'aube éblouit autant que le grand jour. C'était la vie et la nature qui rentraient dans l'art; on pouvait en saluer la réapparition. Tous les peuples jeunes ont de ces admirations vives. Les Siennois et les Florentins, en fêtant ainsi les madones de Duccio et de Cimabue, si grossières pour nous à côté des madones de Bellini et de Raphaël, avaient un aussi juste pressentiment de l'avenir que les Grecs couronnant de fleurs les Ξόανα informes qui contenaient en germe les chefs-d'œuvre de Phidias.

Deux autres *Vierges*, l'une à Florence (Académie), l'autre à Paris (Musée du Louvre), sa grande mosaïque dans l'abside du *Dôme de Pise*, montrent d'ailleurs avec quelle prudence Cimabue introduisait le sentiment naturaliste dans une tradition, toujours respectée, dont il

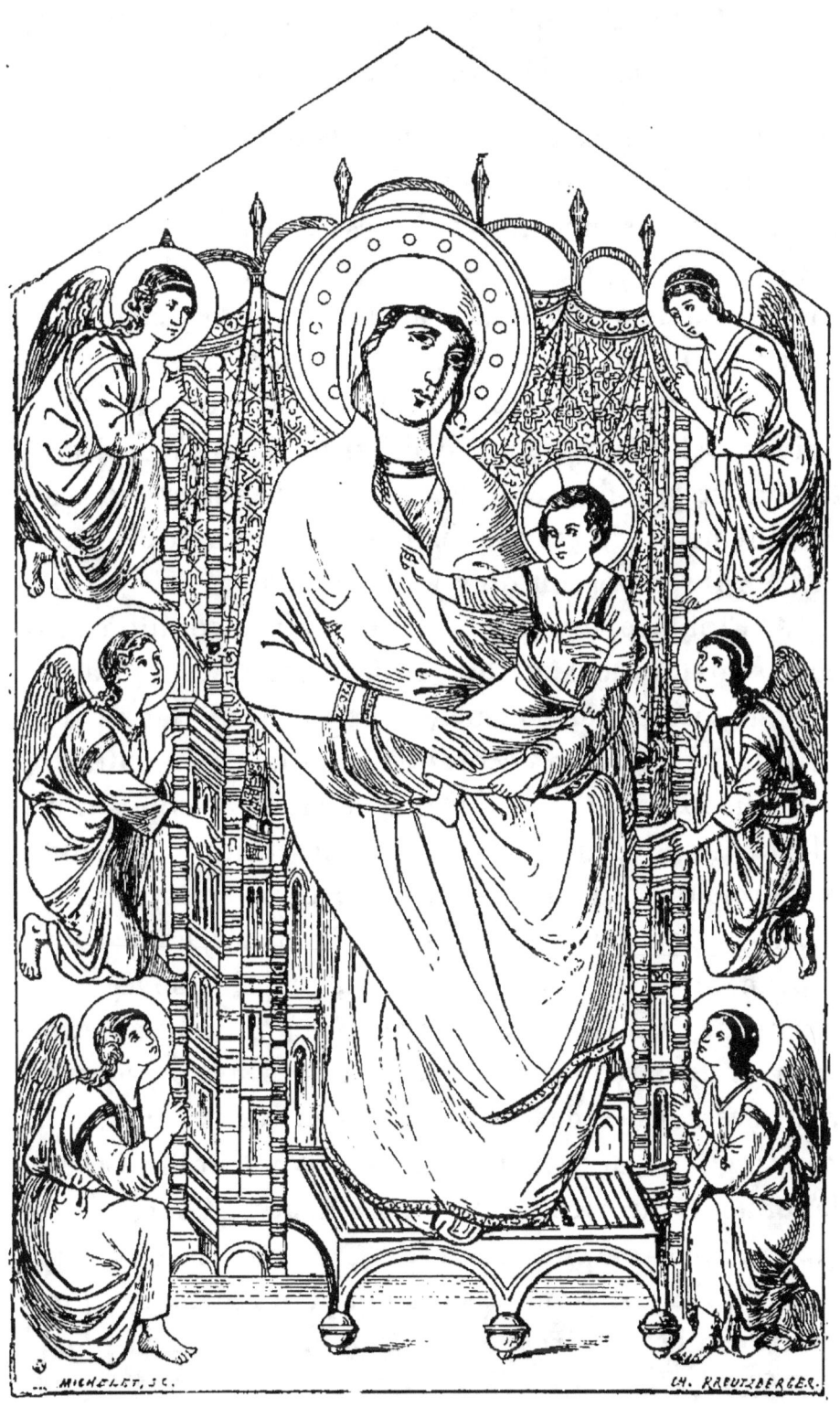

FIG. 9. — CIMABUE. — LA VIERGE.

(Tableau dans l'église Santa-Maria Novella.)

voulait, avec raison, conserver, dans la peinture monumentale, les ordonnances solennelles et le style majestueux. Les plus anciennes fresques de l'*Église supérieure d'Assise*, qui représentent des épisodes de la vie de saint François, lui ont été aussi attribuées. Elles sont d'un style trop inégal pour qu'on n'y voie pas l'ouvrage d'artistes différents, quoique travaillant sous une direction unique. Elles présentent, d'ailleurs, malgré leur dégradation, ce grand intérêt, de nous faire assister à tous les tâtonnements de ces touchantes tentatives et de prouver le rôle important qu'y joua Cimabue.

A Florence, comme ailleurs, cette évolution rencontra naturellement des résistances. Les mosaïstes surtout, par un attachement fort explicable aux partis pris imposants de la décoration orientale, se montraient peu disposés à introduire dans leurs compositions idéales des vivacités de mouvement et des nouveautés d'expression qui en altéraient le caractère typique et divin. Malgré leurs répugnances, ils ne tardèrent point, cependant, à se laisser gagner par l'esprit nouveau. La mosaïque de la *Tribune de San-Miniato* s'efforce certainement de garder toute la raideur des styles primitifs, mais les formes des personnages et des animaux ne peuvent faire autrement que de s'y assouplir. Le collaborateur du vieux Tafi au Baptistère, Gaddo Gaddi (1239-1312), devenu l'ami de Cimabue, prouve lui-même qu'il fait grand cas des nouvelles méthodes lorsqu'il exécute *le Couronnement de la Vierge* à Santa-Maria del Fiore.

De tous côtés, on le voit, les artistes italiens éprouvent donc plus ou moins vaguement le besoin de vivi-

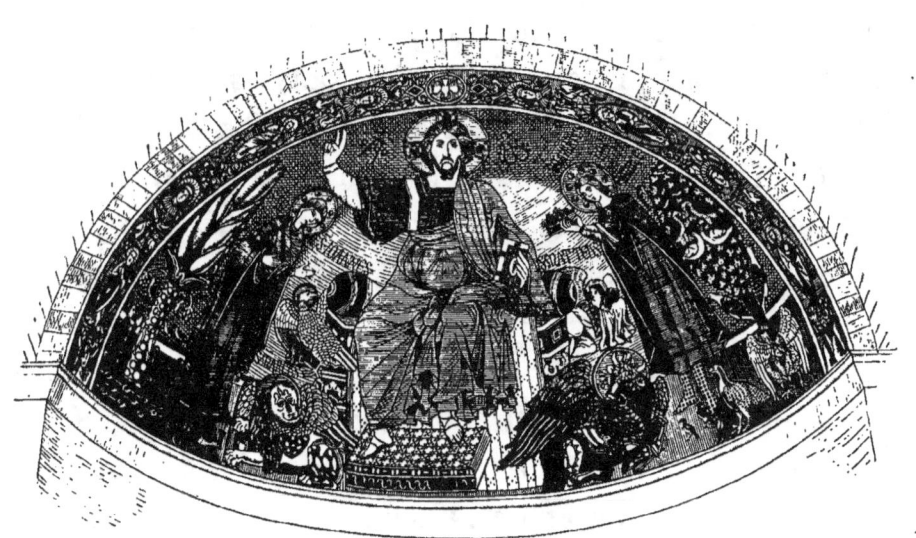

FIG. 10. — MOSAÏQUE DE L'ABSIDE DANS L'ÉGLISE DE SAN-MINIATO
A FLORENCE. XIII° SIÈCLE.

fier une tradition morte, dont ils ont compris l'insuffisance, les uns en contemplant des fragments antiques, les autres en regardant la nature. Dès ce moment aussi, les destins de la peinture italienne sont fixés. D'une part, née de l'architecture, avec le secours de la sculpture, elle ne reniera jamais ces premières parentés. C'est sur le tard seulement et c'est par exception qu'elle cherchera la composition peinte en dehors d'un ensemble architectural; mais, alors même, elle ne comprendra presque jamais la figure humaine sans la précision de formes, sans la netteté de contours, sans la pondération de lignes qu'exige le sentiment sculptural. D'autre part, toujours soumise aux croyances orthodoxes, mais de plus en plus exaltée par la poésie renaissante des mythologies antiques, elle se dirigera dès lors en deux courants qui parfois se séparent, mais le plus souvent s'unissent, vers son but inconscient et suprême, l'union de la pensée chrétienne et de la forme païenne, de l'idéal mystique et de la beauté plastique. L'heure triomphante où cette fusion éclatera dans les œuvres des derniers *Quattrocentisti* et des premiers *Cinquecentisti* marque, pour l'imagination humaine, la date inoubliable d'un merveilleux et long enchantement. Jusque-là, c'est l'ascension; après cela, c'est la décadence. Un élève même de Cimabue, Giotto, allait commencer l'ascension avec une intelligence et une audace admirables.

LIVRE II

LE XIVᵉ SIÈCLE. — LA PEINTURE RELIGIEUSE

CHAPITRE IV

GIOTTO

(1276-1337)

A la fin du xiiiᵉ siécle, l'exaltation religieuse et la passion politique avaient atteint leur paroxysme en Italie. Dans leurs violents efforts pour s'organiser, les républiques, déchirées à l'intérieur par d'implacables factions, se livraient encore entre elles à des luttes presque constantes. Le patriotisme local, poussé à l'état aigu, excitait, entre les villes voisines, des rivalités ardentes qui guerroyaient avec la même âpreté pour la satisfaction de leurs amours-propres que pour celle de leurs intérêts. Jamais, depuis les jours glorieux de la Grèce, on n'avait vu, entre petits États, pareille émulation d'orgueil, d'activité, d'ambition. Peu importait la forme du gouvernement : soit qu'on se débattît, comme à Pise, à Florence, à Sienne, dans la confusion turbulente d'une démocratie inquiète, soit qu'on eût trouvé, comme à Venise, la durée de sa force dans l'organisation habile d'une constitution oligarchique; soit qu'on fût déjà, comme à Milan, à Vérone, à Ferrare, dans la Lombardie et la Romagne, par lassitude et par

épuisement, tout prêts à se livrer à des seigneuries de tradition ou d'aventure, partout, chez les gouvernants et chez les gouvernés, éclatait la même ardeur à se montrer hardis et généreux dans toutes les fondations religieuses ou politiques; partout se développait une merveilleuse et vive soif d'apprendre et de savoir. A mesure que les palais communaux et seigneuriaux, les églises et les universités, les baptistères et les cimetières s'élevaient, comme par enchantement, dans les enceintes élargies de toutes ces cités querelleuses, les peintres y dressaient leurs échafauds le long des murailles fraîches. Ils y racontaient, avec enthousiasme, en longues processions de figures naïves, les douleurs de la Passion, la piété des saints, la gloire des héros. N'étaient-ce pas les images sorties de leur pinceau qui devaient apprendre au peuple les enseignements de la religion, les légendes de l'histoire, les conceptions de la philosophie, les découvertes de la science? « Nous sommes, par la grâce de Dieu, disent les peintres siennois en tête des statuts de leur corporation, nous sommes ceux qui manifestent aux hommes grossiers et illettrés les choses miraculeuses faites par la vertu et en vertu de la sainte foi[1] ».

Pendant tout le xiv^e siècle, la peinture conservera cette fonction morale. Son but sera d'instruire plus que de charmer et d'émouvoir plus que de séduire. La vivacité des couleurs, la cadence des lignes, la clarté des ordonnances, la justesse des mouvements, la grâce des

1. Gaye. *Carteggio inedito d'artisti italiani dei secoli* xiv, xv, xvi. Firenze, 1839. T. II, p. 1.

visages, toutes les qualités oubliées qu'elle va rechercher ne seront pour elle que des moyens de s'adresser plus vivement à l'âme. De là sa simplicité dans l'exposition des sujets, sa franchise dans l'expression des figures, son indifférence pour le détail correct, son mépris pour l'accessoire inutile. De là aussi cette puissante sincérité d'émotion et cette étonnante unité de pensée qui, malgré toutes les insuffisances techniques, conservent à cette première floraison de l'art italien une incomparable splendeur.

C'était à Florence, la plus agitée mais la plus prospère des républiques toscanes, qu'était réservée la gloire de prendre aussi résolument la tête du mouvement dans les arts que dans l'industrie, la finance, la diplomatie et les lettres. Ce que firent pour la poésie et l'histoire Dante Alighieri et Giovanni Villani, leur compatriote et leur ami, Giotto, le fit, à la même heure, pour la peinture. AMBROGIO DI BONDONE [1], surnommé Ambrogiotto et, par abréviation, GIOTTO, était né à Vespignano, près de Florence, en 1276. Une légende significative raconte qu'à l'âge de dix ans, gardant les troupeaux de son père, il dessinait une chèvre sur une pierre lisse avec la pointe d'un caillou lorsque Cimabue

[1]. La préposition *di*, à la suite des noms de baptême, exprime d'ordinaire la filiation physique ou morale : Giotto *di Bondone*, Giotto, *fils de Bondone*; Piero *di Cosimo*, Piero *élève de* Cosimo. — La préposition *da* indique l'origine locale : Giotto *da Vespignano*, Giotto de (né à) Vespignano, Melozzo *da Forli*, Melozzo de Forli. — Le *di* et surtout le *da* peuvent aussi précéder un qualificatif : Simone *dei Crocefissi*, Simone (le peintre) *des Crucifix*. Girolamo *dai Libri*, Girolamo (le peintre) aux livres (le miniaturiste).

vint à passer. Le peintre, frappé de l'intelligence du pâtre, l'emmena à Florence, où ses progrès furent rapides : il parut bientôt dépasser son maître. Chargé, à l'âge de vingt ans, de continuer, dans l'*Église supérieure d'Assise,* la suite des épisodes de la vie de saint François, il rompit si nettement dans ce travail avec le formalisme byzantin qu'on le salua dès lors comme le libérateur attendu. A partir de ce moment, d'un bout à l'autre de l'Italie, papes et rois, républiques et seigneuries, couvents et municipalités se disputèrent son génie avec un enthousiasme croissant. Architecte et sculpteur en même temps que peintre, Giotto, avec l'activité d'un conquérant, pendant quarante ans, répond à tout, suffit à tout, travaille partout, allumant, du nord au midi, sur son passage, au-dessus des querelles de partis et des passions politiques, la lumière supérieure et pacifique de l'art. En 1298, sur l'invitation du cardinal Stefaneschi, neveu d'Urbain, il est à Rome ; il y décore l'abside de Saint-Pierre et fournit un carton pour la *Navicella* qui doit orner sa façade. En 1300, on l'y retrouve, lors du grand jubilé de Boniface VIII, à Saint-Jean-de-Latran. L'année suivante, à Florence, il travaille dans le palais du podestat. Un peu plus tard, il remonte à Padoue, où Dante exilé le rejoint en 1306 pour l'emmener de là chez ses hôtes princiers, à Vérone, Ferrare, Ravenne. Il devient ensuite impossible de fixer les dates de ses voyages incessants. C'est bien à Florence qu'il eut toujours son atelier, sa *bottega,* mais il rayonne de là, de tous côtés, en Toscane, à Pise, à Lucques, à Arezzo, dans la haute Italie, où il retourne plusieurs fois, à Padoue et à Milan, dans l'Italie méridionale, à

Urbin, Rome et Naples[1]. En 1334, dans cette dernière ville, il venait d'achever les fresques de l'Annunziata lorsque ses compatriotes le rappelèrent pour lui confier la direction des travaux d'architecture de la cathédrale. Il avait fourni tous les dessins du célèbre campanile qui porte son nom, il en avait vu monter les premières assises, il en avait, de sa main, modelé les ornements quand la mort le surprit en pleine vigueur et en pleine gloire, le 8 janvier 1337 de l'ère vulgaire (1336 du calendrier Florentin).

Ce qui a survécu de son œuvre justifie l'enthousiasme de ses contemporains. Avant lui sans doute, dans plusieurs centres, à Florence par Cimabue, à Rome par les Cosmati, à Sienne par Duccio, des tentatives d'émancipation avaient été déjà menées avec éclat. Aucun de ses intelligents prédécesseurs n'avait su pourtant combiner si résolument l'étude des débris antiques avec l'observation des figures réelles. Aucun d'eux n'avait su introduire dans les compositions traditionnelles léguées par les formulaires byzantins la clarté, l'émotion, la vie, la liberté qui leur allaient faire subir des transformations innombrables. Vrai type florentin, à la fois indépendant et prudent, d'une imagination haute et souple, d'une raison toujours présente, tempérament vif, humeur joyeuse, esprit caustique, Giotto, le premier, jeta dans la peinture cette vive et féconde lumière du génie de sa race, le génie de Dante, de

[1]. Vasari affirme qu'il fit un séjour en France, à Avignon. Il y fut, en effet, appelé par Benoît XI, mais la mort subite de ce pape paraît l'avoir fait renoncer à son projet (*Crowe and Cavalcaselle*, I, 272).

Pétrarque, de Léonard de Vinci, ce génie fait à la fois de hardiesse et de finesse, de noblesse et de simplicité, où l'enthousiasme et le sens pratique, la passion et la patience se combinent dans un équilibre admirable. Il fixa les destinées de l'art en Italie au moment même où Dante, qu'allaient bientôt suivre Pétrarque et Boccace, y fixait celles de la littérature. Comme eux, ce fut sans effort apparent qu'il fit pénétrer la vérité et l'humanité dans les formules dogmatiques du moyen âge. Les figures raides et confuses des mosaïques et des manuscrits s'assouplissent peu à peu et se démêlent sans peine sous sa main; afin de se rapprocher des vivants, elles simplifient leurs gestes, varient leurs expressions, rectifient leurs proportions. Tout ce grand travail, sans doute, ne s'opère que par degrés, d'une façon parfois bien sommaire, mais il ne s'arrêtera plus et l'imagination des peintres, désormais réaccoutumée à comparer les formes de ses rêves et les formes des réalités, ne sera satisfaite que lorsqu'elle aura atteint, après des efforts séculaires, leur parfaite identité. « Le 8 janvier 1336, dit Giovanni Villani, est trépassé maître Giotto, notre concitoyen, le plus souverain maître qui fût en peinture de son temps; et celui qui tirait le mieux au naturel toutes figures et tous gestes. » C'est, en effet, par ce sens, tout nouveau dans son pays, de la nature et de la vie que Giotto décidait la révolution féconde qui devait aboutir à l'art de la Renaissance. Cette révolution était déjà accomplie depuis un siècle, en France, par les imaigiers de nos cathédrales et commencée, en Toscane même, par les sculpteurs pisans, mais des circonstances favorables permirent alors aux

Florentins de la reprendre pour leur compte avec plus de suite et d'autorité.

Des peintures que fit Giotto, dans sa première jeunesse, au grand autel de la Badia, à Florence, il ne reste rien. A Rome, les fragments de fresques qui subsistent à Saint-Jean-de-Latran et à San-Giorgio in Velabro sont peu importants, mais les vingt-huit compositions qu'il exécuta, dans l'*Église supérieure d'Assise,* entre 1296 et 1303, montrent bien la rapidité avec laquelle il dégagea son imagination. Ce sont des scènes de la *Vie de saint François* faisant suite à celles que son maître Cimabue avait peintes sur le même mur, dans la travée supérieure. L'occasion était bonne pour s'émanciper : là, le jeune maître ne se trouvait plus en face de sujets anciens, traditionnels, d'ordonnance réglée depuis longtemps par le code byzantin. Ce qu'il avait à représenter, c'étaient des scènes presque contemporaines, déjà poétisées par l'admiration populaire. Il s'inspira naïvement des narrations exquises des *Fioretti,* il interpréta en peintre la délicieuse légende conservée par saint Bonaventure, et, semblable au pieux extatique qui pacifiait les hommes, charmait les femmes, attirait les enfants, conversait avec les oiseaux, il s'adressa comme lui à la nature vivante. La comparaison de ses figures, d'un dessin encore hésitant, mais d'une attitude vraie et d'une expression naturelle, avec les figures farouches et conventionnelles des praticiens de la génération antérieure qui sont visibles encore dans le voisinage, explique la surprise et le ravissement de ses contemporains. « C'est une grande variété, dit Vasari, non seulement dans les gestes et dans les attitudes de

chaque figure, mais encore dans la composition de chaque histoire, sans compter qu'il fait très beau voir la diversité des habits de ce temps-là et de certaines imitations et observations de nature. » On y admirait surtout une figure d'homme altéré qui se penche sur une fontaine avec une si vive expression de désir qu'on croirait voir un vivant qui boit.

Quelques années après, dans le même édifice, Giotto devait prendre un essor plus hardi (vers 1314). Les peintures de la voûte qui, dans l'*Église inférieure* couvrent le tombeau du saint, sont restées les modèles de ces grandes compositions allégoriques dans lesquelles se complaisait la pensée synthétique du moyen âge. Ces quatre compartiments, de forme triangulaire, représentent le *Triomphe de la Chasteté*, le *Triomphe de la Pauvreté*, le *Triomphe de l'Obéissance*, la *Glorification de saint François*. Dans tous, les figures idéales et les figures réelles se mêlent et se groupent avec une clarté et une force d'invention admirables. La *Chasteté*, pour triompher, s'est enfermée dans une forte tour, munie d'une enceinte de palissades. Devant cette citadelle, saint François se fait baptiser, dans une cuve, par un ange; d'un côté, un groupe de guerriers commandés par la Pénitence et par la Mort met en fuite l'Amour et l'Impureté; de l'autre, un autre groupe tend une main secourable à des religieux et à des laïques qui gravissent la montée difficile. La *Pauvreté*, debout dans les épines, ayant à son côté Jésus-Christ, reçoit l'anneau nuptial des mains de saint François, pendant que des groupes d'anges, des deux côtés, assistent respectueusement à la cérémonie; un chien aboie aux jambes de la fiancée et deux polis-

sons l'insultent, l'un lui jetant des cailloux, l'autre la

FIG. II. — GIOTTO. — LE TRIOMPHE DE LA PAUVRETÉ.
(Voûte de l'église intérieure de Saint-François, à Assise.)

menaçant d'un bâton. L'*Obéissance* est assise sous un

dais, entre la Prudence et l'Humilité, pour recevoir l'hommage du religieux ; un Centaure, aux pattes griffues, symbole des révoltes charnelles, s'enfuit à ce spectacle. Quant au *saint François glorifié,* il se montre en plein ciel, vêtu d'une robe brodée, sous un dais triomphal, entouré d'une multitude agitée d'anges en joie, les uns chantant, les autres sonnant de la trompette, les autres portant des fleurs, avec une vivacité toute nouvelle et une grâce inattendue. Jamais on n'avait disposé de si nombreuses figures avec tant de variété et d'aisance, dans le mouvement d'une action commune ; jamais on n'avait donné à des figures symboliques d'une signification souvent subtile, une apparence si naturelle, une animation si communicative ; jamais l'idéal religieux qui exaltait alors toutes les imaginations n'avait paru si près de se confondre avec le réel. On comprend, en voyant ces peintures d'Assise, le retentissement qu'elles eurent dans le monde ecclésiastique, heureux de trouver dans l'art, tout à coup, un agent de propagande si séduisant et si puissant.

Quelque temps auparavant, après la mort de Benoît XI, lorsqu'il renonça à son voyage de France, Giotto avait décoré à Padoue la chapelle construite par Enrico Scrovegni, fils pieux d'un usurier célèbre, sur l'emplacement d'un ancien cirque romain (1303-1306). L'accord parfait de la décoration avec la construction fait supposer qu'il en fut à la fois l'architecte et le peintre. Cette petite *Chapelle de l'Arena,* heureusement échappée à la destruction, reste l'exemple le plus complet d'un ensemble expressif tel que le comprenait le

xiv⁰ siècle[1]. Formée d'une simple nef, éclairée d'un seul côté par six fenêtres, terminée par un cœur étroit sous un arc cintré, elle offrait sur tous ses murs plats le plus

FIG. 12. — GIOTTO. — LA PRÉSENTATION AU TEMPLE.
(Chapelle dell' Arena.)

libre champ à la peinture. Giotto, suivant l'usage de ses prédécesseurs, qu'il transmit à ses successeurs, divisa

1. Pietro Estense Selvatico. *L'Oratorio dell' Annunziata nell' Arena di Padova e i freschi di Giotto*, dans son recueil *Scritti d'Arte*. Firenze, 1850. In-18. — John Ruskin. *Giotto and his Works in Padua*. London, 1854.

les espaces non par des moulures ni par des boiseries réelles dont le relief eût arrêté l'œil, mais par de simples nervures et des bordures peintes qui encadrent doucement les compositions, sans en rompre la suite. Tandis que sur l'arc triomphal, en face de l'entrée, se tient le *Sauveur en gloire*, accompagné par des anges, au-dessus d'une *Annonciation*, la muraille même où s'ouvre la porte présente à ceux qui se retournent le spectacle du *Jugement dernier*. Sur les parois latérales se développe sans interruption, sur trois rangs superposés, la suite des trente-huit scènes à fond bleu représentant, en haut, la *Vie de la Vierge*, en bas, la *Vie de Jésus-Christ*. Au-dessous, dans un soubassement fictif, entre des pilastres peints, se rangent quatorze figures allégoriques en camaïeux, les *Vertus* et les *Vices*.

Dans les compartiments supérieurs, les figures, simplement groupées, d'une forme nette, d'un modelé sommaire, sans relief violent, se succèdent dans la paix continue d'une atmosphère azurée avec une vérité d'attitudes et une force d'expression qui émeuvent profondément. Sans doute on trouverait dans les évangéliaires byzantins l'origine de ces compositions scrupuleusement fidèles au texte des saintes Écritures ; mais l'esprit qui les démêle, les avive, les poétise est un esprit nouveau d'une clarté si juste et d'une portée si haute que ces compositions, telles que Giotto les renouvelle, s'imposeront désormais pour des siècles à l'imagination. Les quatorze épisodes de la *Vie de la Vierge*, en partant de l'arc triomphal à droite, sont : 1. *Joachim chassé du Temple*. 2. *Joachim réfugié parmi les bergers* 3. *Apparition de l'Ange à Anna*. 4. *Le Sacrifice de*

Joachim. 5. *La Vision de Joachim.* 6. *La Rencontre à la Porte d'Or.* 7. *La Naissance de la Vierge.* 8. *La Présentation au Temple.* 9. *Les Prétendants au Temple.*

FIG. 13. — GIOTTO.

LE CHRIST MORT ET LES SAINTES FEMMES.

(Chapelle dell' Arena.)

10. *L'Attente des prétendants.* 11. *Le Mariage de la Vierge.* 12. *Le Retour de la Vierge.* 13. *L'Ange de l'Annonciation.* 14. *La Vierge en prière* (ces deux derniers sur les montants de l'arc). Les épisodes de la *Vie du Christ* sont, en suivant le même ordre : 1. *La Nais-*

sance du Christ. 2. *L'Adoration des Mages.* 3. *La Présentation au Temple.* 4. *La Fuite en Égypte.* 5. *Le Massacre des Innocents.* 6. *La Dispute avec les Docteurs.* 7. *Le Baptême du Christ.* 8. *Les Noces de Cana.* 9. *La Résurrection de Lazare.* 10. *L'Entrée à Jérusalem.* 11. *Les Marchands chassés du Temple.* 12. *La Cène.* 13. *Le Lavement des pieds.* 14. *Le Baiser de Judas.* 15. *Le Christ devant Caïphe.* 16. *Le Couronnement d'épines.* 17. *Le Christ portant sa croix.* 18. *Le Crucifiement.* 19. *Le Christ mort et les Saintes femmes.* 20. *La Résurrection et l'Apparition à Madeleine.* 21. *L'Ascension.* 22. *La Descente du Saint-Esprit.* La plupart de ces scènes sont disposées avec tant de naturel, les personnages y remplissent leur rôle avec une conviction si profonde que, malgré tous les perfectionnements techniques apportés par les peintres du xve et du xvie siècle dans la répétition de ces thèmes, ces premières inventions de Giotto gardent encore une supériorité d'expression et une fraîcheur de poésie incomparables. Toute la peinture de l'avenir y est pressentie, dans toutes ses parties, et préparée avec une hauteur de vues merveilleuse. Plus l'on regarde ces scènes si touchantes dans leur tristesse ou dans leur grâce, plus l'on reste confondu de la hardiesse et du bonheur avec lesquels le sagace Florentin, rompant avec toutes les routines antérieures, y a su retrouver, par une étude intime de la nature et une intelligence émue de l'art antique, cette vive et simple éloquence des attitudes, des visages, des draperies, qui est, en définitive, la force suprême de l'art. Ces fresques exquises restent la source claire et pure où, dans les heures les plus glo-

rieuses du triomphe, comme dans les jours les plus sombres de la décadence, les artistes savants, fatigués d'être habiles, viendront toujours rafraîchir leur imagination [1].

Les figures allégoriques, ayant l'aspect de bas-reliefs, qui s'alignent au-dessous de ces compositions montrent le génie de Giotto sous un côté plus original encore. D'une exécution plus égale, d'une conservation plus complète, elles portent mieux d'ailleurs la marque de sa main. A droite, *les Vertus*, à gauche, *les Vices*, arrivant du fond de l'église, se dirigent vers *le Jugement dernier* représenté au-dessus de la porte, comme vers le but final. Ce sont, d'une part, *la Prudence, le Courage, la Tempérance, la Justice, la Foi, la Charité, l'Espérance*, et, d'autre part, leur faisant face, *la Témérité, l'Inconstance, la Colère, l'Injustice, l'Impiété, l'Envie, le Désespoir*. La disposition habile de ces belles figures de femmes et la variété ingénieuse des accessoires qui les expliquent révèlent un esprit philosophique exercé aux analyses morales; la noblesse des attitudes et la simplicité des draperies marquent une imagination éclairée par les grandes œuvres de la statuaire antique. Une tradition dont les documents confirment la vraisemblance attribue au plus grand

[1]. Du temps même de Giotto, ces compositions furent répétées en Toscane par ses élèves et devinrent des thèmes courants pour les écoles de Florence et de Sienne et, ensuite, pour celles d'Ombrie. Dans la haute Italie, beaucoup d'artistes s'en inspirèrent directement à toutes les époques. Titien leur fait plusieurs emprunts. De nos jours, elles ont été étudiées par tous les peintres qui ont renouvelé l'art religieux en France et en Allemagne au commencement du siècle, notamment par Hippolyte Flandrin.

penseur du siècle, à Dante Alighieri, une sérieuse part dans la composition souvent subtile de ces figures. On peut aussi retrouver l'influence de son génie dans la disposition du *Jugement dernier*, bien qu'à l'époque de son séjour à Padoue avec Giotto *la Divine Comédie* fût à peine commencée (1306). Cette dernière partie de l'œuvre du peintre est d'ailleurs très inférieure au reste, soit qu'une scène si compliquée dépassât la mesure de ses forces, soit plutôt qu'il en ait abandonné l'exécution à des élèves.

Ses peintures murales dans les grands édifices de Florence, sa patrie, ont eu un sort moins heureux que les fresques de l'humble chapelle de Padoue. Celles du couvent del Carmine, du Palazzo di Parte Guelfa, du monastère delle Donne di Faënza ont été incendiées ou détruites. Celles du palais du Podestà et de Santa-Croce, d'une importance capitale, les unes mutilées au xviie siècle, les autres badigeonnées au xviiie, n'ont revu le jour, depuis quelques années, qu'en faible partie et, le plus souvent, dans un lamentable état. Au *Palais du Podestà* (aujourd'hui *Museo Nazionale*), dans la petite chapelle où il avait peint, d'un côté, le Paradis, de l'autre, l'Enfer, et, sur les murs latéraux, les vies de Ste Madeleine et de Ste Marie l'Égyptienne, quelques gracieuses figures, d'un contour brisé, d'une couleur effacée, comme des ombres prêtes à s'évanouir, ont seules échappé à ce long anéantissement. Parmi elles, heureusement, se trouvent les portraits de Charles de Valois, de Corso Donati, de Brunetto Latini, de Dante Alighieri. La jeunesse de ce dernier date la fresque, qui dut être faite avant son exil (1302).

Dans l'*Église Santa-Croce*, des quatre chapelles que Giotto décora, trois seulement, les *Chapelles Peruzzi, Bardi et Giugni* ont été récemment délivrées de leur linceul de plâtre (1843-1863). Les peintures, ainsi ressuscitées, qu'elles ont rendues au jour, font amèrement regretter la perte de leurs voisines. C'est là, en effet, que Giotto, à l'âge mûr, déploya le plus librement ce génie de la composition expressive qui devait être désormais l'apanage de l'école florentine. Dans la chapelle Peruzzi, les *Vies de saint Jean-Baptiste et de saint Jean l'Évangéliste* offraient à son imagination souple et riche des sujets tour à tour gracieux ou dramatiques comme *la Naissance de saint Jean-Baptiste, la Danse d'Hérodiade, la Vision de Patmos, la Résurrection de Drusiana, l'Ascension de saint Jean*, qu'il sut disposer avec un égal bonheur. Nulle part, il n'a groupé ses figures avec plus de naturel, nulle part il n'a montré un désir si vif et alors si nouveau d'en préciser le geste et le caractère. Le joueur de viole qui suit des yeux la danse, dans la première scène, est une figure aussi charmante que celle des deux séductrices d'Hérode. Dans *l'Ascension*, les prêtres et les fidèles, assemblés dans une église sombre qu'illumine tout à coup d'une lueur miraculeuse saint Jean s'élançant hors de sa tombe, manifestent leur extase par des attitudes si nobles et des gestes si graves qu'il faudra ensuite attendre Masaccio et Raphaël pour retrouver pareille largeur de style. Dans la chapelle Bardi, le peintre avait à répéter les scènes de la *Vie de saint François* qui avaient été, à Assise, dans sa jeunesse, l'occasion de son premier triomphe; il le fit avec l'intelligence d'un artiste qui

se complète et s'améliore sans cesse. La comparaison de quelques scènes identiques montre, dans les peintures de Florence, une supériorité frappante de réflexion et de pratique. L'épisode le plus pathétique, *la Mort de saint François*, est présenté avec une telle force de mise en scène que, près de deux siècles plus tard, en 1485, l'un de ses plus vigoureux successeurs, Domenico Ghirlandajo, ne pouvait que l'imiter, et, malgré tout, la science acquise par les efforts multipliés trois générations n'arrivait point à surpasser, pour l'effet moral, le chef-d'œuvre incorrect et sublime du vieux maître. En groupant autour du grabat sur lequel s'éteignait, dans une dernière extase, le saint populaire, tous ces moines et tous ces prêtres dans leurs costumes réels, avec leurs gestes accoutumés, avec leurs types exacts, en les transfigurant aux yeux de la foule, non plus par l'adjonction de signes symboliques ou d'inscriptions explicatives, mais par le seul rayonnement d'une émotion sincère, qui varie selon les personnages, Giotto introduisait définitivement dans l'art l'humanité avec toutes ses noblesses comme avec toutes ses misères, avec toutes ses beautés comme avec toutes ses laideurs, et faisait jaillir ainsi la source inépuisable des renouvellements pour tous ses successeurs. Outre les chapelles Peruzzi, Bardi, Giugni, Tosingi et Spinelli (cette dernière tout à fait perdue), Giotto avait encore peint, dans la chapelle Baroncelli, le tableau d'autel qui s'y trouve encore, *le Couronnement de la Vierge*. Son activité, à Santa-Croce, s'était étendue jusqu'au réfectoire, dont les armoires comme les murs furent décorés sous sa direction.

Si nombreux et si habiles que fussent les aides de Giotto, on a peine à concevoir comment ce tranquille révolutionnaire put porter le poids des labeurs effroyables qu'il acceptait de tous côtés avec une bonne humeur imperturbable [1]. Les gens du xvi^e siècle qui virent encore toutes ses œuvres et qui n'étaient, on le

FIG. 14. — GIOTTO — LA MORT DE SAINT FRANÇOIS.
(Église de Santa-Croce.)

sait, ni pauvres d'invention ni lâches au travail, n'en pouvaient croire leurs yeux. « Si l'on comptait ses

[1]. Giotto était aussi poète à ses heures. Son poème sur ou plutôt contre la Pauvreté, *Canzone sopra la povertà* (dans la dernière édition, de *Vasari, I, 426-428*) indique un esprit net et sensé, très dégagé des idées mystiques. Sa gaieté était proverbiale. Ses bons mots, souvent assez vifs, sont volontiers cités par les chroniqueurs et les conteurs du temps, Benvenuto da Imola, Franco Sacchetti, Bocaccio, etc.

œuvres, on ne le croirait pas », dit Vasari. Le nombre de ses tableaux signalés par ses contemporains n'est pas moins énorme que celui de ses peintures murales. Ce n'est pas dans ces ouvrages secondaires, d'une ordonnance traditionnelle, d'un cadre restreint, qu'il développa le mieux sa qualité maîtresse, qui est l'invention réfléchie; néanmoins, c'est là qu'on peut le mieux saisir l'importance de ses progrès techniques et la valeur de ses intentions réformatrices. Dans ses *Crucifix* assez nombreux encore en Toscane, le Christ n'a plus la laideur repoussante du Christ grossier de Margaritone et de Giunta; il ne tord plus, avec de hideuses grimaces, sur un bois trop court, des membres disproportionnés aux jointures brutales, aux tendons saillants, comme ceux d'un cadavre putréfié. Le fils de Dieu se ressouvient enfin de son origine antique; il est plus jeune, mieux construit, plus digne et, restant ferme dans le supplice, il se contente de pencher avec résignation sur son épaule sa tête endolorie. Pour laisser toute sa valeur à la figure, Giotto la délivre aussi de tout l'entourage d'épisodes qui l'accompagnaient d'ordinaire durant le xiiie siècle. Le même esprit de simplification, comme la même recherche d'expression, apparaît de même dans tous les autres sujets qu'il traite, *Couronnements de la Vierge*, *Vierges tenant l'enfant*, *Pietà*, etc... Le type ordinaire de ses visages, dans ses tableaux, est d'ailleurs le même que dans ses fresques : un type expressif plutôt que beau, un front large, des mâchoires épaisses, des yeux longs et bridés. Ses figures, d'une attitude toujours naturelle, quelquefois très noble, sont, en général, plutôt ramassées qu'élancées, d'une stature un peu

courte. Giotto, célèbre pour sa laideur non moins que pour son esprit, pouvait laisser à d'autres le soin de retrouver la beauté de la figure humaine, si longtemps oubliée. C'était assez, pour l'heure présente, d'en avoir retrouvé, avec les formes vraies, la puissance expressive; c'était assez d'avoir, dans cette multitude d'images immobilisées par la tradition byzantine, répandu le grand souffle de vie qui allait, en les ranimant, leur donner, pendant plusieurs siècles, le pouvoir de séduire les yeux et d'exalter les âmes.

CHAPITRE V

CONTEMPORAINS ET SUCCESSEURS DE GIOTTO

(1300-1400)

Le génie de Giotto suffit à tout son siècle. Le Florentin judicieux avait, d'un si puissant essor, embrassé tout le monde idéal où vivait l'imagination de ses contemporains qu'on le crut, sans hésitation, arrivé, du même coup, à la perfection matérielle. On ne demandait alors à la peinture aucune des jouissances extérieures que des yeux plus sensuels et des âmes moins naïves y devaient chercher bientôt. La rupture avec les formes hiératiques, le retour à la représentation vraie étaient désormais des faits accomplis : cela semblait assez. L'art n'en demeurait pas moins fidèle à la tradition du moyen âge : il se considérait toujours comme

un instrument populaire d'édification et d'enseignement, même entre les mains des laïques. Quand on a beaucoup à dire, d'ailleurs, a-t-on le temps d'être si difficile sur les moyens d'expression ? Ceux que Giotto venait de trouver, si incomplets qu'ils fussent, parurent donc excellents à deux générations successives, en qui s'éveillait une force de création longtemps comprimée, et qui avaient à fixer, sur les murailles des édifices nouveaux, la pensée religieuse et politique du moyen âge agonisant. Il sembla que, d'un geste, le petit pâtre de Vespignano eût délié, par centaines, des langues, longtemps muettes, qui se mirent toutes à parler à la fois! Toutes les écoles d'Italie, même les plus éloignées de Toscane, qui commençaient alors à se former, ressentirent son influence : elles en vécurent pendant cent ans.

§ 1. — ÉCOLE FLORENTINE.

A Florence, la domination de Giotto avait été acceptée sur-le-champ. Ses contemporains, même les élèves du vieil Andrea Tafi, s'y plièrent sans envie. Ainsi firent, par exemple, ce joyeux BUFFALMACO et son compagnon BRUNO DI GIOVANNI, célèbres dans les annales de la gaieté florentine. L'un remplit les églises de Florence et d'Arezzo de fresques, aujourd'hui détruites, « où sa main exprimait fort bien les concepts de son esprit, bien qu'il eût peu de dessin ». L'autre travailla dans le *Campo Santo* de Pise, où il développa, dans une *Passion* et dans un *Crucifiement*, son goût pour les conceptions encyclopédiques. Quant aux élèves mêmes de

Giotto, qui furent nombreux, tous se conformèrent à sa méthode, tous pratiquèrent ses enseignements avec une religion scrupuleuse.

Le plus célèbre et le plus actif fut le fils même du

FIG. 15. — TADDEO GADDI. — LA RENCONTRE A LA PORTE D'OR.
(Fresque dans l'église Santa-Croce.)

vieux Gaddo Gaddi, le filleul du maître, TADDEO GADDI (1300? † 1366), qui resta, durant toute sa vie, son collaborateur et devint, après sa mort, son continuateur, tant pour les travaux d'architecture que pour ceux de pein-

ture. Dessinateur exercé, compositeur ingénieux, travailleur infatigable, mais ayant de bonne heure abdiqué son indépendance, Taddeo ne fit que répandre les doctrines de Giotto : il ne chercha guère à les perfectionner. Sa vertu dominante, qui sera désormais celle de l'école florentine, celle qu'exigeait l'esprit net et réfléchi de ses compatriotes, c'est l'art de grouper avec clarté des personnages significatifs dans l'unité d'une composition poétique. Sous ce rapport, il égale presque son maître ; mais combien il lui est inférieur dans l'exécution ! Ses figures, molles et négligées, tantôt s'allongent et tantôt s'épaississent outre mesure ; ses visages, empruntés à Giotto, à force de se répéter sans variété et sans émotion, deviennent vagues et indifférents. « L'art s'en est allé et s'en va tous les jours », disait mélancoliquement, dans sa vieillesse, Taddeo lui-même à Orcagna qui lui demandait s'il y avait eu un vrai maître depuis Giotto [1]. Nul, cependant, n'aurait eu plus d'occasions de devenir le maître s'il s'était, comme Giotto, renouvelé constamment par l'observation de la vie. Ses plus anciennes peintures sont celles de la *Chapelle Baroncelli,* dans l'église Santa-Croce, faites pendant le voyage de son maître à Naples. Il y répéta plusieurs des compositions de l'Arena avec une certaine bravoure qui, déjà pourtant, sent la convention. Il avait aussi décoré, dans la même église, la chapelle Bellacci, mais ces ouvrages ont été détruits, comme ceux qu'on voyait encore, à Florence, dans l'église Santo-Spirito et au Tribunal de la Mercanzia Vec-

1. Sacchetti. *Novella* CXXXVI.

chia, à Arezzo et à Pise, dans plusieurs édifices religieux.

On ne peut guère citer de lui, comme panneau authentique, qu'un tableau d'autel, de 1335, à l'Académie

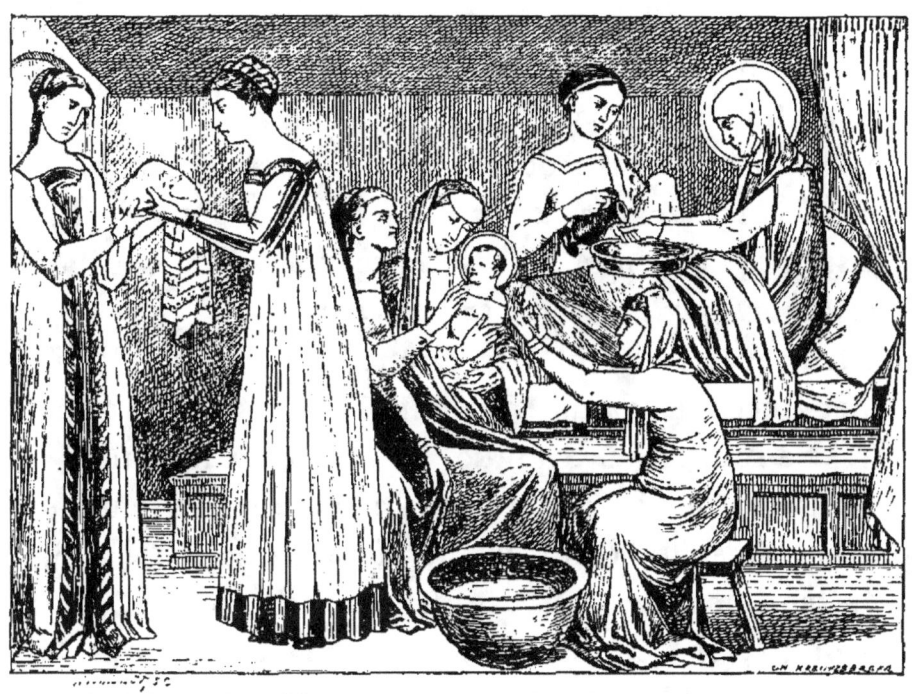

FIG. 16. — GIOVANNI DA MILANO. — LA NAISSANCE DE LA VIERGE.
(Fresque dans l'église Santa-Croce.)

de Sienne, venant de San-Pietro à Megognano, près de Poggibonsi (*la Vierge et six anges*), où l'on reconnaît la justesse des paroles de Vasari : « Il maintint la manière de Giotto, mais ne l'améliora guère, si ce n'est pour la couleur qu'il rendit plus vive et plus fraîche. » Taddeo Gaddi, architecte autant que peintre, avait élevé de nombreux édifices à Florence. On lui doit l'achèvement du Campanile de Giotto, la construction du pont Santa-Trinita (refait au xvie siècle), celle du

célèbre Ponte Vecchio, toujours debout, qu'il reçut l'ordre, en l'absence de Giotto, de faire « le plus gaillard et le plus beau qu'il fût possible ». Il laissa une grosse fortune à ses deux fils, Agnolo et Giovanni, en les confiant, pour l'éducation morale, à Jacopo di Casentino, et, pour l'instruction des arts, au plus cher de ses élèves et collaborateurs Giovanni da Milano. Ce dernier fut, après sa mort, chargé de grands travaux dans l'église Santa-Croce (*Chap. Rinuccini. Scènes de la vie de la Vierge et de la Madeleine*) et dans l'église d'Assise. L'Académie de Florence possède de lui un *Christ mort porté par les saintes femmes* (1345).

Deux autres disciples de Giotto, Stefano, son petit-fils, et Puccio Capanna s'étaient plus profondément pénétrés de son génie. Stefano, le « singe de la nature », que Vasari, sans hésiter, regarde comme le meilleur des giottesques et le précurseur de Masaccio, semble avoir eu le sentiment de tout ce qui manquait encore à l'art de peindre. Il s'efforça de faire sentir le nu sous les figures, tenta des mouvements plus vifs, des raccourcis plus justes, se préoccupa de la perspective. Malheureusement, à Florence autant qu'à Rome et à Milan, la postérité lui fut inclémente. On ne peut le juger ni sur la *Madone*, très détériorée, qu'on lui attribue au Campo Santo de Pise, ni sur un *Saint Thomas d'Aquin*, plus dégradé encore, au-dessus d'une porte conduisant au vieux cloître de Santa-Maria-Novella à Florence.

Puccio Capanna n'a pas sombré aussi complètement. Quelques fragments dans l'*Église inférieure d'Assise* et la *Chapelle San-Lodovico à Pistoja* montrent, en

lui, un homme d'initiative, très épris de la réalité. Dans un de ses tableaux, il avait osé peindre un squelette entier d'après nature : cette hardiesse avait frappé ses contemporains. Marié et fixé à Assise, il y mourut

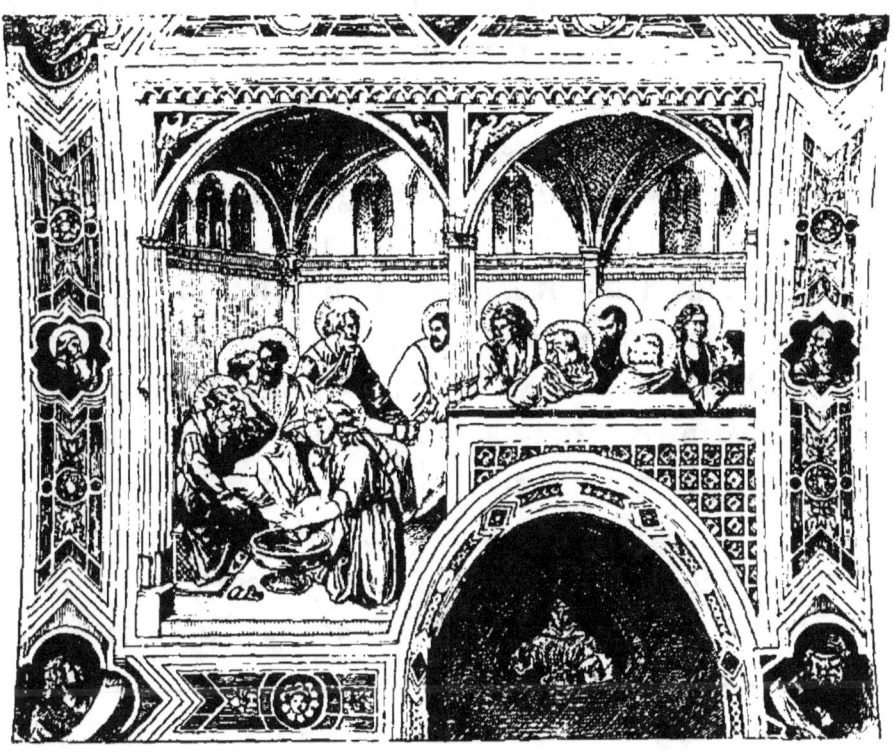

FIG. 1⁰. — PUCCIO CAPANNA. — LE LAVEMENT DES PIEDS.
(Fresque dans l'église Saint-François, à Assise.)

jeune, « étant devenu infirme pour trop travailler à la fresque ». Ses compositions conservées dans l'église inférieure, le *Christ flagellé,* la *Cène,* la *Déposition,* l'*Entrée à Jérusalem,* l'*Ensevelissement,* le *Lavement des pieds,* joignent une ardeur profonde d'expression à un goût très sûr de l'ordonnance décorative. On y constate une prédilection marquée pour les figures simples et familières. La ferveur naïve de ses pieux

personnages annonce, par instants, et prépare Fra Angelico.

A ces élèves immédiats de Giotto succéda une seconde génération d'imitateurs, non moins fidèles à son souvenir, et si semblables entre eux, à première vue, qu'il faut grande attention pour reconnaître la diversité, très réelle pourtant, de leurs efforts. Parmi ces laborieux ouvriers des jours de transition, l'un des plus féconds fut le fils de Taddeo, AGNOLO GADDI (1343 ? † 1396). Il avait d'abord donné de grandes espérances, mais « élevé dans l'aisance, ce qui maintes fois nuit aux études, il s'adonna aux trafics et marchandises plus qu'à l'art de peinture ». De fait, ayant à la fois prospéré comme peintre, comme architecte, comme mosaïste, comme négociant, il laissa une immense fortune et fit souche de puissants banquiers. Son *Histoire de la Sainte-Croix*, à Florence (chœur de Santa-Croce), la *Vie de la Vierge* et son *Histoire du Miracle de la Ceinture*, à Prato (Cathédrale), ouvrages de sa jeunesse, montrent en lui un fresquiste fort habile. Il montre un goût très vif pour les riches étoffes et pour les ornements précieux ; il recherche, plus qu'on ne l'avait fait encore, la vivacité des colorations ; il manifeste une tendance décidée à introduire des figures contemporaines dans les scènes historiques. Sa négligence, toujours croissante, gâta, malheureusement, ses belles qualités. Comme il était surchargé de commandes et comme il avait besoin de beaucoup d'aides, il forma de nombreux élèves qui contribuèrent singulièrement à l'expansion des enseignements florentins en Italie. Parmi eux, l'on doit citer ANTONIO DA FERRARA, STEFANO DA VERONA, MICHELE

da Milano, Cennino di Drea Cennini de Colle di Val d'Elsa, qui consigna, avec un soin pieux, les doctrines et

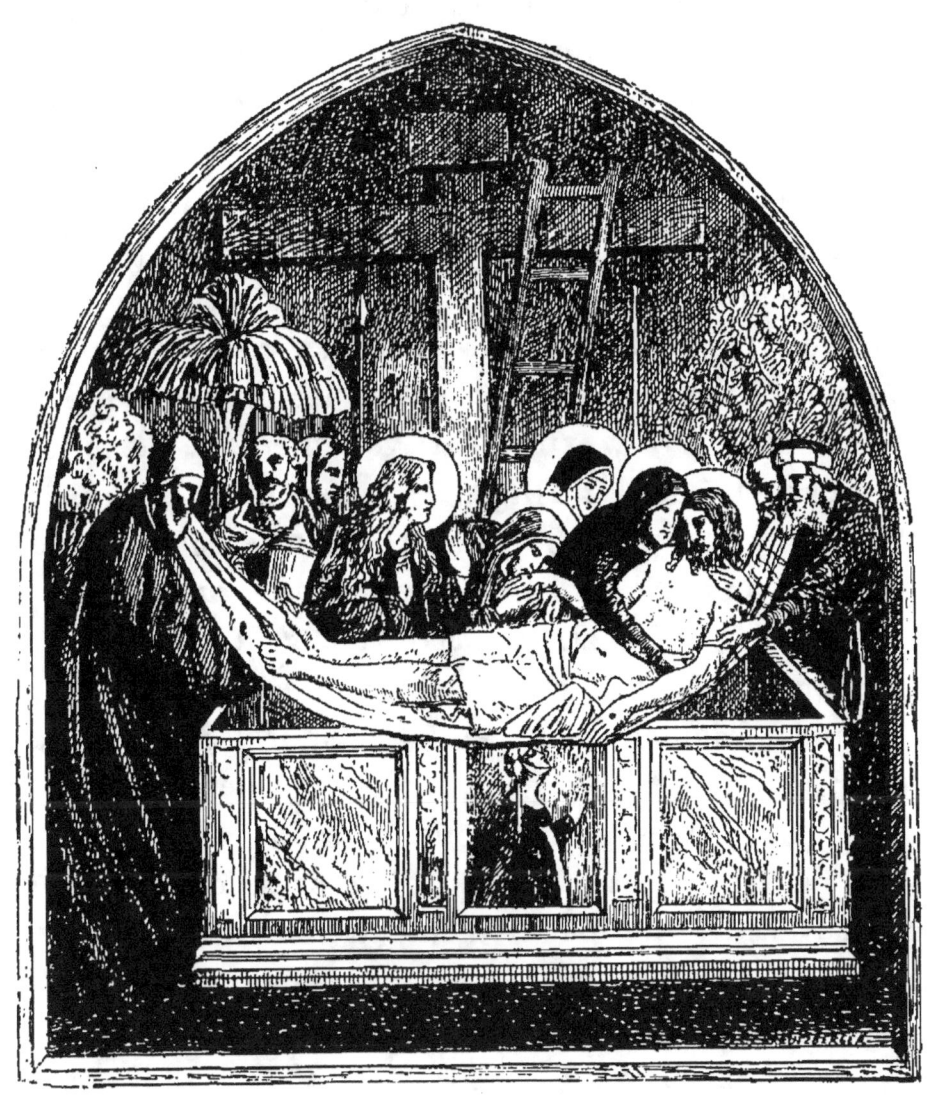

FIG. 18. — GIOTTINO. — LA DÉPOSITION.
(Tableau du musée des Uffizi.)

les pratiques de l'école dans son *Libro dell'arte*, devenu pour nous le document le plus précieux sur cette période intéressante, et qui porta de nouveau, après Giotto,

la lumière toscane dans la haute Italie, à Padoue 1.

Giotto di Maestro Stefano, surnommé Giottino (1324 † 1368) eut une plus haute valeur. Fils de Stefano, il s'efforça d'être digne du grand bisaïeul dont il portait le nom. « Personnage mélancolique et très solitaire, mais amoureux de son art et fort studieux, il ne fut pas de ceux qui pensent que les choses doivent être d'autant plus agréables aux yeux qu'elles ont plus de relief (ce qui attire aisément la majeure partie des hommes), mais de ceux qui, peignant d'une façon égale, en abattant les couleurs et remettant à leurs places les lumières et les ombres des figures, expriment avec une belle dextérité les concepts de l'intelligence. » Ses rares ouvrages échappés à la destruction, ses fresques de Santa-Croce (*Chapelle Saint-Silvestre, Tombeau d'Andrea di Bardi*), son tableau des Uffizi, la *Déposition de Croix*, d'une émotion si poignante et d'une harmonie si chaleureuse, quelques fragments de peintures murales à Assise (*Chapelle San-Niccolo* dans l'église inférieure), expliquent l'enthousiasme des contemporains pour cet artiste sincère et passionné qui, « plus avide de gloire que de gain, vivant pauvrement, cherchant à satisfaire autrui plus que lui-même, se gouvernant mal et prenant fatigue, mourut jeune de phtisie. »

Andrea di Cione, dit l'Orcagna (1308 † 1368), eut même succès, mais plus longue vie. Grâce à la renom-

1. Le *Libro dell' Arte*, publié, pour la première fois, à Rome, par G. Tambroni, en 1821, a été traduit, en 1858, en français, par M. Victor Mottez, sous le titre de *Traité de la Peinture* (Paris et Lille. In-8º). Il a été édité de nouveau, en 1859, à Florence, avec additions et notes, par MM. Gaetano et Carlo Milanesi.

mée qu'il a laissée comme architecte[1] et comme sculpteur

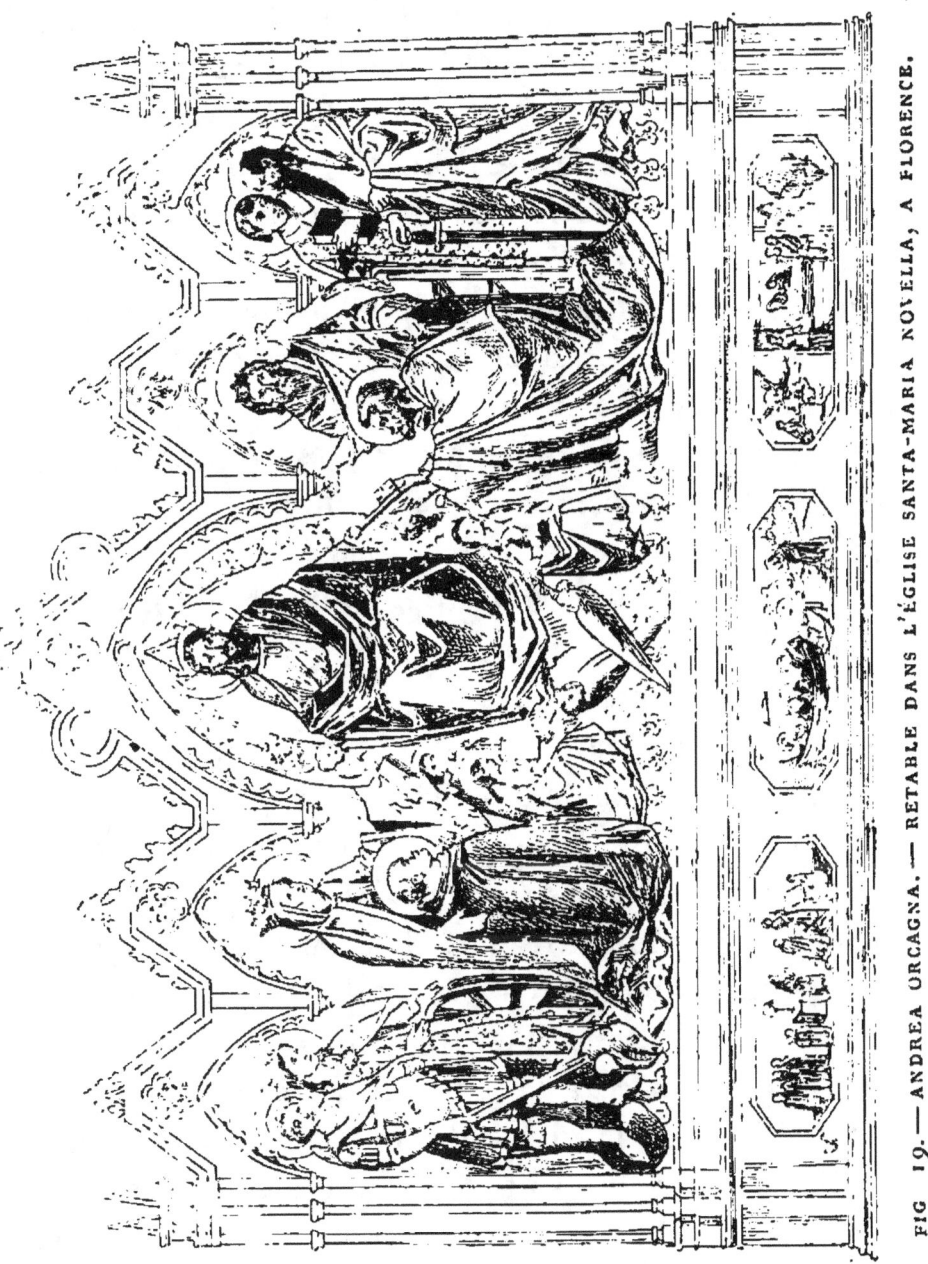

FIG. 19. — ANDREA ORCAGNA. — RETABLE DANS L'ÉGLISE SANTA-MARIA NOVELLA, A FLORENCE.

(Tabernacle d'Or-San-Michele, 1359), malgré l'anéan-

1. On ne peut toutefois lui faire honneur de la *Loggia dei Lanzi*, construite après sa mort, en 1376, par Benci di Cione et Simone di Francesco Talenti (Vasari. I, 603).

tissement de presque toutes ses peintures, il tient une très haute place dans l'histoire de l'art. Son plus vaste travail, les fresques de la *Vie de la Vierge*, dans le chœur de Santa-Maria Novella, ont disparu, au xv^e siècle, pour faire place à celles de Domenico Ghirlandajo qui d'ailleurs, raconte Vasari, « se servit fort des inventions » de son prédécesseur. Toutefois, dans la même église, les décorations murales et le retable de la *Chapelle Strozzi* suffisent à prouver la vigoureuse et charmante originalité de cet esprit universel, qui ne sépara jamais, dans sa pensée, ni les différents arts les uns des autres, ni les arts de la poésie et de la science. Il avait pour coutume de signer ses peintures *Andrea di Cione, scultore*, et ses sculptures *Andrea di Cione, pittore*, car il voulait, disait-il, « que la sculpture se sentît dans la peinture et la peinture dans la sculpture ».

La force d'invention et la souplesse d'exécution qu'il avait déployées dans cette chapelle, en y représentant, d'après les vers du Dante, à gauche, les *Gloires du Paradis* et, à droite, les *Cercles de l'Enfer*, ont permis à la tradition de lui attribuer, ainsi qu'à son frère aîné Lionardo ou Nardo Orcagna, son collaborateur constant, les fameuses fresques de Pise traitant des sujets de même ordre, le *Triomphe de la Mort*, le *Jugement Dernier*, l'*Enfer*. Bien que la gloire d'avoir exécuté ces incomparables poèmes lui soit aujourd'hui contestée avec quelque apparence de justice, le rôle considérable que joua Andrea Orcagna dans le mouvement de l'art florentin n'en demeure pas moins hors de doute. C'est avec lui, vraiment, que commence la recherche de la beauté dans la force et de la grâce dans la beauté. Il

appartient déjà à cette noble famille de génies investigateurs et hardis, à la fois hautains et familiers, passionnés et patients, penseurs profonds et savants praticiens, chez lesquels le charme se joint à la vigueur dans une harmonie irrésistible, Donatello, Léonard de Vinci, Michel-Ange. « Sans compter qu'il fut, dit son biographe, gai dans tous ses actes, aimable et civil, autant qu'aucun de ses pareils ait pu l'être. »

Tandis qu'à Florence même, autour des Gaddi, de Giottino, d'Orcagna, beaucoup d'autres Florentins, tels qu'ANDREA DI FIRENZE, BERNARDO DADDI (1300?✝1350)[1] se faisaient une réputation durable, l'enseignement giottesque était encore pratiqué avec succès, dans les villes avoisinantes, par des artistes locaux que leur éducation rattache ainsi à la même école. A Pise, où la peinture, par suite de circonstances singulières, était demeurée fort en arrière de l'architecture et de la sculpture, Francesco TRAINI est un élève d'Orcagna. Il joint, comme lui, à la force de l'imagination allégorique une recherche à la fois noble et familière de l'expression morale (*Triomphe de saint Thomas-d'Aquin* dans l'église Santa-Caterina (1345), *Triomphe de saint Dominique*, à l'Académie des Beaux-Arts[2]. A Volterra, FRANCESCO DA VOLTERRA est un fidèle élève de Giotto; il travaille, d'ailleurs,

1. Bernardo Daddi, le peintre de la *Madone* encastrée dans le tabernacle d'Orcagna à Or-San-Michele, serait aussi, d'après un document signalé par M. Gaetano Milanesi, l'auteur des fresques de Pise attribuées à Orcagna. (Vasari. I, 459-469-599.)

2. Bonaini. *Memorie inedite intorno alla vita e ai dipinti di Fr. Traini*. Pisa, 1846.

hors de son pays; de 1370 à 1372, il est au Campo Santo de Pise. D'Arezzo viennent Jacopo di Casentino, élève de Taddeo Gaddi, praticien médiocre mais bon organisateur, qui constitue, en 1349, à Florence, l'association des peintres[1], et son élève Spinello Spinelli (1333?-1410), très supérieur à son maître, qui contribua puissamment au progrès de l'école. D'une imagination hardie, d'un tempérament robuste, mi-florentin, mi-siennois par ses goûts et par ses tendances, Spinello aima surtout l'action; il lui fit grande place dans ses compositions mouvementées. C'est le plus brillant des artistes de la manière giottesque dans les dernières années du xiv^e siècle. Ses épisodes de la *Vie de saint Benoît* dans la sacristie de San-Miniato, à Florence (1385), sont traités avec une vivacité et un naturel qui nous émeuvent encore. Au Campo Santo de Pise (1392), ayant à représenter la *Légende de saint Ephèse et saint Potin,* deux guerriers, il en profita pour se livrer à son goût pour les scènes dramatiques, les chevauchées hardies, les mêlées tumultueuses; mais c'est surtout dans le *Palais public de Sienne* qu'il trouva l'occasion de donner l'essor à son inspiration épique en y racontant les grandes luttes de l'Italie avec l'Allemagne, et le triomphe du pape Alexandre III sur l'empereur Frédéric Barberousse 1408). Il était alors nonagénaire. Son fils, Parri Spinelli, resta si profondément imbu des enseignements paternels que, renouvelant à Arezzo la résistance aux idées nouvelles, soutenue un siècle auparavant, il s'y entêta à faire du giottisme jusqu'en

1. Voy. les *Statuts de l'association* dans Gaye. Carteggio, ii, 32.

plein xve siècle, comme Margaritone y avait fait du byzantinisme en plein xive. Les collaborateurs de Spinello Niccolo, di Pietro Gerini et son fils Lorenzo di Niccolo, firent aussi (chose curieuse!) souche de réactionnaires convaincus qui conservèrent, avec plus de succès que

FIG. 20. — SPINELLO SPINELLI. — DÉPART DE SAINT-BENOIT.
(Fresque dans l'église de San-Miniato, à Florence.)

de talent, le culte de l'idéal gothique longtemps après la victoire du naturalisme et de la Renaissance. Ils ne furent pas les seuls, car à Florence même la famille Bicci s'attarda plus longtemps même que la famille Gerini dans son attachement pour Giotto; et l'on y peut suivre l'allanguissement prolongé de son style

dans les œuvres de trois générations, LORENZO DI BICCI (13.. † 1409?), BICCI DI LORENZO (1373-1452), et NERI DI BICCI[1].

§ 2. — ÉCOLE SIENNOISE.

A Sienne, la bonne nouvelle qu'apportait Giotto tombait dans des esprits mieux préparés qu'à Pise et à Arezzo. Durant le xiiiᵉ siècle, nous le savons, Sienne avait disputé encore, sur tous les terrains, la suprématie à Florence. Au peintre CIMABUE elle avait pu opposer le peintre DUCCIO DI BUONINSEGNA, qui fixait déjà, vis-à-vis du naturalisme naissant des Florentins, les caractères spéciaux de l'idéalisme siennois, tel que ses successeurs le conserveraient pendant deux siècles. Dès cet instant, l'école siennoise, plus fidèle que sa voisine à la tradition orientale, plus sensible qu'elle au charme extérieur des choses et, partant, moins disposée à soumettre son imagination aux exigences de l'imitation réelle, offre les traits persistants de son originalité : une harmonie plus brillante et plus délicate dans les colorations, une plus grande vivacité d'expression poétique et morale, parfois dans la majesté, le plus souvent dans la tendresse, un goût délicat pour le luxe des vêtements, l'élégance des détails, la richesse des accessoires. Elle reste, d'autre part, inférieure à sa rivale pour la clarté des ordonnances, la vigueur du dessin, l'exactitude des formes.

A Duccio succéda SIMONE DI MARTINO (1285 ? † 1344) qui se trouva, vis-à-vis de Giotto, dans la même situa-

1. Lasinio. *Affreschi celebri del 14 e 15 secolo*. Firenze, 1841.

tion que son maître vis-à-vis de Cimabue, et devint

FIG. 21. — SIMONE DI MARTINO.
SAINT MARTIN ARMÉ PAR L'EMPEREUR JULIEN.
(Fresque dans l'église Saint-François, à Assise.)

son ami sans cesser d'être son rival, partageant avec

lui l'admiration de ses contemporains [1]. Son premier travail connu (1315), la *Vierge sous un baldaquin*, entourée de saints, dans le Palais public, révèle un sentiment de la beauté alors spécial aux Siennois. Le *Portrait équestre de Guidoriccio de' Fogliani* qu'il fit, dans la même salle, quelques années après (1328), montre qu'il ne dédaigne pas non plus la recherche de l'exactitude et de la vie : sous ce rapport, il a profité des exemples de Giotto. Quelques fresques dans la cathédrale d'Orvieto (*Vierge et saints*, 1320), dans l'église San-Lorenzo de Naples (*Saint Louis de Toulouse couronnant son frère Robert*), dans l'église inférieure d'Assise (*Épisodes de la vie de saint Martin*), marquent les étapes de ce talent souple et ému, soigneux des détails comme un miniaturiste, qui mêle avec un charme pénétrant les figures idéales aux figures réelles. Simone est un curieux qui fait, à l'occasion, de libres emprunts à l'art antique; c'est un raffiné qui aime les joyaux de prix, les beaux vêtements, les accessoires bien ouvrés. Il pousse parfois jusqu'au maniérisme la recherche des gestes nobles et des expressions délicates, et ressemble en cela à son grand ami Pétrarque dont il a l'élégance, la tendresse, les affectations. Dans son *Annonciation,* à Florence (Uffizi), sa Vierge, longue et délicate, assise sur un siège élégant, s'enveloppe dans son long manteau, en écoutant la parole de l'ange, par un geste peureux d'une pudeur exquise qu'on ne peut oublier; le bel ange, aux longues ailes, couronné

[1]. « J'ai connu, dit Pétrarque, deux peintres excellents, et laids tous les deux, Giotto, citoyen florentin, et Simone de Sienne. » (*Ép. Fam.*, l. V.)

d'une branche de cerisier, qui se tient à genoux, de l'autre côté du vase plein de lis, n'est pas moins aimable. Ce tableau est de 1333. La même année, Simone décorait la salle capitulaire de San-Spirito, à Florence. Peu de temps après, il allait rejoindre Pétrarque à Avignon et y mourir. Des nombreuses peintures qu'il y laissa, on ne retrouve plus que quelques fragments, récemment débadigeonnés, dans la chapelle du palais des Papes. Simone prit souvent pour collaborateur Lippo Memmi, son beau-frère, qui peignit seul à San-Gimignano, dans le palais, une *Allégorie de la Majesté*, mais le plus souvent ne travaille et ne signe qu'avec lui. Cette signature commune fut cause de l'erreur commise par Vasari au sujet du nom de Simone di Martino, qu'on a longtemps appelé, sur sa foi, Simone Memmi.

Les deux frères Lorenzetti illustrèrent Sienne autant que Simone. Tempéraments plus virils, esprits plus cultivés, d'un savoir plus étendu, d'une fantaisie plus abondante, ils paraissent même y avoir joué un rôle d'initiateurs plus féconds. Pietro Lorenzetti, qui mourut vers 1350, mais travaillait déjà en 1305, substitua, le premier, sur les visages, les colorations rosées de la nature aux ombres verdâtres qu'y étendaient les Byzantins. Il ne subit pas sans contrôle l'action de Giotto et voulut fermement rester Siennois. Son succès toutefois se répandit hors de Sienne. Dans toute la Toscane on le trouve « appelé et caressé », à Florence et à Pistoja, à Cortone et à Pise, où le Campo Santo a sauvé sa grande œuvre des *Pères du désert,* composition naïve et charmante où s'accumulent de touchants épi-

sodes de la vie contemplative et qui « doit tenir sa place dans l'histoire du paysage[1] ». A Assise, des juges compétents lui attribuent, dans le transept nord, les peintures énergiques dont une tradition invraisemblable fait honneur à Cavallini. Quelques figures, par la grandeur héroïque de leurs allures attristées, y semblent présager Jacopo della Quercia et Michel-Ange.

AMBROGIO LORENZETTI (12.. † 1348?) fut plus complet encore. Théoricien ingénieux en même temps que praticien habile, doué à la fois d'une imagination hardie et d'une réflexion patiente, le plus instruit des peintres de son temps, il poussa en avant avec une énergie communicative et s'attaqua résolument aux grandes compositions d'histoire et de morale. En 1330, sur la façade du Palais public, il représenta plusieurs épisodes de l'histoire romaine; en 1331, dans l'église San-Francesco, une vie du saint, dont Ghiberti, le grand sculpteur florentin, parle, un siècle après, dans ses commentaires, avec un extrême enthousiasme[2]. De 1337 à 1339, au Palais public, dans la Salle du Conseil, il mit en scène, dans trois grandes fresques fort détériorées, mais encore visibles, *la Commune de Sienne*, *le Bon Gouvernement*, *le Mauvais Gouvernement*. Dans la première, *la Commune de Sienne* est figurée par un personnage colossal, à longue barbe et longue chevelure, coiffé d'une toque seigneuriale, qui se tient gravement assis, le sceptre dans une main et dans l'autre l'écusson de la République, sur le

1. Paul Mantz.
2. T. Ghiberti. *Commentario II* (ap. Vasari. éd. Lemonnier. Florence, 1845, t. Ier, p. XXXIII-XXXIV.)

milieu d'un banc. Trois jeunes femmes de grandeur naturelle sont assises à sa droite et trois autres à sa gauche, *la Prudence, le Courage, la Paix, la Magnanimité, la Tempérance, la Justice.* Au-dessus de sa tête planent trois figurines, *la Foi, la Charité, l'Espérance.* A ses pieds on voit Rémus et Romulus tetant la louve, car la république siennoise s'était

FIG. 22. — PIETRO LORENZETTI. — LES PÈRES DU DÉSERT.
(Fresque dans le Campo Santo, à Pise.)

approprié les emblèmes de la république romaine. Dans
la main droite du colosse pend une longue corde dont
l'extrémité est tenue, à gauche, par une belle femme, *la
Concorde,* qui porte un rabot sur ses genoux. En bas,
le long de cette corde qu'ils serrent d'une main, s'avan-
cent, en double file, les conseillers de la commune. Sur
la droite, des soldats à cheval gardent un groupe de pri-
sonniers. L'allégorie est compliquée, les allusions sont
subtiles, l'arrangement des figures est d'une naïveté et
d'une invraisemblance qui eussent, dès lors, étonné un
Florentin, mais la conception est d'une grandeur sur-
prenante. Plusieurs des figures ont une noblesse de
mouvements et une beauté d'expression déjà classiques
qui révèlent un sentiment profond et un idéal supérieur.
Pour peindre les effets du *Bon Gouvernement,* Am-
brogio a simplement représenté, en les séparant par le
rempart de Sienne au front duquel vole une apparition
rassurante, la *Sécurité,* un coin de la ville et un coin
de la campagne qu'il avait sous les yeux. Des Siennois
et des Siennoises s'y livrent des deux côtés, en paix, à
leurs affaires ou à leurs plaisirs. On y voit un tailleur
à sa boutique, un maître d'école dans sa chaire, des
gamins qui jouent, des jeunes filles qui dansent, des
couples galants en route pour la chasse, des arba-
létriers, des marchands : c'est une scène vivante et
réelle. Autant qu'on en peut juger, au contraire, *le
Mauvais Gouvernement* était, comme *la Commune de
Sienne,* une composition purement allégorique qui for-
mait sa contre-partie exacte. Le vieillard colossal s'y
retrouvait, mais à l'état de démon hideux et menaçant.
Ses six acolytes y reparaissaient, mais sous les figures

de mégères furieuses ou d'horribles chenapans surchargés d'attributs symboliques, *la Fraude, la Trahison, la Cruauté, la Fureur, la Discorde, la Guerre*. Ambrogio, qui était poète, avait entouré toutes ces compositions de rimes explicatives dont beaucoup sont encore lisibles.

Le nom des deux frères Lorenzetti disparaît à la fois des registres de compte en 1348; il est donc probable qu'ils furent enlevés tous deux par la grande peste qui, cette année-là, dépeupla l'Italie. Dès lors, la république siennoise, en proie à la plus folle démagogie, ne cessa d'être déchirée par des crises de plus en plus violentes, jusqu'à ce que la populace, triomphante et épuisée, en fût réduite à acheter, à prix d'or, n'importe quelle tyrannie. Les peintres, mêlés à ces agitations, perdirent l'avance prise; ils se laissèrent décidément devancer par les Florentins, malgré l'organisation de leur corporation en 1355. Parmi les innombrables membres de cette société dont les noms seuls sont arrivés jusqu'à nous, Simone di Martino et les Lorenzetti n'eurent pas, à vrai dire, de successeurs dignes d'eux.

De tous les peintres qu'on trouve à la tête des partis en querelle, Andrea Vanni (1332-1412?), le promoteur de l'expulsion des nobles en 1368, l'ambassadeur de la Commune à Avignon, l'associé de sainte Catherine dans ses efforts pour ramener la papauté à Rome, semble seul avoir eu quelque talent. La tradition de l'école locale n'est alors représentée que par Bartolo di Maestro Fredi (1330? † 1410), qui exagéra jusqu'à la laideur les vigueurs expressives de Pietro Lorenzetti

dans ses fresques et tableaux d'église, soit à Sienne, soit à San-Gimignano où il travailla longtemps, par Luca Thome et Lippo Vanni, praticiens plus médiocres encore. Le seul vraiment estimable est Berna ou Barna († 1381?), fort apprécié de Ghiberti, qui l'appelait « *eccellentissimo et dottissimo,* » et de Vasari, qui lui reconnaissait, entre autres mérites, celui d'avoir, le premier, su bien dessiner les animaux. Ses vingt-deux épisodes de la Passion, dans l'église de San-Gimignano, montrent en lui un imitateur parfois heureux de Simone di Martino, dont il retrouve les expressions attendries et les attitudes rêveuses. Il se tua en tombant de son échafaudage pendant qu'il faisait ce travail, dont l'achèvement fut ensuite confié à son élève Giovanni d'Asciano.

Il faut arriver à Taddeo di Bartolo (1363-1422), disciple attardé de Duccio à Sienne, comme l'était de Giotto, à Florence, Spinello Spinelli, pour trouver un artiste bien doué qui, à défaut d'initiative, possède du savoir, de la conviction, du feu, et résume, dans quelques œuvres puissantes, les qualités de l'école locale au moment même où elle va périr. Sa première œuvre datée (1490) est un retable que possédait autrefois le musée du Louvre, *la Vierge entre saint Girard et saint Paul, saint André et saint Nicolas*[1]. Taddeo fut un artiste très fécond et très répandu. En 1393, il est à Gênes où il se marie, en 1395 et 1397 à Pise où il achève, dans l'église San-Francesco, une *Vie de la Vierge,* dont certains épisodes, notamment les funé-

1. Catalogue Villot, 1873, n° 63. — Aujourd'hui au Musée de Grenoble.

railles, récemment délivrés du badigeon, sont redevenus assez visibles pour qu'on y admire des énergies de mouvements et des intensités d'expression révélant un esprit supérieur. A San-Gimignano, à Montalcino, à Pérouse, à Volterra, il laisse des traces nombreuses de

FIG. 23. — TADDEO DI BARTOLO. — LA MORT DE LA VIERGE.
(Fresque dans le Palais public, à Sienne.)

son activité; mais c'est surtout dans sa ville natale où il remplit, à une certaine époque, les fonctions de percepteur des douanes (*executor di gabella*), dans la Cathédrale et dans le Palais public de Sienne qu'il exécute ses œuvres les plus importantes. Il travailla à trois reprises, en 1401, en 1407, en 1414, dans ce der-

nier édifice. Les peintures de 1401 ont péri. Celles de 1407 et de 1414 subsistent encore dans la *Chapelle de la Vierge* où elles durent être, sous peine d'une amende de 25 florins, achevées en trois mois [1] et dans le passage qui précède, où elles le furent en six mois. On y retrouve, soit dans les épisodes de la Vie de la Vierge, renouvelés d'après ceux de Pise, soit dans les figures héroïques de Romains illustres rangés sur la muraille, ce goût décidé des attitudes énergiques, des gestes précis, des expressions profondes qui eussent fait de Taddeo un artiste de premier ordre s'il avait compris, comme on le comprenait déjà à Florence, la nécessité de pousser isolément chaque figure à la plus grande perfection possible et de ne pas compter exclusivement, pour produire un effet durable, sur l'ordonnance dramatique des groupes et sur le mouvement sommaire des figures. Taddeo di Bartolo sauva toutefois l'honneur de l'école; mais, après lui, les traditions siennoises, assez vivaces pour donner toujours une physionomie particulière aux artistes locaux, ne furent pas assez puissantes pour développer chez eux un génie de taille à lutter contre le génie de leurs voisins. Pendant tout le xv° siècle, Sienne défendra vainement son idéal affaibli contre les tentations qui lui viennent du côté de Florence; elle ne parviendra pas à donner d'autres exemples que celui d'une fidélité touchante, mais stérile, à des candeurs disparues [2].

1. Suivant l'usage d'alors, le prix en fut fixé par des confrères du peintre, après expertise, au chiffre de 205 florins.
2. Milanesi. *Documenti per la Storia dell' arte Sanese. Siena*, 1854.

§ 3. — LES GRANDS MONUMENTS DE L'ÉCOLE GIOTTESQUE EN TOSCANE

A aucune époque de l'histoire de l'art, si ce n'est en France, au xiii^e siècle, chez les architectes, on ne vit activité pareille à celle des peintres toscans au xiv^e siècle. Églises, couvents, palais communaux, tribunaux, marchés, cimetières, hôpitaux, portes de ville, tabernacles en plein air, tous les édifices, grands ou petits, ayant un caractère public reçurent de leurs mains une décoration significative. La religion, la politique, la philosophie, la science mettaient la même confiance en eux pour parler aux yeux du peuple. La nomenclature des œuvres que Vasari trouva encore en place deux siècles après, malgré l'étonnante indifférence avec laquelle on les détruisait et refaisait sans cesse, est d'une longueur qui étonne l'imagination. Ce qui en reste a de quoi nous surprendre encore, et l'on ne s'explique cette prodigieuse fécondité qu'en constatant la naïve tranquillité avec laquelle ils sacrifiaient l'exactitude du rendu à la sincérité de l'expression. La plupart de ces ouvrages, faits en collaboration, ne portent aucun nom. Vasari n'hésitait guère, il est vrai, à les baptiser, d'après la tradition locale, mais un certain nombre de ses attributions ont été depuis anéanties par les documents; quelques autres sont justement mises en suspicion à la suite d'examens attentifs. Toutefois, s'il est bon, dans plus d'un cas, de se tenir sur la réserve lorsqu'il s'agit de glorifier tel ou tel maître, on ne saurait, en revanche, marchander l'admiration à l'en-

semble de ces créations gigantesques, telles qu'elles se présentent encore dans les édifices publics de la Toscane et des pays voisins.

Sans parler de l'église Saint-François d'Assise, de la cathédrale d'Orvieto, du palais communal de Sienne, de l'église Santa-Croce à Florence, où nous avons vu s'accumuler les travaux de Giotto, de ses contemporains ou de ses successeurs, les deux villes de Florence et de Pise ont conservé deux édifices célèbres, la chapelle des Espagnols à Santa-Maria Novella et le Campo Santo, où l'on peut admirer l'esprit de suite qu'apporta l'école toscane du xive siècle dans la conception et l'exécution de ses grandes compositions murales. Sur ces enduits délabrés, dont chaque jour détache un lambeau, s'agite un monde de figures poétiques parmi lesquelles les générations suivantes, plus artistes mais moins inventives, n'ont eu qu'à choisir, comme en un trésor inépuisable, celles qu'ils voulaient perfectionner.

La *Cappella degli Spagnuoli*, presque intacte, est restée un excellent exemple de cet accord harmonieux entre les représentations pittoresques et les combinaisons architecturales que toute l'école rechercha, sans système, par un goût naturel de l'unité. Les peintures qui en couvrent les surfaces intérieures ont été exécutées entre 1322 et 1355. Vasari les attribue à Taddeo Gaddi et à Simone di Martino, MM. Crowe et Cavalcaselle à Antonio Veneziano et à Andrea da Firenze. Certainement plusieurs artistes y prirent part; quels qu'ils soient, ce furent des artistes supérieurs. L'ordonnance générale fut établie par les Dominicains, habitants

du couvent; ils imprimèrent à la composition symbo-

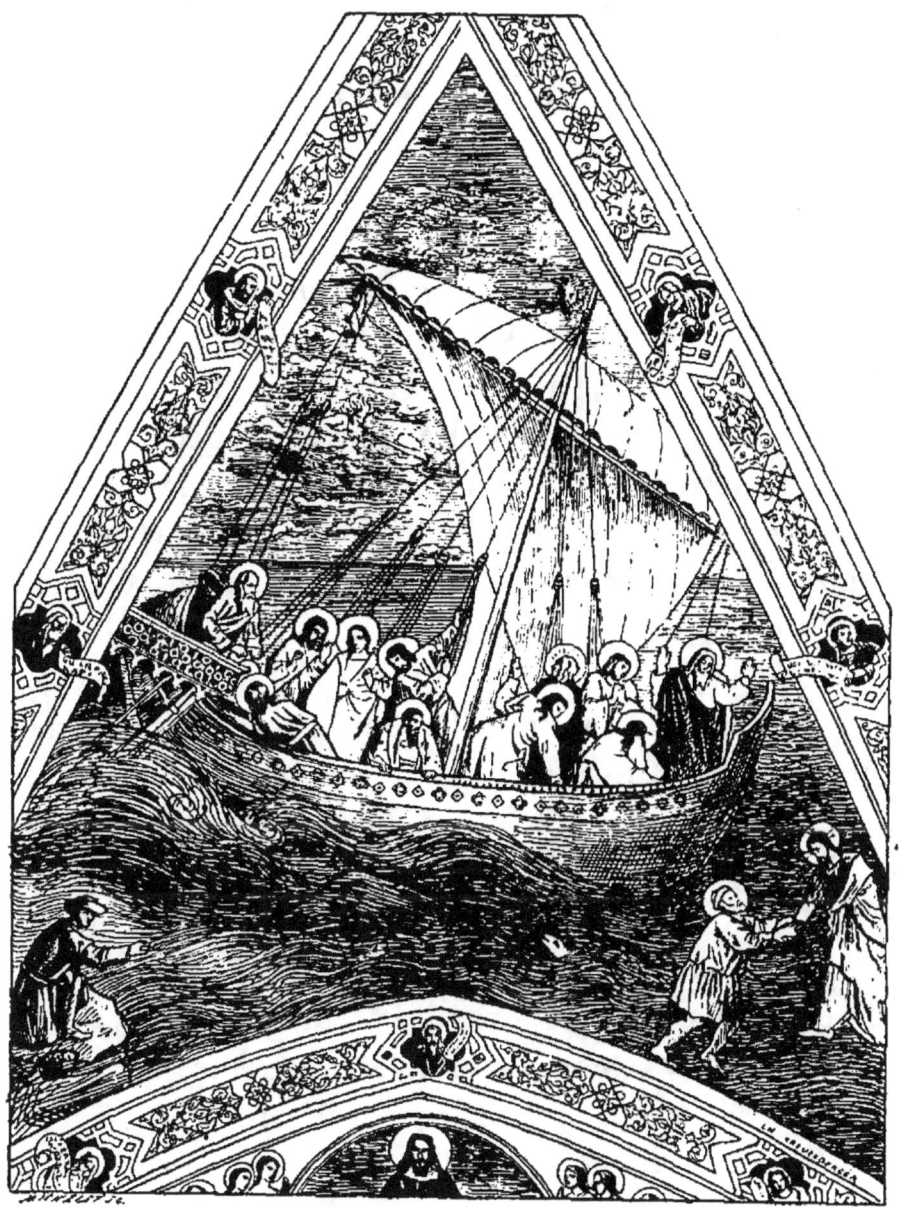

FIG. 24. — ÉCOLE GIOTTESQUE. — SAINT PIERRE SUR LES EAUX.
(Fresque de la voûte dans la Chapelle des Espagnols.)

lique et synthétique l'esprit doctrinal de leur ordre

savant et fier, esprit bien différent du sentiment familier et pathétique qui distinguait l'ordre populaire des Franciscains.

La voûte est divisée par des nervures diagonales en quatre compartiments triangulaires où un élève de Giotto, très fortement pénétré de l'esprit du maître, a représenté *Saint Pierre sur les eaux* (imitation de *la Navicella* de Rome), *la Résurrection, la Descente du Saint-Esprit, l'Ascension*. Le *Saint Pierre sur les eaux* offre une preuve de l'ardeur qu'apportait l'école dans sa recherche des effets réels. La barque, lancée sur une mer orageuse, est violemment secouée par le vent ; tous les apôtres expriment leur émotion par des gestes conformes à leurs caractères ; les uns, calmes et résignés, les autres inquiets et agités, quelques-uns abandonnés sans défense à la peur. Sur la côte, sans rien voir de ce spectacle, est tranquillement assis un pêcheur à la ligne. L'inspiration semble moins purement florentine dans la vaste scène du *Crucifiement*, si mouvementée et si vivante, où se déroule un long cortège de figures savamment variées, qui occupe tout le fond de la chapelle. On la croirait toute siennoise dans les deux compositions allégoriques qui remplissent les murs latéraux pour y célébrer la gloire, la puissance, la science et les vertus de l'ordre. La paroi droite représente *l'Église militante et triomphante*. Devant la cathédrale de Florence trônent les deux dépositaires de l'autorité spirituelle et de l'autorité temporelle, le pape et l'empereur. A leurs pieds dorment des brebis gardées par les chiens de l'Église, *Domini canes*, les chiens aux couleurs de l'ordre, noirs et blancs. A droite, se

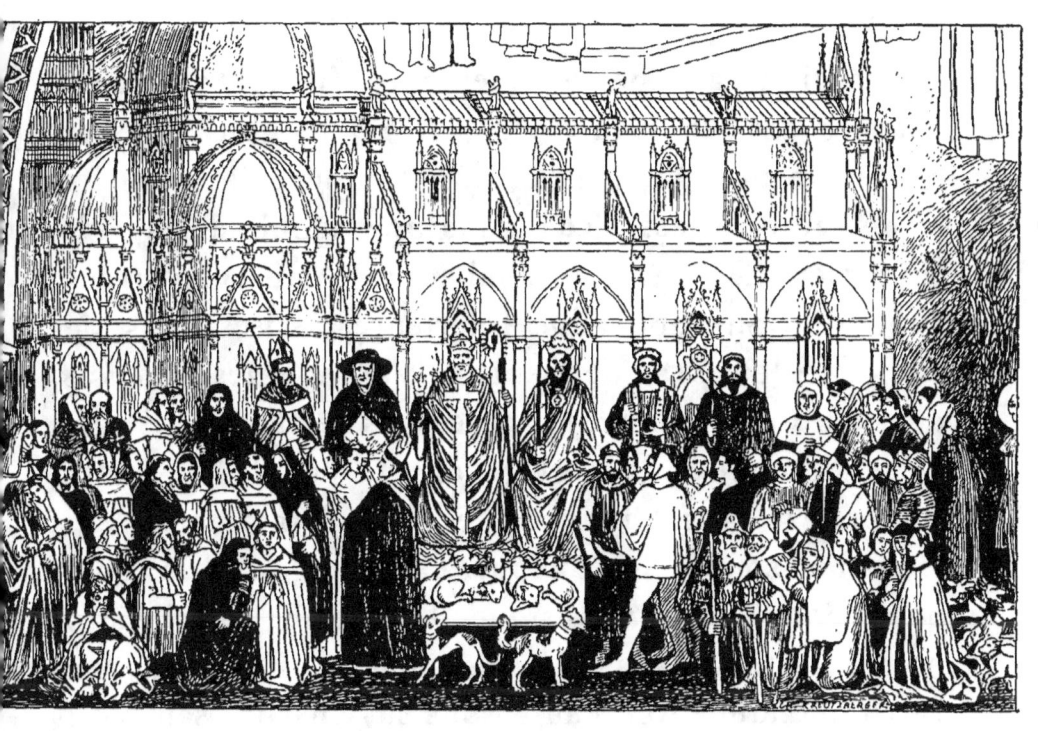

FIG. 25. — ÉCOLE GIOTTESQUE. — L'ÉGLISE MILITANTE ET TRIOMPHANTE.
(Fresque dans la Chapelle des Espagnols.)

pressent des religieux et des religieuses sous la conduite d'un évêque ; à gauche, des laïques, en costumes du temps, les uns debout, les autres agenouillés : saint Dominique leur montre du doigt le loup de l'hérésie dévoré par les chiens. Presque toutes ces figures sont des portraits parmi lesquels la tradition signale ceux de Cimabué, de Pétrarque, d'Arnolfo di Lapo, etc... La paroi de gauche représente *le Triomphe de saint Thomas d'Aquin.* Au centre, trône le glorieux saint des Prêcheurs, Thomas d'Aquin, entouré de prophètes et de saints. A ses pieds, dans une agonie désespérée, se tordent les hérétiques abattus, Arius, Averroès, Sabellius. Sur une ligne inférieure, assises dans des stalles sculptées, se tiennent les *Vertus* et les *Sciences,* au nombre de quatorze ; au-dessous de chacune d'elles, siège l'homme illustre qui, dans la pensée du temps, lui a fait le plus d'honneur. Sous la Grammaire, c'est Donatus ; sous la Rhétorique, Cicéron ; sous la Logique, Zénon ; sous la Musique, Tubalcaïn ; sous l'Astronomie, Atlas ; sous la Géométrie, Euclide ; sous l'Arithmétique, Abraham ; sous la Charité, saint Augustin ; sous la Foi, Denys l'Aréopagite ; sous l'Espérance, Jean Damascène ; sous la Théologie pratique, Boèce ; sous la Théologie spéculative, Pierre Lombard ; sous la Loi canonique, le pape Clément V ; sous la Loi civile, Justinien. Malgré les dégradations et les restaurations qu'elles ont subies, toutes ces figures, soit féminines, soit viriles, souvent d'une grâce exquise et parfois d'une noblesse admirable, s'imposent vivement à l'imagination. La décoration de la chapelle était complétée, au-dessus de la porte, par des épisodes de

la *Vie de saint Dominique.* Cette partie du travail, d'ailleurs à contre-jour, est fort détériorée et presque invisible.

Si c'est dans la chapelle des Espagnols, à Florence, qu'on saisit mieux la cohésion de l'école de Giotto, c'est dans le *Campo Santo,* à Pise, qu'on suit le plus facilement son histoire[1]. Pise, la ville des premiers architectes et des premiers sculpteurs, par une singulière anomalie, produisit peu de peintres. Pour décorer son grand cimetière construit par Giovanni Pisano (1278-1283), elle dut avoir recours, pendant deux siècles, aux artistes des villes voisines. Giotto lui-même passa longtemps pour y avoir donné le modèle à suivre en commençant, sur la paroi méridionale, *l'Histoire de Job,* mais il est prouvé que cette série est l'œuvre plus tardive de Francesco da Volterra (1372). Toutefois, si le chef n'y a rien mis de sa main, ses disciples, florentins ou siennois, l'ont dignement remplacé. C'est, en effet, sur cette même muraille que se développent les compositions fameuses du *Triomphe de la Mort,* du *Jugement dernier,* de *l'Enfer,* où sont résumées, en des poèmes imposants, toutes les croyances du moyen âge sur les mystères de l'autre vie. Longtemps attribuées, sur la foi de Vasari, aux deux frères Orcagna qui avaient traité des sujets identiques à Santa-Maria Novella, ces deux puissantes fresques semblent devoir être restituées à l'école siennoise, peut-être aux Lorenzetti, qui possédèrent, en

1. Carlo Lasinio. *Pitture a fresco del Campo Santo di Pisa.* In-folio.

effet, plus qu'Orcagna, le goût des représentations allégoriques, des personnalités contemporaines, du paysage réel, des accessoires précieux, et dont le style, moins précis et moins sûr, avait, en revanche, plus de souplesse et plus de variété. Quels qu'en soient les auteurs, ce furent des gens de génie, profondément pénétrés de l'âme de leur temps, en communion ardente avec les trois grands Toscans qui venaient de renouveler la pensée italienne, Dante, Pétrarque, Boccace. Leur œuvre, comme celle des trois écrivains, marque une date dans l'histoire de l'imagination humaine.

Le *Triomphe de la Mort* porte le même titre que le poème de Pétrarque. Dans la fresque comme dans les vers, la grâce et la vigueur avec lesquelles sont peintes les ivresses passagères de la vie y rendent plus horrible et plus douloureuse la victoire violente et définitive de la Mort. Rien de plus aimable que le groupe des jeunes femmes, aux brillantes parures, qu'on voit assises, sur la droite, dans un bosquet d'orangers. L'une caresse son petit chien pelotonné sur ses genoux, d'autres chantent au son de la cithare ou du théorbe; d'élégants jouvenceaux, le faucon sur le poing, leur glissent à l'oreille de douces paroles. Non loin, des couples amoureux se promènent sous les feuillages. On dirait une conversation galante du Décaméron. C'est sur cette joyeuse compagnie que la déesse fatale, l'éternelle victorieuse, se précipite, d'un vol furieux, du haut des airs. Elle n'a point pris l'apparence grêle et hideuse d'un squelette décharné; elle garde, au contraire, les traits d'une véritable guerrière. C'est une virago, vieillie mais vigoureuse,

cuirassée de fer, qui, les cheveux au vent, brandit,

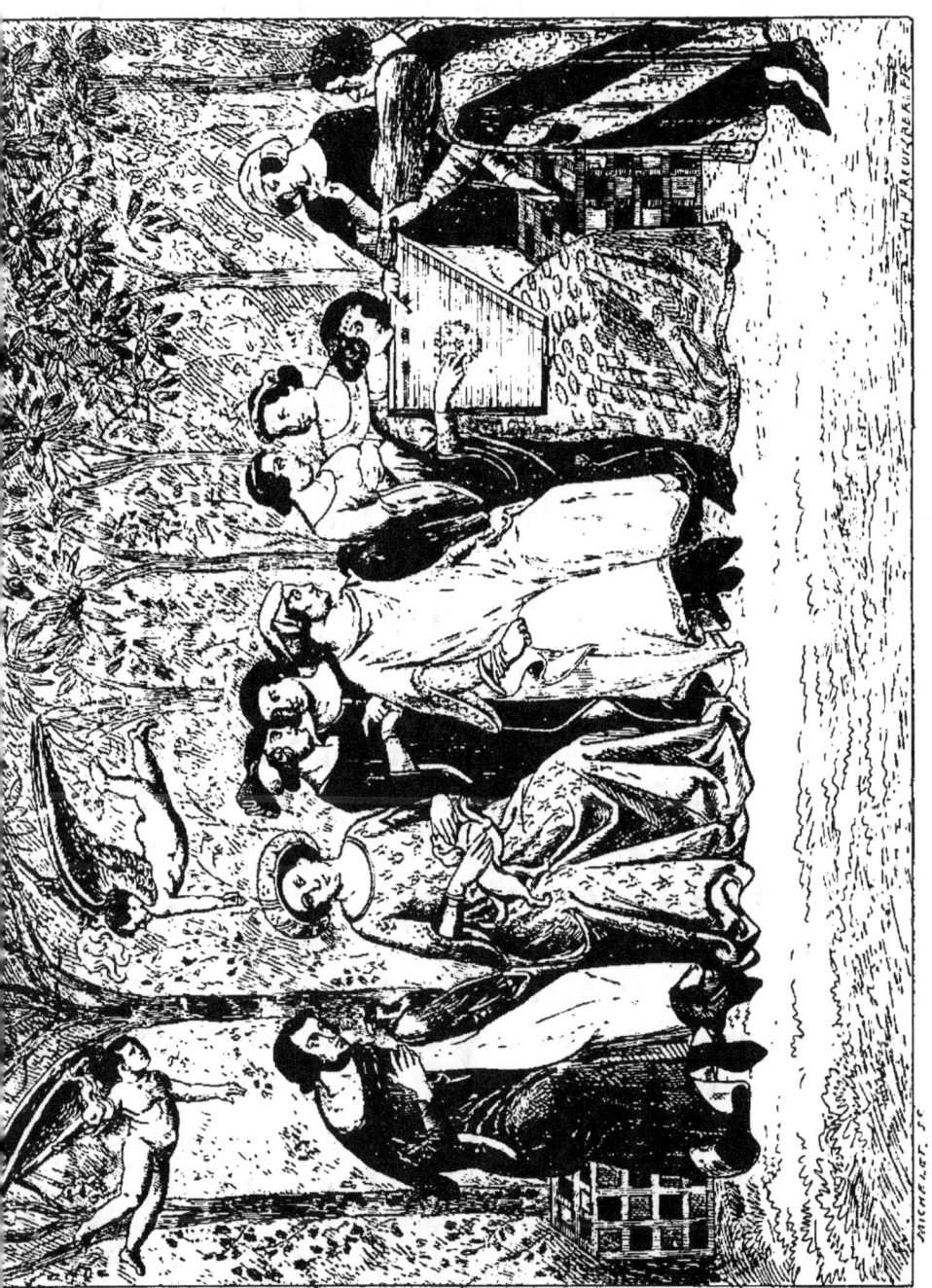

FIG. 26. — ÉCOLE GIOTTESQUE. — FRAGMENT DU TRIOMPHE DE LA MORT.

d'un geste brutal, sa formidable faux. Au-dessous d'elle,

dans un trou, gisent déjà pêle-mêle ses victimes dernières : rois et papes, seigneurs et grandes dames, évêques et moines ; des démons et des anges se disputent les cadavres. Vainement, une troupe en haillons de gueux désespérés et d'estropiés lamentables, des aveugles, des paralytiques, des manchots, tournant vers elle leurs yeux suppliants, implorent ses coups comme une délivrance. La cruelle qu'elle est, n'écoutant rien, poursuit son vol vers le frais bosquet au-dessus duquel planent des essaims d'Amours. A gauche, de l'autre côté du rocher qui abrite ces misérables, le spectacle n'est pas moins saisissant. Là, des flancs de la montagne, débouche une chevauchée triomphante de seigneurs et de dames, dans le plus brillant appareil. Soudain le joyeux cortège s'arrête court : à quelques pas devant lui, s'ouvrent, béants, trois cercueils, gisant à terre, trois cercueils avec trois cadavres, l'un, vêtu de l'hermine doctorale, déjà livide et gonflé, l'autre, portant la couronne, en pleine putréfaction, le dernier réduit à l'état de carcasse méconnaissable, tous emplis de vermine, tous rongés par des reptiles. Les chevaux effarés allongent, en reniflant, la tête ; l'un des cavaliers se bouche le nez, sa compagne pensive laisse tomber mélancoliquement son menton sur sa main. La chasse est troublée pour ce jour-là et les gens du monde sont inquiets. Cependant, au-dessus d'eux, dans les hauteurs de l'horizon, au milieu même des rocs d'où jaillissent les flammes infernales, les serviteurs de Dieu, les pieux anachorètes vaquent paisiblement à leurs besognes journalières, bêchant leurs jardins, trayant leurs chèvres, lisant leur missel, fermant

leurs yeux et leurs oreilles à toutes les tentations; ils

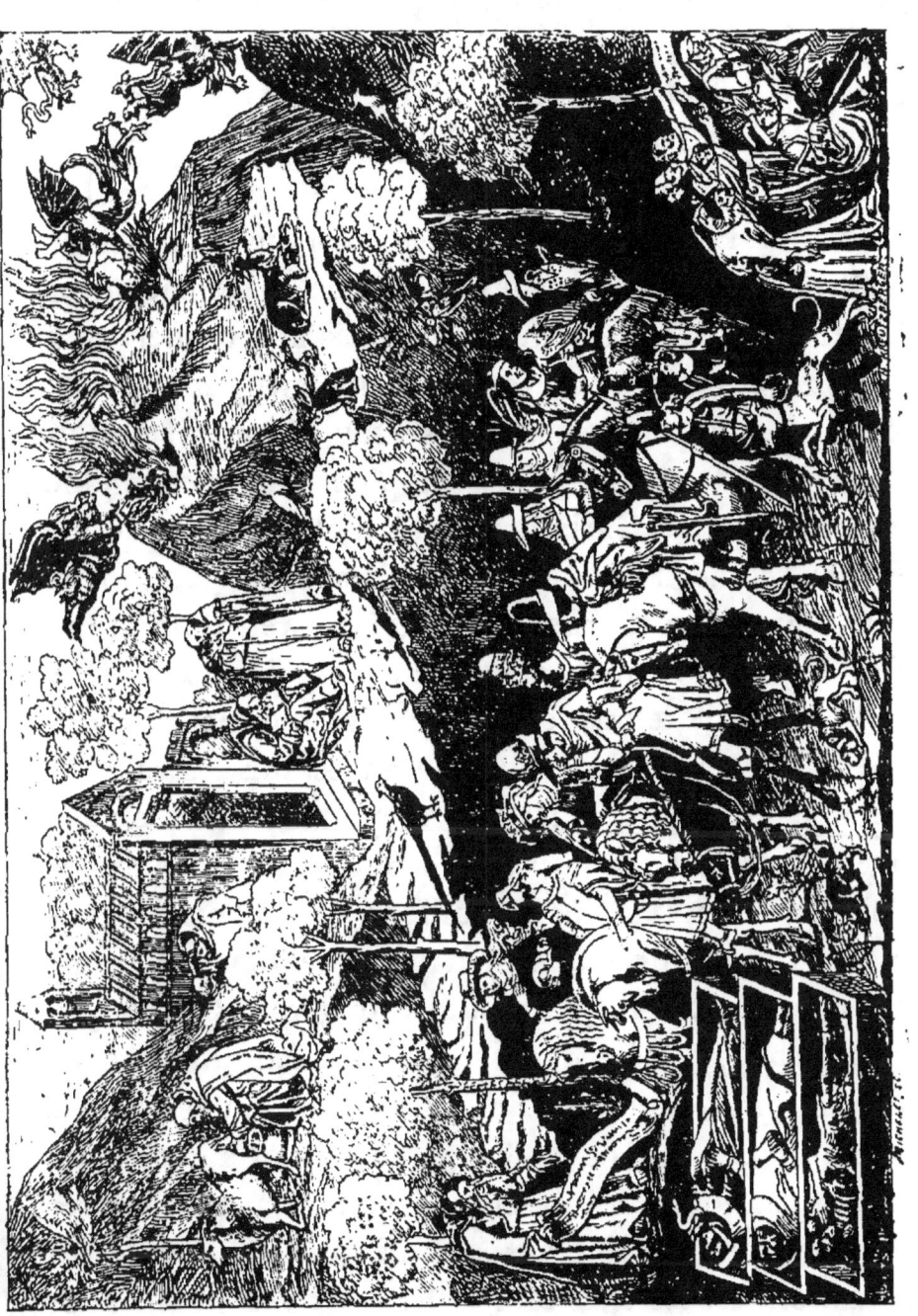

FIG. 27. — ÉCOLE GIOTTESQUE. — LE GROUPE DES CAVALIERS DANS LE TRIOMPHE LE LA MORT.
(Fresque du Campo Santo, à Pise)

vivent en grâce, ils meurent en paix, en compagnie

des cerfs, des lièvres, des perdrix, de toute la création apprivoisée par leur douceur. Un sentiment jeune et vif de toutes les joies de la nature éclate dans cette partie de la composition. C'est le moyen âge qui pense, c'est déjà la Renaissance qui parle.

La conception du *Jugement dernier* n'est pas moins étonnante. L'ordonnance en est si fortement imaginée qu'elle s'imposera à tous les artistes de la Renaissance; Michel-Ange lui-même ne pourra pas la modifier. Son génie vigoureux, malgré son immense supériorité technique, n'y apportera pas une force d'émotion supérieure. Dans le haut, en plein ciel, en pleine gloire trônent le Christ triomphant et sa mère. Le fils de Dieu, coiffé d'une tiare, drapé dans un riche manteau oriental, se tourne vers la gauche, et, d'un grand geste de réprobation, abandonne les damnés à leur sort. La Vierge, effrayée et compatissante, penche tristement la tête. Autour d'eux, rangés sur les nuages, sont assis, six par six, les douze apôtres. Entre ciel et terre plane un ange cuirassé, debout sur une nuée; il déploie des deux mains le rouleau des dernières sentences. Deux autres soufflent dans de longues trompettes, tandis qu'un quatrième, épouvanté, s'accroupit, en se cachant la tête dans ses mains, par un mouvement de pitié sublime. En bas, d'autres anges armés volent de côté et d'autre, évoquant les morts dans leurs tombes. La foule des ressuscités est déjà nombreuse. Tous les élus se rangent à la droite du Seigneur, les mains jointes, les têtes levées, les yeux reconnaissants; tous les damnés se débattent à sa gauche, aux prises avec les anges qui les repoussent d'un côté et les diables

qui les empoignent de l'autre en les entraînant vers l'enfer.

Cet *Enfer,* il est vrai, est fort inférieur au Triomphe et au Jugement à tous les points de vue. La juxtaposition dans six compartiments irréguliers de tous les supplices bizarres inventés par l'imagination terrifiée du moyen âge lui donne l'aspect d'une carte géographique plus que d'une représentation pittoresque. La figure colossale du Satan en cuirasse, espèce de Moloch dévorant, dont le corps est semé de gueules enflammées, ne suffit pas à faire sortir pour nous quelque effet de terreur de ce grouillement grotesque de figurines mal bâties. L'habileté technique de l'artiste n'était pas assez grande pour démêler encore un sujet si compliqué, ni pour donner à des épisodes choisis le relief et la vie qu'avait su leur communiquer dans ses tercets énergiques le génie observateur et justicier d'Alighieri.

Les successeurs, au Campo Santo, des grands artistes à qui l'on doit ces fresques énormes n'eurent plus les mêmes audaces. Tous rentrèrent dans la donnée primitive, tous, au lieu de couvrir la muraille, de la base au faîte, par des compositions d'un seul jet, les rangèrent, en scènes moins étendues, le long des parois, sur deux rangs superposés. FRANCESCO DA VOLTERRA qui, nous l'avons vu, y peint *l'Histoire de Job* en 1370 est un giottesque convaincu ; il n'ajoute rien à l'enseignement du maître. ANDREA DA FIRENZE, qui paraît avoir joui d'une grande renommée, commence en 1377 la *Vie de Saint Renier* dans le même esprit ; mais ANTONIO VENEZIANO, qui l'achève en 1386, y apporte, avec un sens plus vif des réalités vivantes, un

FIG. 28. — ANTONIO VENEZIANO. — MIRACLE DE SAINT RANIERI.
(Fresque du Campo Santo, à Pise.)

goût particulier pour les architectures brillantes, telles qu'on en voyait alors à Venise, son pays natal. Antonio reste, d'ailleurs, par le style et les tendances, un vrai Florentin. Les deux derniers maîtres du XIV^e siècle qui travaillèrent au Campo Santo furent, en 1391, le vieux SPI-NELLO SPI-NELLI, à qui la *Vie de saint Éphèse et de*

saint Pothin, deux soldats, fournit une occasion nouvelle de déployer son goût pour les mêlées d'hommes d'armes et de chevaux, et Pietro di Puccio, d'Orvieto, qui essaya de donner de la vérité à des figures nues dans les fresques où il eut à retracer l'histoire des premiers hommes

FIG. 29. — SPINELLO SPINELLI. — ÉPISODES DE LA VIE DE SAINT ÉPHÈSE ET DE SAINT POTHIN.
(Fresque du Campo Santo, à Pise.)

depuis la création jusqu'à Noé. Tous deux, malgré la richesse de leur imagination, et peut-être même à cause de cette richesse, restent singulièrement fidèles à la tradition giottesque. Satisfaits d'inventer avec une variété infatigable des mouvements, des gestes, des expressions, ils se contentent, dans l'exécution, d'un rendu sommaire, qui devient, entre les mains des aides, de plus en plus vague et tout à fait insuffisant. On sent ici que l'art italien, parti d'un essor trop hardi, va retomber fatalement dans un formalisme vide, si de patients travailleurs, moins prompts à produire, mais plus soucieux d'exactitude, ne se remettent pas bientôt, avec plus d'attention et plus de persévérance, à l'étude déjà négligée de la nature et de la vie.

§ 4. — L'INFLUENCE GIOTTESQUE
DANS LES AUTRES PROVINCES D'ITALIE.

Dans toutes les autres parties de l'Italie où s'introduisit le giottisme, sa marche suit à peu près les mêmes phases. Au centre, dans l'Ombrie, où prospérait une école de miniaturistes, dont le plus célèbre avait été Oderigio da Gubbio (viv. 1268-1271), il se rencontre avec l'influence siennoise, de plus en plus acceptée par les peintres modestes et délicats de cette contrée pieuse, Guido Palmerucci (1280-1352), de Gubbio, et Allegretto Nuzi, de Fabriano (13.. † 1385). A Rome, pendant tout le siècle, en l'absence des papes, les révolutions violentes se succèdent, et on ne trouve, jusqu'à leur retour, aucune trace d'activité artistique, malgré

le goût pour la peinture allégorique manifesté par le restaurateur éphémère de la République, Cola di Rienzi. Au midi, à Naples, où le roi Robert avait déjà appelé Giotto, ses élèves, au contraire, l'y suivent en foule. Les fresques de *Santa-Chiara* ne sont pas de lui, mais procèdent de lui. Il en est de même des fresques bien supérieures de l'*Incoronata* (chapelle fondée par la reine Jeanne en 1352), qui furent exécutées longtemps après sa mort. La noblesse des expressions s'y mêle souvent à une recherche fine du détail réel. On y sent toujours une main toscane. Comme peintres indigènes, on peut signaler ROBERTO DI ODERISIO, GENNARO DI COLA, STEFANONE, FRANCESCO DI SIMONE, COLANTONIO DEL FIORE, mais on n'a pu déterminer encore exactement la part respective de chacun de ces artistes dans les fragments assez nombreux de cette période parvenus jusqu'à nous.

Dans l'Italie supérieure, le mouvement est plus important. A Bologne, FRANCO BOLOGNESE et VITALE, contemporains de Giotto, ANDREA DA BOLOGNA, LIPPO DALMASIO (1376? † 1410?), SIMONE DE CROCEFISSI, JACOPO DEGLI AVANZI, JACOPO DI PAOLO, dans la génération suivante, se montrent avec un mélange de sympathies ombriennes ses faibles imitateurs, sans dénoter dans leur race de tendance spéciale. Deux peintres de Modène, tous deux grands voyageurs, THOMAS DE MUTINA et BARNABAS DE MUTINA, contribuèrent, au contraire, beaucoup à répandre la doctrine florentine. Le premier fit un long séjour en Allemagne, où l'on trouve quelques-unes de ses œuvres; en chemin, il s'arrêta à Trévise pour y peindre la salle du Chapitre, à San-

Niccolo. Le second habita Gênes et travailla à Pise. Ce sont des giottesques soumis et convaincus. A Venise, les traditions orientales étaient trop vives pour ne pas offrir d'abord quelque résistance. Les maîtres vénitiens du xiv° siècle, dont quelques œuvres subsistent, Paulus de Venetia, ses fils Lucas et Johannes, Laurentius, Stefanus, Niccolo Semitecolo s'en tiennent, en général, à la pratique méticuleuse et machinale des Byzantins, à leurs types raides, à leurs figures extatiques, à leurs colorations dures, à leurs lourdes dorures, et ne subissent qu'à peine l'influence nouvelle.

Au contraire, à Padoue et à Vérone, dans les villes où Giotto avait passé, son esprit lui survit. A Padoue surtout, où ses chefs-d'œuvre de l'Arena maintiennent toujours présente l'action de son génie, ses successeurs, Altichiero da Zevio et Jacopo d'Avanzo, tous deux Véronais, se montrent vraiment dignes de lui. Ils y ont laissé, dans la chapelle San-Felice, à l'église Saint-Antoine et dans l'oratoire San-Giorgio, voisine du même édifice, deux cycles de fresques qui marquent un progrès sérieux dans l'expression des physionomies individuelles et dans l'accentuation des formes significatives. Dans cette collaboration, qu'attestent les documents et que confirme, sur les murailles, la juxtaposition de deux styles différents, Altichiero, le plus âgé sans doute, semble avoir joué le rôle de directeur. Dans la chapelle San-Felice (1376-1379), les sept premiers épisodes de la *Vie de Saint Jacques*, plus fidèles aux traditions giottesques, semblent lui appartenir. Les derniers épisodes, au contraire, ainsi que le *Crucifiement*, d'une tonalité plus vigoureuse, d'un modelé

plus accentué, d'un mouvement plus vif, dénotent un esprit plus jeune et une main plus libre; on peut donc les attribuer à Jacopo d'Avanzo, qui a d'ailleurs signé, dans la chapelle de San-Giorgio, une fresque de même caractère, bien que, d'après les pièces d'archives, la commande et le payement en aient été faits à Altichiero. Cette dernière suite, non moins intéressante que la première, fut commencée en 1379 et remplit tout l'intérieur du petit édifice; elle comprend, au-dessus de la porte d'entrée, cinq scènes de la *Vie de la Vierge* et de l'*Enfance du Christ,* sur le mur de fond, un *Crucifiement,* sur les parois latérales, dix scènes des *Histoires de saint Georges, sainte Catherine et sainte Lucie.* L'élargissement du style, la force des expressions, la recherche de l'exactitude dans le caractère des visages, dans les détails du costume, dans les effets de perspective, donnent une haute valeur historique à ces compositions saisissantes, qui prouvent l'état prospère des arts, à Padoue, sous la tyrannie intelligente des Carrara[1]. Les fresques d'Altichiero et d'Avanzo n'en sont pas, d'ailleurs, les seules preuves. A la même époque, deux Padouans, Giovanni et Antonio et un Florentin, Giusto, de la famille des Menabuoi, couvraient, à l'intérieur, de leurs compositions religieuses le baptistère de la cathédrale (1380). Déjà un giottesque inconnu, sur un programme donné, dit la tradition, par le fameux médecin et astrologue Pierre d'Abano, condamné au feu comme magicien, avait accumulé, du haut en bas de la salle géante du Palais della Ragione,

[1]. Ernst Förster. *Die S. Georgs Kapelle zu Padova.* Berlin, 1841.

dans quatre cents compartiments, des scènes allégoriques et morales qui devaient être, après un incendie, repeintes vers 1420 par Giovanni Miretto et Guariento, peintres du pays. Ce dernier eut l'honneur, en 1365, d'être appelé à Venise pour y peindre, dans la grande salle du palais des Doges, une vaste représentation du Paradis. On retrouve dans ses figures en camaïeu du chœur des Eremitani ce goût particulier pour les emblèmes scientifiques, les allusions philosophiques, les allégories morales, qu'encourageait, à Padoue, la présence de savants professeurs de tous pays dans une Université active. On sait aussi que le Florentin Cennino Cennini, l'auteur du *Libro dell' Arte*, s'établit vers la fin du siècle à Padoue, s'y maria et y mourut. Nulle part la tradition toscane ne fut donc implantée avec plus de vigueur. Il est probable que le même fait se passa à Vérone, où les mêmes artistes durent être employés par la maison della Scala, non moins désireuse de s'entourer du prestige des arts que la maison des Carrara. Toutefois, leurs œuvres n'y ont pas été conservées ; les seuls témoignages de l'influence méridionale qu'on y trouve sont, avec un tableau de Turone (1360), au Museo Civico, dont le style se rattache à Sienne plus qu'à Florence, quelques débris de fresques à Santa-Eufrasia, San-Fermo Maggiore, San-Zeno, Santa-Anastasia, où l'on reconnaît la clarté expressive des giottesques. Les plus agréables d'entre elles peuvent être attribuées à un artiste du xve siècle, qui conserva sur le tard toutes les naïvetés du siècle précédent, Stefano da Zevio (né en 1393).

LIVRE III

LA RENAISSANCE AU XVᵉ SIÈCLE

CHAPITRE VI

ÉCOLE FLORENTINE
Première génération.

(1400-1450.)

§ I. — L'ESPRIT DU XVᵉ SIÈCLE.

Qui trop embrasse mal étreint. Tel avait été le cas des successeurs de Giotto. Avec l'ardeur naïve des races jeunes que rien n'effraye, ils s'étaient crus, à la suite du grand novateur, en possession de moyens assez complets pour répondre à toutes les aspirations complexes de leur temps. Ils n'avaient donc eu qu'un souci, celui d'achever promptement les énormes tâches qui s'offraient à eux. Sacrifiant presque toujours sans hésiter la correction à l'expression, l'exactitude au mouvement, la vraisemblance à la poésie, ils avaient ainsi produit une œuvre gigantesque et confuse, assez semblable, pour l'abondance et pour l'inégalité, pour la richesse et pour le désordre, à l'œuvre prodigieuse que les trouvères français du XIIIᵉ et du XIVᵉ siècle venaient justement d'achever. La matière pittoresque, accumulée par les giottesques, et la matière poétique,

entassée par les jongleurs du Nord, allaient, en effet, devenir la réserve inépuisable où s'alimenteraient longtemps les arts et les littératures de l'Europe. Malheureusement, chez les peintres italiens du XIV^e siècle, l'esprit de clarté et de vérité dont Giotto avait illuminé et vivifié la tradition byzantine n'avait pas grandi dans la même mesure que l'imagination inventive. Vers la fin du XIV^e siècle, chez ses imitateurs de troisième main, la nouvelle tradition est devenue aussi languissante que l'ancienne. Une convention scholaire, presque aussi stérile, s'est déjà substituée à la convention dogmatique. A voir les travaux insignifiants des derniers fidèles, ceux de la famille Bicci, par exemple, on croirait, de nouveau, l'art de peindre en danger de mort.

Dans la dernière moitié du XIV^e siècle, l'esprit de l'Italie avait pourtant subi des modifications qui ne permettaient plus l'immobilité à aucune forme de l'activité intellectuelle. La plupart des États péninsulaires, épuisés par les factions, déçus dans leurs rêves politiques, en proie à des alternatives furieuses d'anarchies sans frein et de tyrannies sans scrupules, ne trouvant d'appui durable ni dans les empereurs allemands, qui ne les traversaient que pour les rançonner, ni dans les papes francisés, qui abandonnaient Rome pour Avignon (Captivité de Babylone, 1309-1377), s'acheminaient, par des voies diverses, vers l'indifférence politique et le scepticisme religieux. Leur développement commercial devenait toute leur préoccupation, leur developpement intellectuel tout leur orgueil. Quelle que fût la forme du gouvernement, l'ardeur, à ce sujet, était partout la même. Communes et seigneurs mettaient la

même jalousie à encourager les lettres et à faire travailler les artistes. Ce qui est une noble distraction pour les peuples devient, dès lors, pour leurs conducteurs, un instrument savant de domination et d'apaisement.

Dans ce réveil puissant de l'intelligence humaine, c'est toujours Florence qui tient la tête. Après les troubles de 1378, le régime démocratique semble y prendre des formes régulières; en réalité, c'est l'oligarchie intelligente des Albizzi qui gouverne pendant cinquante années, les années les plus prospères de la République, tandis que les Médicis, chefs du parti populaire, s'apprêtent déjà à les supplanter et à confisquer, à leur profit, ce qui reste de libertés. Pour établir une domination stable dans des esprits si mouvants, les lettres et les arts ne furent pas d'un moindre secours à cette ambitieuse famille que ses prodigieuses et croissantes richesses; les Médicis, d'ailleurs, surent encourager ceux qui les cultivaient avec un enthousiasme sincère et une intelligente générosité qui leur ont assuré l'indulgence de l'histoire. Grâce à leur exemple, la recherche des manuscrits latins et grecs, l'acquisition des statues et des médailles antiques, la fréquentation des architectes, des sculpteurs, des peintres, devint une mode et une passion dans toutes les familles bourgeoises ou patriciennes. A la même heure, Pétrarque et Boccace venaient de compléter l'œuvre de Dante en donnant à l'Italie sa poésie lyrique et sa prose narrative; à la même heure, la foule des humanistes, travaillant à leur suite dans la clarté renaissante de la tradition antique, délivrait peu à peu les esprits des chaînes du

dogmatisme, faisait reprendre à la littérature profane son rang perdu à côté de la littérature sacrée, et proclamait, en même temps que la liberté de pensée, l'indépendance des individus.

On est étonné de voir avec quelle rapidité cette ardeur de savoir descendit des lettrés dans le peuple et gagna toutes les classes sociales, les ecclésiastiques autant que les laïques, pour y réveiller le goût des œuvres d'art, l'amour de la nature, la curiosité scientifique, le respect de l'histoire. Ce retour aux traditions gréco-romaines répondait si bien au tempérament d'une race ingénieuse et sensuelle, dans un climat indulgent où la beauté est héréditaire, sous un ciel pur et vif où le culte de la forme est spontané, qu'il ne devait pas s'en tenir à la littérature. La vieille religion elle-même, le paganisme, mal vaincu et jamais oublié, reparaissait déjà de tous côtés dans les arts et dans les mœurs. Les Dieux de l'Olympe, rentrant d'exil en triomphe, contractaient une alliance inattendue avec les Dieux de l'Évangile, pour reprendre peu à peu possession des imaginations de nouveau soumises à leur impérissable charme. Dès les premières années du xv^e siècle, quelques artistes se livrent corps et âme à cet entraînement rétrospectif. Un peu plus tard, aucun de ceux-là mêmes qui resteront fidèles à l'orthodoxie catholique ne pourra plus échapper complètement à cette influence irrésistible du polythéisme ressuscité.

L'une des premières conséquences de cette révolution qui tourna à la fois les yeux des artistes vers l'antiquité et vers la nature fut de leur faire sentir, par une double comparaison, l'imperfection de leurs procédés

et l'incorrection de leurs images. Les sculpteurs, les premiers, souffrirent de cette infériorité. C'est à Brunelleschi (1377-1446), à Ghiberti (1378-1455), à Donatello (1386-1466) qu'on doit l'effort énergique qui les en sortit. Les peintres, leurs compatriotes, partagèrent bientôt leurs ambitions, mais ne firent que suivre leurs exemples, et, durant tout le siècle, restèrent soumis à cette vigoureuse initiative. Commençant presque toujours leur apprentissage dans un chantier d'architecte, dans un atelier de modeleur ou dans une boutique d'orfèvre, la plupart des *Quattrocentisti* florentins, moins soucieux des couleurs que des formes, poursuivront, en conséquence, dans leurs fresques et dans leurs tableaux, des qualités sculpturales : précision des formes, netteté des contours, équilibre des masses, exactitude des modelés. L'influence de leur première éducation, si naïvement et si heureusement complète, se fera sentir dans les excès même de leurs qualités ; on les verra pousser la recherche de la précision jusqu'à la sécheresse, le souci de l'exactitude jusqu'à la minutie, la passion de la vérité jusqu'à la brutalité, sans qu'on puisse ni s'en étonner ni s'en plaindre ; car ce sont justement cette précision, cette exactitude, cette vérité qui, venant se mettre au service d'imaginations vives et claires, dans un milieu de plus en plus cultivé, donnent dès lors à la peinture florentine ses caractères décisifs et lui assurent, pour longtemps encore, une incontestable suprématie.

A ce moment aussi apparaît clairement le sentiment de l'art, c'est-à-dire le besoin de la perfection extérieure dans les œuvres de l'esprit, quel que soit d'ailleurs leur

but. Malgré l'affaiblissement de la foi, le plus grand nombre des peintures qu'on exécutera pendant le xve siècle seront encore des peintures de sainteté; mais les peintres, tout en restant au service de l'Église, lui donnent déjà beaucoup plus qu'elle ne demande : ils apportent avec une indépendance croissante, dans l'interprétation des sujets sacrés, un amour de la beauté, de la réalité, de la vie qui n'a plus rien à faire avec le dogme. Par une conséquence naturelle, le symbole, cher aux âmes mystiques, disparaît peu à peu pour faire place à l'allégorie vivante et palpable. L'étude attentive des manifestations de la vie, l'analyse émue des phénomènes naturels, l'amour naïf et profond de la vérité, deviennent alors le trait commun qu'on retrouve plus ou moins dans toutes les écoles depuis les Alpes jusqu'au Vésuve.

Ce serait toutefois se tromper étrangement que de voir, dans cet enthousiasme réfléchi et studieux pour la nature et pour la vie, une simple explosion de *naturalisme* dans le sens étroit et bas qu'on donne aujourd'hui à ce mot. L'exaltation poétique dans laquelle vivaient les Italiens du xve siècle, les uns à cause de leur foi chrétienne toujours vivace, malgré des accès intermittents d'indifférence ou d'incrédulité, les autres par suite de leur enthousiasme littéraire, scientifique ou archéologique, ne leur permettait pas de se confiner dans une contemplation tranquille et froide de la réalité. Dans leur observation pénétrante et fervente des créatures et des choses, ils ne cessèrent d'apporter soit une âpreté passionnée, soit une délicate tendresse, qui les élevèrent constamment au-dessus des insignifiantes vulgarités.

Lors même qu'ils paraissent se complaire le plus dans la représentation naïve d'objets familiers ou même répugnants, ils ne demandent jamais à la réalité que des moyens d'expression plus naturels, partant plus puissants, pour exprimer l'idéal mystique ou héroïque, chrétien ou païen dont ils sont tous possédés. La plupart des *Quattrocentisti* furent d'incomparables portraitistes, parce qu'ils apportèrent, dans l'étude de la physionomie humaine, cette opiniâtreté subtile qu'ils savaient mettre en tout. Aucun d'eux, cependant, ne pensa jamais qu'on pût faire de l'art du portrait son unique métier : c'est au premier rang de leurs compositions idéales, dans les assemblées de Saints ou de Dieux, qu'ils réservent toujours les meilleures places à leur famille, à leurs amis, à leurs protecteurs.

Un si vif élan vers toutes les poésies, un si sincère amour de la vérité, une recherche si active de toutes les perfections techniques, se produisant à la fois dans des milieux très divers, devaient assez vite rompre l'étonnante discipline que le génie de Giotto avait imposée à tous ses contemporains. Les milieux sociaux, le paysage environnant, les habitudes locales, les types indigènes modifient, en effet, peu à peu, la direction des artistes plus attentifs. C'est alors qu'on peut distinguer la formation progressive de ces groupes régionaux auxquels on a donné le nom d'Écoles. Ces groupes, d'ailleurs, où les hasards de la naissance et de la résidence réunissent souvent des esprits très divers par leurs tempéraments ou leur éducation, n'offrent pas toujours, malgré quelques traits communs, un aspect de cohésion bien durable ; c'est avec la plus grande prudence

qu'il en faut accepter la classification. En réalité, toutes ces écoles voisines et rivales se pénètrent sans cesse les unes les autres, en vertu même de l'effort qu'elles font pour se perfectionner. Dans chaque école même, les génies particuliers sont tout prêts à manifester leur indépendance.

Ce qu'il importe de constater, c'est que partout, au xve siècle, l'émancipation de l'individu est rapide et complète. L'ingénuité hardie qui se répandait naguère, sans compter, en généralisations sommaires fait tout à coup place à une habileté prudente qui se concentre, en s'observant, dans des analyses spéciales. Autant le travail collectif des *Trecentisti* étonne par son unité naturelle et calme, autant le travail divisé des *Quattrocentisti* enchante par sa variété savante et passionnée. Sans doute, les œuvres laborieuses de ces derniers perdent quelquefois, dans l'aspect général, beaucoup de cette grandeur et de cette noble simplicité que Giotto avait naïvement héritée des anciens. Leur style, toujours concis et serré, n'est pas toujours exempt d'effort ou d'affectation, par suite de la prédominance qu'un besoin croissant d'exactitude fait donner aux détails sur les ensembles et aux traits typiques des individus observés sur le caractère idéal des figures rêvées. Pouvait-il en être autrement, lorsque tant de problèmes se posaient à la fois, lorsqu'il fallait retrouver la science de l'anatomie, les lois de la perspective linéaire et aérienne, les mystères du clair-obscur, des procédés plus faciles et plus durables pour composer, pour fixer, pour lier les couleurs? Cette station laborieuse dans les études patientes était nécessaire à l'imagination italienne

pour qu'elle pût édifier sur des bases solides son monument éternel. On ne renonça point, d'ailleurs, aux ambitions généreuses qui restaient le fond de l'âme nationale ; on sembla seulement, d'un commun accord, en ajourner la réalisation en laiassnt le terrain poétique sur lequel on se tenait, s'étendre chaque jour par les acquisitions constantes de la science et de l'érudition. Grâce à l'opiniâtreté admirable des peintres du xv⁰ siècle, grâce à leurs investigations précises, grâce à leurs initiatives hardies, les heureux génies du siècle suivant allaient pouvoir bientôt grandir à leur aise et s'épanouir librement dans un milieu merveilleusement préparé. Chers et vaillants ouvriers de la première heure, si sincères, si actifs, si originaux, est-il possible d'avoir pour vous trop de respect, de sympathie et d'admiration ?

§ 2. — LA TRANSITION ENTRE LE MOYEN AGE ET LA RENAISSANCE.

GHERARDO STARNINA, GENTILE DA FABRIANO, VITTORE PISANO, FRA GIOVANNI DA FIESOLE, ETC.

Une transformation si profonde ne s'accomplit pas d'un seul coup ; l'esprit nouveau ne pénétra pas avec la même rapidité dans tous les milieux. L'avènement du naturalisme à Florence y fut préparé par une génération intermédiaire, toute pénétrée encore de l'idéal noble et pur du xiv⁰ siècle, mais qui joignit déjà à cette poétique exaltation un amour de la nature si vif et si candide que son œuvre en devait garder une incompa-

rable grâce et une inaltérable jeunesse. Quelques-uns des derniers giottesques, les deux Lorenzetti, Andrea Orcagna, Antonio Veneziano, avaient eu le pressentiment de cette évolution nouvelle. L'un des élèves d'Antonio, GHERARDO STARNINA (1354? † 1408?), l'annonça avec une hardiesse qui frappa les contemporains. Forcé de quitter Florence à la suite d'une insurrection démagogique, le tumulte des Ciompi (1378), Starnina s'était réfugié en Espagne, où il séjourna plusieurs années et s'enrichit par son talent. Quand il rentra dans sa ville natale, il fut chargé d'y peindre, dans l'église del Carmine, des scènes de la vie de saint Jérôme, « où il introduisit nombre de figures vêtues à l'espagnole, avec une invention très particulière et une grande abondance de manières et d'expressions dans les attitudes des figures ». Ses compositions, libres et familières, enchantèrent les Florentins, « pour ce qu'il y exprimait vivement nombre de sentiments et de mouvements non encore mis en œuvre jusque-là ». Les fresques qu'on lui attribue dans la cathédrale de Prato, la *Naissance de la Vierge,* la *Présentation au Temple,* la *Prédication de saint Étienne,* dues sans doute à son école, donnent une idée de ses innovations. La disposition plus libre des figures, la souplesse plus avenante de leurs mouvements, l'élégance plus familière de leurs gestes, ainsi que l'allongement sensible des corps et l'arrondissement délicat des visages, y sont des traits particuliers qui vont entrer décidément dans la composition du style florentin par les élèves mêmes de Starnina, par ANTONIO VITE, qui achève son œuvre à Prato, et surtout par MASOLINO DA PANICALE. Ce dernier devait

jouer, avec Gentile da Fabriano et Vittore Pisano, le rôle le plus important dans cette première préparation de la Renaissance.

Ces deux charmants maîtres, Gentile et Vittore, ne sont pas Toscans de naissance, il est vrai, mais ils le sont si fort d'esprit et de goût qu'on peut les associer aux maîtres du pays. S'ils devinrent tous deux les fondateurs de deux écoles nouvelles, en Ombrie et en Vénétie, ce n'est qu'après avoir étudié et travaillé à Florence, d'où ils rapportèrent l'esprit nouveau. Gentile di Niccolò di Giovanni di Maso, surnommé Gentile da Fabriano (1370 † 1450?), avait d'abord, dans sa ville natale, reçu les leçons d'un peintre médiocre mais gracieux, Allegretto Nuzi. Il se trouva probablement d'assez bonne heure en rapport soit avec Taddeo di Bartolo, soit avec quelque autre Siennois. Il se fit assez vite une manière à lui, une manière séduisante et délicate, où les colorations vives et fraîches de la miniature s'appliquaient heureusement à un dessin fin et soigné. Il représentait volontiers, dans de petites dimensions, des scènes mouvementées où des adolescents élégants, brillamment équipés, se mêlaient à de jeunes femmes richement parées. Gentile, « qui eut le style aussi doux que le nom », suivant l'expression de Michel-Ange, fut, en effet, l'un des premiers à introduire la vie de son temps, la vie seigneuriale et mondaine, dans la peinture sacrée ou profane. Il jouit, de son vivant, d'une grande renommée et mena une existence heureuse et nomade. Dans les premières années du xve siècle, on le voit successivement à Brescia, chez Pandolfo Malatesta; à Venise, près de la Seigneurie, pour la-

quelle il décore la grande salle du Palais ducal, avec
l'aide d'un jeune garçon, Jacopo Bellini, qu'il emmène
ensuite à Florence où il reste quatre ans (1421-1425).
L'*Adoration des Mages* (Académie des beaux-arts), les
fragments du *Triptyque de San-Niccolo* (Uffizi) datent
de ce séjour : l'une est de 1423, l'autre de 1421. Un peu
plus tard, il se trouve à Sienne; quelque temps après à
Orvieto. Enfin, vers 1426, le pape Martin V qui, rentré
enfin dans Rome, s'occupait activement d'en relever les
ruines et d'en rétablir la splendeur, l'appela pour lui
confier la décoration de Saint-Jean-de-Latran. Ce vaste
travail l'occupa jusqu'à sa mort, survenue peu de
temps avant le grand jubilé de 1450. Grâce à cette so-
lennité, nous avons sur la valeur de ces peintures,
aujourd'hui détruites, un témoignage d'admiration par-
ticulièrement concluant, celui d'un pèlerin flamand,
Roger Van der Weyden, le plus célèbre élève de Jean
Van Eyck; il considérait Gentile, d'après ces œuvres,
comme le premier peintre de l'Italie.

Les fresques de Venise, comme celles de Rome,
n'existent plus. C'est presque sur le seul tableau de
l'Académie de Florence que nous devons apprécier
Gentile; mais cette *Adoration des Mages*, où, dans un
petit espace, se presse devant la sainte Famille un
cortège brillant de seigneurs et de cavaliers, suffit à
nous prouver la grâce et la force de cet esprit vif et
aimable. Ces chevaux qui piaffent et qu'un valet
touaille, ce grand chien muselé qui veut aboyer, ce
singe assis sur un chameau, ces couples de colombes
envolées, ces longues files de voyageurs tournoyant
sur les pentes escarpées de la montagne, montrent, non

moins que le caractère personnel des visages souriants

FIG. 30. — GENTILE DA FABRIANO. — ADORATION DES MAGES. (Académie des beaux arts, à Florence.)

et les raccourcis hardis des mouvements familiers, combien la génération à laquelle appartient Gentile de-

venait sensible à tous les spectacles de la vie et
avec quelle conscience elle entendait les représenter.
Tous les acteurs de cette scène, richement vêtus, ont
une dignité gracieuse, souvent empreinte d'une cer-
taine gaucherie candide, qui leur donne un charme
très pénétrant. C'est sans doute à Venise que Gen-
tile avait pu étudier les costumes orientaux qu'on y re-
marque. C'est à Venise aussi, la ville des étoffes somp-
tueuses et des riches joyaux, qu'il s'était fortifié dans
son goût ombrien pour les ors mêlés à la couleur. Non
seulement ces *dorature* occupent les fonds de l'*Adora-
tion des Mages,* mais elles y sont employées encore
en couronnes, ceintures, orfèvreries, broderies et autres
accessoires. Le modelé délicat des visages, la pâleur
tendre des carnations y montrent les affinités du peintre
avec Fra Giovanni da Fiesole, qui a passé longtemps
pour son maître, bien que le rapprochement des dates
ne permette guère pareille supposition [1]. Gentile devait
aussi avoir une action marquée sur le plus brillant
élève de Fra Giovanni, sur Benozzo Gozzoli, qui s'est
souvenu, quarante ans plus tard, de l'*Adoration des
Mages* dans sa chapelle du palais Riccardi.

Dans ses fresques de Venise et de Rome, Gentile da
Fabriano avait eu pour collaborateur un artiste d'une
nature moins tendre et d'un tempérament plus robuste,
qui apportait la même ardeur que lui dans l'étude des

1. Gentile est né en 1360, Fra Angelico en 1387. Gentile, déjà cé-
lèbre lorsque ce dernier n'était qu'un adolescent, paraît, en outre,
jusqu'à sa mort, avoir joui d'une grande autorité. M. Eug. Müntz
a établi, dans ses *Arts à la cour des Papes* (I, 15), qu'à la cour
d'Eugène IV Gentile touchait 300 florins par mois, tandis que
Fra Angelico n'en recevait que 200.

formes vivantes, mais avec une énergie plus résolue. VITTORE PISANO, surnommé Pisanello (1380? † 1456?), peintre, sculpteur, architecte, appartient, comme Giotto et Orcagna, à la race supérieure de ces esprits universels dont la curiosité embrasse la nature entière et dont l'activité s'essaye à toutes les ambitions[1]. Des-

1. *Notice des Dessins de la collection His de la Salle, ex-*

FIG. 31. — VITTORE PISANO.
SAINT ANTOINE ET SAINT GEORGES.
(National Gallery, à Londres.)

sinateur pénétrant, élégant, varié, il fut le plus grand médailleur de son siècle; sa réputation comme animalier égalait sa réputation comme portraitiste. Il était né à Vérone vers 1480, mais il descendit de bonne heure dans l'Italie centrale. Suivant Vasari, son premier ouvrage aurait été fait à Florence, dans le baptistère. D'après ses derniers biographes, qui constatent, dans ses peintures, des influences marquées de Sienne et d'Ombrie, ses premiers maîtres seraient des miniaturistes, Lorenzo Monaco et Pietro da Montepulciano, qu'il connut à Florence en même temps que Brunelleschi, Ghiberti, Donatello, chez qui il apprit l'art de modeler et de ciseler. Les conseils et les exemples de Gentile da Fabriano ne lui furent pas non plus inutiles. Dès le commencement du xve siècle, il est regardé comme un des novateurs les mieux doués pour l'invention et les mieux outillés pour l'exécution. Ses peintures n'ont malheureusement pas été plus épargnées par le temps que celles de Gentile. Quelques débris de fresques dans les églises San-Fermo-Maggiore et Santa-Anastasia, deux panneaux conservés au Musée et dans la collection Bernasconi, à Vérone, une *Vierge entre saint Antoine* et *Saint Georges*, à la National Gallery, et un *Portrait de Lionel d'Este,* dans la collection Barker, à Londres, ne suffiraient pas à nous expliquer l'admiration des contemporains pour Pisanello, si ses nombreux dessins, d'une originalité frappante, disséminés dans toute l'Europe, et si ses incomparables médailles, d'un accent si énergique, n'étaient là pour attester avec évidence la nouveauté de ses concep-

posée au Louvre, par le vicomte Both de Tauzia. Paris, 1881, p. 60-72.

tions, la sagacité de son observation, l'étendue de ses curiosités, la fermeté de sa main. Dans ses peintures comme dans ses dessins, ce qui est sa marque personnelle et victorieuse, c'est l'expression vive des têtes que sa pointe de ciseleur enlève avec une netteté résolue, c'est la souplesse élégante des corps qui tendent à s'allonger, c'est la distinction un peu hautaine des attitudes et des gestes. Son amour libre et joyeux de la vie s'étend à tous les êtres inférieurs de la création; on ne rencontre guère un lambeau de vélin touché par ses doigts où il n'ait esquissé, dans quelque coin, un cheval, un chien, un singe, un oiseau, s'il n'en a pas fait le principal objet de son étude. C'est donc une irréparable perte que celle de ses grandes fresques dans la salle du Conseil, à Venise (1422), dans les chambres du château de Milan où l'avait appelé Filippo Maria Visconti, dans celles du château de Ferrare où il avait séjourné à plusieurs reprises, notamment durant le concile de 1438, dans l'église de Saint-Jean-de-Latran où il termina l'œuvre de Gentile, dans la chapelle de Mantoue, que lui avait confiée Giovanni Francesco Gonzaga!

On pourrait trouver encore, dans cette période transitoire, nombre de travailleurs modestes qui passèrent plus naïvement des idées anciennes aux idées nouvelles. Tel fut, par exemple, à Florence, ce miniaturiste soigneux qui avait donné des leçons à Pisanello, Lorenzo Monaco (1370 † 1425?), de l'ordre des camaldules. Il tient si profondément, d'un côté, au xive siècle et si sincèrement, de l'autre, au xve, que ses tableaux de jeunesse sont attribués souvent à Agnolo Gaddi, et

ses œuvres de vieillesse confondues avec celles de Fra Angelico, dont il devint le collaborateur. Sa célèbre *Annonciation* (église Santa-Trinita) présente ce caractère intermédiaire.

La gloire de fixer, dans une série de visions impérissables, l'idéal religieux du moyen âge au moment qu'il allait disparaître était réservée au collaborateur même de Lorenzo, à Fra Giovanni da Fiesole (1387 ✝ 1455). Guido di Pietro, le pieux dominicain que l'Église a béatifié sous le nom de Fra Giovanni et que les artistes vénèrent sous le surnom expressif de Fra Angelico, était né, en 1387, dans le val du Mugello, non loin du bourg natal de Giotto. Sa famille était à l'aise et lui laissa d'abord suivre les leçons de Starnina; mais le calme de la vie monacale attira de bonne heure son âme pieuse et timide. En 1407, il prit l'habit, en même temps que son frère Benedetto, miniaturiste habile, dans le couvent nouvellement construit sur la pente riante de Fiesole par le saint évêque de Florence, Antonin. Il n'y trouva guère d'abord le « contentement et le repos » qu'il cherchait. Le concile de Pise, afin de pacifier l'Église, ayant pris le parti, en 1409, de déposer à la fois les deux papes qui se disputaient la tiare, Benoît XIII et Grégoire XII, les dominicains de Fiesole, qui avaient prêté serment à ce dernier, refusèrent, malgré l'ordre de leur général et de la Seigneurie florentine, de reconnaître son successeur. Ils s'exilèrent volontairement sur les confins de l'Ombrie, à Foligno, où ils demeurèrent cinq ans. Fra Giovanni partagea leur sort. Il se trouva ainsi en contact avec un art local, d'origine siennoise, dont les tendances mys-

tiques étaient conformes à sa propre nature. De Foligno,

FIG. 32. — FRA GIOVANNI DA FIESOLE. — SAINT ÉTIENNE DEVANT LE PAPE. (Fresque dans la chapelle de Nicolas V, au Vatican.)

les dominicains se transportèrent à Cortona. En 1418

seulement ils rentrent à Fiesole. Fra Giovanni, de nouveau enfermé dans cette douce solitude, n'en redescend plus qu'en 1436, lorsque son ordre s'installe dans les bâtiments neufs construits par Cosme de Médicis, au cœur même de Florence, près de l'église San-Marco. Là s'écoulent les années les plus laborieuses du pieux artiste. Il n'en sortit, depuis longtemps célèbre, qu'à l'âge de soixante ans, pour aller décorer une chapelle de la cathédrale d'Orvieto ; on ne lui laissa pas achever ce travail. Le pape Martin V, que nous avons déjà vu appeler Gentile et Pisanello, l'invite instamment à venir travailler dans le Vatican. Fra Giovanni se rend à cet ordre : il meurt à Rome en 1455.

Cette existence paisible fut merveilleusement féconde. L'originalité de l'artiste était si vive et sa simplicité demeura si grande qu'il se montra, du premier coup, tel qu'il devait toujours être ; on n'a aucune peine à reconnaître une de ses œuvres, on éprouve presque toujours un certain embarras à la dater. Le bon moine conserva jusqu'à l'extrême vieillesse la fraîcheur de sa piété enfantine et l'enchantement de ses extases juvéniles. Quoique très attentif aux progrès qui s'accomplissaient, il ne s'en laissa jamais troubler dans son rêve : l'idéal de son printemps resta l'idéal de son automne. « Fra Giovanni, dit Vasari, fut un homme simple et très saint dans ses mœurs. Il ne voulut travailler jamais que pour les saints. Il put être riche et ne s'en soucia pas, disant que la vraie richesse est de se contenter de peu. Il put commander et ne le désira pas, disant qu'il y a moins de peines et risques à obéir. Très humain, très sobre, très chaste, il

se délia des lacs du monde, répétant maintes fois : « Qui exerce l'art a besoin de vivre sans soucis ; qui travaille pour le Christ doit toujours se tenir avec le Christ. » On ne le vit jamais en colère parmi les frères, ce qui est une grande chose et pour moi presque incroyable. C'est par un sourire tout simplement qu'il réprimandait ses amis. Bref, on ne louera jamais assez ce père, soit dans ses actes et paroles, pour leur humilité et modestie, soit dans toutes ses peintures, pour leur sincérité et dévotion, car les saints qu'il peignit ont plus l'air et le semblant de saints que ceux d'aucun autre. Il avait pour usage de ne retoucher ni rajuster aucune de ses peintures, mais de les laisser telles qu'elles étaient venues du premier coup, croyant que ce fût la volonté de Dieu. Aucuns disent qu'il ne mit jamais la main au pinceau sans avoir dit son oraison. Il ne fit jamais un crucifix qu'il ne baignât ses joues de larmes. On reconnaît dans les visages et les attitudes de ses figures la bonté de cette âme si grande et si sincère en sa foi. » Les paroles émues du biographe florentin sont restées le jugement de la postérité. Aucun artiste, en aucun temps, ne fut plus sincère, dans l'expression de sa pensée, que Fra Angelico. Cette sincérité lui assure une place unique dans l'histoire de l'art.

Lorsqu'il entra dans les ordres et prit le nom de Fra Giovanni, Guido di Pietro était déjà un praticien habile ; il put donc suivre, sans effort et sans trouble, le mouvement naturaliste qui s'accentuait, et dont il était déjà naïvement, dans sa modestie, l'un des agents les plus efficaces. Ses premiers ouvrages furent des miniatures ; il ne cessa toute sa vie d'enluminer des

livres. Il retint, de ce travail favori, dans ses peintures, des habitudes d'exécution délicate et un goût des colorations fraîches que l'exercice même de la fresque ne put modifier. Les premiers, parmi ses tableaux, auxquels on puisse assigner une date sont les *Retables de Cortona* (église San-Domenico et église du Gesù) *et de Pérouse* (Pinacothèque, n⁰ˢ 212-223, 229), qui furent sans doute exécutés pendant son exil. On y trouve déjà les mêmes traits caractéristiques que dans les panneaux faits postérieurement à Fiesole. La tradition naïve et simple de Giotto y est reprise avec un accent tout nouveau de tendresse et de grâce. L'observation de la vie s'y exprime avec un sentiment, jusqu'alors inconnu, de distinction et de beauté, par un choix exquis de types nettement empreints d'un caractère individuel, mais délicieusement purifiés par une chaste imagination. Sa manière devait s'élargir par la suite, en même temps que celle de son condisciple Masolino, sur l'exemple de Masaccio ; mais, dès ce moment, son idéal était fixé. Ne pouvant, comme eux, étudier le modèle nu, par suite de ses pieux scrupules, il se préoccupa moins de la correction des formes que de la pureté des expressions. Tout son effort se concentre donc sur les visages, auxquels il donne un rayonnement incomparable de chasteté, de ferveur, de charité. Les innombrables panneaux qu'il fit dans sa retraite de Fiesole sont presque tous, à ce point de vue, de véritables chefs-d'œuvre. Tous se ressemblent et tous diffèrent. La variété naïve de l'exécution en est ravissante, la monotonie convaincue de la conception en est touchante. Presque toutes les grandes collections d'Eu-

rope conservent avec respect quelques-uns de ces pré-

FIG. 33. — FRA GIOVANNI DA FIESOLE. — LA DESCENTE DE CROIX.
(Académie des beaux-arts, à Florence.)

cieux ouvrages. Les musées de Florence en ont recueilli

un grand nombre, parmi lesquels on admire surtout la grande *Vierge entourée d'anges,* payée, en 1433, 190 florins d'or par la confrérie des tisserands, le *Couronnement de la Vierge* et l'*Adoration des Rois,* aux Uffizi, la *Vierge à l'étoile,* à San-Marco, la *Descente de Croix* et le *Jugement dernier,* à l'Académie. L'une de ses compositions les plus célèbres de son vivant même, le *Couronnement de la Vierge,* fait pour l'église San-Domenico de Fiesole, appartient au musée du Louvre.

Ses peintures murales ne sont pas moins originales que ses tableaux. Bien qu'il paraisse s'être mis plus tard à la fresque, il y réussit, comme ailleurs, par son incomparable simplicité. Le couvent de Fiesole a conservé longtemps ses premiers ouvrages dans ce genre. Le couvent de San-Marco, à Florence, en est rempli. Qui n'a pas parcouru les cloîtres, les salles, les couloirs, les cellules de ce vaste édifice où la rêverie mystique de Fra Angelico s'est fixée, à chaque pas, en d'inoubliables images, ne sait pas ce qu'a été l'art chrétien; il ignore l'un des plus purs enchantements qui puissent ravir l'âme humaine. Les graveurs ont depuis longtemps popularisé ces saisissantes figures du saint Pierre Martyr posant son doigt sur ses lèvres pour ordonner le silence, du Christ, en pèlerin, rencontrant saint Dominique, de la Vierge écoutant parler l'ange de l'Annonciation, des Saintes Femmes assises sur le tombeau, et de vingt autres créations d'une poésie exquise et profonde; mais c'est sur les murailles mêmes où elles ont été fixées d'une main émue qu'il faut admirer ces visions ravissantes aux couleurs attendries. Dans la

Fig. 34. — FRA GIOVANNI DA FIESOLE. — PRÉDICATION DE SAINT ÉTIENNE. (Fresque de la chapelle Nicolas V, au Vatican.)

grande salle du Chapitre, Fra Angelico a donné la plus haute mesure de son âme, avec une puissance de style inaccoutumée. Vingt figures, de grandeur naturelle, sont rangées de chaque côté du Christ crucifié entre les deux larrons, sur un fond uni ; elles y résument, avec une intensité extraordinaire d'émotion, toutes les aspirations de Giotto et de ses élèves vers l'idéal expressif. Tous les genres d'extase, de douleur, de compassion que pouvait inspirer à des croyants la mort du Sauveur y sont rendus avec la même vérité. L'art religieux ne devait plus aller au delà. Fra Giovanni lui-même ne s'est pas dépassé, à ce point de vue, dans les belles fresques qu'il alla faire un peu plus tard à Orvieto et à Rome, bien qu'il s'y montre en progrès évident sous d'autres rapports. A Orvieto, les deux seuls compartiments triangulaires qu'il acheva dans le plafond de la chapelle neuve (figures superposées de *Saints* et de *Prophètes*), devaient servir plus tard d'exemple à Luca Signorelli chargé de compléter le travail. A Rome, dans la chapelle qu'il peignit pour Nicolas V, les divers épisodes de la *Vie de saint Étienne et de saint Laurent* sont traités, dans un entourage d'architectures classiques, avec un accent naïf de vérité et une franchise d'observation familière, qui montrent le pieux moine sincèrement associé au mouvement naturaliste et érudit de son temps dans la mesure qui convenait à sa foi. Les actions simples y sont comme toujours représentées avec plus de bonheur que les actions violentes, car les attitudes tragiques ne vont guère à ce génie fait de douceurs. Les bourreaux et les soldats de Fra Giovanni sont aussi gauche-

ment farouches que ses mères, ses enfants, ses adolescents, ses pauvres sont naturellement humbles et touchants. Cette maladresse à rendre les réalités brutales dans un temps où elles pullulaient est un charme de plus chez ce délicieux rêveur. Le culte sensuel des formes physiques, oublié durant le moyen âge, allait, grâce aux études des humanistes, jouer bientôt un rôle assez prépondérant dans le développement de la Renaissance pour qu'on admire avec émotion et respect celui qui s'enferma le dernier dans le culte exclusif des âmes [1].

§ 3. — LES NATURALISTES :
MASOLINO DA PANICALE, MASACCIO, PAOLO UCCELLO, ANDREA DEL CASTAGNO, FILIPPO LIPPI, ETC.

Pendant que Fra Angelico, dans le silence des cloîtres, s'oubliait ainsi en son rêve d'un autre âge, ses confrères de Florence, mêlés à la vie active, se lançaient tous avec ardeur dans le mouvement contemporain. La direction, nettement classique, donnée aux esprits par les humanistes italiens ne fut pas la seule cause qui tourna vers l'expression de la vérité et la recherche de la perfection les efforts des peintres. D'autres influences leur vinrent du dehors. Les relations continues que les banquiers et les marchands de la haute Italie entretenaient depuis longtemps avec leurs confrères des

1. P.-L. Vincenzo Marchesi. *Memorie dei piu insigni pittori, scultori ed architetti domenicani.* — Firenze, 1854. — *San-Marco, convento dei Padri Predicatori in Firenze.* In-fol. Firenze, 1853

Flandres et d'Allemagne eurent, au xv⁰ siècle, des conséquences inattendues. Les miniatures du Nord, nous le savons, avaient toujours été fort appréciées en Italie ; mais l'émotion y fut bien plus vive lorsqu'on y parla des tableaux peints à Bruges par les frères Van Eyck suivant leur nouveau procédé, et lorsqu'on y apporta, sans doute assez vite, quelques spécimens de leur talent. La peinture à l'huile était connue, il est vrai, depuis un temps immémorial; la recette en avait été donnée, au x⁰ siècle, par le moine Théophile, et, tout récemment encore, par Cennino Cennini. Giotto et ses élèves l'avaient même quelquefois employée, mais avec peine, et toujours rebutés par les lenteurs du séchage [1]. Le coup de fortune des Van Eyck fut de trouver un sic-

1. Le procédé d'ordinaire employé jusque-là par les Italiens était la peinture *a tempera* (à l'œuf et à la colle), appliquée soit sur des panneaux secs ou plâtrés, soit plus rarement sur toile. On se servait peu de la *tempera* dans les décorations murales, qu'on exécutait en général à fresque, *a buon fresco*, sur un enduit frais. Cennini et Vasari nous en ont transmis la recette. « De tous les genres, dit ce dernier, la peinture murale est le plus magistral et le plus beau, parce qu'il consiste à faire en un seul jour ce que l'on peut, avec les autres procédés, retoucher durant plusieurs. La fresque se travaille sur la chaux fraîche et ne peut s'abandonner qu'on n'ait fini tout ce qu'on s'est fixé pour la journée. Car, si on tarde, la chaux forme une certaine croûte qui se soulève et qui tache tout. Il faut donc tenir constamment humide la muraille où l'on peint. Il y faut encore une main adroite, résolue, alerte, mais par-dessus tout un esprit ferme et résolu, car les couleurs, tant que le mur est mouillé, montrent des choses qui ne s'y trouvent plus quand il sèche. » Les exigences de ce procédé expliquent à la fois l'habileté et la fécondité des décorateurs italiens dans tous les temps. C'est, d'ailleurs, par un abus inacceptable que, dans le langage courant, on donne aujourd'hui le nom de fresque à toute peinture murale, lors même qu'elle est exécutée sur toile et à l'huile.

catif permettant à la fois de poursuivre le travail sans longues interruptions et de superposer, dans certains cas, les touches. Leur coup de génie fut de s'en servir pour faire des chefs-d'œuvre. L'exactitude merveilleuse de leurs figures expressives ne toucha pas moins les ultramontains que l'éclat et la richesse de leurs couleurs transparentes. A partir de 1420 environ, sous l'influence de cette innovation septentrionale dont le secret n'est pas d'abord connu, l'amélioration des procédés devient une préoccupation constante chez presque tous les Italiens. Un peu plus tard, il faudra tenir grand compte aussi, pour suivre leurs transformations, surtout en Vénétie et en Lombardie, des importations de plus en plus fréquentes, d'abord de ces peintures flamandes, ensuite des estampes d'Allemagne, qui se répandirent très vite au delà des Alpes, après l'invention de la gravure. A Florence même, où la mode des tableaux mobiles ne devait pas facilement supplanter celle des décorations murales, où la peinture à la détrempe, dont la clarté mate et la franchise calme conviennent si bien à un art grave et réfléchi, ne cessa jamais d'être en honneur, la découverte des Van Eyck fut accueillie avec surprise et enthousiasme. Le nom de Domenico Veneziano est attaché à ces premiers essais de peinture à l'huile; mais, avant d'examiner la légende qui le concerne, il convient de donner le pas à Masolino da Panicale, à Paolo Uccello, à Masaccio, à Andrea del Castagno qui furent, avant lui et plus que lui, les premiers combattants de cette heure décisive et qui fondèrent résolument la nouvelle école florentine en lui donnant ces habitudes de pondération dans l'or-

donnance, de précision dans le dessin, de vérité dans l'expression, qui devinrent sa marque indélébile.

Masolino da Panicale (Tommaso di Cristoforo Fini), né en 1383, mort vers 1440, joua un rôle important dans cette période préparatoire. On a peu de renseignements sur son compte. Jusqu'en ces derniers temps, par suite d'une confusion de noms et de surnoms, *Masaccio* (le gros Thomas), le cadet et l'élève, avait même confisqué à son profit toute la gloire de *Masolino* (le petit Thomas), son aîné et son maître. Comme Vittore Pisano et comme Gentile, auxquels il ressemble quelquefois, Masolino tient encore, par certaines naïvetés, aux derniers giottesques; il a, comme Fra Angelico, reçu de leur maître commun, Starnina, un goût du naturel et de la grâce qu'il développe à sa façon.

D'après la tradition, il aurait fait son apprentissage dans un atelier d'orfèvrerie, chez Ghiberti, et serait allé de bonne heure à Rome. C'est entre 1417 et 1420 qu'il y aurait exécuté, dans la basilique de Saint-Clément, les fresques d'une petite chapelle qu'on a longtemps, sur le dire de Vasari, attribuées à Masaccio, malgré l'infériorité du style et la protestation des dates. Ces fresques qui comprennent, au-dessus de l'arc d'entrée, une *Annonciation*, dans la voûte, des *Évangélistes* et des *Pères de l'Église*, dans le fond, au-dessus de l'autel, *le Christ en croix entre les deux larrons*, sur la paroi droite, cinq scènes d'une légende inconnue et, sur la paroi gauche, cinq scènes de la *Vie de sainte Catherine d'Alexandrie*, marquent un effort inégal de progrès sur l'ancien style, mais on n'y

peut guère trouver, sauf en quelques têtes, des rapports
sérieux avec la manière plus forte et plus concentrée
que Masaccio allait bientôt inaugurer. Le groupement
clair des figures qu'on y remarque, l'aisance familière
de leurs mouvements, la simplicité délicate de leurs
expressions, la grâce candide de leurs visages, sont des
qualités qu'on retrouve, au contraire, avec la même
facilité, parfois un peu molle d'exécution, dans les
parties de la chapelle Brancacci, à Florence, presque
unanimement attribuées à Masolino et dans les pein-
tures de l'église et du baptistère de Castiglione d'Olona
(près de Milan), qui portent sa signature.

Ces dernières fresques, récemment débadigeonnées,
comprennent deux séries. La première fut exécutée
dans le chœur de l'église même, vers 1430, lorsque
Masolino revenait de Hongrie, où il avait été appelé par
un aventurier florentin, marchand et soldat, Filippo
Scolari, devenu grand span de Temesvar. La seconde
orne l'intérieur du Baptistère, bâtiment voisin et isolé,
et porte la date de 1435. Ces deux édifices venaient
d'être construits par le cardinal Branda Castiglione, pa-
tricien milanais, celui-là même qui, de 1411 à 1420
environ, étant à Rome, cardinal de Saint-Clément,
avait commandé, dans sa basilique titulaire, les fres-
ques précédentes. On y voit le talent de Masolino
dans sa pleine maturité, on y mesure la part qui lui
revient dans le grand mouvement qui s'accomplissait.
Dans l'église, ces peintures, formant la décoration
complète du chœur, représentent : sur les murailles, des
épisodes de la *Vie de saint Étienne,* de *saint Laurent,*
de *la Vierge;* dans les six compartiments triangu-

laires du plafond voûté, l'*Annonciation*, le *Mariage de la Vierge*, la *Naissance du Christ*, l'*Adoration des Rois*, l'*Assomption*, le *Couronnement de la Vierge*. C'est dans le troisième que se trouvent le cardinal Branda agenouillé et la signature de l'artiste : Masolinvs de Florentia pinsit. Malgré le mauvais état dans lequel sont réapparues ces fresques, on est vivement frappé par la grâce des têtes féminines, par la souplesse des mouvements, par l'élégance et la simplicité des draperies, par l'exactitude curieuse du milieu architectural, par une harmonie douce dans les colorations claires qui établissent la parenté de Masolino avec Starnina et avec Fra Angelico, et le montrent en même temps poussant plus hardiment qu'eux dans la voie du naturalisme. Les peintures du Baptistère, moins dégradées, sont encore supérieures : ce sont des épisodes de la vie du Précurseur. Les plus remarquables sont : *Salomé devant Hérode*, *Saint Jean baptisant*, *Saint Jean prêchant*. La première scène se passe dans la cour d'un palais entouré de colonnades légères, portant d'élégantes *loggie* ouvertes, dans le goût florentin, presque semblables à celles qui abritent les Annonciations de Fra Angelico. Hérode, coiffé d'un énorme turban, assis devant une table, entre trois convives aux types accentués, évidemment portraits sur le vif, écoute gravement la requête de la jeune fille. Salomé, chez Masolino, n'est point la danseuse séduisante et voluptueuse qui va bientôt déployer toutes ses grâces impudiques chez les artistes de la Renaissance ; c'est encore une vierge frêle et délicate, aux vêtements étroits, au chaste maintien, une sorte de

petite sainte qui accomplit naïvement un devoir filial.

FIG. 35. — MASOLINO DA PANICALE.
FRAGMENT DE LA FRESQUE DE SALOMÉ DEVANT HÉRODE.
(Baptistère de Castiglione d'Olona.)

Trois seigneurs en costume de cour l'accompagnent.

Sur la droite, quand nous la retrouvons à genoux devant sa mère, lui présentant la tête sanglante dans un bassin, elle s'est, pour cette cérémonie funèbre, tranquillement parée d'une couronne de roses. Malgré le geste de terreur fait par les deux suivantes qui ont l'attitude d'anges du xiv^e siècle, l'impassible Hérodiade, la tête chargée d'un volumineux turban surmonté d'une couronne, drapée dans une longue robe de brocart à fleurs, accueille l'horrible présent avec une dignité élégante et calme, dont les exemples n'étaient point rares dans les cours luxueuses et tragiques des petits tyrans d'Italie. Dans sa toilette comme dans celle d'Hérode, on remarque une vive préoccupation de la couleur orientale, comme dans tout le reste, un amour décidé de la vie et une recherche constante de l'exactitude. Les études de Masolino n'avaient point seulement porté sur les draperies, mais encore sur le nu. Grâce à l'enthousiasme des sculpteurs, la beauté du corps humain, si longtemps méconnue au moyen âge et pressentie à peine, en quelques endroits, par les élèves de Giotto, commençait à être remise en honneur. Masolino fut un des premiers novateurs qui en étudia les proportions exactes. Dans la fresque du *Baptême,* la noble stature du Christ, agenouillé dans l'eau et s'inclinant sous le geste du Précurseur, les attitudes expressives des quatre néophytes dont l'un attend son tour, tandis que deux autres se déshabillent et que le dernier remet ses vêtements, témoignent d'un progrès considérable fait dans la science anatomique.

L'examen des fresques de Castiglione ne permet pas, selon nous, de contester à Masolino la paternité de

celles de la chapelle Brancacci, à Florence, que la tradition n'a cessé de lui attribuer, le *Péché originel*, la *Prédication de saint Pierre, Saint Pierre guérissant le boiteux et ressuscitant Tabithe*. Dans le *Péché ori-*

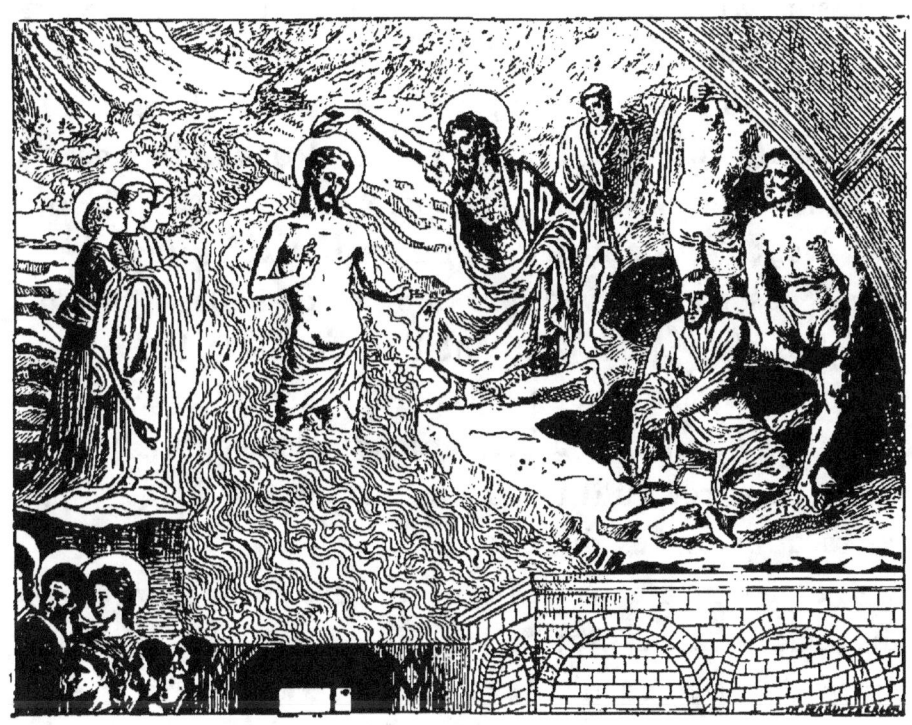

FIG. 36. — MASOLINO DA PANICALE. — LE BAPTÊME DU CHRIST.
(Fresque dans le baptistère de Castiglione d'Olona.)

ginel, où Adam et Ève se tiennent côte à côte près de l'arbre fatal, leurs formes nues, incertaines, longues, grêles, d'un modelé pressenti et cherché mais encore fuyant et mou, leurs têtes petites et rondes, leurs pieds minces et mal posés ont toutes les faiblesses des figures de Castiglione. Dans le *Saint Pierre,* la noblesse des gestes et l'ampleur des draperies annoncent de plus près Masaccio, mais l'éparpillement de la com-

position, le mélange de personnages en costumes du temps et de figures drapées, l'irrésolution des modelés, dénotent la main encore timide de ce maître ingénieux qui devait avoir la bonne, mais périlleuse fortune, de voir son entreprise accomplie par un élève de génie. Masolino commença les peintures du Carmine en 1423; il les abandonna en 1424 pour aller en Hongrie; la suite en fut confiée à Masaccio. « Je trouve, dit Vasari, la manière de Masolino très diverse de ceux qui vinrent avant; il ajouta de la majesté aux figures, il assouplit les draperies en leur donnant de belles lignes de plis. Les têtes aussi sont meilleures que celles qu'on faisait avant, car il sut mieux faire tourner les yeux. Et, comme il commença à bien entendre les ombres et les lumières, parce qu'il travaillait en relief, il fit très bien des raccourcis très difficiles. »

L'éloge mérité par Masolino l'est plus encore par Masaccio. La restitution de gloire qu'il est juste de faire à l'initiateur n'enlève rien à celle du successeur. Masaccio (Tommaso di Giovanni di ser Guidi), fils d'un notaire de Castel-Giovanni, né en 1402, avait dix-huit ans de moins que Masolino. Son talent fut très précoce. En 1421, il est inscrit dans l'art des Speziali; en 1424, dans la corporation des peintres. En 1425, quand il succéda à son maître dans la chapelle Brancacci, il n'avait donc que vingt-trois ans. S'il y fit sa réputation, il n'y fit pas fortune. Les registres du cadastre de 1427 constatent qu'à cette époque il vit, avec son frère Giovanni, chez sa mère, une pauvre veuve; il ne possède rien en propre, doit 102 livres à un peintre, six florins à un autre; presque tous ses effets sont en gage dans les

comptoirs de prêts « au Lion » et « à la Vache »; il gagne, en tout, six sous par jour et paye fort irrégulièrement son aide, Andrea di Giusti, car celui-ci l'appelle en justice pour le règlement de son salaire. Est-ce cette situation embarrassée qui le chasse de Florence? Est-ce l'espoir d'une commande qui l'appelle à Rome? Toujours est-il qu'on le voit tout à coup, en 1428, abandonner son œuvre inachevée pour se rendre dans la Ville éternelle. Une déclaration laconique d'un créancier non payé constate, quelque temps après, qu'il y est mort. Tous ces détails navrants confirment le dire de son biographe : « Il fut très distrait, très en l'air, comme quelqu'un qui, ayant toute son âme et sa volonté aux choses de l'art, n'a cure de lui-même et encore moins d'autrui. Et pour ce qu'il ne voulut penser jamais en aucune manière aux soins et choses de ce monde, pas même à se vêtir, n'ayant coutume de toucher ses deniers de ses débiteurs qu'en un besoin extrême, au lieu de Tommaso, qui était son nom, on l'appela partout Masaccio, non qu'il fût vicieux (il était la bonté en nature), mais à cause de cette grande insouciance. Il était d'ailleurs si aimable en rendant service à autrui, qu'on ne pouvait désirer plus. »

Ce fut ce pauvre jeune homme, peu prisé de ses compatriotes, sauf de quelques artistes, qui, par un coup d'audace, résumant, sur quelques mètres de muraille, tous les progrès accomplis par les efforts individuels depuis un siècle, marqua de nouveau au génie italien sa destinée, en le remettant, avec toute la force d'une technique perfectionnée, dans la voie large et droite ouverte par Giotto. Très lié avec Brunelleschi,

qui lui enseigna la perspective, il dut l'être avec tous ces réalistes enthousiastes et tous ces savants laborieux qui formaient son entourage. Lui-même est un naturaliste convaincu, avide de vérité, abordant de front toutes les difficultés à la fois techniques, les résolvant toutes avec une aisance qu'on ne connaissait pas encore. La science, dans l'art, ne l'effraye point, mais il ne sacrifie pas l'art à la science. La sincérité de Donatello ne ferme pas ses yeux à la noblesse de Ghiberti; s'il estime Castagno et Uccello, il n'apprécie pas moins Gentile da Fabriano et Fra Angelico. Sa supériorité fut d'opérer, sans effort apparent, par l'essor naturel d'un esprit grand ouvert, la fusion de toutes les qualités éparses chez ses compatriotes; sa gloire fut de réaliser, avec la force d'un tempérament plus viril et l'élan d'une imagination plus haute, ce qu'avait naïvement tenté Masolino, l'accord de l'idéal et du réel, de la poésie et de l'exactitude, de la grandeur et de la vérité. A mi-chemin entre Giotto et Raphaël, portant comme eux dans ses mains une grande lumière, Masaccio est le véritable héritier de l'un et l'ancêtre évident de l'autre. Son œuvre modeste n'a pas eu moins d'action que leur œuvre immense.

La comparaison des fresques qui lui appartiennent dans la chapelle Brancacci avec celles de Masolino, son prédécesseur, et celles de Filippino Lippi, son successeur, démontre clairement sa supériorité. Que l'on compare, pour la poésie de la conception, pour la correction et pour la plénitude des formes, pour l'intensité de l'expression, l'Adam et Ève du maître dans le *Péché originel* et l'Adam et Ève de l'élève dans l'*Expulsion du*

FIG. 37. — MASACCIO. — ADAM ET ÈVE.
(Fresque dans la chapelle Brancacci. Égl. del Carmine, à Florence.)

Paradis terrestre, on sentira, du premier coup, la gran-

deur du progrès accompli. La composition de Masaccio, si forte et si dramatique, s'imposait si bien à l'imagination comme une composition définitive que Raphaël lui-même, en la répétant, n'y devait presque rien changer. C'est avec de belles figures nues comme celles des néophytes en train de se déshabiller dans le *Baptême de saint Pierre,* que le sentiment de la beauté corporelle rentre décidément dans la peinture. La scène, plus importante encore, du *Tribut de saint Pierre,* où les douze apôtres, gravement drapés, se groupent si naturellement autour du Christ, dans un beau paysage, résout du premier coup, avec une étonnante et durable autorité, les difficultés de la composition expressive. Trois scènes successives de la même action, suivant l'usage du temps, s'y juxtaposent dans le même milieu avec une clarté singulière, et le groupe central est disposé avec une grandeur ferme et simple que personne ne devait dépasser. En même temps, les problèmes de la perspective, du clair-obscur, du modelé, y sont tous abordés à la fois et déjà résolus, sans ostentation comme sans effort. La supériorité de Masaccio, comme sera plus tard celle de Raphaël, c'est surtout d'être grand sans le savoir et d'être savant sans le dire. Où avait-on vu auparavant des figures aussi vivantes se détacher, avec un relief si juste, dans une atmosphère si respirable? Où aurait-on trouvé une série de portraits contemporains, aussi frappants et expressifs que ces rangées de citoyens florentins groupés, dans leurs longues robes, de chaque côté de la *Résurrection de l'enfant,* devant un mur de marbre surmonté de pots de fleurs, sous un ciel bleu de printemps? Le *Saint*

FIG. 38. — MASACCIO. — LE TRIBUT DE SAINT PIERRE.
(Fresque dans la Chapelle Brancacci. Égl. del Carmine, à Florence.)

Pierre et le *Saint Jean guérissant les malades*, le *Saint Pierre distribuant les aumônes* témoignent, d'autre part, d'un esprit d'observation libre et hardi, qui ne craint pas d'introduire dans l'art, quand il le faut, la représentation franche et émue des infirmités physiques et des misères morales. On ne peut donc être surpris que tous les *Quattrocentisti*, si ingénieux et si savants, bien plus habiles pour la plupart, soient venus demander, dans cette petite chapelle, des leçons de simplicité, de noblesse et d'harmonie à ces humbles fresques interrompues par la misère et par la mort, sans pouvoir ressaisir toute l'âme disparue du pauvre Masaccio. Il faudra vraiment attendre près d'un siècle pour qu'il se présente des génies de taille à lui succéder, un Léonard de Vinci ou un Raphaël[1] !

Le grand pas que Masaccio venait de faire avait été préparé, nous l'avons vu, par les travaux des sculpteurs ; il l'avait été aussi par ceux d'autres peintres, quelque peu ses aînés, qui, avec moins de génie naturel, avaient apporté, dans leurs études techniques, une âpreté de convictions et une patience de recherches non moins fécondes pour l'avenir. A la tête de ces novateurs réfléchis dont le premier effort se porta sur l'analyse des formes humaines et l'étude des lois de la perspective marchaient résolument deux dessinateurs enthousiastes qui tous deux adoraient la vérité jusqu'à la laideur et la précision jusqu'à la rudesse, Paolo Uccello et Andrea del Castagno.

Paolo di Dono (1397-1475), à qui son amour pour

1. V^{te} Henri Delaborde. — *Masaccio*, dans la *Gazette des Beaux-Arts* (2^e série). T. XIV, p. 369-384.

les oiseaux fit donner le surnom de Paolo Uccello
(l'oiseau), joignit à une puissance énorme de travail la
rigueur patiente d'un esprit scientifique. Élève à la fois,
comme peintre, d'Antonio Veneziano, ce giottesque
émancipé qui transportait les brillantes architectures de
Venise sur les murs sévères du Campo Santo de Pise,
et, comme orfèvre, de Lorenzo Ghiberti qui, le premier en Italie, distinguait avec une étonnante perspicacité l'art grec de l'art romain, il travailla avec ce
dernier aux portes du Baptistère. Ami intime de Brunelleschi, l'architecte, et de Manetti, le mathématicien,
il passa la meilleure partie de sa vie à analyser les
phénomènes et les lois de la perspective. Il en perdait,
dit-on, le boire, le manger, le dormir, et, quand sa
ménagère impatiente l'engageait, après une longue nuit
de veille, à laisser là ses calculs pour se reposer : « Si
tu savais, ma chère, répondait-il, quelle douce chose
c'est que la perspective ! » Il n'est point surprenant
que ses peintures, d'un dessin rigoureux, d'un aspect
rude, où des figures à contours secs se présentent toujours dans les raccourcis les plus audacieux au milieu
d'architectures compliquées ou de paysages profonds,
se soient ressenties de cette constante préoccupation ;
mais, comme cet enthousiasme scientifique procédait
chez lui d'un sincère amour pour la nature vivante et
pour toutes les créatures qu'elle produit, hommes, animaux et fleurs, il n'en fut pas moins un artiste des
plus variés et des plus expressifs. Très peu porté aux
rêveries mystiques, il introduisit résolument, dans les
sujets sacrés, les épisodes profanes, les détails réels, les
costumes contemporains, et montra, l'un des premiers,

le respect de la vérité et le sentiment de l'histoire. C'est un vigoureux portraitiste, c'est un fier peintre de batailles. La grisaille héroïque du *Condottiere John Hackwood* chevauchant sur son lourd destrier à Santa-Maria del Fiore est le digne pendant du *Niccolo da Tolentino*, par Andrea del Castagno; les deux figures d'aventuriers triomphants ont la même tournure dominatrice et superbe. Des quatre combats qu'il avait peints dans la Casa Bartolini, en l'honneur d'autres capitaines de même trempe, Luca da Canale, Paolo Orsino, Ottabuono di Parma, Carlo Malatesta, l'un a disparu, les trois autres sont disséminés aux Uffizi, à la National Gallery, au Louvre; ces chevauchées confuses sont d'un style lourd et puissant, d'un dessin énergique et rude, d'une coloration forte et sombre. Le temps d'ailleurs ne fut pas clément pour ses œuvres murales et ne tardera pas à effacer ce qu'il en reste, deux fragments d'une série célèbre de camaïeux verdâtres, qui avaient fait donner au cloître de Santa-Maria Novella le nom de Chiostro Verde (le cloître vert). Ces deux fragments, le *Sacrifice de Noé* et le *Déluge*, malgré leur dégradation, attestent la puissance d'Uccello. Dans le *Sacrifice* il a pu se livrer, d'un côté, à son goût pour la représentation des animaux, et développer, de l'autre, dans le groupe des Hébreux agenouillés, avec sa science des draperies, son sentiment profond des nobles attitudes et des expressions vraies. Dans le *Déluge*, où il s'est plu à faire montre d'habileté en accumulant sur un petit espace un grand nombre de figures dans des attitudes difficiles, il a su néanmoins préciser avec une parfaite justesse les expressions morales de

toutes les victimes du fléau et représenter avec une impitoyable vérité leurs efforts désespérés pour s'y soustraire. Le Chiostro Verde devint vite, pour les Florentins du xve siècle, une école de dessin comme la chapelle Brancacci une école de style. Malgré la grande estime qu'avaient pour lui ses confrères, Paolo Uccello n'avait point, dans son talent sérieux, les agréments qui assurent le succès ; il mourut, fort âgé, dans une grande misère.

Andrea del Castagno (1390-1457) était un peu plus âgé qu'Uccello. C'était lui qui avait donné les premiers exemples d'un réalisme violent poussé jusqu'à la laideur grimaçante. Fils de paysan, resté paysan, d'humeur irascible et sauvage, il aurait même, suivant Vasari, assassiné son collaborateur, Domenico Veneziano, dans un guet-apens, afin de posséder seul le secret de la peinture à l'huile que celui-ci lui avait confié. La confrontation des dates a, depuis quelques années, anéanti cette légende féroce : la preuve est faite, sur pièces authentiques, que le soi-disant assassin mourait le 19 août 1457, tandis que la soi-disante victime vivait jusqu'au 15 mai 1461. Le style âpre et rude des peintures de Castagno a sans doute contribué à lui faire cette mauvaise réputation. C'est un dessinateur énergique, d'une décision étonnante, d'une expression intense dans ses figures sèches et dures ; il réussit surtout les précurseurs faméliques et les ermites émaciés. Quand il avait à fixer sur des murailles des personnages historiques, il savait leur donner une attitude résolue et une puissante allure qui en faisaient des héros. Florence possède encore quelques peintures murales qui

caractérisent bien ce fier talent, un *Saint Jean-Baptiste et saint François* à Santa-Croce, une *Cène* à Santa-Apollonia, quelques figures en pied de *Guerriers* et de *Poètes*, transportés de la Casa Pandolfini au Museo Nazionale, et la grande image équestre de *Niccolo da Tolentino*, dans la cathédrale. Andrea del Castagno avait un goût remarquable pour les colorations fraîches et claires qui laissent à un dessin résolu toutes ses vigueurs et tous ses accents. Par malheur, ses peintures les plus importantes, celles de Santa-Maria Nuova, n'existent plus.

C'est à Santa-Maria Nuova qu'il avait pris pour collaborateur, de 1439 à 1445, Domenico Veneziano (ou Domenico di Bartolo), dont les origines sont inconnues, mais qui avait travaillé auparavant à Loreto et à Pérouse. Le seul tableau authentique qui reste de lui à Florence, la *Vierge entre quatre saints*, dans l'église Santa-Lucia de Bardi, est une imitation affaiblie de Castagno. Les formes y sont plus allongées et les expressions plus douces, surtout dans les figures de femmes qu'attendrit un délicat souvenir de Fra Angelico. C'est d'ailleurs une peinture à la détrempe, et bien que les registres de Santa-Maria Nuova portent en compte d'assez grandes quantités d'huile de lin fournies à Domenico, il ne semble pas qu'il s'en soit servi autrement que les giottesques, ni qu'il ait connu les procédés flamands.

La plus vive impulsion donnée au naturalisme, après Masaccio, devait venir d'un autre Florentin, Fra Filippo Lippi (1406-1469). Fils d'un pauvre boucher, recueilli en bas âge, après la mort de ses parents, par

FIG. 39. — ANDREA DEL CASTAGNO. — NICCOLO DA TOLENTINO.
(Fresque dans la cathédrale de Florence.)

une vieille tante, puis élevé par charité dans le couvent

même du Carmine, il venait d'y prendre l'habit, à l'âge de quinze ans, lorsque Masolino et Masaccio y vinrent décorer la chapelle Brancacci. S'il ne leur servit d'aide, il les y vit au moins travailler. En 1431, il décore un cloître du couvent. En 1432, il abandonne la vie claustrale, sans quitter d'ailleurs ni son titre ni son froc, pour mener une vie plus libre. Aucun document ne confirme la tradition qui le fait enlever par des pirates dans le port d'Ancône et emmener, durant quelques années, comme esclave en Afrique. Plusieurs documents au contraire, prouvent la vérité de celle d'après laquelle en 1456, travaillant à Prato, dans le monastère de Sainte-Marguerite, il y enleva une jeune religieuse, Lucrezia Buti, qui devint la mère de Filippino Lippi. Ce scandale, dont on rit beaucoup chez les Médicis, attira, d'autre part, au moine, toutes sortes de tracas, jusqu'à ce que le pape Pie II, sur les instances de Côme de Médicis, l'eût délié de ses vœux ainsi que Lucrezia, leur permettant de vivre en état de mariage régulier. Chemin faisant, Filippo, soit par suite de ses désordres, soit par suite de trop lourdes charges, malgré sa réputation grandissante, ne cessait de se débattre contre ses créanciers. On a plusieurs lettres de lui où il crie misère d'un accent lamentable. Il eut quelque peine à pouvoir achever, en 1464, les grandes fresques de la cathédrale de Prato, qu'il y avait commencées dès 1452. Sa dernière œuvre est la décoration de l'abside dans la cathédrale de Spoleto. Il mourut dans cette ville le 9 octobre 1469.

Ce moine en rupture de vœux, agité de toutes les passions de son temps, émancipa la peinture religieuse

FIG. 40. — ANDREA DEL CASTAGNO (OU DOMENICO VENEZIANO).
SAINT JEAN-BAPTISTE ET SAINT FRANÇOIS.
(Fresque dans l'église Santa-Croce, à Florence.)

avec un éclat admirable. Peu à peu, sous son influence communicative, le type humain, avec toutes ses variétés, se substitue, sans brusquerie et sans effort, par une expansion naturelle de sympathie, à l'uniformité du type divin. Les madones deviennent des vierges vivantes et de vraies mères, auxquelles le peintre donne, avec enthousiasme, la grâce des vierges qu'il admire et des mères qu'il comprend. Une délicieuse joie de vivre transforme et anime tous les personnages sacrés qu'il met en scène dans des milieux toujours réels et auxquels il donne, sans scrupule comme sans bassesse, des traits franchement individuels. L'ardeur poétique de sa nature expansive éclate dans les ensoleillements pourprés de ses architectures de marbres et de ses paysages pleins de roses autant que dans la timidité épanouie de ses saintes gracieuses et dans la vivacité familière de ses chérubins espiègles. Lancé, dès les premiers pas, avec une sincérité fervente, dans la belle voie ouverte par Fra Angelico, Masolino et Masaccio, il s'y montre tout de suite, dans ses œuvres les plus anciennes, au courant de tous les progrès accomplis. Moins acharné à la précision qu'Uccello et que Castagno, bien qu'il recherche autant qu'eux le caractère, s'il atteint rarement leur âpre grandeur, il déploie, en revanche, des séductions qu'ils ignorent et ne tombe jamais dans leur sécheresse pédante. Son réalisme, naïvement hardi, échappe toujours à la grossièreté par une surabondance de vie souriante et bienveillante, qui fait rayonner ses visages les plus communs. Ce dessinateur viril est, en outre, un beau coloriste. Le premier, il comprend la valeur des tonalités éclatantes et il recherche

FIG. 41. — FRA FILIPPO LIPPI. — LE FESTIN D'HÉRODE.
(Fresque dans la cathédrale de Prato.)

leur accord. Au milieu de la gravité sévère de l'école, il jette une note joyeuse et retentissante qui trouvera un moins long écho dans sa Toscane qu'en Vénétie, mais qui est le premier appel de la peinture moderne.

Fra Filippo Lippi est aussi intéressant dans ses tableaux que dans ses fresques. C'est lui qui, l'un des premiers, enferma les sujets saints dans ces cadres de forme ronde, *tondi*, d'un usage plus commode dans les habitations privées que l'ancien triptyque à formes architecturales dont les églises même allaient bientôt réduire les dimensions en supprimant ses deux volets. Le succès de son innovation fut rapide; les âmes pieuses et les esprits cultivés se disputèrent également ses madones qui apportaient au chevet domestique des sourires si gracieux en même temps que de si doux exemples de tendresse maternelle. Tous les couvents lui demandèrent aussi des retables. Le *Couronnement de la Vierge* (Acad. des beaux-arts, à Florence) lui fut commandé, en 1441, par les nonnes de San-Ambrogio, au prix de 1,200 livres, somme alors considérable. C'était un des sujets favoris du peintre, un de ceux qu'il traitait avec le plus de charme. Il n'y réussit jamais mieux que cette fois-là. Aussi crut-il devoir se placer lui-même dans un coin de la scène, modestement agenouillé, les mains jointes sur un degré inférieur, mais ayant devant lui un de ces beaux angelots à face ronde et rose, aux yeux vifs et malins, comme il les aimait, qui agite une banderole où l'on lit en grosses lettres : « IS PERFECIT OPVS » (Voilà celui qui acheva l'ouvrage). La *Glorification de la Vierge* (Musée du Louvre), peinte en 1438 pour l'église San-Spirito, est une œuvre presque aussi

FIG. 42. — FRA FILIPPO LIPPI. — LES FUNÉRAILLES DE SAINT ÉTIENNE.
(Fresque dans la cathédrale de Prato.)

importante. On y trouve presque tous les traits marquants du talent de Filippo : un sens exquis de la beauté chaste dans la figure long-drapée de la Vierge, une franchise énergique d'observation réelle dans les portraits des abbés agenouillés, une allégresse ravissante dans les mouvements et les physionomies des choristes célestes, des morceaux d'un dessin hardi et délicat, une force et une vérité dans le modelé jusqu'alors inconnues, et cette chaleur particulière de coloris dans les chairs, les vêtements, les accessoires, qui est la vraie signature de Lippi. Beaucoup de ces délicieux *tondi*, représentant la Vierge avec l'enfant, qui enchantèrent les contemporains, sont arrivés jusqu'à nous. Parmi les plus charmants, on peut compter celui des Uffizi, où deux angelots soulèvent sur leurs épaules le Bambino tendant les bras à sa mère, et celui du musée Pitti, où le Bambino tient une grenade à la main.

Ce sont toutefois ses grandes fresques de Prato et de Spoleto qui peuvent seules faire connaître l'étendue, la souplesse et la force de son initiative. A Prato, dans la cathédrale, elles couvrent les murs et la voûte du chœur. Dans la voûte, Lippi a représenté les quatre *Évangélistes;* sur les murs, à droite, la *Vie de saint Jean-Baptiste,* à gauche, la *Vie de saint Étienne.* Les épisodes graves et touchants, les figures puissantes et gracieuses abondent dans ces compositions vivantes et libres, dont la plus séduisante est le *Festin d'Hérode,* et la plus solennelle les *Funérailles d'Étienne.* Dans la première, la magnificence des perspectives architecturales, la vivacité des mouvements, la grâce des visages, la ri-

chesse des ajustements, montrent la vie mondaine du

FIG. 43. — FRA FILIPPO LIPPI. — LE COURONNEMENT DE LA VIERGE. (Fresque dans la cathédrale de Spoleto.)

XVe siècle, interprétée avec une incomparable poésie.

Dans la seconde, la douleur des attitudes, la gravité des expressions, la majesté des physionomies nous saisissent d'une émotion profonde en nous faisant assister réellement à sa vie religieuse. A Spoleto, Filippo Lippi eut à refaire de nouveau, dans de vastes proportions, le *Couronnement de la Vierge*. Il entreprit cette tâche avec un enthousiasme nouveau, et il y mit à la fois tout ce que l'expérience lui avait enseigné, en fait d'exécution, tout ce que son âme ardente et tendre lui inspirait, en fait d'invention. Le groupe du Père Éternel et de la Vierge, au milieu des anges, est d'une noblesse qu'il n'avait pas encore atteinte. Par malheur, il mourut avant d'avoir achevé le travail, dont la suite fut confiée à son élève, Fra Diamante, qui avait déjà été son collaborateur à Spoleto comme à Prato. Laurent de Médicis, quelques années après, voulut que le peintre eût un monument digne de lui ; il chargea son fils Filippino Lippi de le lui élever, à côté de son œuvre, dans l'église même de Spoleto, où on le voit encore.

CHAPITRE VII

ÉCOLE FLORENTINE

Deuxième génération.

(1450-1500.)

Vers 1450, la Renaissance triomphait dans toute l'Italie et le mouvement de retour vers les formes an-

tiques s'accélérait dans toutes les imaginations. A Florence, la prépondérance croissante des Médicis assurait la victoire au naturalisme classique sur l'idéalisme mystique. Les ouvrages accumulés par les initiateurs de cette révolution y étaient d'ailleurs assez éclatants pour qu'aucune réaction n'y fût plus possible. A la première génération de génies émancipateurs, parmi lesquels Uccello, Masaccio, Filippo Lippi avaient brillé d'un si vif éclat, succéda sans effort, pour achever leur œuvre, une seconde génération de génies producteurs, comme une éclosion plus libre d'arbres de même essence dans un sol déjà mieux préparé. Cette nouvelle poussée d'artistes, rapide et vivace, fut plus abondante encore que l'ancienne; à partir de ce moment, les peintres deviennent si nombreux qu'on n'en peut plus tenter l'énumération complète.

Il est assez facile, toutefois, de démêler les courants qui les entraînent. Selon leur tempérament, selon leur éducation, on les voit se diviser en trois groupes qui contribuent également, par des moyens divers, à la formation de l'idéal pressenti. Le premier se compose d'ouvriers actifs et modestes, plus travailleurs que raisonneurs, plus poètes que savants, qui se rattachent, par une filiation touchante, aux maîtres naïfs et sincères du passé, à Gentile da Fabriano et à Fra Angelico; le type de ces beaux artistes, infatigables et sans prétention, est Benozzo Gozzoli. Le deuxième comprend les théoriciens, précis, patients, méthodiques, que tourmente impérieusement le besoin de perfection technique. Ceux-ci continuent avec opiniâtreté, dans l'anatomie, dans la perspective, dans l'emploi des couleurs, les

recherches de Castagno et d'Uccello. Personne d'entre eux ne fait de la peinture son métier exclusif. Presque tous sont des sculpteurs, des orfèvres, des architectes, qui puisent dans la pratique d'autres arts des éléments de comparaison et de progrès. Leurs ouvrages sont rares et précieux autant que leur action fut décisive et utile. On en trouve les types dans les frères Pollajuoli et Andrea del Verrocchio. Dans le troisième groupe marchent tous les peintres de race, plus complets et plus résolus, à la fois penseurs et praticiens, aussi vaillants de main que de tête, qui exécutent en même temps qu'ils pensent, et qui appliquent immédiatement tous les progrès accomplis à la réalisation de leurs conceptions personnelles. Leur œuvre multiple et variée atteint, par instant, une grandeur que ne dépassera guère celle du xvi⁰ siècle. Ils continuent Masaccio et Lippi; ils préparent Michel-Ange et Raphaël. A leur tête se dressent Sandro Botticelli, Filippino Lippi, Domenico Ghirlandajo.

§ 1. — BENOZZO GOZZOLI, COSIMO ROSSELLI.

Le pieux moine de Saint-Marc ne forma qu'un seul élève, Benozzo di Lese di Sandro, surnommé BENOZZO GOZZOLI, mais cet élève lui fit honneur. Pas d'existence plus simple que celle de cet honnête praticien, qui s'appropria peu à peu, sans ambition et sans effort, les conquêtes de la science contemporaine. Pas de carrière plus laborieuse que celle de ce poète naïf qui sut rester fidèle au chaste idéal de son maître, tout en aimant la réalité d'un cœur plus ému qu'aucun de ses confrères.

Pauvre, travaillant à bas prix, d'ordinaire en hâte, avec l'aide d'élèves souvent inférieurs, il n'apporta pas toujours, dans sa jeunesse, à l'exécution de ses fresques ce souci de correction et cette recherche du mieux qui devenaient, à Florence, la préoccupation générale; il conserva même, jusque dans son âge mûr, à cet égard, une sorte d'insouciance intermittente. Son style, jusqu'à la fin, resta inégal. Parfois, à voir certaines de ses figures, leurs proportions incorrectes, leurs attitudes gauches, leurs physionomies indifférentes, leur assemblage maladroit, on serait tenté de le prendre pour un artiste inférieur; mais la grâce surprenante de toutes les autres et la vivacité charmante de ses compositions ne permettent pas longtemps un pareil jugement. En réalité, aucun de ses compatriotes ne déploya, dans la peinture murale, une abondance si variée de combinaisons propres à mettre en relief des personnages naturels et vivants; aucun ne sut, d'une imagination plus naïve, transporter du monde réel dans un monde imaginaire, sans presque les altérer, les formes délicates et les gracieux visages d'adolescents, de jeunes femmes, d'enfants qu'il se plaisait à étudier. Sa candeur inaltérable a toutes les audaces : il ne semble ignorer les difficultés que pour mieux s'en jouer. Des visions mystiques, des idylles bibliques, des anecdotes familières, des scènes iconographiques apparaissent tour à tour, sur un signe de sa main, au milieu des architectures les plus compliquées qu'un mathématicien puisse imaginer et des panoramas les plus étendus qu'un voyageur puisse embrasser. De l'aveu de ses contemporains, c'est le premier paysagiste du temps, c'est

aussi l'un des ornemanistes les plus brillants de l'école. Dans sa sympathie profonde pour tout le monde visible, il donne, dans son œuvre, aux végétaux et aux animaux, un rôle nouveau et charmant. Quelles que soient ses négligences, il reste l'un des plus grands artistes de son siècle, parce qu'il en fut l'un des plus vivants.

Benozzo était né à Florence en 1420. Il fut de bonne heure confié à Fra Giovanni, qui l'emmena avec lui à Rome, lors de son premier voyage, et ensuite, en 1447, à Orvieto, où sa collaboration est certaine. On ne sait pour quel motif, en 1449, il se sépara de son maître, mais il eut d'abord à subir une humiliation : les magistrats d'Orvieto, à qui il offrit d'achever l'œuvre interrompue de la cathédrale, ne l'en jugèrent pas capable. Les religieux de Montefalco, près de Foligno, lui furent heureusement plus bienveillants; en 1450, il put peindre une *Madone* à l'extérieur de San-Fortunato, et, dans l'intérieur, une *Annonciation*, sans compter deux tableaux d'autel, *la Glorification de san Fortunato* et *l'Histoire de la Ceinture sacrée* (auj. au musée du Latran). Sa manière est si semblable alors à celle de Fra Angelico qu'on a pu croire à une collaboration du maître. La série de fresques achevée en 1452 dans le chœur de Saint-François montre un esprit plus dégagé, toujours fidèle à son tendre idéal, mais qui, d'une part, accepte avec une vive sympathie l'influence du naturalisme grandissant, et, d'autre part, retourne avec candeur demander des conseils au vieux Giotto pour l'ordonnance de ses compositions et pour l'attitude de ses figures. Ces douze scènes de la *Vie de*

saint *François* offrent des groupes d'une expression

FIG. 44. — BENOZZO GOZZOLI.
FRAGMENT DU CORTÈGE DES ROIS MAGES.
(Fresque au palais Riccardi, à Florence.)

charmante et parfois dramatique. A l'entour, dans des

médaillons, le jeune peintre plaça l'image des poètes qu'il aimait et des artistes qu'il admirait, Dante, Pétrarque, Giotto. Il traça, au-dessous de ce dernier, cette inscription : « Giotto l'excellent, source et lumière des peintres. »

Ces travaux et quelques autres faits à Pérouse avaient suffisamment établi sa réputation pour qu'il pût, en 1457, rentrer sans inquiétude dans sa ville natale. La mort de Pesellino et de Castagno et l'absence de Fra Filippo Lippi y laissaient une belle place à prendre. Pierre de Médicis le chargea, en effet, de peindre la chapelle du magnifique palais que venait d'achever Michelozzo Michelozzi (aujourd'hui palais Riccardi). La salle était étroite, peu et mal éclairée. Benozzo tira parti de ces difficultés avec une aisance surprenante. Sur les parois de l'unique fenêtre il rangea, dans un printemps céleste, des chœurs d'anges adolescents, les uns à genoux, les autres debout, les autres envolés, tous chantant à plein cœur, tous d'une grâce si exquise dans leurs longues robes blanches qu'on crut Fra Angelico sorti de sa tombe. Les deux angles obscurs, en retour, lui suffirent pour représenter *l'Annonciation aux bergers*. Sur les trois murailles principales il déroula, d'une suite non interrompue, le cortège triomphant des *Rois mages* s'avançant dans la campagne de Florence. Cette cavalcade joyeuse de seigneurs élégants, en surcots de brocart, éclatants d'or et de pierreries, au milieu de pages alertes, est une des mises en scène les plus complètes et les plus attrayantes de la vie noble au xve siècle qui nous soient parvenues. On l'a justement comparée, pour la somp-

tuosité des costumes, pour le luxe des accessoires, pour l'accent vrai des physionomies, avec le cortège des pèlerins et des chevaliers dans le célèbre tableau de Van Eyck à Saint-Bavon de Gand. La plupart des figures sont des portraits de la famille des Médicis et de leurs amis. Benozzo s'est placé lui-même à leur suite dans le cortège.

Ce succès lui attira la faveur publique. En 1461, la confrérie de San-Marco lui commanda pour 300 livres une *Madone sur un trône*, qui est aujourd'hui à la Natio-

FIG. 45. — BENOZZO GOZZOLI. — LES BERGERS.
(Fragment de fresque au palais Ricordi, à Florence.)

nal Gallery. En 1463, un riche amateur, Domenico Strambi, surnommé « le Parisien » parce qu'il avait fait un long séjour en France et pris à Paris son grade de docteur, l'attira dans la petite ville de San-Gimignano, où il travailla pendant quatre ans dans l'église San-Agostino. Il y représenta d'abord *Saint Sébastien*, à l'intervention duquel la commune attribuait la faveur d'avoir échappé à une peste récente, étendant au-dessus de la ville les plis de son manteau que crible une pluie de flèches lancée par Dieu le père. Toutefois, cette composition allégorique convenait moins à son talent naturel et observateur que la suite des tableaux historiques dans lesquels il eut à raconter la *Vie de saint Augustin*. Les dix-sept épisodes formant cette suite de fresques, bien qu'inférieurs en général au chef-d'œuvre du palais Riccardi, en sont un complément précieux ; c'est la vie savante du xve siècle à côté de sa vie d'apparat. La cour de l'école où sainte Monique amène l'enfant au maître qui lui caresse la joue et où des gamins en récréation se livrent à leurs jeux ; la salle des thèses, où saint Augustin est examiné ; la salle des cours, où il enseigne, réunissent une multitude de figures, prises sur le vif, d'une franchise charmante et d'une vérité exquise. Dans *le Voyage* et *l'Arrivée à Milan*, dans *la Réception à la cour de Théodose* et *le Baptême dans l'église Saint-Ambroise*, dans *les Funérailles d'Augustin*, Gozzoli redevient le brillant metteur en scène du palais Riccardi. A son talent de gai paysagiste, de savant animalier, de beau costumier, il joint même celui de savant architecte : presque toutes ces scènes se passent dans des édifices en style nouveau,

du goût le plus fin et le plus pur. De nombreux portraits, d'un contour sec, d'un accent âpre, d'une exactitude parlante, comme des médailles de bronze, ajoutent un vif intérêt à ces représentations contemporaines. Comme il l'avait été à Montefalco par Mesostris, Benozzo fut aidé à San-Gimignano par Andrea di Giusto, un de ces praticiens impersonnels, déjà fort nombreux à Florence, qui, après avoir servi Neri de Bicci et Fra Filippo Lippi, était heureux de se consacrer, suivant l'expression de son propre journal, « au meilleur des maîtres en peintures murales ».

Le fait d'avoir achevé en deux ou trois ans les dix-sept fresques de San-Gimignano est moins surprenant que celui d'avoir mené à bout, dans l'espace de quinze ans, les vingt-deux immenses compositions du Campo Santo de Pise, qu'il entreprit en 1468. Les grands faiseurs de la fin du XVIe siècle devaient eux-mêmes s'étonner de cette activité et de cette fécondité. « Ce fut vraiment une œuvre terrible, *terribilissima*, dit Vasari, car on y voit toutes les histoires depuis la création du monde jour par jour, et Benozzo y montra plus qu'une grande âme, car là où une si vaste entreprise eût épouvanté une légion de peintres, il la soutint lui seul et la mena à perfection. » Le cycle de ces vastes poèmes comprend *la Vie de Noé*, les histoires de *la Tour de Babel*, des *Patriarches Abraham, Isaac, Jacob, Joseph*, de *Moïse* et de *Josué*, *le Combat de David et de Goliath*. Il se termine par *l'Arrivée de la reine de Saba devant Salomon*. Le premier épisode de la vie de Noé, *les Vendanges*, est justement célèbre et résume, dans une scène champêtre pleine de mouvement et de charme,

les plus hautes qualités de l'inépuisable inventeur. Les yeux qui les ont entrevues, même une seule fois, même en passant, ne peuvent plus oublier les élégantes allures de ces alertes vendangeuses aux pieds nus, portant d'un geste antique les paniers pleins de grappes, ni les mouvements, si vrais et si naïfs, des vendangeurs pressant le fruit dans la cuve ou grimpant aux échelles, sous la tonnelle pliante, en face d'un horizon montagneux. Toute la grâce affable de Benozzo se montre dans la fillette qui s'accroche à la robe de Noé et dans les deux bambins assis qu'effraye l'aboi d'un chien; toute sa ferveur attendrie se révèle dans le groupe paisible du vieux Noé et de sa femme portant respectueusement à la main les aiguières où fermente la liqueur nouvelle comme on tiendrait des calices sacrés; toute sa force d'observation dramatique et, par instant, maligne, éclate dans la scène de Noé ivre, tombé à terre, dont ses fils raillent la nudité, tandis que, parmi les femmes qui s'enfuient, la célèbre *Vergognosa* regarde à travers ses doigts écartés. Les épisodes suivants, toutefois, ne sont guère moins surprenants. Les groupes expressifs et vivants, d'une noblesse sans apprêt ou d'une familiarité délicieuse, s'y succèdent presque sans interruption, avec une incroyable variété. Chaque sujet biblique n'est qu'une occasion pour l'intarissable narrateur d'accumuler, soit au milieu d'architectures compliquées où les monuments antiques se mêlent aux édifices florentins, soit dans des paysages à plans multiples qu'anime le mouvement des occupations champêtres, les scènes publiques ou domestiques, des tableaux de la vie mon-

FIG. 46. — BENOZZO GOZZOLI. — LES VENDANGES DE NOÉ
(Fresque du Campo Santo, à Pise.)

daine ou populaire, de délicates figures de jeunes filles et de jeunes mères, des visages épanouis de jeunes gens et d'enfants, des effigies vivantes de ses contemporains célèbres. La variété de ses inventions est aussi extraordinaire que leur facilité. On comprend qu'à la suite d'une pareille production l'infatigable Gozzoli ait pu se sentir fatigué ; on est heureux de savoir qu'il put aussi se reposer dans une aisance honorable, au milieu de ses sept enfants. Les Pisans reconnaissants le retinrent dans leur ville et, lorsqu'il y mourut vers 1497, ils lui élevèrent son tombeau, comme avaient fait les Médicis pour Lippi, à côté même de son œuvre, dans le Campo Santo.

Parmi les élèves de Benozzo, Cosimo di Lorenzo Filippi ou Cosimo Rosselli, né en 1439, est le seul qui se soit fait un nom durable et qui ait hérité, dans une certaine mesure, de son aptitude aux vastes décorations murales. Il sortait d'une de ces familles où le métier d'artiste se transmettait de père en fils. Depuis un siècle, tous ses ascendants avaient été peintres ou sculpteurs ; son père était architecte, son frère miniaturiste. Dès l'âge de treize ans, il avait travaillé dans l'atelier des Bicci, ces bonnes gens attardés dans la routine giottesque ; il se ressentit toute sa vie de cette médiocre éducation. Quand il rentra, à dix-sept ans, chez Gozzoli, il se convertit, il est vrai, sincèrement au naturalisme et, plus tard, se montra fort sensible aux exemples de Botticelli et de Ghirlandajo ; mais, faute de résolution, il resta toujours inégal et rappela trop souvent, par l'éparpillement de ses figures, la sécheresse de ses contours, les mollesses de son dessin, la discordance de ses

FIG. 47. — COSIMO ROSSELLI. — LE PASSAGE DE LA MER ROUGE. (Fresque de la chapelle Sixtine, à Rome.)

tons pâles, les négligences de son second maître plus que ses qualités. Néanmoins, c'est un artiste très estimable, d'une conscience évidente, d'un goût souvent délicat, qui conquit, à force de travail, une assez haute place parmi ses contemporains. Le musée de Berlin et la National Gallery conservent de lui plusieurs tableaux religieux d'une exécution ressentie et brillante. A Florence, son *Couronnement de la Vierge*, dans l'église Santa-Maddalena dei Pazzi, ouvrage de jeunesse, est une imitation languissante de Fra Angelico; mais, à l'Académie, sa *Sainte Barbe entre saint Jean-Baptiste et saint Mathieu*, est d'un style large et personnel malgré l'aigreur persistante des tons clairs. C'est d'ailleurs sur ses fresques qu'il faut le juger. La *Prise d'habits de saint Filippo Benizzi*, dans le cloître de l'Annunziata, la *Procession à Florence* dans l'église San-Ambrogio prouvent, à cet égard, son savoir-faire. Dans ces deux compositions d'un naturalisme hardi et presque rude, dans la seconde surtout, si animée et si vivante, les figures, d'une vérité simple et forte, sont dignes de leur date (1486). Quelques années auparavant, Cosimo avait d'ailleurs eu l'honneur d'être appelé à Rome par le pape Sixte IV, en compagnie de ses plus illustres compatriotes, pour décorer sa chapelle, et cette émulation lui avait porté bonheur. Des quatre compositions qu'il y fit, l'une, la *Cène*, a été complètement repeinte, mais les trois autres, le *Passage de la mer Rouge*, la *Destruction du veau d'or*, le *Sermon sur la montagne* sont encore visibles : s'il y reste inférieur à ses rivaux Botticelli, Ghirlandajo, Signorelli, Perugino, il s'y montre, à leur contact, supérieur à lui-même. Jamais

il n'avait donné tant de force et de noblesse à ses
figures féminines, jamais tant d'ampleur et de dignité
à ses figures masculines; par instants, comme dans le
Passage de la mer Rouge, il a même l'accent énergique
d'un vrai peintre d'épopées, sans pouvoir toutefois
s'élever jusqu'à la coordination puissante d'un vaste
ensemble. C'est à lui, d'ailleurs, que Sixte IV qui,
selon Vasari, « ne s'entendait guère à ces choses bien
qu'il s'y intéressât beaucoup » décerna la prime promise
à celui dont l'œuvre lui plairait le plus. Le pape avait
été ravi de la vivacité de ses couleurs et de la profusion
avec laquelle il avait employé les deux couleurs les
plus chères, l'or et l'azur. Or ce goût suranné pour les
effets voyants avait précisément, durant le travail, valu
à Cosimo les quolibets de ses confrères, « mais Cosimo
alors se rit de ceux qui avaient ri ». La vieillesse de
Rosselli fut respectée et honorée. En 1491, il assiste
au conseil chargé d'examiner les projets pour l'achève-
ment de la façade de Santa-Maria del Fiore ; en 1496,
il expertise les fresques de Baldovinetti à Santa-Tri-
nità. Son testament, daté de 1506, est celui d'un homme
aisé et rangé. Il mourut en 1507.

§ 2. — PESELLINO, BALDOVINETTI, LES POLLAJUOLI, ANDREA DEL VERROCCHIO, LORENZO DI CREDI.

Autant fut considérable l'œuvre des fresquistes qui
forment le premier groupe, autant fut limité celui des

dessinateurs qui composent le second. Ne faisant de peinture murale que par exception, ces derniers consacrèrent leurs efforts à rechercher, dans la peinture de chevalet, l'amélioration des procédés à l'imitation des Flamands et l'exactitude du rendu à l'exemple des sculpteurs. C'est chez eux qu'on poursuit avec opiniâtreté l'étude de l'anatomie, de la perspective, du clair-obscur. Tous les tableaux y sont composés avec réflexion, exécutés avec patience et sentent parfois le labeur dont ils sont le fruit; d'ordinaire, l'aspect en est sévère, le dessin tranchant, le modelé âpre, la couleur aigre, mais l'accent incisif n'y manque presque jamais, non plus que l'observation pénétrante ni l'expression convaincue et profonde. En réalité, c'est à cette petite famille d'obstinés chercheurs que les peintres italiens, après l'apparition de Masaccio et de Lippi, durent de ne pas retomber dans cette périlleuse torpeur qui naguère avait compromis l'œuvre de Giotto. Grâce à leur activité méthodique, le progrès ne put se ralentir; c'est parmi eux, c'est sur leurs principes, que se formera le génie le plus synthétique de l'Italie, celui qui résumera en lui tout l'effort du xve siècle et qui ouvrira toutes grandes les portes du xvie, Léonard de Vinci !

Pesellino (Francesco di Stefano), né en 1422, avait été, lui aussi, élevé dans une de ces boutiques patriarcales où l'on coloriait en famille des triptyques, des retables, des bahuts, des coffres, des écussons, toutes espèces de meubles susceptibles de recevoir des ornements peints. Ayant de bonne heure perdu son père, il avait été élevé par son grand-père, Giuliano d'Arrigo Pesello (1367-1446), architecte distingué, peintre acha-

FIG. 48. — PESELLINO. — L'ADORATION DES MAGES.
(Musée des Uffizi, à Florence.)

landé, qui, malgré sa première éducation toute giottesque, ne s'était pas montré rebelle aux influences naturalistes. Son petit-fils, tant qu'il vécut, resta son associé; ils imitèrent Castagno d'abord et Lippi ensuite. Tous deux se préoccupèrent beaucoup de l'emploi des huiles et des vernis, faisant leurs essais dans les accessoires, mais craignant encore de compromettre, par l'usage de substances mal connues, les parties principales, visages, pieds ou mains. La *tempera* reste encore chez eux, comme chez presque tous les contemporains, le fond du procédé; il en sera ainsi tant qu'on n'aura pas trouvé l'usage des *glacis*. Leur renommée, à Florence, était de peindre, mieux que personne, les animaux pour lesquels ils avaient un goût passionné, entretenant chez eux une véritable ménagerie. Leurs tableaux, produits d'une collaboration longtemps prolongée, ne sont pas toujours faciles à distinguer. Toutefois, on s'accorde à donner à Pesellino l'*Adoration des Mages* aux Uffizi, où des seigneurs en costumes du temps se pressent au milieu d'un beau paysage. On reconnaît aussi sa manière simple, franche, claire, qui faisait de lui un peintre délicat de scènes familières, dans les fragments d'une *predella* qui se trouvent, les uns à l'académie de Florence, les autres au Louvre.

Des tendances de même nature sont visibles chez ALESSO BALDOVINETTI (1427-1499), qui vécut plus longtemps et conquit une réputation plus sérieuse. Toutefois, il appliqua son esprit de recherche aux procédés de la peinture murale autant qu'à ceux de la peinture mobile. L'âpreté rude et sèche de son réalisme le rattache à Castagno et à Uccello, son vif amour pour la

nature extérieure, sa patience à en reproduire les détails montrent en lui un imitateur passionné des Septentrionaux. Les expériences de chimie lui plaisaient autant qu'à Paolo Uccello les problèmes de perspective. Comme il avait à faire de grandes peintures à Santa-Trinità « il les ébaucha *à fresque* et ensuite les termina *à sec,* détrempant les couleurs au moyen de jaunes d'œufs mêlés avec un vernis liquide fait au feu, pensant que cette détrempe défendrait sa peinture de l'humidité ». L'essai fut malheureux : au XVIe siècle, ce grand ouvrage, qui contenait de nombreux portraits, se détachait déjà par larges plaques; il n'existe plus aujourd'hui. Pour connaître ce peintre ingénieux et savant, dont les contemporains vantent l'intelligence et le caractère, qui fut un mosaïste habile et un habile décorateur, on est réduit à quelques tableaux peu importants, une *Madone* et une *Annonciation* aux Uffizi, une *Trinité* à l'Académie. La fresque du cloître de l'Annunziata faite en 1460, l'*Adoration de l'enfant Jésus,* est en fort mauvais état et semble exécutée par le procédé compliqué dont parle Vasari. On y reconnaît ses habitudes de paysagiste passionné et poussant jusqu'à la minutie l'exactitude du rendu dans les plantes, les pierres, les animaux. Baldovinetti eut l'honneur d'être le maître de Ghirlandajo.

Les progrès les plus décisifs, tant pour les perfectionnements du procédé que pour l'amélioration du dessin, sont dus, toutefois, à ces peintres-orfèvres, qui menant de front la pratique du modelage et l'exercice de la peinture, n'eurent point de relâche qu'ils n'eussent donné à leurs figures colorées les mêmes qualités de

relief qu'à leurs figures plastiques. Antonio Pollajuolo était né à Florence en 1429, Piero Pollajuolo en 1443. Les deux frères travaillèrent presque toujours ensemble; ils moururent à peu d'intervalle, le cadet en 1496, l'aîné en 1498, à Rome, où ils venaient d'achever les tombeaux de Sixte IV et d'Innocent VIII, leurs chefs-d'œuvre plastiques. Tous deux dorment sous le même monument, dans l'église de San-Pietro in Vincoli. C'est le cadet, Piero, qui, de son vivant, jouit de la meilleure réputation comme peintre; cependant il reste hors de doute qu'Antonio, modeleur puissant, ciseleur précieux, graveur énergique, en vertu de son talent comme par l'autorité de son âge, fut celui qui détermina les caractères essentiels de leur style commun. Aussi n'est-il pas toujours aisé de les distinguer. Antonio, dont la manière vive et rude est bien connue par ses estampes et ses dessins, poussa plus loin encore que son maître Castagno la recherche de l'expression réelle. Sa passion pour les musculatures ressenties, les mouvements énergiques, les contours résolus est une passion opiniâtre et presque farouche. Il pousse, au besoin, la franchise jusqu'à la brutalité, la vigueur jusqu'à la sauvagerie, l'expression jusqu'à la grimace. Les petits *Combats d'Hercule avec Antée et avec l'Hydre* aux Uffizi, d'une énergie si vive, d'un accent si âpre, sont des exemples frappants de cette manière originale. Le *Saint Sébastien*, de la National Gallery, est, de toutes ses œuvres connues, la plus importante. Le saint, nu, est attaché à la cime d'un arbre. Sur le premier plan, deux arbalétriers, l'un vêtu d'étoffes bariolées, l'autre presque nu, se courbent avec effort pour bander leurs

armes; deux archers, l'un à droite, l'autre à gauche,

FIG. 49. — ÉCOLE DES POLLAJUOLI. — TOBIE ET L'ANGE.
(Tableau de l'Académie des beaux-arts, à Florence.)

sont en train de viser le saint; au fond, deux autres tireurs font le même mouvement, tandis que dans la

campagne ouverte stationnent des groupes de cavaliers et d'hommes d'armes. La précision des nus, la souplesse des étoffes, la hardiesse des raccourcis, la fermeté des modelés, la justesse des mouvements, la vivacité des colorations donnent à cette peinture étrange et saisissante une haute valeur. Le goût de l'archéologue s'y montre dans la belle ruine dressée à l'horizon, comme la tendresse du naturaliste dans les herbes en fleur parsemées sur le terrain. Aucune œuvre ne dénote une volonté plus réfléchie ni un soin plus opiniâtre. Ce style fier et acerbe qui donne à la peinture le poli et la rigidité du métal, sans souci cette fois de grâce ni de charme, impose vraiment par sa virilité. On remarque pour la première fois, dans le saint Sébastien, sur le fond en détrempe, de légères traînées transparentes de couleurs à l'huile ; cette apparition du *glacis* est le signal d'une révolution dans la peinture. Quant à Piero, le *Couronnement de la Vierge*, signé et daté de 1483, dans l'église paroissiale de San-Gimignano, est un bon spécimen de sa manière. Il a le même amour que son frère pour les effets sculpturaux, pour les ajustements bizarres, pour les poses difficiles, avec moins de liberté et moins de grandeur. En revanche, il a plus de douceur, plus d'élégance, un sens plus juste de l'harmonie. La similitude d'aspect lui fait attribuer, plutôt qu'à son frère, l'allégorie de *la Prudence* et les *Saints Eustache, Jacob* et *Vincent*, transportés de la Mercanzia et de l'église San-Miniato aux Uffizi, ainsi que le *Tobie avec l'Ange* du musée de Turin. Bon nombre de *Madones* anonymes, dispersées en Italie, en Angleterre, en Allemagne, qui, par la

disposition et l'exécution, rappellent le travail net et sec des bas-reliefs en bronze, sont sans doute sorties de l'atelier des Pollajuoli, de même que beaucoup d'autres, d'un aspect presque identique, mais d'un dessin plus souple et d'un modelé plus fondu, appartiennent certainement à leur émule et rival, Andrea del Verrocchio.

Celui-ci fut un des maîtres les plus complets du temps, un de ceux qui, par leurs enseignements comme par leurs exemples, devaient avoir la plus heureuse influence sur les destinées de l'art. Par son atelier passèrent trois grands artistes également épris, comme lui, de perfection, Lorenzo di Credi, Pietro Perugino, Lionardo da Vinci. ANDREA DEL VERROCCHIO était né à Florence en 1435. Avant tout, c'est un sculpteur, un fondeur, un ciseleur, le plus digne successeur de Donatello. Le jeune *David* au Museo nazionale, le *Saint Thomas* sur la façade d'Or-san-Michele, l'*Enfant à la fontaine*, dans la cour du Palazzo Vecchio à Florence, et surtout le superbe condottiere *Bartolomeo Colleone* chevauchant sur son haut piédestal de la place San-Zanipolo à Venise, proclament sa supériorité dans les arts plastiques. Toute sa vie il tint boutique d'orfèvrerie; il était, en outre, mathématicien, professeur de perspective, musicien. Il peignait peu, mais dessinait beaucoup; ses croquis, qu'on a souvent confondus avec ceux de Léonard, avaient une originalité pénétrante dont l'action fut rapide. C'est à Verrocchio, en grande partie, qu'on doit la formation de ces types si florentins, les visages pleins, ronds, souriants, avec de grands fronts intelligents et des lèvres minces pour les femmes,

les jolis corps, potelés et charnus, avec de grosses têtes frisotées, de petits yeux perçants pour les *bambini*, types indigènes que Léonard devait immortaliser. Ses cartons et ses tableaux étaient aussi appréciés qu'ils étaient rares. La célèbre frise d'*Hommes nus combattant*, qu'il avait peinte sur la façade d'un palais, a disparu, mais son *Baptême du Christ,* à l'Académie, suffit à le classer. Sa parenté avec Donatello et Castagno s'y accuse franchement dans le réalisme accentué des anatomies sèches et des visages fatigués, dans la figure souffrante du Christ enfoncé à mi-jambes dans l'eau claire et dans la figure maigre du Précurseur levant l'aiguière. Toutefois, la vigueur morale des physionomies, la puissante vérité des attitudes, la sévérité magnifique du paysage, la noble clarté de la lumière épandue y marquent un progrès décisif vers l'unité dans la composition et vers l'harmonie dans l'exécution. Que dire aussi des deux beaux adolescents, des deux anges, agenouillés sur la rive, qui gardent les vêtements du Christ? L'un d'eux, avec ses grands yeux de bleuets, ses joues en fleur, ses longues boucles dorées, est d'une grâce si exquise qu'une tradition significative l'attribue au jeune Léonard de Vinci. Une légende, d'origine douteuse, ajoute même que devant cette tête, Verrocchio, désespéré de la supériorité de son élève, aurait renoncé à peindre. Verrocchio mourut en 1488, à Venise, avant d'avoir vu fondre son Colleone. Son destin, comme celui des artistes trop épris de perfection, avait été d'entreprendre beaucoup et d'achever peu. Son influence n'en fut pas moins durable et s'exerça, en particulier, si puissamment sur son élève favori et léga-

taire universel, Lorenzo di Credi, que celui-ci con-

FIG. 50. — ANDREA DEL VERROCCHIO
LE BAPTÊME DU CHRIST.
(Tableau de l'Académie des beaux-arts, à Florence.)

serva fidèlement sa méthode jusqu'en plein XVI^e siècle.

Lorenzo di Credi (1459-1537) est l'un des types les plus touchants de ces artistes de second ordre, savants et convaincus, qui, placés par leur âge entre deux générations différentes, sur les confins de deux périodes, ne voulurent ou ne purent suivre jusqu'au bout, dans leur évolution rapide, les génies supérieurs qui transformaient l'art. Lui aussi était fils d'orfèvre, lui aussi dut être un sculpteur excellent, puisque Verrocchio, en mourant, lui confia le soin d'achever toutes ses statues dans ses ateliers de Venise et de Florence. Dans ses peintures il suivit rigoureusement les habitudes soigneuses de son maître et ne se départit jamais des préceptes qu'il avait reçus. Ses compositions graves et équilibrées, son dessin précis et ferme, son modelé doux et fin, sa touche transparente et claire, ses physionomies douces et pures conservent, en les développant, toutes les qualités de l'école. S'il se laisse influencer, c'est dans l'atelier même de Verrocchio, par ses camarades plus âgés, Léonard et Pérugin, quand ceux-ci se sont émancipés. Cette préoccupation constante d'une facture achevée, jointe à sa prédilection pour les tons pâles, ne laisse pas de donner à ses tableaux, lisses et luisants, quelque froideur et quelque monotonie, qu'il fait vite d'ailleurs oublier par l'élévation exquise de son sentiment religieux et par une science approfondie des formes humaines. C'est dans sa jeunesse qu'il fit ses meilleurs ouvrages. *La Vierge entre saint Zanobi et saint Jean-Baptiste,* dans le Duomo de Pistoja, reste pour la résolution du style, pour la beauté des expressions, pour la fraîcheur harmonieuse des gammes claires, son chef-d'œuvre le plus

pénétrant. Un sujet semblable, du même temps, *la Vierge entre saint Nicolas et saint Julien,* au Louvre,

FIG. 51. — LORENZO DI CREDI.
LA VIERGE, SAINT JEAN-BAPTISTE ET SAINT ZANOBI.
(Tableau dans la cathédrale de Pistoja.)

a presque une égale valeur. Dans son *Adoration des bergers,* à Florence (Académie), composition plus importante, il développe plus de science, mais l'imita-

tion de ses illustres condisciples s'y fait sentir de plus près. A mesure que Lorenzo vieillit, cette imitation s'accentue et ses conceptions perdent chaque jour de leur variété. Il n'est guère de collection publique, en Europe, qui ne possède une de ses *Vierge adorant l'enfant Jésus* ou *Vierge tenant l'enfant sur ses genoux*, sujets aimables que son habileté à rendre les carnations fraîches, les formes arrondies, les gestes naïfs des enfants lui faisait choisir de préférence. *L'Annonciation*, avec la jeune femme émue et tendre et le bel ange gracieusement incliné, était encore un de ses sujets favoris. Il excella aussi dans le portrait; c'est à lui qu'on doit l'une des images les plus vivantes du xve siècle, le *Verrocchio* des Uffizi, et ses études de têtes, à la pointe d'argent sur papier teinté, comptent parmi les analyses les plus pénétrantes qu'un artiste doublé d'un psychologue ait jamais su faire de la physionomie humaine. Lorenzo di Credi, dont la piété fut sincère, avait été l'un des partisans actifs de Savonarole. Il fut l'un de ces artistes repentants qui brûlèrent, sur le bûcher expiatoire dressé par le prédicateur fanatique, leurs compositions profanes. Jusqu'à la fin de sa vie, il jouit d'une grande considération dans sa ville natale. On le trouve appelé dans tous les conseils importants. Quand il mourut, en 1527, au milieu d'une génération entièrement renouvelée, on vit s'éteindre en lui le dernier représentant du xve siècle.

§ 3. — SANDRO BOTTICELLI, FILIPPINO LIPPI, DOMENICO GHIRLANDAJO, ETC.

Trois artistes supérieurs, d'une belle imagination, d'une culture étendue, d'un esprit indépendant, marquèrent, à Florence, la fin du siècle par une succession rapide de chefs-d'œuvre où l'idéal poétique de la première Renaissance s'exprima tour à tour avec une grâce passionnée et une paisible grandeur sous les formes de plus en plus vraies et vivantes d'un naturalisme élevé. Sandro Botticelli, Filippino Lippi, Domenico Ghirlandajo y ferment victorieusement la période des précurseurs, comme Signorelli et Perugin dans l'Italie centrale, comme Mantegna et les Bellini dans la haute Italie.

Sandro di Mariano Filipepi, surnommé Sandro Botticelli (1447-1518), n'est pas le plus puissant des trois, mais c'est le plus original. Son caractère ardent et mobile, sa curiosité d'esprit subtile et inquiète se manifestèrent de bonne heure. Tout enfant, il ne pouvait tenir en place dans aucune école, bien qu'il eût soif d'apprendre et qu'il apprît facilement. Son père le fit d'abord travailler dans sa boutique d'orfèvre. Il le confia ensuite à Fra Filippo Lippi, dont les conseils lui profitèrent si bien, qu'à la mort de ce maître il passait déjà, à vingt-deux ans, pour le meilleur peintre de Florence (1469). Quelques années après, Sandro est chargé par la Seigneurie, à la suite de la conjuration des Pazzi, de peindre sur les murs du Palais Vieux, suivant l'usage,

les effigies des suppliciés (1478). Dès ce moment, sans doute, il avait fait preuve de cette liberté d'imagination qui est le trait vif de son talent. Tantôt profondément ému par la gravité tendre des légendes religieuses, tantôt délicieusement charmé par la grâce élégante des fables païennes, il mêla souvent, avec un charme étrange, les deux sentiments, donnant à ses figures sacrées l'attrait souriant de créations antiques, conservant à ses nudités profanes les chastetés attendries d'apparitions chrétiennes. Pour arriver à l'expression vive et pénétrante, quelquefois passionnément dramatique, soit dans la grâce, soit dans la force, il n'hésite, pas plus que Donatello dont il rappelle souvent les violences sublimes, à plier, agiter, tordre ses longues figures en des attitudes parfois tourmentées mais toujours significatives. Ses œuvres de jeunesse sont celles d'un praticien déjà expert qui se rattache à Lippi pour l'abondance, à Castagno pour la précision, aux Pollajuoli pour la décision, à Verrocchio pour la noblesse, mais qui, empruntant à tous leurs meilleures qualités, imprime déjà à toutes ses conceptions un caractère particulier de distinction mélancolique et de gravité rêveuse. L'allégorie de *la Force*, qu'il peignit à la Mercanzia dans la série commencée par les Pollajuoli, se conforme étonnamment à la manière de ces maîtres dont il s'approprie les harmonies sévères. Cependant, la fierté noble du mouvement y est déjà bien personnelle. Dans la fresque de l'église d'Ognissanti, *Saint Augustin* qu'il fit en face du *Saint Jérôme* de Ghirlandajo (1480), il poussa plus loin l'intention psychologique, en s'efforçant de rendre « cette réflexion profonde

et cette subtilité aiguisée qu'on trouve chez les personnes intelligentes et sans cesse enfoncées dans la recherche des choses très élevées et très difficiles ». Son talent incisif et varié est alors dans tout l'éclat de sa fraîcheur. De cette époque date un grand nombre de ces *tondi* célèbres où il représente, comme son maître Lippi, avec une tendresse sérieuse et un peu fière, *la Vierge entourée d'anges* (Louvre), *la Vierge sous les oliviers* (Musée de Berlin) et plusieurs aussi de ses compositions les plus importantes, le *Couronnement de la Vierge* (Académie de Florence), la grande *Assomption* (National Gallery), si pleine d'imaginations hardies que le peintre faillit être poursuivi comme hérétique, la célèbre *Adoration des Mages* (Uffizi). Dans ces quatre sujets son imagination poétique, qui mêle sans effort le monde idéal au monde réel, rajeunit et ravive avec bonheur les figures traditionnelles. L'*Adoration des Mages* fut faite pour la maison de Médicis. On y voit, assise sous un toit délabré, une Vierge délicate, aux traits doux et fatigués, avec cette forme élancée dont tous les artistes épris d'élégance devaient exagérer plus tard l'allongement aristocratique. A ses pieds, baisant le pied du Bambino, se prosterne, en manteau traînant, le vieux Cosimo di Medici, le plus âgé des rois mages. Ses deux compagnons, debout, sont Giuliano et Giovanni. Une cour brillante de seigneurs de différents âges, leurs parents et leurs amis, se tient pressée derrière eux. Le fond est rempli par un paysage clair et aéré, aux perspectives fuyantes. L'animation des figures, la vivacité des physionomies, la souplesse des draperies, la richesse des accessoires, la gaieté du coloris se

Fig. 53. — SANDRO BOTTICELLI. — LE CHRIST PLEURÉ PAR LES SAINTES FEMMES.
(Tableau de la Pinacothèque, à Munich.)

joignent à la précision vive et libre du dessin pour justifier l'admiration qu'excita cette peinture.

A la même époque, Sandro déployait la même originalité dans l'interprétation des sujets profanes. Il se plaisait, on le sait, comme presque tous ses confrères, à orner de sujets héroïques ou mythologiques soit des panneaux destinés à la décoration des appartements, soit même de simples devants d'armoires ou de *cassoni*, sur lesquels sa fantaisie pouvait se répandre en délicieuses rêveries. Deux tableaux commandés par les Médicis pour leur villa de Castello montrent ce qu'il pouvait faire en ce genre. L'un est la *Naissance de Vénus*, aux Uffizi; la svelte déesse, nue et debout sur une conque flottante, vogue, sous une pluie de fleurs, vers la rive où s'avance au-devant d'elle, sur la pointe du pied, une nymphe gracieuse qui lui offre un grand voile. L'autre est l'*Allégorie du printemps*, à l'Académie; ici c'est Vénus encore, mais cette fois élégamment parée; elle marche en souriant à côté des Grâces qui dansent, en tuniques transparentes, sur le gazon nouveau. L'Amour aveugle plane, sa torche à la main, au-dessus de la déesse. Un Mercure adolescent, équipé en chevalier, se tient non loin de là, en train de cueillir quelque fleur. La souplesse et la désinvolture des longs corps en mouvement, l'expression attrayante et mystérieuse des visages irréguliers et pensifs y sont, dès lors, très caractéristiques. Dans les compositions plus compliquées du même ordre, qu'il achèvera plus tard d'une main plus patiente, la *Calomnie d'Apelle* (Uffizi) d'après la description de Lucien, l'*Histoire de Nastagio degli Onesti*, d'après une nouvelle de Boccace (Casa

FIG. 54. — SANDRO BOTTICELLI. — LA CALOMNIE. (Tableau des Uffizi, à Florence.)

Pucci), Botticelli poussera plus loin encore la science du groupe et de l'expression : il perfectionnera la souplesse délicate de ses nus, la complication raffinée de ses draperies, la variété précieuse de ses ornements, mais il n'ajoutera rien d'essentiel à ce premier et vif épanouissement de son imagination.

Vers 1481, il fut appelé à Rome par le pape Sixte IV pour y diriger les travaux de la chapelle Sixtine ; on lui donnait pour collaborateurs Signorelli, Rosselli, Ghirlandajo, Perugino. Il y représenta pour sa part, en trois compartiments, l'*Histoire de Moïse en Égypte*, la *Punition de Korah, Dathan et Abiron*, la *Tentation du Christ*. La peinture murale convenait certainement moins à son talent affiné et soigneux que la peinture de chevalet. Les fresques de Botticelli n'ont pas, dans leur ensemble, la belle tenue simple et ferme, la franchise ni la cohésion de la fresque de Ghirlandajo. Cependant, elles donnent de sa puissance, comme dramaturge et comme dessinateur, une haute idée qu'on ne saurait prendre ailleurs, et comptent encore parmi les œuvres supérieures du siècle. Jamais l'impétuosité chaleureuse de sa conception, jamais la grâce élevée de son imagination n'avaient trouvé pareille occasion de se manifester dans une telle suite de mouvements énergiques et d'attitudes charmantes. Le voisinage de ses redoutables émules lui donna même une assurance et une fermeté qu'il ne retrouva plus toujours.

En 1484, quand Botticelli revint à Florence d'où il ne devait plus sortir, il avait déjà dissipé, en vivant à sa guise, l'argent touché à Rome. Sa passion pour les études de toute sorte, pour la philosophie et pour la litté-

FIG. 55. — SANDRO BOTTICELLI. — MOÏSE EN ÉGYPTE. (Fresque de la chapelle Sixtine, à Rome.)

rature, ne faisait que grandir. C'est alors qu'il acheva les dessins destinés à illustrer *la Divine Comédie*[1], et qu'il fit des frontispices pour les publications de Savonarole. L'ardeur avec laquelle il crut à la mission céleste du moine, la douleur profonde qu'il éprouva de sa mort le rangèrent parmi les *piagnoni* les plus obstinés. Cette grande désillusion porta un coup fatal à ses enthousiasmes et à son activité. Ses œuvres s'en ressentirent et s'attristèrent de plus en plus. Il jouit, d'ailleurs, jusqu'à la fin, de l'estime et du respect qui s'attachaient à un noble talent et à une grande âme; mais, quand il s'éteignit en 1510, paralytique et perclus, il ne lui restait plus rien de cette vivacité fertile et joyeuse qui l'avait rendu si populaire. Il serait mort dans la misère si les Médicis ne lui avaient fait une pension.

Au nom de Botticelli se lie intimement celui de Filippino Lippi (1457-1504), le fils de son maître et qui, de bonne heure, devint son élève. C'est une intelligence de même nature, souple, distinguée, curieuse, qu'agitèrent, au point de la troubler, le désir du progrès et la soif du nouveau. Il connut peu son père, mais il retrouva sa méthode et ses conseils chez Fra Diamante, auquel il dut sa première éducation. Il avait à peine vingt-trois ans lorsqu'on le jugea digne d'achever, dans la chapelle Brancacci, l'œuvre de Masolino et de Masaccio interrompue depuis plus d'un demi-siècle. Ayant d'abord

1. Ces dessins, au nombre de trente-huit, achetés en 1882 à la vente du duc d'Hamilton, sont aujourd'hui au Musée de Berlin. (*Jahrbuch der königlich preussischen Kunstsammlungen*, 1883. T. IV, p. 63-72. Art. de M. Fred. Lippmann.)

à compléter la scène du *Jeune homme ressuscité* dont Masaccio n'avait terminé qu'un épisode (à droite, le saint Pierre assis), il s'inspira avec une conviction si sincère de la simplicité puissante de son prédécesseur, qu'à première vue aucun contraste n'apparaît entre les parties raccordées. Toutefois, l'exécution, à la fois plus finement modelée et moins naïvement simplifiée, des spectateurs en simarres, si vivants et si expressifs, rangés sur la gauche, ainsi que de l'enfant nu, dénote, avec la différence du temps, les progrès accomplis dans le champ de l'observation naturaliste. La plupart de ces personnages sont des portraits ; on y reconnaît Luigi Pulci, le poète du Morgante Maggiore, Tommaso Soderini, le père du dernier gonfalonier de la république florentine, Piero Guicciardini, le père de l'historien. Le bel adolescent déshabillé est le peintre Granacci. Sur la paroi opposée, Filippino représenta de toutes pièces *saint Pierre et saint Paul devant Néron* et le *Crucifiement de saint Pierre*. L'ordonnance calme et claire de ces compositions vigoureuses est si fort dans l'esprit de Masaccio qu'on les a pu supposer faites d'après des dessins du jeune maître. Cependant l'exécution s'y montre déjà très personnelle ; c'est le contour vif, le modelé fin, la touche légère, l'expression pénétrante de l'école de Botticelli. Là encore, on retrouve de ces belles têtes florentines frappées à l'emporte-pièce comme des médailles indestructibles, celles de Botticelli, d'Antonio Pollajuolo, de Filippino lui-même. Le jeune peintre compléta la décoration par deux scènes en hauteur placées sur les pilastres d'entrée, *Saint Pierre délivré par l'ange, saint Paul consolant saint Pierre*

dans sa prison. Ce saint Paul devait être transporté presque sans changements par Raphaël dans son carton de la Prédication à Éphèse, comme le furent par lui, dans les Loges, l'Adam et l'Ève de Masaccio dans la même chapelle. Dès ce moment aussi, les tableaux de Filippino, dans lesquels il combinait avec un charme original les familiarités de son père et les tendresses de Botticelli, étaient extrêmement recherchés. La célèbre *Vision de saint Bernard,* dans l'église de la Badia, est de 1480; elle rappelle le même sujet traité par Fra Filippo, en 1447, dans un tableau passé du palais de la Seigneurie à la National Gallery, mais avec quelle supériorité ! Combien la gravité du solitaire en méditation est devenue bienveillante et profonde ! Combien la beauté patricienne de la Vierge, affable et pensive, qui pose sa main longue sur le livre interrompu, s'est ennoblie, attendrie, affinée ! Combien la grâce souriante des pages divins qui l'escortent a pris d'intelligence et d'élévation ! Poète méditatif et rêveur comme son maître et ami Botticelli, toujours épris comme lui d'un idéal rare et supérieur, il redoute moins les excès de la recherche que les dangers de l'imitation et s'expose plus volontiers au reproche d'affectation qu'à celui de banalité. Toutefois, surtout dans sa jeunesse, il a des accents d'un naturel exquis et d'une grâce bien spontanée.

Un peu plus tard, Filippino subit, par malheur pour son talent délicat, deux influences énergiques qui, se joignant à sa passion croissante pour l'exactitude archéologique, compliquèrent par degrés son style et appesantirent son imagination. L'une fut celle de son vaillant compatriote Domenico Ghirlandajo,

dont le style plus robuste et plus franc excita son émulation ; l'autre, celle des graveurs allemands, dont les mises en scène compliquées et les figures grimaçantes

FIG. 56. — FILIPPINO LIPPI. — VISION DE SAINT BERNARD.
(Tableau dans l'église de la Badia, à Florence.)

l'attirèrent et l'inquiétèrent par leur force expressive. Dans les fresques représentant la *Légende de saint Thomas d'Aquin*, qu'il alla faire en 1488, à Rome, dans

l'église de la Minerve, pour le cardinal Caraffa, il engage seulement la lutte avec Ghirlandajo. Ses qualités florentines s'y déploient encore tout entières avec une liberté et une ampleur qui marquent son apogée. La scène dramatique du *Crucifix miraculeux* adressant la parole au Saint, peut être comparée aux morceaux les plus passionnés de Botticelli. La solennité de l'impression générale n'y exclut pas certains épisodes familiers, où l'on retrouve le sentiment naïf de Frà Filippo, par exemple, celui de l'enfant qu'un chien effraye et qui laisse tomber son gâteau. Dans le *Triomphe de saint Thomas,* imposante composition pleine de figures grandioses et de vives physionomies, il se livre, avec une habileté surprenante, à son goût pour les architectures savantes et commence à déployer un luxe inusité de connaissances archéologiques. Au fond, dans un entassement de monuments romains, se dresse la statue équestre de Marc-Aurèle qu'on voit aujourd'hui sur la place du Capitole. La vue de Rome avait produit sur l'esprit de Filippino une impression profonde. L'élargissement de son style est dû alors à ses études d'après les sculptures antiques autant qu'à ses réflexions devant les fresques de la Sixtine.

Filippino Lippi, cela n'est pas douteux, eut un sentiment très vif et très net de ce qui manquait encore à l'art de peindre, en tant qu'art d'exprimer les caractères et les passions, et de ce qu'on y pouvait ajouter par la contraction tragique des visages, par la vivacité dramatique des attitudes, par la nouveauté piquante des ornements, par le choix savant des accessoires. Il ne lui manque qu'un tempérament plus mâle et une

intelligence mieux équilibrée pour mener à bien, comme le faisait au même instant Léonard de Vinci,

FIG. 57. — FILIPPINO LIPPI. — MIRACLE DE SAINT PHILIPPE.
(Fresque de la chapelle Filippo Strozzi, à Florence.)

une si audacieuse entreprise. Ses derniers ouvrages sont les fresques de la chapelle Strozzi, dans l'église Santa-Maria Novella, à Florence, représentant la *Légende de saint Jean l'apôtre et de saint Philippe*. Il y montra,

dans l'invention, autant de bizarrerie que de fécondité. Rien de plus surprenant que de voir un peintre dont les premières œuvres ont un charme incomparable de naturel et de grâce, se livrer à des gesticulations violentes qui déforment les corps et qui altèrent les visages. En même temps qu'il alourdit son dessin en voulant l'accentuer, Filippino assombrit ses colorations en croyant les renforcer. L'affectation classique de ces compositions curieuses, tout encombrées de vêtements orientaux et d'accessoires antiques, devait enchanter plus tard les maniéristes du xvi^e siècle par leur étrangeté; mais la richesse de l'observation et de l'invention y dissimule mal l'apparition inquiétante de ce dilettantisme pédant qui va bientôt se substituer à la simplicité sérieuse dont Filippino avait donné lui-même de si charmants exemples. C'est peu de temps après l'achèvement de cette chapelle que Filippino Lippi fut emporté par une angine à l'âge de quarante-six ans. Sa mort fut un deuil général à Florence, où il était aimé autant qu'admiré. On fit ses funérailles par souscription publique, et toutes les boutiques se fermèrent sur le passage de son cercueil.

Le confrère qui avait exercé une si grande influence sur Filippino, bien qu'il fût son cadet, l'avait devancé dans la tombe. Domenico di Tommaso Bigordi, ou Domenico Ghirlandajo, né en 1449, était mort en 1494; mais, durant sa courte carrière, il avait déployé une telle activité que son œuvre reste l'une des plus considérables du siècle par la quantité comme par la qualité. D'un tempérament sain et robuste, d'un esprit net et grave, d'une imagination noble et bien équilibrée, ce grand artiste, vraiment « fait par la nature pour être

peintre », apporta dans l'art monumental une virilité soutenue de conception et une grandeur résolue d'exécution qui le placent, sur ce terrain, bien au-dessus de Botticelli et de Filippino, plus passionnés, plus subtils, plus tendres, mais d'une volonté plus inquiète et d'une habileté moins égale. Exercé de bonne heure au modelage par la pratique de l'orfèvrerie, dessinateur infatigable, doué d'une sûreté d'œil et de main qui étonnait ses contemporains, n'ayant besoin, pour portraire les gens, que de les voir passer devant sa boutique, traçant à main levée, sans règle ni compas, ses architectures et ses perspectives, il est, en outre, aussi fortuné que Benozzo Gozzoli du côté des facultés inventives, avec cette différence qu'il sait mieux se contenir et qu'il se concentre davantage. Constamment entraîné par l'abondance de ses idées et par la richesse de ses observations à grossir ses compositions de figures épisodiques d'une tournure héroïque et d'une réalité saisissante, il les discipline toujours de façon qu'elles semblent prendre une part naturelle à l'action principale, soit comme acteurs, soit comme spectateurs, sans l'atténuer ni la compromettre. Après soixante-dix années d'efforts studieux, pendant lesquelles les morceaux de détail avaient dû quelquefois, dans des ouvrages péniblement naturels ou naïvement maniérés, prendre à Florence une place excessive, l'unité de la composition expressive et la force du style simple reparaissaient enfin dans ses ouvrages avec une liberté et une aisance annonçant encore une nouvelle transformation. En résumant tous les progrès accomplis, Ghirlandajo ferme, dans son pays, le xve siècle avec autant d'éclat que

l'avait ouvert Masaccio : il se tient sur le dernier degré de l'échelle qui monte de Giotto vers les grands génies de la Renaissance, à quelques pas au-dessous de Léonard, son émule, et de Michel-Ange, son élève.

La peinture lui avait été enseignée, en même temps que la mosaïque, par ce naturaliste passionné, Alesso Baldovinetti, dont nous connaissons l'activité multiple. Auparavant, le jeune Florentin avait travaillé chez un orfèvre, son père peut-être, surnommé Ghirlandajo (le guirlandier), qui lui transmit son surnom. De bonne heure on le trouve à Rome. En 1476, il y commence une peinture avec son frère David. A Florence, ses premiers travaux connus sont les fresques du Couvent d'Ognissanti, exécutées en 1480; un *Saint Jérôme* dans sa cellule, entouré de livres et d'instruments scientifiques, faisant pendant au *Saint Augustin* de Botticelli, et une *Cène* dans laquelle, se rattachant résolument à Giotto et à Masaccio, il cherche déjà à donner au style courant plus de largeur, plus de simplicité, plus de force. L'année suivante, la Seigneurie lui confie, au Palazzo Vecchio, une paroi de la *Sala dell' Orologio*. Il y disposa, avec un grand goût décoratif, au milieu d'une riche architecture, les figures colossales de saint Zanobi et de deux autres saints sous trois arcs triomphaux. Au-dessus s'élève la Vierge, entourée d'anges; près d'elle se tiennent six héros antiques, modèles des vertus républicaines, Brutus, Scevola, Camille, Decius, Scipion, Cicéron.

Ce succès lui valut l'honneur d'accompagner bientôt à Rome Botticelli, Perugin, Rosselli, lorsque Sixte IV les chargea de décorer sa chapelle. Deux compartiments

y furent réservés à Ghirlandajo; l'un d'eux, le plus voisin de l'entrée, où était représentée la *Résurrection du Christ,* est depuis longtemps recouvert par des peintures de décadence; le second, la *Vocation de saint Pierre et de saint Paul,* occupe encore glorieusement le centre d'une paroi latérale. Le jeune maître y déploya une entente supérieure de la composition monumentale. Le souvenir toujours présent de Masaccio l'y soutient et l'y exalte. De nouveau le charme du détail est sacrifié résolument à la grandeur de l'ensemble et la beauté du style est cherchée dans sa simplification. Bien que Ghirlandajo accumule ici autour de son groupe principal, comme il fera toujours, les spectateurs contemporains avec plus de liberté et de hardiesse qu'aucun de ses confrères, il y distingue toutefois, avec soin, la scène idéale de la scène réelle, et insiste avec autant de bonheur sur l'expression typique donnée aux figures du Christ et des apôtres que sur la physionomie individuelle laissée aux visages des assistants. La magnificence du paysage spacieux au milieu duquel se succède, sur les bords d'un grand lac, la série des actes évangéliques montre, dès lors, en Ghirlandajo, un artiste complet et en mesure de traiter la peinture historique avec tous les développements qu'elle comporte dans tous les cadres qu'elle exige. Vers le même temps, il prouvait la souplesse de son talent en racontant, avec une familiarité délicieuse, dans l'*Église paroissiale San-Gimignano,* la légende naïve d'une petite servante, *Santa Fina,* qui lui inspira des accents d'une poésie intime et tendre merveilleusement appropriés à son sujet.

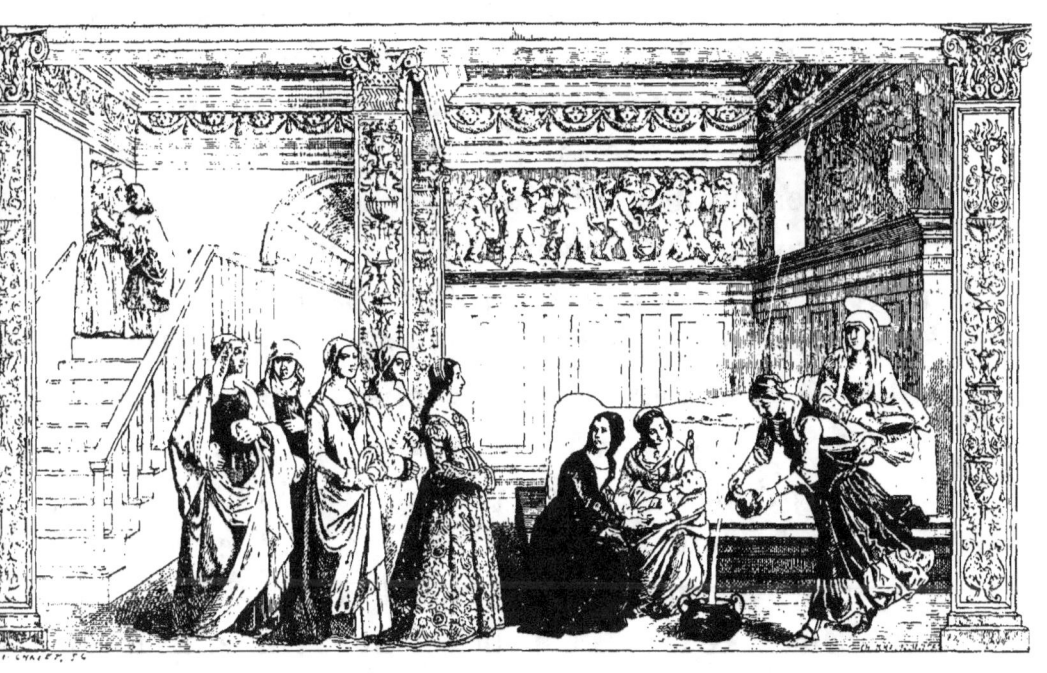

FIG. 59. — DOMENICO GHIRLANDAJO. — NAISSANCE DE SAINT JEAN.
(Fresque dans l'église Santa-Maria Novella, à Florence.)

A ce moment (vers 1485), à peine âgé de trente-six ans, il se trouvait donc en pleine possession de tous ses moyens. Son habileté était prodigieuse, son ardeur égalait son habileté. « Il aimait tant le travail, dit Vasari, il voulait tant plaire à chacun qu'il avait ordonné à ses garçons d'accepter n'importe quel travail demandé à la boutique, fût-ce pour des paniers de bonnes femmes : car, s'ils ne voulaient pas le faire, lui s'en chargerait. Il se plaignait beaucoup des soucis domestiques ; aussi abandonnait-il à son frère David tout le soin de la dépense en lui disant : Veille à tout, toi, et laisse-moi travailler, car maintenant que j'ai commencé à connaître la pratique de cet art, il me peine qu'on ne me donne pas à peindre d'histoires tout le circuit des murailles de Florence ! » Si ses compatriotes n'ouvrirent pas à ce travailleur « invincible et prêt à tout faire » un champ tout à fait aussi vaste que celui où il aspirait, ils ne le laissèrent pourtant pas inactif. C'est en 1485 que sont achevées, pour la famille Sassetti, les peintures célèbres de leur chapelle à Santa-Trinita. La même année, une autre riche famille qui l'avait de bonne heure protégé, les Tornabuoni, lui commande toute la décoration du chœur de Santa-Maria Novella, où il fallait remplacer les fresques dégradées d'Orcagna par un cycle de compositions nouvelles. Ce travail gigantesque, payé 1,000 florins d'or, est terminé le 22 décembre 1490.

C'est dans ces deux ouvrages que Ghirlandajo donna la plus haute mesure de son talent et le plus complet résumé des progrès accomplis à Florence pendant le siècle. A *Santa-Trinita*, où il eut à représenter six sujets de la *Vie de saint François*, il ne se souvint des

mêmes scènes déjà retracées par Giotto à Santa-Croce que pour les transformer, en leur donnant, par la réalité des expressions, par la franchise du rendu, par la beauté des détails, un accent énergique de vérité contemporaine qu'aucun de ses émules n'avait encore atteint avec une résolution si tranquille. Le réalisme, entre ses mains puissantes, comme autrefois à Bruges, entre celles des Van Eyck, devient un admirable instrument d'expression. Ses bourgeois et ses prêtres florentins assistant, dans leurs costumes habituels, aux miracles du saint ou pleurant autour de son lit de mort, prennent une place définitive, au même titre que des visions idéales d'êtres immortels, dans l'imagination humaine. A *Santa-Maria Novella,* dans un champ plus vaste, sur les traces du vieil Orcagna, ses conceptions deviennent plus libres encore. Toute la poésie, grave ou charmante, de la vie quotidienne à Florence y éclate, dans un élan unique d'enthousiasme et de naïveté, avec l'accent fier et hardi d'une magnifique épopée. Outre la décoration de la voûte et du fond, il eut à peindre sur la muraille de gauche, en sept vastes compartiments superposés sur deux rangs, la *Légende de la Vierge,* et sur la muraille de droite, avec la même disposition, la *Légende de saint Jean-Baptiste.* Il en profita de nouveau pour introduire, comme spectateurs et même comme acteurs, dans les scènes sacrées, toute une série de Florentins et de Florentines alors célèbres par leur savoir ou leur beauté, et le fit avec une si grande force d'interprétation que tous ces personnages, ainsi transplantés, semblent vivre, dans ce monde légendaire, comme en leur milieu naturel. La

grâce élégante de la belle Lucrezia Tornabuoni, en visite chez sainte Élisabeth en couches, n'est point déplacée dans un palais couvert de bas-reliefs romains. La superbe tournure de Marsile Ficin et de Politien, drapés dans leurs amples manteaux, donne une gravité plus digne à la cérémonie qui s'accomplit dans le temple. Dans ces scènes à la fois mouvementées et claires, où la richesse des perspectives architecturales s'allie à la magnificence des paysages panoramiques, où l'étude enthousiaste de la statuaire antique ennoblit et justifie l'observation exacte du détail vivant, éclate, de tous côtés, un effort viril et décisif vers cet élargissement des formes, cette souplesse de dessin, cette liberté d'allures, cette franchise d'exécution qui devaient bientôt constituer ce qu'on appellerait le nouveau style. Quelques années après, Léonard de Vinci, allait atteindre avec éclat le but poursuivi dans la *Cène* de Milan. Personne, plus que Ghirlandajo, n'en avait approché avant lui.

Il s'en faut que les tableaux de Ghirlandajo, en général, valent ses peintures murales. Ce vaillant praticien était d'humeur trop mâle et de tempérament trop fécond pour se plier volontiers aux attentions qu'exige le travail du chevalet. Il n'accepta jamais, d'ailleurs, les innovations flamandes, les trouvant trop compliquées et trop incertaines, et s'en tint, lui comme quelques autres, au vieux procédé de la détrempe, dont les effets clairs, calmes, sûrs, durables, lui paraissaient suffire à des imaginations simples et saines. L'indifférence du dessinateur passionné pour l'harmonie des couleurs s'exagère parfois dans ses tableaux d'une façon cruelle

pour les yeux. Néanmoins, il a laissé, même dans ce genre, quelques admirables chefs-d'œuvre où l'on

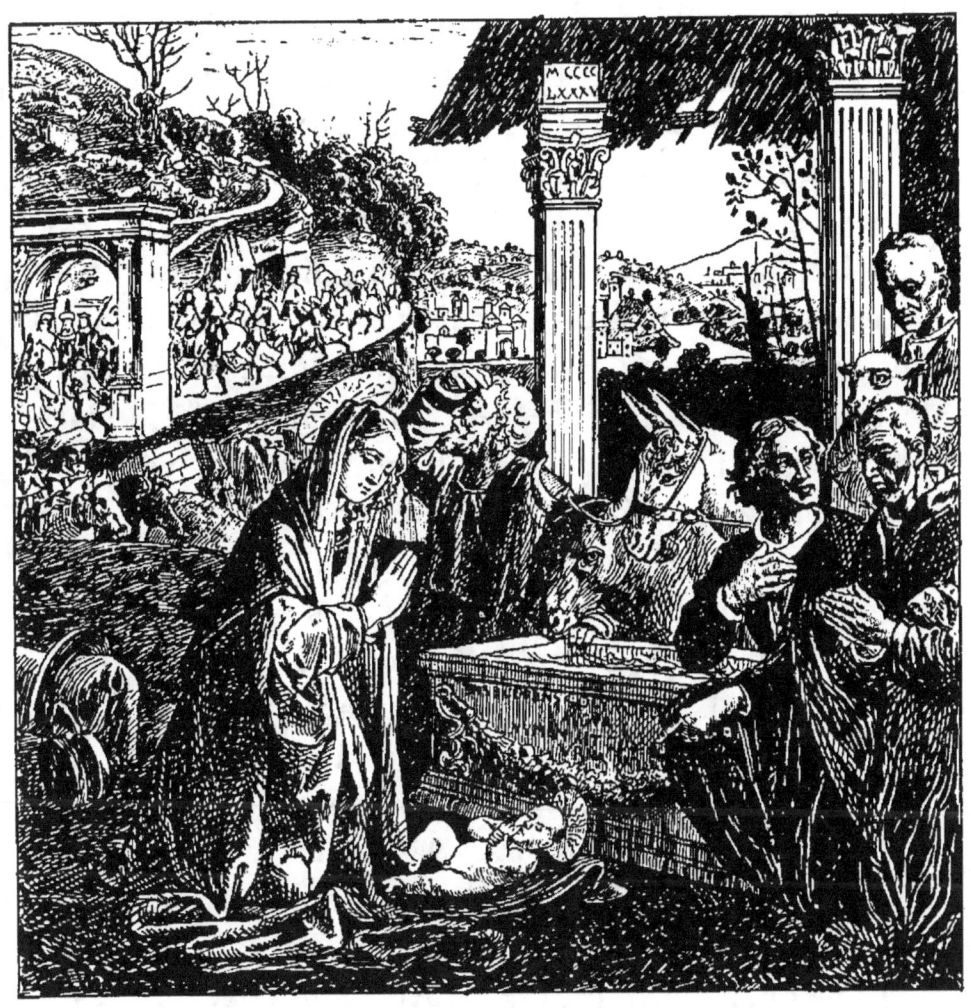

FIG. 60. — DOMENICO GHIRLANDAJO.
ADORATION DES BERGERS.
(Tableau à l'Académie des beaux-arts de Florence.)

retrouve toute sa force inventive et expressive. Telle est, par exemple, à l'Académie de Florence, l'*Adoration des bergers*, faite pour les Sassetti en même temps que

leur chapelle en 1485; il y rivalisa, pour la vérité des
types rustiques, avec le Flamand Van der Goes dont
un tableau sur le même sujet était l'orgueil de l'hôpital
Santa-Maria Nuova. Telles sont encore deux *Adorations des Mages,* l'une aux Uffizi (1487), l'autre à l'hôpital degli Innocenti (1488). Dans cette dernière, il réunit
toutes les qualités de l'école locale, la beauté de l'expression dans les figures idéales, la puissance du rendu
dans les figures réelles, la majesté naturelle de la composition, la magnificence des architectures antiques et
le sentiment du paysage aéré. Domenico Ghirlandajo
n'avait pas quarante-cinq ans lorsqu'il fut enlevé par la
peste en 1494. Déjà marié deux fois, il laissait à sa
nombreuse famille comme à sa patrie le souvenir d'un
grand homme complet, de cœur simple et d'esprit fier.

Ses deux frères David et Benedetto, son beau-frère,
Bastiano Mainardi († 1513), qui avaient été souvent
ses collaborateurs, continuèrent à l'imiter sans l'égaler
jamais. On distingue avec peine les unes des autres les
œuvres des deux premiers. David fut surtout connu
comme mosaïste; il travailla longtemps à la façade du
dôme d'Orvieto. Quant à Mainardi, dont la manière est
un peu plus marquée, on le peut connaître soit dans
l'église Santa-Croce, à Florence, soit dans les deux
églises de San-Gimignano ainsi qu'aux musées de
Berlin et du Louvre. Ces trois artistes, d'ailleurs, faisaient déjà partie d'une génération qui allait se trouver
singulièrement troublée dans son développement par
l'apparition simultanée, à l'aurore du xvie siècle, des
hommes de génie qui marquent l'apogée de l'art italien.
Tous les praticiens secondaires, dans ce grand éblouis-

sement, furent bientôt condamnés soit à se ranger humblement à la suite d'un de ces triomphateurs, soit à s'épuiser en des efforts souvent stériles pour concilier les convictions de leur éducation primitive avec les entraînements de leurs admirations récentes.

A Florence, le nombre fut grand de ces artistes, modestes ou indécis, victimes fatales de toute grande révolution. Parmi les plus intéressants, nous ne saurions oublier ni Piero di Cosimo, ni Raffaellino del Garbo. Piero di Lorenzo ou Piero di Cosimo (1462†1521) avait été l'élève favori de Cosimo Rosselli, dont il avait pris le nom. C'était un esprit indépendant, capricieux, rêveur, l'un de ceux qui se livraient avec le plus d'enthousiasme au charme des mythologies profanes, l'un de ceux qui ressuscitaient les fables antiques avec le plus de grâce et de liberté. Il passait pour être l'auteur du beau paysage qui entoure la Prédication sur la montagne dans la chapelle Sixtine, et l'on ne connaissait pas à Florence son pareil pour la décoration des coffres de mariage, lits, armoires, meubles de toute espèce qu'il ornait, avec une imagination inépuisable, de scènes historiques et poétiques vivement exécutées d'un pinceau facile et joyeux. Sa *Conception de la Vierge*, aux Uffizi, sa *Mort de Procris* à la National Gallery, son *Mars et Vénus* au musée de Berlin, montrent en lui, non seulement un dessinateur précis et expressif formé à la grande école locale, mais un coloriste énergique et harmonieux qui semble avoir, plus que ses compatriotes, jeté les yeux du côté de Ferrare et de Venise. Ce sont des œuvres de sa jeunesse. Plus tard, sous l'influence de Léonard et de Fra Bartolomeo, sa

manière s'assouplit et s'allège, mais elle perd en force et en originalité ce qu'elle gagne en liberté et en facilité.

Le sort de RAFFAELLINO DEL GARBO (1466-1524), élève et collaborateur de Filippino Lippi (qu'il ne faut pas confondre avec ses contemporains et compatriotes RAFFAELLO CAPPONI, RAFFAELLO DI FRANCESCO DI GIOVANNI BOTTIANI, RAFFAELLO CARLI et RAFFAELLO DA FIRENZE)[1], ne fut guère différent. Tant qu'il demeura fidèle à l'enseignement de son maître et s'en tint au vieux style, il fit des œuvres particulièrement gracieuses et d'un sentiment très délicat. Le jour où il s'efforça d'agrandir sa manière pour se mettre à la mode du jour, il ne produisit plus que des tableaux sans caractère.

CHAPITRE VIII

ÉCOLES DE L'ITALIE CENTRALE ET MÉRIDIONALE

§ I. — SIENNE.

Fait singulier! C'est l'une des villes les plus proches de Florence, c'est Sienne, sa rivale heureuse d'autrefois qui, durant le xv^e siècle, se montre, dans l'art de peindre, la plus insensible à l'expansion de ses théories naturalistes. L'épuisement irrémédiable auquel ses dé-

1. M. G. Milanesi a relevé sur les registres des corporations et du cadastre, de 1472 à 1520, les noms de *seize* peintres portant, à Florence, le prénom de Raffaello (Vasari, IV, 244).

chirements intérieurs avaient conduit cette république
affolée et l'isolement dans lequel des règlements tyran-
niques et exclusifs enfermaient ses corporations d'artis-
tes ne suffisent pas à expliquer cette longue stagnation,
car, pendant la même période, sous l'action d'un
homme supérieur, Jacopo della Quercia, son école de
sculpture suit, parallèlement à celle de Florence, une
marche décidée et originale. Toutefois, ceux même
d'entre ces sculpteurs distingués qui s'exercent aussi
à la peinture, le Vecchietta, Francesco di Giorgio, Ne-
roccio di Bartolomeo, loin d'y apporter la même indé-
pendance et le même esprit de progrès, semblent n'y
modifier qu'à regret et avec une timidité extrême les
formules étroites de l'âge précédent. Quoi qu'il en soit,
cette manière surannée, mais délicate et poétique, sous
laquelle on devine presque toujours des piétés ferventes
et de tendres enthousiasmes, donne un aspect très
reconnaissable qui n'est pas sans charme à tous les
tableaux siennois de cette époque.

STEFANO DI GIOVANNI, dit SASSETTA (... † 1450), est un
pur gothique qui, toutefois, donne à ses figures raides
et tristes une sérieuse force d'expression dramatique.
(*Crucifiement*, Musée du Louvre). Malgré les comman-
des nombreuses qu'il reçoit des autorités locales, DOMENICO
DI BARTOLO (1400 † 1444?) se montre le plus souvent un
assez faible imitateur de Taddeo di Bartolo; il ne fait
un effort intéressant dans le sens naturaliste qu'à l'Hô-
pital della Scala, où plusieurs des grandes compositions
de la salle du Pellegrinaio attestent son habileté. L'un
de ses titres de gloire est d'avoir fourni des dessins pour
le pavé de la cathédrale; il y représenta l'empereur

Sigismond[1]. Lorenzo di Pietro dit Vecchietta (1412 † 1481), cet énergique sculpteur, élève convaincu de Donatello, si âpre dans son réalisme, lorsqu'il tient l'ébauchoir, n'a plus qu'un faible souci de la vérité, lorsqu'il prend le pinceau. Cependant, comme Orcagna, il signe fièrement ses ouvrages plastiques de son titre de peintre. Une *Assomption*, dans la cathédrale de Pienza, est son meilleur ouvrage. La même indifférence scientifique surprend plus encore chez ses imitateurs, Francesco di Giorgio (1439-1506), l'un des architectes et des ingénieurs les plus remarquables du temps, et chez Neroccio di Bartolomeo (1447-1500), tous deux si bien disposés à prendre part au mouvement de leur temps sous d'autres rapports : le rêve délicieux, légué par leurs devanciers et pieusement conservé dans un milieu isolé, ne cessa de les tenir sous son charme allangui ! Benvenuto di Giovanni ou del Guasta (... † 1517) et son fils Girolamo di Benvenuto (1470-1524), qui prirent part à la décoration du baptistère, caractérisent mieux encore, souvent avec grâce, cette résistance inutile de l'idéal mystique du Moyen âge à la science naturaliste de la Renaissance. Le plus curieux de tous ces réactionnaires est Sano di Pietro (1405 † 1481), « homme tout en Dieu », disent les chroniques, qui passa sa longue vie à peindre des tableaux de sainteté, tout à fait à l'an-

1. Ce *pavimento*, l'une des merveilles de l'Italie, commencé en 1372, fut composé d'abord de plaques de marbres blancs, noirs et rouges, formant des combinaisons décoratives. Par la suite, on n'employa plus que des marbres blancs sur lesquels on grava des figures allégoriques et des scènes bibliques. Presque toute l'école siennoise travailla à ces nielles gigantesques qui ne furent achevés qu'au xvie siècle, par Beccafumi.

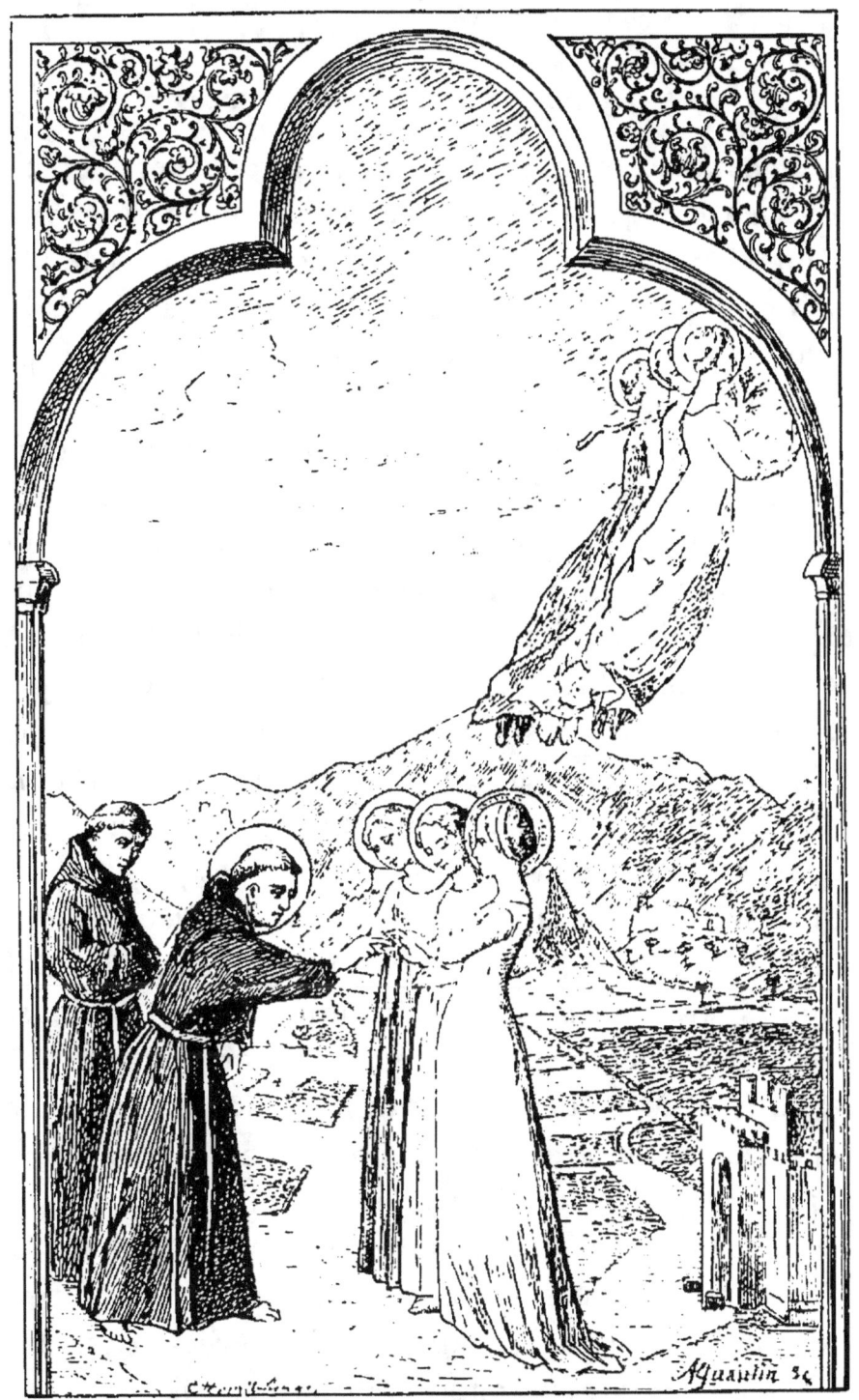

FIG. 61. — SANO DI PIETRO.
LE VOEU DE SAINT FRANÇOIS D'ASSISE.
(Tableau de la collection du château de Chantilly.)

cienne mode, avec une conviction touchante et une conscience exquise. Le seul Siennois qui se soit vraiment efforcé alors de lutter avec les Florentins, le plus actif et le plus intéressant de cette période, est MATTEO DI GIOVANNI (1435 † 1495), celui qu'on a surnommé, par une forte exagération, le Ghirlandajo siennois. C'est un artiste ingénieux et hardi, au courant des méthodes florentines, connaissant les gravures allemandes; il tente sincèrement de rajeunir la tradition locale par une observation plus attentive de la nature et par une expression plus variée et plus complète de la vie. Ses contours sont durs et tranchants, ses couleurs âpres et discordantes, mais il donne à ses figures de femmes élégamment drapées une grâce délicate et noble (*Sainte Barbe, sainte Catherine, sainte Madeleine,* à San-Domenico, 1479). L'une de ses compositions les plus célèbres fut le *Massacre des Innocents,* qu'il répéta plusieurs fois; il y poussa le mouvement violent jusqu'à la contorsion et l'expression dramatique jusqu'à la grimace, avec une exagération de laideurs plus germanique qu'italienne. Matteo eut une grande influence sur le dernier représentant de cette école attardée, BERNARDINO FUNGAI (1460-1516), élève de Benvenuto. Celui-ci conserva, jusqu'au dernier jour, les maladresses naïves de son maître, mais par ses ardeurs inattendues de coloris et par son vif sentiment du paysage, il annonce déjà à Sienne, comme ailleurs, l'heure des grandes transformations.

§ 2. — TOSCANE — OMBRIE.
PIERO DELLA FRANCESCA, MELOZZO DA FORLI, LUCA SIGNORELLI, ETC.

Le travail qui se fit, sous l'influence florentine, durant le xv^e siècle, dans la contrée montagneuse qui sépare la Toscane des Marches et porte le nom général d'Ombrie, y prend un caractère différent, suivant qu'on s'éloigne ou qu'on se rapproche du centre de l'action. Dans l'ouest, sur les versants ouverts des Apennins qui communiquent avec la Toscane, l'esprit nouveau se répandit avec rapidité ; à l'est, au contraire, dans la vallée close du Tibre où s'élèvent les hauteurs d'Assise et de Pérouse, les traditions du moyen âge persistèrent avec opiniâtreté. Au xiv^e siècle, cependant, nous l'avons vu, l'École siennoise avait jeté dans cette contrée des germes féconds : c'est de Fabriano qu'était sorti ce Gentile, l'émule de Vittore Pisano, dont le rôle fut si considérable. Gentile ne fut jamais oublié dans son pays, mais au moment même où il mourait à Rome, vers 1451, les deux directions opposées commençaient à s'y manifester clairement.

Du côté de la Toscane, la réforme florentine était déjà résolument implantée par un grand artiste, né à Borgo San-Sepolcro, Piero degli Franceschi, plus connu sous le nom de PIERO DELLA FRANCESCA (1423 † 1492). Piero, à l'âge de seize ans, avait eu la bonne fortune de connaître, à Pérouse, Domenico Veneziano, qui l'emmena avec lui à Florence et qui l'y garda plu-

sieurs années pendant qu'il travaillait, avec Andrea del Castagno, aux fresques de Santa-Maria Nuova. C'était un garçon de famille aisée, d'une éducation soignée : il s'associa avec ardeur à toutes les recherches du groupe laborieux au milieu duquel il vivait. L'anatomie et la perspective semblent avoir été ses passions dominantes. Il écrivit un traité sur la perspective et Fra Luca Pacioli, dans son traité *De Arithmetica*, en 1494, le cite comme un mathématicien supérieur. Ces préoccupations scientifiques se trahissent dans ses œuvres. Piero della Francesca compte parmi ceux qui firent faire les plus grands progrès à l'étude précise des formes humaines et de leurs mouvements dans la lumière ; il s'efforça l'un des premiers de donner leur relief exact aux figures et aux choses. Il conserva, d'ailleurs, de son éducation première un sentiment délicat de l'expression naïve qui le préserva toujours de ces violences pédantesques où la passion excessive des raccourcis savants et des contours dramatiques entraînèrent souvent Uccello et Castagno; mais il doit beaucoup à ce dernier, tant pour l'harmonie claire de ses colorations argentées que pour l'allure héroïque de ses figures.

Sa première œuvre connue est de 1445 ; c'est un tableau d'autel à l'hôpital de Borgo San-Sepolcro. Les potentats du temps, qui se piquaient de dilettantisme, connurent de bonne heure le mérite de Piero et s'empressèrent de l'utiliser. En 1451, le seigneur de Rimini, Sigismond Malatesta, qui avait répudié sa première femme, empoisonné la seconde, étranglé la troisième, était en train de faire bâtir, en l'honneur de la quatrième, la célèbre Isotta, un temple magni-

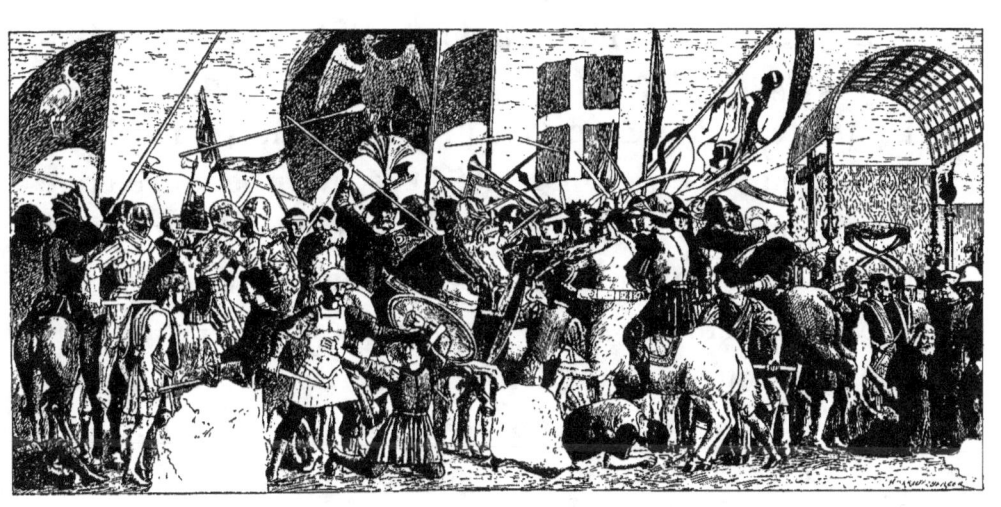

FIG. 62. — PIERO DELLA FRANCESCA. — BATAILLE DE CONSTANTIN.
(Fresque dans l'église San-Francesco, à Arezzo.)

fique, l'église Saint-François, sur les dessins de L.-B. Alberti. Il chargea Piero de l'y représenter agenouillé, avec ses chiens, devant son saint patron, dans une architecture classique. Vers le même temps, le pape Nicolas V l'appela à Rome pour y peindre, dans les Stanze, des fresques qui, soixante ans plus tard, devaient être sacrifiées à la gloire naissante du jeune Raphaël [1]. On sait aussi qu'il travailla ensuite à Ferrare, Bologne, Ancône. Vers 1466, il achevait son chef-d'œuvre, les peintures du *Chœur de l'église San-Francesco, à Arezzo*. La *Légende de la Sainte-Croix* qu'il y représenta était celle qu'avait traitée autrefois Agnolo Gaddi dans le chœur de Santa-Croce à Florence, mais sa science d'arrangement et son habileté d'exécution renouvelèrent complètement les données traditionnelles. Naturaliste sincère et savant, il donna à ses figures drapées une dignité majestueuse, à ses figures nues une vérité naturelle qui font vite oublier ce qu'elles gardent encore de raide dans l'attitude ou de monotone dans l'expression. La science du mathématicien s'y accuse dans la variété des combinaisons architecturales et décoratives qui encadre les actions, la curiosité du lettré dans l'exactitude des accessoires antiques ou des costumes contemporains qui s'y rencontrent, la passion du peintre dans la nouveauté des effets lumineux qu'il y recherche et dans la clarté de l'harmonie fraîche dont il les enveloppe. La *Mort d'Adam*, où la forme humaine, sous ses divers aspects, est étudiée, suivant l'âge et le sexe,

1. D'après Vasari, ces peintures couvraient les murailles où l'on voit aujourd'hui le *Miracle de Bolsène* et la *Délivrance de saint Pierre*.

FIG. 63. — PIERO DELLA FRANCESCA. — PORTRAIT D'ISOTTA DA RIMINI.
(Tableau de la National Gallery, à Londres.)

avec une précision hardie, la *Vision de Constantin*, où la puissance du clair-obscur est devinée pour la première fois avec une perspicacité ingénieuse ; la *Bataille de Constantin*, où les mouvements des chevaux et les éclats des cuirasses, dans une mêlée tumultueuse, sont rendus avec une extraordinaire vérité, l'*Invention de la Sainte-Croix*, où les gestes familiers des ouvriers sont aussi exacts que les costumes orientaux des spectatrices, toutes ces scènes remarquablement vivantes produisirent une grande impression sur les contemporains.

Est-il surprenant qu'avec un sentiment si vif de la réalité Piero della Francesca ait été un des portraitistes les plus appréciés de son temps ? Le diptyque des Uffizi représentant, sur le panneau central, le *Triomphe de la Chasteté* et montrant sur les volets, face à face, les profils pâles, d'une laideur si expressive et si noble, de *Federigo, duc d'Urbin*, et de sa femme *Battista Sforza*, donne une excellente idée de sa manière claire et pénétrante, qui tient du ciseleur pour la précision, du miniaturiste pour la fraîcheur, du philosophe pour l'exactitude morale. Le même amour pour les formes réelles, le même goût pour les colorations transparentes, le même sentiment de grâce calme et bienveillante donnent un charme très spécial à ses tableaux religieux, tels que son *Assomption* dans l'église Santa-Chiara, à Borgo San-Sepolcro (1469 ?), son *Jésus devant Pilate*, à la cathédrale d'Urbin (1469), son *Baptême du Christ*, à la National Gallery. Suivant Vasari, Piero aurait été, de bonne heure, frappé de cécité et cette circonstance expliquerait la rareté relative

de ses ouvrages. Quand il mourut, en 1509, il avait depuis longtemps cessé de produire; mais il avait pu assister de son vivant au triomphe de ses enseignements.

L'un de ses disciples, Bartolommeo Corradini ou Fra Carnevale d'Urbin († après 1488), se tint si près de lui qu'au premier abord ses rares ouvrages peuvent être confondus avec les siens. La *Vierge adorée par le duc d'Urbin,* au musée Brera, reproduit avec une fidélité singulière cette douceur blanche des visages arrondis, cette pureté élégante des fines architectures, cette transparence d'atmosphère lumineuse et bleuâtre qui sont les traits constants du style de Piero della Francesca.

Toute autre est la valeur de Melozzo da Forli (1438-1494) qui suivit, il est vrai, ses préceptes avec enthousiasme, mais qui subit, d'autre part, par l'intermédiaire de son compatriote Ansuino, élève de Squarcione, collaborateur de Mantegna, l'influence puissante de la sévère école de Padoue. Empruntant à Piero la vérité de sa lumière, à Mantegna la hardiesse de ses raccourcis, il se fit promptement une place à part en appliquant la science de la perspective à la décoration des plafonds et des voûtes. Jusque-là, les figures les plus agitées des dessinateurs florentins n'avaient tenté qu'imparfaitement de s'échapper du champ architectural pour apparaître, avec la solidité et le relief de figures réelles, envolées et planant dans l'air libre, à travers des trouées de murailles. Melozzo fut, avec Mantegna, l'inventeur des figures plafonnantes et le créateur de cet art séduisant du *di sotto in sù* que Corrège et, après lui, les

décorateurs de Venise devaient pousser jusqu'au trompe-l'œil. Les grandes fresques de l'église des SS. Apostoli, à Rome, qui, en 1472, émerveillèrent ses contemporains, ont été, par malheur, détruites au xviiie siècle, mais les fragments qu'on en a sauvés, le *Christ s'élevant au ciel*, dans l'escalier du palais Quirinal, et les *Anges musiciens* dans la sacristie de Saint-Pierre suffisent à montrer, par la hardiesse aisée de leurs attitudes ascendantes, l'importance de la révolution opérée par Melozzo. La belle fresque du musée du Vatican, *Sixte IV, entouré de ses neveux, recevant l'hommage de Platina, son bibliothécaire*, n'est aussi qu'un reste d'un vaste ensemble détruit. Melozzo s'y éloigne moins de Piero della Francesca auquel on l'attribua longtemps. C'est la même gravité d'attitudes, la même légèreté atmosphérique, la même richesse architecturale, le même accent incisif dans les profils, découpés comme des médailles. A cette époque, Melozzo portait le titre de « Pictor papalis » et fut l'un des fondateurs de l'Académie de Saint-Luc. Il avait fait aussi à Urbin, pour le duc Federigo, une série de tableaux représentant *les Arts libéraux*, sous la figure de jeunes femmes recevant les hommages de personnages illustres. Quelques-uns de ces morceaux, où il se sert à la fois, comme beaucoup de ses contemporains, de la détrempe et de l'huile, se trouvent aujourd'hui à la National Gallery, au château de Windsor, au musée de Berlin; la noblesse des figures, la sûreté du dessin, l'éclat du coloris qu'on y admire font déplorer le mauvais destin qui a fait disparaître presque toutes les œuvres d'un tel artiste. Melozzo eut un suivant

fidèle dans son compatriote, MARCO PALMEZZANO, qui,

FIG. 64. — MELOZZO DA FORLI. — SIXTE IV ET PLATINA.
(Fresque au musée du Vatican.)

jusqu'à la fin de sa longue carrière (né vers 1456, il signait encore des tableaux en 1537), conserva, dans

l'ordonnance symétrique de ses figures, dans l'âpreté fière de ses contours, dans la recherche savante de ses raccourcis, les habitudes de sa jeunesse et ne se laissa qu'à la fin troubler par le nouveau style.

L'influence de Piero della Francesca est encore visible chez Giovanni Santi (... † 1494), son hôte à Urbin, qui fut aussi le camarade de Melozzo, et qui célébra les mérites de ses deux amis dans une chronique rimée en l'honneur du duc Frédéric. Sans être un artiste supérieur, le père de Raphaël fut cependant un artiste habile et consciencieux. Dans sa fresque de Cagli, les soldats endormis devant le tombeau du Christ affectent des attitudes difficiles qui traduisent ses préoccupations scientifiques. Toutefois, il réussit mieux dans le charme que dans la force, et ne tarda pas à se rattacher à l'école ombrienne, dont les airs de tête, gracieux et tendres, convenaient bien à sa nature réservée. Un certain nombre de ses tableaux sont conservés à Fano, Urbin, Gradara, Montefiorentino, aux musées du Latran et de Berlin, au musée Brera et à la National Gallery.

Le plus illustre des élèves de Piero della Francesca devait être Luca Signorelli de Cortona (1441-1523). C'est l'un des rares maîtres du xve siècle dont l'œuvre nous soit parvenue presque entière ; c'en fut aussi l'un des plus complets et l'un des plus forts. Il dispute à Mantegna la première place pour la hardiesse des conceptions et pour la nouveauté des inventions. Aucun des grands Florentins ne peut la lui ravir en ce qui touche la science anatomique, l'élan passionné, la grandeur épique. Signorelli est le prédécesseur direct de Michel-Ange, qui l'étudia longtemps et qui s'en souvint

toujours. Il résume tout l'effort de son siècle vers la grandeur dans la mise en scène et la vérité dans le

FIG. 65. — LUCA SIGNORELLI. — L'ANTECHRIST. (Fresque dans la cathédrale d'Orvieto.)

rendu, comme Léonard de Vinci va résumer son effort vers la beauté expressive, l'idéal naturel, la perfection technique. Signorelli est moins réfléchi et moins bien

équilibré, plus inégal et plus négligé ; il a tout à coup des âpretés qui déconcertent et des naïvetés qui étonnent ; mais le champ où se meut son imagination virile est autrement spacieux et les fiertés surprenantes de son style en compensent largement les choquantes rudesses.

Cet artiste puissant dut à sa première éducation le bonheur de savoir parfois trouver, au milieu de ses inspirations les plus terribles, des accents d'une tendresse naïve, d'autant plus attrayante qu'elle est plus inattendue. Il n'avait que dix ans lorsqu'il connut Piero della Francesca, à Arezzo, chez son oncle Lazzaro Vasari (1451). Piero, qui travaillait alors à San-Francesco, s'attacha l'enfant, auquel il transmit sa passion pour les études anatomiques ; par la suite, il l'emmena ou il l'envoya à Florence ; on suppose qu'il y travailla chez Verrocchio. Ce qui frappe, dès les commencements, dans les œuvres de Signorelli, c'est qu'il joint la précision florentine à la grâce ombrienne, et qu'il se montre de bonne heure aussi libre dans sa composition que résolu dans son dessin. Les deux tableaux de sa jeunesse conservés au musée Brera, la *Flagellation du Christ* et la *Vierge entourée d'anges*, se rattachent encore, par certaines fraîcheurs de colorations, malgré la vivacité déjà plus marquée des mouvements, à Piero della Francesca. Ceux qu'il fit, durant son séjour à Florence, pour Laurent de Médicis, le *Triomphe de Pan* (musée de Berlin) et la *Vierge* (musée des Uffizi) le montrent déjà un maître consommé, supérieur à tous ses contemporains dans la connaissance et dans l'emploi des formes humaines. Dans le *Triomphe de Pan*,

trois pasteurs, un vieillard, une jeune femme entourent le Dieu assis au centre. Leurs attitudes symétriques rappellent celles des saints rangés aux côtés de la Vierge dans les tableaux d'autel, mais tous ces personnages sont nus et, pour la première fois peut-être depuis l'antiquité, la beauté plastique reparaît, sans gaucherie et sans maniérisme, avec une aisance naturelle et calme que Signorelli lui-même n'a pas toujours retrouvée. Des figurines nues, qui croient être des pasteurs, animent aussi, dans les fonds, le tableau de la *Vierge* : celle-ci prend déjà, dans sa pose tourmentée, ce grand air de tristesse hautaine qui fait dès lors un si étrange contraste avec la tendresse inaltérable et la douceur modeste des Madones ombriennes aux lèvres fleuries.

Le tableau mobile, si grand qu'il fût, n'était pas d'ailleurs un champ assez vaste pour l'imagination impétueuse de Signorelli. De bonne heure, il s'y sentit mal à l'aise. Les murailles nues l'attiraient comme Ghirlandajo. Dès 1478, il décore tout l'intérieur de la sacristie octogone dans l'*Église de Loreto*. Durant les années suivantes, il est à Rome, dans la *Chapelle Sixtine,* en compagnie de Pérugin, de Botticelli, de Ghirlandajo, de Cosimo Rosselli. La solennité de ce concours eut sur lui le même effet que sur tous ses émules, et donna à son talent une favorable excitation. Sa personnalité, déjà caractérisée, s'y enhardit encore et s'y développa sous l'influence de Botticelli et surtout de Ghirlandajo, dont la robuste franchise s'apparentait si bien à sa vigueur héroïque. Il avait à représenter, dans le premier compartiment de gauche, les derniers épisodes de la *Vie de Moïse,* la lecture de la loi au peuple, la remise de la verge

à Aaron, l'apparition de l'ange montrant la terre promise, la mort du patriarche. Comme ses collaborateurs, il donna une place considérable, autour des personnages bibliques, à des spectateurs assez indifférents, mais qui lui furent des prétextes à développer sa science des nus et des mouvements, son goût pour les attitudes fières, les grands jets de draperies, les physionomies vivantes. De belles femmes, d'allure élégante, vêtues à l'antique, y coudoient d'aimables pages, d'une désinvolture joyeuse, en brillants habits. La jeune mère, assise à terre sur le premier plan, allaitant son nouveau-né, tandis que jouent derrière elle deux enfants nus, est l'un des groupes les plus charmants qu'ait inventés la Renaissance. La grâce et la force s'étaient rarement unies dans un si naturel accord. Quelques années se passent ensuite, pendant lesquelles Signorelli ne semble occupé dans aucun édifice. C'est le moment où il exécute ses meilleurs tableaux : la *Vierge sur un trône entre saint Jean-Baptiste, saint Onuphre, saint Étienne, saint Ercolano*, à la cathédrale de Pérouse (1484), *l'Annonciation* et la *Vierge avec six saints*, dans la cathédrale et dans l'église San-Dalmazio, à Volterra (1491), *l'Adoration des Bergers* (1494) et le *Martyre de saint Sébastien* (1496), à Borgo San-Sepolcro, l'une au palais Mancini, l'autre à San-Cecilia. Toutes ces œuvres sont d'un style énergique, d'une coloration forte et harmonieuse ; les figures, malgré la vigueur de leurs mouvements, y gardent encore des proportions compatibles avec leurs cadres. En 1498, il est enfin appelé à Sienne par Pandolfo Petrucci : il y laisse des traces éclatantes de son passage, non seulement dans

les fresques du palais Petrucci, mais surtout dans celles du couvent voisin de Monte-Oliveto, où, représentant huit épisodes de la *Vie de saint Benoît*, il eut l'occa-

FIG. 66. — LUCA SIGNORELLI. — LA RÉSURRECTION.
(Fresque dans la cathédrale d'Orvieto.)

sion, surtout en représentant les rencontres du solitaire avec Totila, roi des Goths, de se livrer à son penchant pour les allures belliqueuses, les harnachements militaires et les costumes éclatants.

C'est l'année suivante, le 5 avril 1499, qu'il signait avec la ville d'*Orvieto* l'engagement d'achever dans

la chapelle San-Brizio, à la cathédrale, les peintures commencées plus de cinquante ans auparavant par Fra Angelico. Cinq ans après, le 5 décembre 1504, ce travail gigantesque, l'un des grands monuments de l'art italien, était complètement achevé, sauf quelques détails décoratifs. Fra Angelico n'avait fait jadis que peu de chose dans cette chapelle, où devait être représenté le *Jugement dernier.* Des huit segments de la voûte, il n'en avait terminé que deux, celui du fond, qui surmonte l'autel, où le Christ apparaissait, sur son trône, au milieu des anges, et le premier à gauche où s'étageaient, rangés les uns derrière les autres, en triangle, les saints prophètes. Signorelli conserva cette dernière disposition pour les six derniers compartiments; il y superposa de la même façon la Vierge et les Apôtres, les anges du jugement, les martyrs, les patriarches, les pères de l'Église, les vierges. Peut-être eut-il à sa disposition pour ce travail quelques croquis de Fra Angelico; mais, s'il resta fidèle aux ordonnances du pieux moine, il ne conserva rien de son style doux et délicat, et donna à ses figures une énergie et une ampleur tout à fait personnelles.

Sur les parois verticales, Signorelli reprenait sa liberté. Il en usa largement; il ne perdit pas un pouce de l'espace qui lui était concédé. Les grandes compositions ne commencent qu'à une hauteur de trois mètres environ; mais, au-dessous, se développe une suite de tympans décoratifs séparés par des pilastres couverts d'arabesques en camaïeu sur fond d'or. Chaque tympan porte à son centre, dans un cadre, le portrait d'un poète, Dante, Virgile, Lucain, etc., qu'accompagnent,

entourés par des rinceaux de feuillage, quatre médaillons contenant des épisodes de *la Divine Comédie*, de *l'Énéide*, de *la Pharsale*. Rien de mieux composé que ces scènes tragiques où des figurines blanches, presque toujours nues, dans des attitudes violentes, sont enlevées du bout du pinceau sur les fonds noirs, avec une précision vive et nerveuse. L'imagination poétique de Signorelli se montre, dans ces détails, aussi riche que son imagination décorative. Au-dessus de cette base magnifique se développe, avec une puissance supérieure, son imagination dramatique et plastique.

Sur la paroi même où s'ouvre la porte d'entrée, dans l'étroit espace en fer à cheval que laisse libre son vaste cintre, apparaissent les *Signes précurseurs de la fin du monde*. Le soleil se voile, la lune s'obscurcit. D'un côté, des sibylles et des prophètes, en costumes orientaux, interrogent les livres et avertissent les peuples. De l'autre, des groupes d'hommes et de femmes, secoués par les tremblements de la terre, frappés par les foudres du ciel, se précipitent, pêle-mêle, en s'écrasant, hors de la bordure et roulent sur la muraille avec tout le relief de corps palpables et vivants. La science de la perspective et du modelé obtient ici l'illusion complète. Les deux murailles latérales sont couvertes par quatre compositions : à gauche, l'*Antechrist* et les *Élus*, à droite, la *Résurrection de la chair* et les *Damnés*. L'Antechrist est un tableau vivant et réel du xve siècle. Sur une grande place ornée de superbes édifices, l'Antechrist, sous la figure de Jésus, ayant à ses côtés le démon qui lui souffle à l'oreille, est monté sur un piédestal; il prêche à l'humanité toutes les mau-

vaises passions. Autour de lui, s'accumulent les querelles, les violences, les assassinats. Admirable prétexte à mouvements emportés, à superbes attitudes, à costumes bizarres pour l'artiste, qui s'est placé lui-même dans un angle à gauche, près du doux Fra Angelico, et contemple, pensif, cet effroyable déchaînement de sauvageries civilisées ! Dans les trois autres compartiments, au contraire, toutes les figures sont des figures idéales. Presque toutes sont nues. Dans la *Résurrection de la chair,* les anges eux-mêmes ont quitté leurs vêtements. Aux appels retentissants de leurs longues trompettes, les morts, de tous côtés, sortent de terre, soit à l'état de squelettes, soit à l'état de cadavres, soit déjà refaits, réincarnés et robustes. La surprise et la joie éclatent sur tous leurs visages et dans tous leurs mouvements. Les uns, campés droit sur leurs pieds, les poings sur la hanche, aspirent à pleins poumons cet air oublié qui les ravive ; d'autres se reconnaissent, s'appellent, s'embrassent ; quelques-uns se mettent à danser ; presque tous lèvent vers le ciel des yeux reconnaissants. On croirait impossible d'accumuler, sans confusion, dans un petit espace, un plus grand nombre de corps nus, si les compartiments suivants, les *Damnés* et les *Élus,* n'offraient des entassements plus incroyables encore de formes humaines groupées et accordées, dans une action claire et vivante, avec une aisance jusqu'alors inconnue. Dans les *Damnés,* les démons, qu'on reconnaît aux teintes verdâtres ou rougeâtres de leur peau collée à leurs os et aux petites cornes plantées sur leurs crânes chauves, s'enchevêtrent d'une telle façon avec leurs victimes en les terrassant,

les étranglant, les traînant, les attachant, les enlevant,

FIG. 67. — LUCA SIGNORELLI. — LES DAMNÉS. (Fresque dans la cathédrale d'Orvieto.)

qu'on ne saurait imaginer mêlée plus terrible. Un des
diables emporte, en s'envolant, sur son dos, une femme

nue; c'est l'un des morceaux que Michel-Ange devait transporter dans la Sixtine. Les archanges seuls, exécuteurs des grandes sentences, debout sur les nuées, armés de pied en cap, se tiennent, graves et raides, dans leurs brillantes cuirasses. Dans les *Élus*, les bienheureux, groupés en masse, n'ont point repris non plus leurs vêtements, mais les anges, d'une grâce fière, qui leur jettent des fleurs, s'envolent en laissant flotter autour d'eux des plis légers de blanches tuniques. L'exécution pittoresque, il est vrai, ne se soutient pas toujours à la même hauteur dans tous ces épisodes. Brillantes dans *l'Antechrist*, calmes mais soutenues dans la *Résurrection* et les *Damnés*, les colorations s'embrunissent et s'alourdissent dans les *Élus*, où le style, d'autre part, acquiert toute son ampleur en d'incomparables morceaux, tels que les anges répandant des fleurs. Partout, cependant, le puissant dessinateur, lorsqu'il s'agit de mettre en mouvement des figures drapées ou nues, se montre égal à lui-même et supérieur à presque tous ses contemporains.

Malheureusement, en 1504, Signorelli était déjà vieux. Une nouvelle génération apparaissait qui, en profitant du travail de ses devanciers, allait vite les faire oublier. En 1508, Michel-Ange, déjà célèbre, et le jeune Raphaël sur le point de l'être se trouvaient déjà à Rome; lorsque Signorelli s'y présenta à Jules II, on refusa ses services. Quelques années après, il tenta une nouvelle démarche près de Léon X; cette fois, il fut si malheureux qu'il dut emprunter à Michel-Ange de quoi rentrer à Cortona. L'âme vaillante du noble maître ne se laissa d'ailleurs pas troubler par ces injus-

tices de la destinée. Son activité n'en fut pas ralentie.

FIG. 68. — LUCA SIGNORELLI. — GROUPE D'ANGES. (Fresque des *Élus* dans la cathédrale d'Orvieto.)

Aucune vieillesse ne fut plus laborieuse que la sienne. Retiré à Cortona, comblé d'admiration et d'honneurs par ses compatriotes, plus justes que les Romains, il ne

cessa d'y remplir, jusqu'à sa mort, des fonctions publiques, tantôt comme gonfalonier, tantôt comme ambassadeur. Il ne cessa non plus d'y travailler : en 1507, il peint la grande *Madone et huit saints* pour l'église d'Arceria; en 1512, la *Cène* pour la cathédrale de Cortona; en 1515, le *Couronnement de la Vierge* pour une église de Mantoue (auj. au palais Mancini, à Città di Castello); en 1516, la *Descente de croix*, à Fratta; en 1520, un tableau d'autel pour San-Hieronimo, à Arezzo. La grande *Vierge adorée par deux saints évêques*, à l'Académie de Florence, ainsi qu'un grand nombre d'autres tableaux importants, datent de cette période. Le style de ces œuvres de vieillesse est plus libre et plus grandiose, mais, en général, la dureté des contours s'y accentue, la tristesse des ombres brunes s'y exagère, l'ampleur des gestes hardis et des draperies encombrantes s'y disproportionne à la simplicité des sujets et à la dimension des cadres. L'année même de sa mort, le 14 juin 1523, ce travailleur infatigable donnait reçu pour un *Couronnement de la Vierge* qu'il venait d'achever à Fojano. Sa personnalité, jusqu'au dernier moment, ne s'était pas démentie.

§ 3. — OMBRIE.
PIETRO PERUGINO, BERNARDINO PINTURICCHIO, ETC.

L'invasion des idées et des formes antiques, déterminée par les progrès des études classiques, devait forcément amener tôt ou tard, en Italie, une réaction de la part des esprits religieux et soulever des protesta-

tions plus ou moins vives. A Florence même, la réaction, à la fin du xve siècle, sous l'excitation du moine Savonarole, aboutissait à la destruction par le feu en place publique d'un grand nombre de tableaux profanes et à la conversion de plusieurs artistes éminents, tels que Botticelli et Fra Bartolomeo della Porta. A Sienne, nous l'avons vu, et dans les contrées environnantes, la résistance de l'idéal mystique à l'idéal naturaliste avait commencé, dès l'origine de la Renaissance. Toutefois, le siège le plus constant de cette pieuse hostilité aux innovations savantes se trouvait dans les villes isolées, sur des hauteurs pittoresques, au milieu des vallées du haut Tibre, à Assise, la ville sacrée par le souvenir de saint François, à Pérouse, sa voisine, forteresse remplie d'une population fanatique et turbulente, qui fournissait à la papauté ses condottieri les plus fidèles et ses soldats les plus énergiques. De nombreux couvents, dispersés dans la montagne, entretenaient encore dans la contrée cette piété qui prenait tour à tour des formes extatiques et farouches. *I Perugini sono angeli o demoni*, disait un adage populaire. Anges ou démons, à Gubbio, à Spello, comme à Assise et à Pérouse, les Ombriens demandèrent toujours à leurs peintres des œuvres répondant à l'exaltation de leur âme; ils n'acceptèrent les influences des Florentins travaillant dans leur contrée, comme Benozzo Gozzoli ou Piero della Francesca, que dans la mesure qui convenait à leur piété ardente et étroite.

Dès le commencement du siècle, il est vrai, à Camerino, GIOVANNI BOCCATI DA CAMERINO semble vouloir se convertir au naturalisme florentin. Le tableau d'autel

qu'il peignit, en 1445, pour une confrérie (musée de Pérouse), par ses visages ronds et pleins, par ses expressions familières et joyeuses, par ses accords de couleurs éclatants et hardis, dénote une admiration profonde pour Fra Filippo Lippi. Rien de plus gai, de moins mystique que le Bambino jouant avec un lévrier et que la troupe d'angelots joufflus chantant à grande bouche autour de lui. Toutefois, l'esprit local reprend immédiatement le dessus chez quelques peintres médiocres, mais fort employés, tels que GIROLAMO DI GIOVANNI, BARTOLOMEO DI TOMMASO *(Fresques au palais communal de Foligno)*, MATTEO DI GUALDO, PIERANTONIO, qui tous deux travaillent à Assise et surtout NICCOLÒ DI LIBERATORE MARIANI de Foligno, plus connu sous le nom d'ALUNNO (1430?✝1502). Celui-ci est le vrai fondateur de l'école ombrienne et le précurseur direct de Pérugin. Doué d'un sentiment dramatique assez énergique, exalté par une piété passionnée, n'ignorant pas certainement la peinture ultramontaine, rude, violent, inégal, incorrect, cet artiste vigoureux et fécond, à qui ne répugnait point la laideur expressive, et qui trahit sans cesse par ses lourdeurs et ses gaucheries son indifférence pour la culture toscane, trouvait de temps à autre des physionomies charmantes, d'une douceur extrême, et des attitudes mystiques d'une ferveur étrange, qui ravissaient ses compatriotes. Tous ses ouvrages montrent chez lui un parti pris de fidélité obstinée aux traditions ecclésiastiques du moyen âge, en même temps qu'une pratique très inégale, souvent charmante et souvent grossière, et le souci incessant de l'impression vigoureuse.

L'influence de Florence reparaît, dans une certaine mesure, chez Benedetto Bonfigli (trav. 1453 † 1496),

FIG. 63. — FIORENZO DI LORENZO. — NATIVITÉ. (Tableau de la Pinacothèque de Pérouse).

et Fiorenzo di Lorenzo (trav. 1472 † 1521), dont les œuvres originales, quelquefois très saisissantes, offrent la combinaison singulière d'un réalisme aussi libre et hardi que le réalisme de la haute Italie et de l'idéalisme local fidèlement cultivé. Les fresques de Bonfigli,

au Palais public de Pérouse (*Épisodes de la vie de saint Louis de Toulouse et de la vie de saint Ercolano*), commencées en 1454, ainsi que ses tableaux de la Pinacothèque, marquent une sympathie toujours croissante pour le style florentin, dont le goût lui semble avoir été donné par Piero della Francesca. Quant à Fiorenzo di Lorenzo, d'abord imitateur de Benozzo Gozzoli, son admiration remonte au delà de Florence. Dans l'âpreté de ses contours, dans la maigreur de ses formes, il est difficile de ne pas trouver quelque réminiscence de Mantegna et des Septentrionaux. Il suit d'ailleurs pour tout le reste les traditions locales et il se rapproche souvent de Pérugin et de Pinturicchio par l'expression tendre de ses airs de tête et par les délicatesses tant soit peu affectées de ses mouvements.

C'est dans les ateliers de Bonfigli ou de Fiorenzo que se formèrent sans doute les deux grands artistes qui devaient porter au plus haut degré les qualités de l'école ombrienne, Pietro Perugino et Pinturicchio. Pietro Vannucci, dit Perugino, était né en 1446, à Città della Pieve, mais il entra, dès l'âge de neuf ans, en apprentissage chez un peintre de Pérouse. Suivant Vasari, sa famille était misérable. De bonne heure, Pietro, « ayant toujours devant les yeux l'horreur de la pauvreté », apporta dans le travail une énergie et une opiniâtreté dont il conserva toute sa vie l'habitude et qui firent de lui l'un des producteurs les plus réguliers et les plus féconds de son temps. D'après Vasari, c'est encore la pauvreté qui l'aurait, vers 1475, chassé de Pérouse dévastée par la guerre, et forcé d'aller tenter fortune à Florence. La tradition rapporte qu'il y entra

dans l'atelier de Verrocchio. On peut aussi croire que, déjà formé et déjà connu, il se contenta de mettre à profit les exemples et les conseils qu'il y trouvait de toutes parts, sans se soumettre à un nouvel enseignement. Le fait est que, dès cette époque, son style, si personnel et si reconnaissable, est déjà complet, et que les perfectionnements qu'il y apporte sont surtout des perfectionnements techniques. Aucun peintre de son temps ne soigna davantage l'exécution de ses ouvrages, soit à fresque, soit à la détrempe, soit à l'huile. Cette perfection matérielle détermina, en grande partie, le succès sans précédent de ses tableaux de sainteté, qui, demandés bientôt de tous côtés, en France, en Allemagne, en Espagne, ne tardèrent pas à faire l'objet d'un véritable commerce[1].

Sa réputation devait être déjà considérable en 1480, lorsqu'il fut appelé à Rome avec les autres Florentins, par le pape Sixte IV, car c'est à lui que fut attribuée la plus forte part dans la décoration de la chapelle Sixtine. Non seulement il y représenta, sur la muraille latérale, le

1. Pérugin fut, après Antonello de Messine, le premier des peintres italiens qui sut employer la peinture à l'huile avec la même habileté que les Flamands. Cette circonstance, jointe à celle que ses plus anciens tableaux à l'huile ne portent pas de date antérieure à 1494, fait croire à MM. Woltmann et Woermann qu'il en apprit la véritable pratique, non pas à Florence, où, malgré toutes les tentatives antérieures, on n'obtenait encore que des résultats incomplets, mais bien à Venise, où il alla en 1494 et dut connaître Antonello et les Bellini. La *Vierge entre saint Jacques et saint Augustin*, à San-Agostino de Cremone (1494), le *Portrait de Francesco dell' Opere*, mort à Venise en 1496 (daté 1491), aux Uffizi, révèlent, en effet, des influences vénitiennes. Geschichte der Malerei, II, 241.)

Baptême du Christ et la *Vocation de saint Pierre* qu'on y voit encore, mais il eut l'honneur de peindre seul toute la paroi du fond, au-dessus de l'autel. Il y traita les scènes initiales des deux séries qui se déroulent à droite et à gauche, la *Naissance du Christ* et la *Naissance de Moïse*. « Ces ouvrages, dit Vasari, furent jetés à terre, au temps du pape Paul III, pour faire place au *Jugement dernier* du divin Michel-Ange. » Les deux fresques existantes et surtout la *Vocation de saint Pierre*, donnent une haute idée de l'habileté de Pérugin à cette époque. Par la clarté de l'ordonnance, par la noblesse et par le naturel des attitudes, par la grandeur et la force des expressions, cette belle scène tient le premier rang dans la série. Moins encombrée de personnages épisodiques que les compositions voisines de Ghirlandajo et de Rosselli, elle dénote, dans l'exécution attentive de chaque figure, ce soin de la perfection qui est la marque du maître. La richesse des fonds où se dressent, dans la campagne ouverte, des édifices du meilleur goût, annonce en lui un perspectiviste consommé et un paysagiste de premier ordre.

Ce grand travail de la Sixtine n'empêcha pas d'ailleurs Pérugin de poursuivre, avec une activité étonnante, une quantité d'autres travaux, soit à Florence, où fonctionnait son atelier principal, soit à Pérouse, où il conserva toujours aussi une installation. Sa vie, régulièrement agitée, est désormais celle d'un homme d'affaires qui ne perd pas une minute et qui a l'œil à tout. Son caractère n'était pas, tant s'en faut, aussi doux que sa peinture : en 1487, à Florence, il est condamné à une amende de 10 florins pour guet-apens et tentative de

FIG. 70. — PIETRO PERUGINO. — LA VOCATION DE SAINT PIERRE. (Fresque de la chapelle Sixtine, à Rome.)

meurtre[1]. On lui reprochait aussi d'accepter des tâches importantes, et d'y renoncer ensuite pour se livrer à des occupations plus lucratives. C'est ce qui lui arriva, en 1482, à Florence, pour une décoration dans une salle du Palazzo Vecchio, qui fut ensuite allouée à Filippino Lippi; en 1490, à Orvieto, pour les peintures de la cathédrale qu'on dut, après neuf années d'attente, confier à Luca Signorelli; en 1494, à Venise, où la Seigneurie lui offrit 400 ducats pour deux fresques dans le palais ducal. Pérugin en voulant le double, le marché fut rompu. Vingt ans après, Titien exécuta les mêmes peintures pour 300 ducats. Malgré son labeur incessant, Pérugin assiste à tous les conseils importants d'artistes réunis à Florence, soit pour juger le concours de la cathédrale (1491), soit pour expertiser les peintures de Baldovinetti à Santa-Trinità (1497), soit pour donner son avis sur la restauration de la coupole de Brunelleschi (1498) ou sur le placement du *David* de Michel-Ange (1504). En même temps qu'il aspire aux honneurs dans l'*Arte de' Pittori* à Florence (1499), dont il ne cessa de faire partie, il trouve le temps d'occuper des fonctions politiques et d'être prieur à Pérouse en 1501. C'est à Florence qu'il se marie, en 1493, avec Luca Fancelli de Fiesole, qui lui apporte en dot 500 florins d'or; qu'il achète un terrain en 1496, une maison en 1498, une sépulture à l'Annunziata en 1515; mais il reste inscrit en même temps dans la corporation à Pérouse, où il séjourne presque toujours à partir de 1505,

1. Arch. Cent. di Stato di Firenze. Délibération des *Otto di Custodia*, le 10 juillet 1487. Document donné par Crowe et Cavalcaselle. *Histroy of Painting*, III 184.

et acquiert des propriétés en 1512. En février 1524, il meurt de la peste à Fontignano, où il est inhumé précipitamment. Le peintre religieux le plus célèbre de son temps n'était pas enseveli en terre sainte. La génération nouvelle, qui le traitait déjà d'artiste arriéré, n'allait pas tarder à le taxer d'athéisme[1].

L'œuvre laissé par Pérugin est considérable. Ses meilleurs ouvrages datent de sa maturité entre son arrivée à Florence et sa retraite à Pérouse (de 1475 à 1505 environ). Bien qu'il se répète déjà fréquemment dans certaines compositions de commande, où des figures conventionnelles reprennent volontairement les attitudes isolées et symétriques des anciennes images hiératiques, il saisit alors avec empressement toutes les occasions qui s'offrent à lui d'être plus libre et plus vivant. La sûreté de son pinceau, aussi moelleux que ferme, est alors admirable ; la séduction de ses pieuses ou tendres figures, modelées avec une puissante douceur dans une lumière limpide et fraîche devient irrésistible. On s'explique, devant de tels chefs-d'œuvre, l'enthousiasme des contemporains pour le type idéal qu'ils mettaient à la mode, en même temps que la tentation à laquelle devait succomber le maître de n'en plus vouloir changer. Les fresques de Santa-Maddalena de' Pazzi à Florence, 1. *Saint Jean-Baptiste* et *Saint Benoît*.

1. « Pietro, dit Vasari, eut très peu de religion et on ne put amais lui faire croire à l'immortalité de l'âme. Il mettait tout son espoir dans les biens de fortune ; il aurait pour l'argent accepté tout vilain marché. » Il ne faut pas oublier que ce jugement malveillant vient d'un élève de Michel-Ange, et que Michel-Ange à Florence, dans un lieu public, ne s'était pas gêné pour traiter en face le vieux maître de *goffo* (stupide, ganache).

2. *Le Christ en croix et la Madeleine*. 3. *La Vierge et saint Bernard*, la pathétique *Déposition de croix* du musée Pitti (1495); la *Pietà et l'Assomption* de l'Académie de Florence, la *Résurrection* du musée du Vatican et la *Nativité* de la villa Albani, à Rome; la *Vision de Saint Bernard*, au musée de Munich, la *Vierge, saint Raphaël et saint Michel*, à la National Gallery, l'*Ascension*, au musée de Lyon (1495); la *Famille de la Vierge*, au musée de Marseille, marquent l'apogée du talent de Pérugin. A mesure qu'il avance en âge et qu'il a recours à un plus grand nombre d'aides, les tableaux qui sortent de ses ateliers prennent de plus en plus l'aspect d'ouvrages de pratique, conçus à la hâte, exécutés avec indifférence d'après des formules usées. Son dessin se resserre et s'étrique; ses expressions extatiques ou mélancoliques tournent à l'affectation sentimentale; les bouches pincées, les gestes gênés, les extrémités amincies et contournées de ses figures marquent une manière étroite et prétentieuse. Quand il revint en 1504 à Florence, où Léonard et Michel-Ange venaient de donner, dans les cartons du Palazzo-Vecchio, les modèles du grand style de la Renaissance, Pérugin fit l'effet d'un revenant. L'insuffisance de son système devenait plus frappante encore dans les sujets profanes que dans les sujets religieux. Les fresques de la *Salle du Cambio*, qu'il termina à Pérouse en 1500, offrent, il est vrai, un ensemble décoratif d'un effet surprenant, par la richesse des détails autant que par l'harmonie des colorations. Toutefois, la maigreur ascétique et timide des héros et des guerriers païens qu'il y rangea près des prophètes présente un contraste singulier avec l'ampleur

FIG. 71. — PIETRO PERUGINO. — LA VIERGE ET SAINT BERNARD.
(Fresque à Santa-Maddalena de' Pazzi, à Florence.)

et la force que ses contemporains de Florence donnaient depuis longtemps à leurs figures antiques. Lorsqu'il envoya, en 1505, à la duchesse de Mantoue le *Combat de l'Amour et de la Chasteté* (auj. Musée du Louvre), Isabelle d'Este ne put s'empêcher de remarquer que cette composition lui paraissait bien inférieure à celle de Mantegna qu'elle devait accompagner. Si le vieux maître, en 1508, ne reçut pas à Rome un aussi mauvais accueil que Signorelli, ce fut donc grâce à son ancien élève Raphaël, dont la faveur commençait à poindre, et qui, plus tard, dans la salle de l'incendie du Borgo, fit aussi pour lui une exception en ne détruisant pas ses peintures. Malgré cette situation inférieure vis-à-vis de la nouvelle génération, Pérugin jusqu'à la fin de sa longue vie resta en faveur auprès des âmes pieuses, et son labeur acharné ne fut jamais suspendu.

L'influence de Pérugin dans son pays fut considérable. Le plus célèbre après lui des peintres ombriens, BERNARDINO DI BETTO BIAGIO, dit PINTURICCHIO (1454 † 1513), son cadet de huit ans, et probablement son condisciple chez Bonfigli, se laissa de bonne heure gagner par ses exemples. S'il ressemble à Pérugin par son style élégant, vif, délicat, Pinturicchio en diffère d'ailleurs singulièrement par tous les autres caractères de son talent. C'est, avant tout, un fresquiste infatigable et expéditif, un décorateur ingénieux et varié, d'une fertilité d'invention surprenante. Il se lance très hardiment dans le mouvement de la Renaissance, et serait monté au premier rang s'il avait apporté, dans l'exécution de ses œuvres la même recherche de perfection. Par malheur, il aimait à faire beaucoup et à faire vite, comme

l'indique son sobriquet de « petit peinturlureur ». Il est rare que dans ses meilleurs ouvrages on ne surprenne pas d'étonnantes négligences ou des redites banales trahissant la main de collaborateurs médiocres sous une direction nonchalante. Malgré l'abondance de son imagination, malgré la vivacité de son observation, malgré la distinction de son faire, Pinturicchio ne saurait donc être mis en parallèle ni avec Pérugin ni avec Signorelli. Toutefois, on comprend que tant d'heureuses qualités lui aient assuré, de son temps, une vogue rapide et durable, à laquelle nous devons, en somme, quelques-uns des ensembles décoratifs les plus intéressants pour l'intelligence de la vie italienne au xve siècle.

Pinturicchio vint de bonne heure à Rome. On l'y trouve, en même temps que Pérugin, sous le pontificat de Sixte IV. Travailla-t-il à la Sixtine? On l'a supposé sans pouvoir l'affirmer. Ses décorations de *Santa-Maria del Popolo* (1er, 2e, 3e chapelles à droite, coupole du chœur), toutes commandées par des neveux du pape, les cardinaux della Rovere, montrent une habileté de plus en plus heureuse à ménager, suivant la tradition antique, des emplacements réguliers pour des figures isolées ou groupées, parmi les combinaisons capricieuses de l'ornementation. Au Vatican, les peintures de la Loggia du Belvédère, qu'il fit sous Innocent VIII et qui représentaient, « à la manière flamande », dit Vasari, des paysages et des villes d'Italie, ont malheureusement disparu, mais les trois salles conservées de l'*appartement Borgia*, décoré sous Alexandre VI, vers 1493, offrent le spécimen le plus brillant de ses ravissantes fantaisies.

Vers la même époque, la famille Buffalini, de Pérouse, lui commanda, pour sa chapelle d'Ara-Cœli, des fresques représentant la *Vie de saint Bernardin*. Pinturicchio apporta un soin particulier à ce travail. Il y rivalise, d'une part, avec les meilleurs Ombriens, par l'expression pieuse et tendre de ses figures idéales, et, d'autre part, avec les meilleurs Florentins, par la tournure vivante, le caractère expressif, le bel ajustement de ses personnages réels.

Ses chefs-d'œuvre, d'une date un peu postérieure, se trouvent à Spello et à Sienne. En 1501, à Spello, dans la chapelle de Santa-Maria Maggiore, il représentait l'*Annonciation, l'Adoration des mages, Jésus parmi les Docteurs,* dans un style plus large et plus personnel, au milieu d'admirables architectures. En 1502, il signait avec le cardinal Piccolomini le traité par lequel il s'engageait à décorer la *Libreria de la cathédrale de Sienne*. Les peintures de la voûte furent terminées en 1503, celles des murs en 1507. Pinturicchio s'était fait aider dans cette grande besogne par quelques élèves de Pérugin, et, entre autres, par Raphaël d'Urbin; mais c'est oublier toute vraisemblance que d'attribuer, comme on l'a fait, dans la composition de ces fresques monumentales, le rôle prépondérant à un jeune homme de vingt ans encore peu connu, vis-à-vis d'un maître célèbre, en pleine maturité, qui lui confiait, comme à ses camarades, une part d'exécution. La Libreria de Sienne, par l'éclat et la richesse de sa décoration ornementale, par la belle conservation des sujets historiques qui s'y encadrent, est regardée, avec raison, comme une des grandes curiosités de l'Italie. Les dix scènes,

Fig. 72. — PINTURICCHIO.
ARRIVÉE DU CARDINAL PICCOLOMINI A BALE.
(Fresque de la Libreria, à Sienne.)

traitées par Pinturicchio avec un luxe étonnant d'archi-

tectures, de paysages et de costumes, sont prises dans la vie du célèbre pape siennois, Pie II (Enea Silvio Piccolomini), l'un des lettrés les plus savants de la Renaissance[1]. Ce sont autant de tableaux vivants du xve siècle, tableaux fourmillants de personnages réels et de détails exacts, où la figure humaine n'a pas sans doute cette intensité énergique et pénétrante qu'on admire chez Mantegna et chez Ghirlandajo, mais où, séduisant les yeux par l'éclat et le mouvement, elle les retient par la grâce facile d'une franchise naïve et d'une aimable désinvolture bien particulières.

A la suite de ce travail, en 1508, Pinturicchio fut appelé à Rome, en même temps que Signorelli, par le pape Jules II; il y eut le même sort; on le trouva démodé. Tous deux s'en vinrent alors à Sienne et travaillèrent ensemble dans le palais Petrucci. La National Gallery a recueilli une des fresques de Pinturicchio, *le Retour d'Ulysse*, qui montre le peintre, en vieillissant, toujours fidèle à ses habitudes d'arrangement facile, de formes vives et grêles, d'expressions souriantes et superficielles. La fin de l'aimable artiste fut épouvantable. Le 15 décembre 1513, comme il était alité et épuisé, sa femme l'abandonna en l'enfermant dans sa maison et s'enfuit avec un soudard de Pérouse en garnison à Sienne. On n'entendit

1. 1° *Arrivée au Concile de Bâle.* 2° *Ambassade près du roi d'Écosse.* 3° *Cérémonie du couronnement poétique.* 4° *Ambassade près du pape Eugène IV.* 5° *Mariage de Frédéric III et d'Éléonore de Portugal aux portes de Sienne.* 6° *Élévation au cardinalat.* 7° *Élévation au pontificat.* 8° *Concile de Mantoue.* 9° *Canonisation de sainte Catherine de Sienne.* 10° *Préparatifs de la croisade à Ancône.*

pas les cris de l'agonisant, qui mourut sans secours.

L'influence de Pérugin et de Pinturicchio dans l'Ombrie fut considérable, mais ce fut une influence exclusive et écrasante. Tous ceux de leurs élèves qui n'eurent pas le bonheur, comme Raphaël, d'y échapper

FIG. 73. — PINTURICCHIO. — LE RETOUR D'ULYSSE.
(Fresque du palais Petrucci, à la National Gallery.)

de bonne heure et d'aller se fortifier dans l'air libre de Florence, tournèrent, jusqu'à la fin de leur vie, dans le même cercle étroit de formes étriquées et d'expressions conventionnelles. Quelques-uns d'entre eux cependant avaient un talent d'une rare délicatesse. Tel fut, par exemple, cet élève de Pérugin, dont les œuvres

de jeunesse ont été souvent confondues avec celles de son condisciple Raphaël, Giovanni di Pietro, dit lo Spagna (qu'on voit travailler de 1503 à 1530) surtout à Spoleto, où il s'établit de bonne heure et devint, en 1517, « Capitano dell' Arte dei Pittori ». Son *Adoration des Mages* (1503), au musée de Berlin, longtemps attribuée à Raphaël, sa *Nativité,* au musée du Vatican, ses fresques de la Madona delle Lagrime à Trevi et de Santa-Maria degli Angeli à Assise, sa *Vierge entre quatre saints*, au palais communal de Spoleto, donnent l'idée d'un artiste timide, marchant sur les traces de Pérugin et de Pinturicchio, avec une grâce particulière, et parfois des accents d'une suavité et d'une noblesse supérieures. C'est l'esprit le plus distingué qui se soit formé dans l'atelier de Pérugin, d'où viennent aussi Giannicola Manni, qui travaillait en 1493 au palais de Pérouse et ne mourut qu'en 1544 sans se laisser pénétrer par le nouveau style, Eusebio di San-Giorgio, qui parfois avoisina heureusement Raphaël, Tiberio d'Assisi, Sinibaldo Ibi, Gerino da Pistoja. Nous retrouverons jusqu'en plein xvi^e siècle cette génération d'artistes s'efforçant de rester fidèle à la chasteté tendre de l'idéal ombrien, au milieu du débordement de l'art classique et païen.

§ 4. — ROME ET NAPLES. — ANTONELLO DE MESSINE.

Depuis l'époque où Martin V avait rétabli le saint-siège à Rome, presque tous ses successeurs furent des lettrés qui mirent, comme lui, leur gloire à embellir

leur capitale. Quelques cardinaux, à leur exemple, s'y piquèrent aussi d'encourager les artistes, mais le goût de la peinture ne pénétra que lentement dans la noblesse locale et dans la population. Au xve siècle, on n'y signale guère qu'un artiste indigène, Antonio di Benedetto Aquileo, dit ANTONIASSO, qui prêta son aide à plusieurs des grands peintres de l'Italie septentrionale appelés par Nicolas V, Eugène IV, Pie II, Innocent VIII, Sixte IV.

Naples, nous l'avons vu, durant tout le siècle précédent, était restée sous l'influence de Giotto, sans qu'on puisse bien y déterminer la part qui revient à chacun de ses élèves ou imitateurs. Au xve siècle, la même obscurité enveloppe la formation de sa nouvelle école. Ce qu'on y peut constater, c'est que les meilleurs des tableaux attribués longtemps à des artistes indigènes sont des ouvrages de provenance flamande importés sous les rois angevins et que, sous l'influence de ces exemples septentrionaux, l'école napolitaine se rattache, en réalité, d'aussi près aux Brugeois qu'aux Florentins.

Le plus célèbre des artistes qui naquirent alors dans les Deux-Siciles, ANTONELLO DE MESSINE (1446? † 1493), paraît, par suite de ces circonstances, avoir connu la pratique de la peinture à l'huile, avant d'aller achever ses études techniques dans les Flandres. A quelle époque fit-il ce voyage? Probablement, entre 1465 et 1473, car son premier tableau connu, daté de 1465, à la National Gallery, un *Christ bénissant,* n'est guère plus imprégné d'esprit flamand que les productions contemporaines des peintres napolitains, tandis que le second, daté de 1473, au musée de Messine, *la Vierge,*

saint Grégoire, et saint Benoît, témoigne, au contraire, d'une habileté consommée dans le maniement de la peinture à l'huile. En tout cas, s'il est né, comme on a lieu de le supposer, vers 1446, ce n'est pas chez Jean Van Eyck, mort en 1440, qu'il put se perfectionner, mais seulement chez l'un de ses élèves. A son retour, il séjourna peu dans son pays natal et, avec un merveilleux instinct, se dirigea vers la ville où l'on pouvait mieux le comprendre, vers la brillante Venise, où les instincts coloristes de la race n'attendaient qu'une occasion pour se développer. Antonello, en y enseignant la technique flamande, si claire, si éclatante, si expressive, y obtint, en effet, un succès rapide et détermina, chez les Bellini et chez leurs élèves, une évolution décisive. C'était d'ailleurs un praticien admirable plutôt qu'un artiste supérieur. Assez pauvre d'imagination, il n'excella, en réalité, que dans le portrait d'homme, où la sécheresse de son style lui devint comme un instrument pénétrant d'observation rigoureuse et impitoyable. La *Tête de Jeune homme,* au musée de Berlin, la *Tête de Vieillard,* dans la collection Trivulzi, à Milan, la *Tête de Condottiere,* surtout, au musée du Louvre, comptent parmi les analyses les plus rigoureuses que l'art ait jamais faites de la physionomie humaine. Il s'en faut que ses tableaux religieux où il imite, sans émotion, les Flamands ou les Bellini, possèdent la même force expressive. Son réalisme minutieux y conserve des accents d'une âpreté dès lors démodée, bien qu'il révèle parfois un sentiment très juste des grands paysages lumineux, par exemple, dans le *Crucifiement* du musée d'Anvers.

Si l'on possède peu de renseignements sur Antonello, on en possède moins encore sur les Napolitains,

FIG. 74. — ANTONELLO DE MESSINE. — PORTRAIT D'HOMME.
(Musée du Louvre.)

qui jouirent, au même moment, d'une certaine célébrité, tels qu'Antonio Solario, dit LO ZINGARO et SIMONE

Papa, bien que le patriotisme local ait accumulé autour de leurs noms toutes sortes de légendes romanesques. Tant qu'on ne pourra connaître leur manière d'après quelque œuvre authentique, on en sera réduit, sur leur compte, à de simples conjectures. On ne pourrait même affirmer qu'ils aient pris part à l'œuvre la plus importante du xve siècle, à Naples, la suite des fresques sur la *Légende de saint Benoît,* dans le cloître San-Severino, compositions des plus intéressantes tant par le caractère précis et vivant des figures que par l'exactitude brillante des paysages, mais où se marque avec force l'influence du naturalisme florentin. Les artistes toscans, durant cette période, vinrent d'ailleurs, comme autrefois, en grand nombre, travailler à Naples. On a reconnu que deux autres soi-disant Napolitains, Piero et Polito Donzelli, étaient, en réalité, nés à Florence.

CHAPITRE IX

ÉCOLES DE LA HAUTE ITALIE.

Pendant que les Toscans, travaillant dans un milieu de haute culture intellectuelle, poussaient au suprême degré la science du dessin fidèle et des compositions significatives, pendant que les Ombriens, vivant dans un milieu de piété exaltée, donnaient au visage humain son expression idéale la plus pure et la plus noble, une évolution d'un autre genre, non moins féconde pour l'avenir, avait lieu dans la haute Italie.

Les grandes villes du Nord, Padoue, Venise, Ferrare, Bologne, Vérone, Milan, n'étaient pas devenues aussi vite que Florence des centres d'action pour les artistes. Pendant tout le XIV^e siècle, nous l'avons vu, on y avait eu presque toujours recours, pour la décoration des églises et des palais, à des fresquistes toscans. C'est seulement au XV^e siècle, c'est même assez tard, qu'on s'y met résolument à l'œuvre; mais alors, dans presque toutes ces villes, se manifeste de suite, avec la tendance naturaliste commune à toute l'Italie, un goût spécial et dominant pour celui des éléments de l'art pittoresque que les Florentins avaient le plus négligé, pour la couleur. Les Septentrionaux, et parmi eux surtout les Vénitiens, dans un pays merveilleusement disposé pour les jeux de la lumière, vont trouver, à l'exemple des Orientaux et des Flamands avec lesquels ils entretiennent des relations séculaires, les lois séduisantes de ses harmonies. L'intervention de ce nouvel élément dans l'art de peindre, où il ne tardera pas à devenir prépondérant, modifiera profondément la direction de l'art italien au XVI^e et au XVII^e siècle; elle aura ensuite sur les destinées de la peinture dans toute l'Europe, notamment dans les Flandres, en Hollande, en Espagne, en Angleterre, en France, une action toujours grandissante dont la force n'est pas encore épuisée. Ce qu'il est bon de remarquer, toutefois, c'est que toutes ces écoles de brillants ou puissants coloristes débutèrent par l'étude attentive des formes vivantes; nulle part, même à Florence, la passion du contour rigoureux et des raccourcis savants ne fut poussée aux mêmes excès de virtuosité que dans les écoles primitives de la haute Italie.

§ I. — ÉCOLE DE PADOUE. — SQUARCIONE, MANTEGNA ET LEURS ÉLÈVES.

C'est de Padoue, tombée au pouvoir de Venise en 1406, que part le grand mouvement. La dynastie intelligente des Carrara y avait, durant tout le siècle précédent, encouragé la venue des artistes étrangers. Les œuvres de Giotto, de Giusto Menabuoi, de Cennino Cennini et celles de leurs élèves, Altichiero, Jacopo d'Avanzi, Guariento, y avaient répandu l'amour des scènes poétiques, des gestes expressifs, des expressions naturelles; mais, dans la première moitié du XV^e siècle, l'étude du dessin y reçut une impulsion extraordinaire, non seulement par suite des séjours successifs qu'y firent les plus actifs promoteurs du naturalisme florentin, Paolo Uccello, Donatello, Fra Filippo Lippi, mais surtout par l'effort énergique d'un homme du pays, FRANCESCO SQUARCIONE (1394-1474). Cet artiste singulier, fils d'un notaire, qui fut tailleur et brodeur avant d'être peintre, avait passé toute sa jeunesse à voyager en Italie, en Grèce, peut-être en Allemagne, faisant des croquis, achetant des œuvres d'art, recueillant surtout avec passion les fragments antiques. Quand il revint à Padoue, ville savante où les études archéologiques étaient en grand honneur, il y ouvrit un atelier de peinture qui fut bientôt le plus fréquenté de l'Italie et d'où sortirent 137 élèves. Ses œuvres personnelles sont extrêmement rares; on n'en connaît que deux bien authentiques, la *Glorification de saint Jérôme*, au musée de Padoue;

la *Vierge et l'Enfant*, au musée de Berlin. Ce sont des tableaux médiocres, surtout le premier, mais on y reconnaît tous les traits caractéristiques de son enseignement, fondé sur l'étude des marbres antiques et des curiosités orientales qu'il transmit à la plupart de ses élèves : un dessin tranchant, des contours secs, des attitudes plastiques, des visages fiers, des draperies serrées, des colorations parfois éclatantes, mais souvent mal accordées, un goût passionné pour la richesse des accessoires, pour les architectures magnifiques, pour les marbres de couleur, pour les bas-reliefs antiques employés comme sièges, piédestaux, appuis, pour les belles guirlandes de fleurs et de fruits suspendues sur les têtes des saints et des saintes, à côté des lampes d'Asie, dans l'atmosphère vive et claire d'un ciel bleu d'été semé çà et là de minces flocons blancs. Comme chez tous ses contemporains, un amour ardent de la nature se joignait chez Squarcione à sa passion pour les œuvres d'art. Dans aucune école, on ne poussa aussi loin que dans la sienne l'âpreté de l'observation réaliste.

C'est de l'atelier de Squarcione, du « Père des peintres », comme on l'appelait alors, que sortirent le Bolonais Marco Zoppo (tr. de 1471 à 1498) et le Dalmate Gregorio Schiavone, dont les meilleurs tableaux sont à la National Gallery, les Trévisans Dario da Treviso et Girolamo da Treviso, qui décorèrent surtout des maisons, à l'extérieur et à l'intérieur, dans leur pays; les Ferrarais Buono, Cosimo Tura et Galasso Galassi, qui eurent une si grande influence sur l'école locale, un grand nombre de Romagnols, parmi lesquels

Ansuino da Forli et peut-être Melozzo da Forli, sans compter les Padouans Bernardo Parentino, Jacopo Montagnana, les deux Canozzi (Lorenzo et Cristoforo), qui appliquèrent le style squarcionesque à l'art de la marqueterie; Niccolo Pizzolo, homme d'un talent vif et original, grand batailleur et fort bretteur, qui mourut jeune, assassiné dans un guet-apens. Toutefois, la gloire la plus certaine de Squarcione, c'est d'avoir formé l'artiste puissant qui devait tenir, dans la haute Italie, la plus grande place avant Léonard de Vinci, Titien et Corrège; son honneur est d'avoir deviné le génie d'Andrea Mantegna dès sa première jeunesse et d'en avoir fait, non seulement son élève favori, mais encore son fils adoptif.

Andrea Mantegna (1431 † 1506), né à Padoue, se montra si précoce que Squarcione, en l'adoptant, lorsqu'il n'avait pas dix ans, put en même temps le faire inscrire sur le registre de la corporation des peintres. Quelques circonstances favorables, le séjour à Padoue, durant sa jeunesse, des Florentins Donatello, Paolo Uccello, Fra Filippo Lippi, celui du Vénitien Jacopo Bellini, le disciple et le collaborateur de Gentile da Fabriano, contribuèrent, sans aucun doute, à compléter son éducation. Il trouva chez ces grands artistes des exemples, il reçut d'eux des conseils qui achevèrent de lui ouvrir l'esprit, et qui, sans affaiblir en lui la passion de toute l'école pour les études précises, lui donnèrent en outre, d'une part, un goût plus décidé pour les compositions dramatiques et, d'autre part, un sentiment plus libre du style vivant. Les *Fresques de l'église des Eremitani,* qu'il commença à l'âge de vingt-

deux ans (1453-1459), permettent de constater sa supériorité, dès ce moment, sur tous ses compatriotes et sur tous ses contemporains. Squarcione avait probablement la direction du travail auquel prirent part ses principaux élèves. Niccolo Pizzolo peignit sur le mur du fond, derrière l'autel, l'*Assomption*, et, dans la voûte, les *Évangélistes* et les *Docteurs*. Sur le mur de gauche, divisé en six compartiments, où devait être représentée la *Vie de saint Jacques,* un autre collaborateur, Marco Zoppo peut-être, fut chargé d'exécuter les deux scènes du haut. Les quatre du bas furent traitées par Mantegna, auquel furent également réservés, sur l'autre muraille, consacrée à la *Vie de saint Christophe,* les deux compartiments inférieurs, tandis que ses camarades, Ansuino da Forli et Buono da Ferrara décoraient les parties supérieures. Andrea travailla six ans à ces fresques. On peut y suivre la marche rapide de son talent grandissant Un événement qui eut une grande influence sur sa destinée, son mariage avec Nicolosia Bellini, fille de Jacopo, sœur de Giovanni et de Gentile, se place à la même époque. Son entrée dans la famille Bellini le brouilla avec Squarcione qui, dès lors, se montra dur dans ses jugements vis-à-vis de lui. Lorsque Mantegna eut achevé ses premiers épisodes, *Saint Jacques baptisant des convertis, saint Jacques devant Hérode, saint Jacques marchant au supplice,* la *Décollation de saint Jacques,* Squarcione déclara tout haut que c'étaient de mauvaises peintures parce qu'elles imitaient trop les marbres antiques. Ce reproche, en partie mérité, paraissait bien étrange dans la bouche de Squarcione. Sans doute, dans ces peintures d'aspect si rude, mais

si habilement encadrées, le jeune homme avait, avec quelques excès d'audace, déployé toute sa science de perspectiviste, d'archéologue, de dessinateur, de compositeur ; mais, ce que le maître oubliait de dire, c'est qu'on y voyait agir pour la première fois, dans des milieux d'architecture et de paysages merveilleusement adaptés, des figures expressives d'une conception si juste et d'une exécution si nette qu'elles pouvaient, en effet, occuper une place définitive dans l'imagination humaine comme les plus belles statues antiques. Les vieillards en costumes orientaux, les enfants, suspendant leurs jeux, qui assistent au baptême, les soldats romains qui repoussent la foule, ceux qui entourent le tribunal d'Hérode, sans parler des acteurs principaux, joignent à la précision de leurs attitudes sculpturales un aspect énergique de réalité qui les met hors de pair. Mantegna, néanmoins, tira d'autant mieux profit de la critique que les Bellini, déjà fort épris des belles couleurs et des harmonies séduisantes, le poussaient dans un sens contraire. Leur influence est visible dans les deux scènes, le *Martyre* et les *Funérailles de saint Christophe*, malheureusement si dégradées. Ce qui reste de la première, où Mantegna s'est placé parmi les archers avec son maître Squarcione, montre chez l'artiste rapidement éclairé, outre ses qualités d'exactitude ordinaire, des qualités plus inattendues : la souplesse du style et la force du coloris. Avec quelle vivacité ardente et joyeuse la lumière éclatante d'un ciel sans nuages s'épanche à flots sur les verdures fraîches, les costumes multicolores, les murailles aveuglantes, les marbres étincelants ! Tous les acteurs, tous les spectateurs de

ces deux scènes, non plus vêtus et cuirassés à l'antique,

FIG. 75. — ANDREA MANTEGNA.
SAINT JACQUES MARCHANT AU SUPPLICE.
(Fresque dans l'église des Eremitani, à Padoue.)

mais costumés à la mode du jour, échappent soudain

aux reproches de Squarcione. Leur allure, libre et dégagée, n'a plus rien des raideurs de la statuaire; l'observation naturaliste s'y montre aussi puissante que naguère la réflexion scientifique; les colorations même, réchauffées au contact de la nature, y prennent une harmonie brillante que ne faisaient point prévoir les discordances froides et aigres de la paroi opposée. Dans cette chapelle des Eremitani, Mantegna, en un mot, se montre déjà successivement capable, comme il devait l'être toujours, de ressusciter l'antiquité avec une science et une poésie imprévues, et de représenter la réalité avec une franchise et une force supérieures. Toute sa vie sera employée à se perfectionner dans ces deux facultés.

De la jeunesse de Mantegna datent aussi plusieurs tableaux peints à la détrempe. On y retrouve la même fierté et la même énergie de sentiment, la même hardiesse et la même âpreté de dessin. Tels sont : le *Retable de Santa-Giustina* (1453), au musée Brera ; la *Sainte Euphémie* (1454), au musée de Naples ; le célèbre *Retable de San-Zeno*, à Vérone, dont le panneau principal est resté seul en place [1], et ce morceau de bravoure si connu, le *Christ mort*, vu en raccourci par les pieds (musée Brera), étude de perspective transcendante que l'artiste garda dans son atelier jusqu'à sa mort. C'est à ce moment que le marquis de Mantoue, Lodovico Gonzaga, fit près de lui ses premières tentatives pour l'attirer à sa cour. Il offrait au jeune peintre cinquante

[1]. Un fragment de la *Predella*, le *Christ entre les larrons*, est au Louvre. Deux autres fragments sont au musée de Tours.

FIG. 76. — ANDREA MANTEGNA. — LA VIERGE.
(Partie centrale du retable de San-Zeno, à Vérone.)

ducats par mois, le logement, le chauffage, l'entretien de sa famille, qui comprenait six personnes. Mantegna ne refusa point ces offres, mais pendant plusieurs années, sous différentes raisons, ajourna son départ. Enfin, en 1459, il s'installe, avec tous les siens, à Mantoue, qu'il ne devait plus quitter qu'à de longs intervalles et toujours pour peu de temps. La générosité des Gonzague ne devait rien épargner pour l'y fixer, quelles que fussent les exigences de son caractère fier et irritable.

La ville et la province de Mantoue sont peut-être la contrée d'Italie qui ait eu le plus à souffrir des ravages de la guerre au xvie et au xviie siècle. Aussi, des ouvrages innombrables que Mantegna y avait achevés, soit dans les villas de ses protecteurs, à Boïto, à Cavriana, à Marmirola, à Gonzaga, soit dans leur magnifique palais de Mantoue, aujourd'hui l'une des ruines les plus lamentables de la Renaissance, il ne reste que quelques peintures dans ce dernier édifice. Les fresques délabrées de la *Camera degli Sposi* (chambre des époux), convertie en salle d'archives, ont seules échappé, en partie, au vandalisme des occupations militaires. Mantegna s'y montre à la fois admirable portraitiste et décorateur audacieux. Les effigies en pied de Lodovico Gonzaga et de sa femme, Barbara de Brandebourg, entourés de leurs enfants et de leurs familiers, la rencontre de Gonzaga avec son frère le cardinal sous les murs de Rome, les groupes de jeunes gens s'apprêtant pour la chasse avec leurs chevaux favoris et leurs chiens d'espèce rare, offrent un tableau étonnamment sincère de la vie seigneuriale au xve siècle. D'autre part,

le tympan, au-dessus de la porte, où des génies joyeux supportent un cartouche laudatif et le plafond circulaire où, sur le bord d'une balustrade, se penchent, sous

FIG. 77. — ANDREA MANTEGNA.
(Fragment de fresque dans la Camera de' Sposi, au palais de Mantoue.)

un ciel lumineux, des dames en toilettes, des femmes de service, des enfants nus, nous montrent les premiers exemples de ces compositions décoratives où se complaira l'imagination capricieuse du génie vénitien. Mantegna dépasse ici Melozzo da Forli; il prépare Corrège et annonce Paul Véronèse (1470-1474).

Les peintures de la Camera degli Sposi valurent à Mantegna le don d'un terrain à Mantoue, où il se fit bâtir une maison qu'il couvrit de peintures aujourd'hui détruites. Sa réputation grandissait chaque jour, non seulement comme peintre, mais encore comme archéologue. En 1463, un savant de Vérone, Felice Feliciano, lui avait déjà dédié son recueil d'inscriptions antiques, comme à l'un des érudits les plus compétents. En 1483, Laurent de Médicis s'arrêtait à Mantoue pour visiter sa collection. Tous les princes d'Italie lui adressaient des invitations flatteuses. Il ne quitta pourtant Mantoue, où les successeurs de Lodovico, Federigo et Francesco, lui continuèrent l'affectueuse amitié de leurs père et grand-père, que pour faire deux voyages, l'un en 1484 à Florence, l'autre en 1488 à Rome. A Florence, il a laissé une trace brillante de son passage dans la petite *Vierge* des Uffizi, peinte pour le Magnifique; à Rome, il décora, pour Innocent VIII, toute une chapelle du Vatican. Cet ouvrage, de la plus haute valeur, a été détruit sous le règne de Pie VI, pour agrandir le musée.

Mantegna n'eut pas à se louer de ces patrons passagers autant que des Gonzague. C'est avec plaisir qu'il revint à Mantoue pour y travailler à sa vaste composition du *Triomphe de César*. L'achèvement de ces cartons fameux, qui devaient servir de modèles pour des tapisseries et qu'une heureuse fortune fit passer en Angleterre dès le commencement du XVIIe siècle, l'occupa plusieurs années (1489-1492). Dans cette procession héroïque et grandiose où l'antiquité romaine est évoquée avec tout l'appareil de ses cérémonies imposantes, Mante-

gna résuma, d'une main puissante et sûre, tous les résultats acquis par l'effort enthousiaste du xve siècle, dans l'ordre historique, à l'heure même où Léonard de Vinci, en peignant à Milan le *Cenacolo,* y résumait les résultats du même effort, dans l'ordre expressif. Les cartons du palais Saint-Sébastien, devenus plus tard les cartons d'Hampton-Court, ont eu, sur les développements postérieurs de la peinture, en Italie par Jules Romain, en Allemagne par Dürer et Holbein, en Flandre par Rubens, en France par Lebrun, une action puissante et durable. Le chef-d'œuvre du vieux Mantegna marque donc une des étapes les plus importantes de l'imagination humaine dans le développement de la Renaissance.

C'est à la dernière période de la vie de Mantegna que se rattachent aussi quelques-uns de ses tableaux les plus célèbres, la *Vierge de la Victoire,* le *Parnasse,* la *Vertu poursuivant les Vices,* au musée du Louvre; la *Vierge, saint Jean et sainte Madeleine,* à la National Gallery; la *Vierge entre quatre saints,* au palais Trivulzi, à Milan. Jusqu'au terme de sa longue carrière, le vaillant dessinateur conserva son double enthousiasme pour les sujets païens et pour les sujets chrétiens; il apporta dans sa façon de les traiter le même sentiment énergique de la passion dramatique et la même fierté héroïque d'expression. L'âge même ne fit que développer en lui un sens plus délicat et plus profond de la beauté; les ouvrages de sa verte vieillesse, comme le *Parnasse,* par exemple, et même le *Triomphe,* rencontrent, dans la représentation des femmes, des adolescents, des enfants, certains bonheurs d'attitudes,

de gestes, de sourires, dont le charme n'est comparable qu'au charme hellénique.

Pour comprendre l'action que Mantegna exerça sur son temps, il ne faut pas oublier non plus qu'il joignit de bonne heure à son talent de peintre un talent remarquable de graveur. Ses estampes, très recherchées, répandirent ses compositions et son style, non seulement dans toute l'Italie, mais encore au delà des Alpes. Albert Dürer, dont le génie grave et viril avait tant d'affinités avec le sien, l'admirait profondément; ce fut un des chagrins du peintre allemand, lorsqu'il vint à Venise en 1506, de n'avoir pas connu Mantegna, qui mourut subitement le 13 septembre de la même année. Les tristesses dont le vieil artiste prodigue et imprévoyant fut accablé dans ses derniers jours n'avaient pas suspendu son activité. Quelques semaines avant sa mort, il achevait le *Triomphe de Scipion,* de la National Gallery, et un *Saint Sébastien,* sous les pieds duquel il jetait un flambeau qui s'éteint avec cette inscription mélancolique : *Nil nisi divinum stabile est, cætera fumus.* Ses deux fils Lodovico et Francesco Mantegna vendirent ses derniers tableaux pour payer ses dettes : ils achevèrent ses travaux commencés. Le dernier avait du talent; ses œuvres ont été parfois attribuées à son père. Andrea Mantegna laissait d'ailleurs derrière lui, avec de nombreux élèves, de plus nombreux admirateurs. Toutes les écoles des villes environnantes, durant la fin du xve siècle et le commencement du xvie, portent la marque de sa puissante influence, qui se combine presque partout, dans des proportions variables, avec l'influence de Venise et des Bellini.

§ 2. — ÉCOLES DE MURANO ET DE VENISE, LES VIVARINI, LES BELLINI ET LEURS ÉLÈVES.

Venise, qui devait au xvi⁰ siècle renouveler l'art de peindre, ne s'y adonna qu'assez tard, malgré l'exemple de Padoue, sa voisine, devenue sa sujette (1406). Ses patriciens, absorbés au dehors par leurs expéditions maritimes et, au dedans, par leurs occupations politiques et commerciales, ne commencèrent d'encourager les lettres et les arts que lorsque la République devint, par ses conquêtes, un État de terre ferme en contact plus direct avec les principautés italiennes. Leurs colonies d'Orient, jusqu'à la prise de Constantinople par les Turcs (1453), suffisaient d'ailleurs à leurs besoins pour la fourniture des images saintes que réclamait la piété publique. C'est un peintre padouan, Guariento, qui est chargé par la Seigneurie de décorer la grande salle du palais ducal, dans le xiv⁰ siècle ; ce sont un Véronais et un Ombrien, Vittore Pisano et Gentile da Fabriano, tous deux d'éducation florentine, qui viennent, au commencement du siècle suivant, achever son œuvre. L'exemple de ces deux maîtres, surtout celui de Gentile, ne fut pas perdu, mais il fallut un certain nombre d'années encore avant qu'apparussent les symptômes d'une école vraiment nationale. Venise doit peut-être à ce long isolement et à cette activité tardive l'esprit remarquable d'indépendance qu'elle montra de bonne heure et qu'elle conserva tard. Ses peintres, formés en dehors des traditions classiques, au milieu d'une popu-

lation plus active que lettrée, par la vue d'un paysage maritime et montagneux aux colorations changeantes, manifestent, en général, pour les harmonies éclatantes et pour la représentation familière de la vie réelle un goût décidé qui les rapproche, en fait, bien plus des Flamands que des Florentins.

Il est, en outre, deux influences persistantes dont il faut tenir compte, si l'on veut bien s'expliquer leur caractère : celle de l'Orient, avec qui Venise conserva toujours des rapports commerciaux; celle de l'Allemagne, avec laquelle s'établirent de bonne heure des relations de voisinage. Les premiers peintres qu'on signale au commencement du xv° siècle, Jacobello del Fiore (vers 1270 † v. 1439) et Michele Giambono, se contentent d'animer le byzantinisme par l'introduction d'une dose plus ou moins forte de giottisme. Vers 1440, une véritable école apparaît dans l'île de Murano; l'un de ses fondateurs est un Allemand, un certain Johannes Alamanus qui signe plusieurs tableaux avec Antonio da Murano. Cette école, qui conserve, dans la structure ogivale et dans l'ornementation luxuriante de ses encadrements monumentaux, la tradition des formes gothiques, déploie un goût très vif pour les détails riches et pour les matières précieuses; elle emploie l'or à profusion dans les fonds, dans les costumes, dans les accessoires parfois moulés en relief sur les panneaux. Le *Couronnement de la Vierge* (1440) et la *Vierge triomphante* (1446), à l'Académie de Venise, ainsi que les trois splendides *Retables de San-Zaccaria* (1443 et 1444), signés en commun par les deux maîtres, marquent cet épanouissement de l'école de Murano. Une

douceur délicate dans les visages, une fraîcheur transparente dans le coloris, une certaine sécheresse cassante dans les draperies y font penser quelquefois à l'école de Cologne et le plus souvent à Gentile da Fabriano.

A partir de 1450, l'Allemand Johannes disparaît, et Antonio prend pour collaborateur son frère Bartolomeo Vivarini (trav. de 1450 à 1499). Il signe avec lui plusieurs ouvrages importants, où la recherche d'un style plus énergique et de détails plus classiques, ainsi que des accentuations violentes des contours, annoncent l'influence de Mantegna. Les deux frères se séparent ensuite. Antonio faiblit de jour en jour, mais Bartolomeo progresse rapidement et, regardant de plus en plus du côté de Padoue, ne retient plus, de la tradition gothique, que la riche construction de ses cadres et la symétrie solennelle de ses ordonnances. Dans la vigueur de son dessin, dans la gravité de ses mouvements, dans l'exactitude de ses accessoires, dans la variété de ses fonds d'architecture, dans l'emploi continu des guirlandes de fruits et de fleurs comme décors, c'est l'esprit plastique et classique de Mantegna qui se manifeste. Toutefois, Bartolomeo est déjà bien vénitien par un charme personnel qui restera celui de toute l'école, l'affabilité délicieusement naturelle des visages féminins, affabilité qui contraste si vivement avec le calme hautain des physionomies padouanes. Bartolomeo transmet son admiration pour Mantegna à son parent, Alvise ou Luigi Vivarini (tr. de 1464 à 1503), le dernier de la famille, mais celui-ci fait déjà partie d'une génération dont l'esprit subit des transformations déci-

sives. Il est autant l'élève des Bellini, avec lesquels il rivalise, que de Bartolomeo, et ne se rattache plus à la vieille génération que par son respect pour les dispositions régulières et par la profondeur de son sentiment religieux. Luigi Vivarini prit part, avec les deux frères Bellini, aux travaux de la salle du grand conseil; ses fresques historiques, comme les leurs, ont péri dans le fatal incendie de 1577, qui anéantit ainsi l'histoire de la peinture monumentale à Venise, depuis Guariento jusqu'à Titien.

De l'atelier des Vivarini sortirent quelques artistes qui, malgré le changement des temps, restèrent remarquablement fidèles à leur enseignement sévère et pieux. JACOPO DA VALENTIA (trav. 1485 à 1509) et ANDREA DA MURANO sont des praticiens ordinaires, mais CARLO CRIVELLI (1430? † 1495?) occupe avec éclat une place particulière parmi ces retardataires séduisants qui conservèrent presque en pleine Renaissance le culte des austérités anciennes et des tendresses primitives. Crivelli, né à Venise, quitta de bonne heure sa patrie pour aller vivre à Ascoli, dans la Marche d'Ancône. En se rapprochant des peintres ombriens, il se fortifia dans son goût passionné pour les expressions ascétiques, les attitudes pathétiques, les gestes caractérisés qu'il emportait de Murano et probablement de Padoue. Il rivalise visiblement, pour la recherche des mouvements plastiques et des décorations luxueuses, avec les élèves de Squarcione. Il crée parfois des figures un peu raides dans leur dignité, mais d'une noblesse charmante, auxquelles l'opulence de ses colorations vives et profondes donne une séduction irré-

sistible, malgré la sécheresse de leurs contours et la mollesse de leur modelé. Parfois aussi il tombe dans un détestable maniérisme, qui unit les affectations brutales de Padoue aux minauderies élégantes de Pérouse, et

FIG. 78. — LUIGI VIVARINI.
LA VIERGE, SAINTE ANNE, SAINT JOACHIM, SAINT BERNARDIN
SAINT ANTOINE DE PADOUE, SAINT FRANÇOIS,
SAINT BONAVENTURE.
(Tableau à l'Académie de Venise. 1480.)

ses acteurs sacrés, dans les drames de la Passion, se livrent alors à des contorsions grimaçantes qui rappellent Niccolo Alunno. Le premier tableau daté de cet artiste original est une *Madone et Saints*, dans l'église Saint-Silvestre, à Massa, près de Fermo (1468); son

dernier est un *Couronnement de la Vierge* (1494), au musée Brera. La même collection a recueilli en outre une de ses œuvres les plus caractéristiques, un *Triptyque de 1482*, provenant de Camerino, où les figures, tour à tour élégantes, maniérées, pathétiques, triviales, portent encore, suivant un usage suranné, des accessoires dorés, en relief. En 1490, Ferdinand d'Aragon, passant à Ascoli, avait conféré à Crivelli la dignité de chevalier. Depuis cette époque, tous ses tableaux portent son titre *Miles* ou *Eques Laureatus,* qu'il joint à son nom *Carolus Crivellus Venetus.*

La famille des Bellini eut sur les destinées de l'art vénitien une action plus sérieuse encore que celle des Vivarini. Par une coïncidence remarquable, à Venise comme à Murano, le chef de la maison se rattache à Gentile da Fabriano. Jacopo Bellini accompagna en effet, comme élève, Gentile à Florence, en 1422. Deux magnifiques recueils de ses dessins originaux, conservés, l'un au British Museum, l'autre au musée du Louvre, montrent le profit qu'il retira de cet enseignement joint à celui de Vittore Pisano. Ces recueils prouvent, en même temps, l'originalité de Jacopo qui, dans le groupement souple et aisé de ses figures, dans l'importance donnée au paysage et aux architectures, dans la recherche marquée de l'expression naturelle, dans l'atténuation harmonieuse des lignes et des contours, se sépare aussi nettement des Florentins que des Padouans. Le Vénitien ingénieux a déjà trouvé, entre le naturalisme savant des uns et l'archaïsme passionné des autres, une voie plus simple vers un art plus familier, où l'on regagnera en attrait ce qu'on perdra en

science, et où l'élément pittoresque prendra des développements inattendus.

Gentile Bellini et Giovanni Bellini étaient nés, l'un en 1426, l'autre en 1427. Le premier devait vivre jus-

Fig. 79. — Carlo Crivelli. — Vierge et saints.
(Tableau du musée Brera, à Milan. 1482.)

qu'en 1507, le second jusqu'en 1516. Ce sont les vrais fondateurs de l'école vénitienne, auxquels ils transmirent, par une heureuse diversité de direction, avec un fonds de tempérament commun, l'un, le goût des spectacles vivants à personnages multiples, l'autre, l'amour des

créations poétiques et des figures parfaites. Ils n'avaient pas vingt ans sans doute quand ils suivirent leur père à Venise, puis à Padoue, où Jacopo résida jusqu'à sa mort. C'est dans cette dernière ville qu'ils se prirent tous deux d'admiration pour leur jeune beau-frère Mantegna; leurs premières œuvres portent des traces évidentes de cette admiration. Vers 1460, après la mort de Jacopo, ses deux fils revinrent à Venise. A partir de ce moment, on peut suivre leur carrière parallèle et constater les transformations rapides que leur initiative convaincue amène chez tous leurs compatriotes, malgré la résistance inutile des derniers survivants de l'école de Murano. C'est surtout après 1473 qu'ils établissent leur irrésistible influence, grâce au moyen d'action supérieur qu'ils viennent d'acquérir en apprenant d'Antonello de Messine le maniement de la peinture à l'huile, tel qu'on le pratiquait en Flandre : ils tirent presque immédiatement un parti inattendu de ce secret si longtemps cherché et s'empressent de le livrer à leurs élèves.

Les premiers travaux connus de GENTILE, les *Volets des orgues à Saint-Marc*, avec quatre figures colossales de Saints sous des guirlandes de fruits, le *Patriarche Lorenzo Giustiniani*, à l'Académie (1465), une *Madone*, au musée de Berlin, un *Portrait de Doge*, au musée Correr, procèdent visiblement de l'école de Padoue, avec plus de douceur dans les colorations. Ces peintures avaient suffisamment établi sa réputation pour que la République lui témoignât bientôt sa confiance en deux graves occasions : une première fois, le 21 septembre 1474, en lui ordonnant de restaurer et de compléter les peintures de la salle du grand conseil; une

FIG. 80. — GENTILE BELLINI. — PROCESSION SUR LA PLACE SAINT-MARC (1496).
(Tableau à l'Académie de Venise.)

seconde fois, le 1ᵉʳ août 1479, en le choisissant pour être envoyé à Constantinople, auprès de Mahomet II, qui avait demandé le meilleur peintre de Venise. Ce voyage, qui fournit à Gentile l'occasion de peindre un grand nombre de portraits caractéristiques, de costumes étrangers, de paysages exotiques, détermina la direction de son talent observateur dans le sens de la représentation pittoresque des scènes contemporaines. Au système réfléchi de compositions bien équilibrées dans leurs lignes, suivant les principes de l'architecture et de la sculpture, système traditionnel qui donnait aux peintures florentines leur aspect grave et leur dignité puissante, Gentile oppose le système naturel des compositions harmonieuses dans leurs couleurs, suivant les lois de la perspective et de la lumière, qui donneront aux peintures vénitiennes leur aspect séduisant et leur variété réjouissante. La *Procession sur la place Saint-Marc* (1496), le *Miracle de la sainte Croix* (1500), à l'Académie de Venise, représentent le mouvement pittoresque de la vie vénitienne dans son milieu architectural avec une exactitude naïve et une précision scrupuleuse, qui se joignent à la souplesse vivante des figures et à la chaude expansion de la lumière pour nous donner une sensation profonde de sincérité et de vérité. La *Prédication de saint Marc à Alexandrie* (1507), au musée Brera, où il place, sous un prétexte historique, des personnages réels dans un milieu réel, suivant un usage que conservera l'école, avec les mêmes qualités d'observation et de coloris, est encore l'œuvre d'un naturaliste intelligent, dont la justesse de vue n'est altérée par aucune préoccupation

théorique ou scolaire. Avec une telle supériorité de franchise et de pénétration, Gentile ne pouvait qu'être un excellent portraitiste. Dans son *Portrait de Mahomet II*, appartenant à Sir Henry Layard, dans son *Portrait de Catherine Cornaro*, au musée de Pesth, dans ses *Deux portraits d'hommes*, au musée du Louvre, on peut admirer la souplesse qui s'ajoute à la précision d'Antonello, pour préparer cette belle lignée d'admirables portraitistes qui sera l'une des gloires de la haute Italie.

Son frère cadet, GIOVANNI BELLINI (1427-1516) prit une part plus active encore à la transformation de l'art vénitien. Comme ceux de son frère, ses tableaux de jeunesse rappellent qu'il tenait à Mantegna par d'autres liens que des liens de famille. Sa *Transfiguration* au musée Correr, son *Jésus au Jardin des olives* à la National Gallery, sa *Pietà* au musée Brera ont une force grave dans l'expression pathétique, une rigueur d'accent dans les contours ressentis, une habileté recherchée dans l'usage des raccourcis, en même temps qu'une certaine sécheresse, qui les pourrait faire attribuer à son beau-frère, si son génie particulier, moins austère et plus tendre, ne s'y affirmait déjà dans la bienveillance générale des physionomies, dans l'atténuation sensible des contours anguleux, dans la fusion adoucie des colorations mieux nuancées. Dans le tableau de Londres, l'importance inattendue du paysage indique l'une des directions où va s'engager la nouvelle école, qui montrera toujours pour les phénomènes extérieurs un amour passionné. Les œuvres de Giovanni, dans cette première période, ne portent point sa signature. Cette circonstance, jointe à la similitude des styles, n'a

pas peu contribué à maintenir la confusion entre lui et Mantegna. C'est ainsi que deux *Pietà* très connues, celle du Vatican et celle de Berlin, qui ont porté longtemps le nom de ce dernier, doivent être, d'après les meilleurs juges, restituées à Bellini. Elles joignent, en effet, déjà, à l'énergie de la composition, cet attendrissement d'exécution et ce charme de poésie calme qu'il introduisait dès lors dans l'art.

La vie de Bellini, qui s'écoula tout entière à Venise, fut d'une activité incroyable. Aucun, parmi les peintres contemporains, ne fut plus fécond, aucun plus constamment soigneux, aucun plus soucieux de progrès. Entouré d'élèves nombreux, dont plusieurs eurent du génie, à qui son initiative ouvrait les voies nouvelles, il ne se laissa guère dépasser par eux. Lorsqu'il mourut le pinceau à la main, en plein xvi^e siècle, à l'âge de quatre-vingt-neuf ans, il tenait encore fièrement sa place au milieu de la nouvelle génération. Son dernier tableau servit de modèle à Titien, qui parut seul digne de l'achever. « Il est très vieux, mais c'est encore le meilleur d'entre eux », écrivait Albert Dürer, lors de son séjour à Venise en 1506.

Le champ qu'embrassa peu à peu, sans aucun effort apparent, l'imagination paisible, mais abondante et souple, de Giovanni Bellini comprend à peu près toutes les formes sérieuses de l'art, depuis la représentation monumentale des événements historiques jusqu'à la scène familière, en passant par le tableau de piété auquel il donna un nouveau charme, par le portrait dans lequel il excella, par la peinture mythologique qui occupa ses derniers jours. L'incendie de 1577, en

détruisant ses peintures de la salle du grand Conseil, des épisodes de la lutte de Venise contre Frédéric Barberousse, a certainement anéanti un de ses plus précieux titres de gloire. Toutefois de nombreuses toiles,

FIG. 81. — GIOVANNI BELLINI.
LE CHRIST MORT, LA VIERGE ET SAINT JEAN.
(Tableau du musée Brera, à Milan.)

actuellement conservées encore, soit dans les églises de Venise, soit dans les musées d'Europe, suffisent à faire admirer l'étendue de son talent.

Les contemporains appréciaient particulièrement ses tableaux où la Madone, tranquille, rêveuse, la tête enveloppée d'une draperie blanche, soutenant de ses

longues mains le Bambino souriant, leur apparaissait dans l'attitude noblement familière d'une femme glorieuse de sa maternité, faisant ainsi un contraste bien marqué avec les Madones des Florentins et des Ombriens, en qui presque toujours s'accentuait de préférence le caractère de la virginité. La suite de ses *Vierges*, depuis celle de la galerie Contarini, à l'Académie, jusqu'à celle du musée Brera (1510), montre cette infusion progressive de la grâce féminine et de l'accent maternel dans le type mystique. Il manifesta un sentiment plus vif encore de la nature et de l'humanité en groupant ensemble, dans des attitudes parlantes, les différents personnages qui accompagnaient d'ordinaire la Vierge sur les retables, et se tenaient jusqu'alors isolés à ses côtés. Lors même qu'il conserva le vieux système comme dans la *Vierge de l'église dei Frari*, Giovanni sut habilement relier le groupe principal aux deux saints par le geste et par l'architecture. La *Sacra conversazione* devint désormais l'un des thèmes favoris de l'école. Son chef-d'œuvre en ce genre, *la Vierge sur un trône* entourée de saints qui l'écoutent et de petits anges musiciens, a fini par le feu, dans une chapelle de San-Zanipolo, le 16 août 1867; mais le *Couronnement de la Vierge*, à Pesaro, la *Vierge et six Saints* venant de l'église San-Giobbe, à l'Académie, la *Vierge entre saint Pierre, saint Jérôme, sainte Catherine, sainte Lucie*, dans l'église San-Zaccaria (1505), peuvent donner à ceux qui ne l'ont pas connu, pour la noblesse des figures et pour la splendeur de l'exécution, quelque idée de ce chef-d'œuvre inoubliable. Dans ce genre de compositions religieuses, pour lequel il reçut des commandes

jusqu'à la fin de sa vie, il ne cessa d'apporter, comme ailleurs, toutes les innovations que lui suggéraient les

FIG. 82. — GIOVANNI BELLINI. — TRIPTYQUE DANS L'ÉGLISE SANTA-MARIA DE' FRARI, A VENISE.

progrès de la technique et le mouvement des esprits. A l'âge de quatre-vingt-six ans, en 1513, voulant rivaliser avec son grand disciple, Tiziano Vecelli, déjà célèbre,

il déploya tout à coup dans le *Saint Jérôme entre saint Christophe et saint Augustin,* dans l'église San-Giovanni-Crisostomo, une énergie et une chaleur inattendues. Un peu auparavant, ému par le naturalisme poétique de Giorgione et par le réalisme minutieux d'Albert Dürer, il avait représenté librement, comme une scène contemporaine, l'assassinat de saint Pierre de Vérone au milieu d'un admirable paysage forestier (National Gallery). C'est aussi de sa vieillesse que datent quelques-uns de ses plus vigoureux portraits, entre autres, le *Portrait du doge Loredano,* quelques-unes de ses plus aimables études, comme la *Femme à sa toilette,* au musée du Belvédère. L'amour de la nature semblait encore grandir en lui aux approches de la tombe. « Ce matin, écrit le 31 novembre 1516 Marino Sanuto, on a appris la mort de Jean Bellini, excellent peintre, dont la gloire est connue par le monde. Vieux comme il était, il peignait encore à merveille. Il a été enseveli dans sa tombe à San-Zanipolo où est enseveli son frère Gentile. »

Tous les contemporains des Bellini à Venise subirent le charme de leurs innovations. Leurs élèves connus sont nombreux. Les artistes du pays qui ne travaillèrent pas dans leurs ateliers, comme leurs rivaux, les Vivarini et leurs collaborateurs, se rangèrent plus ou moins vite sous leur drapeau. Autour d'eux, pendant trente ans, c'est donc une véritable armée qui s'agite, active et joyeuse, marchant d'un élan commun à la conquête de la nature. Quelle que soit leur direction particulière, tous ont ce trait commun d'aimer la lumière, la beauté, la vie, d'un amour jeune et passionné. La grâce, sévère ou douce, de leurs figures toujours bien-

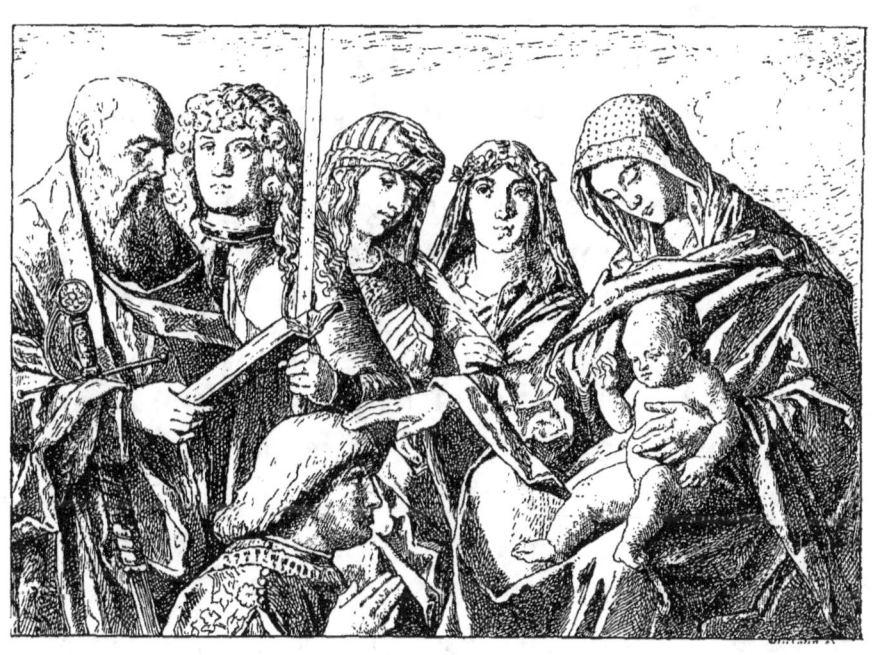

veillantes, l'aisance naturelle et charmante de leurs compositions, la splendeur harmonieuse et tendre de leurs colorations tour à tour profondes, délicates et fraîches, la somptuosité de leurs architectures et la magnificence de leurs paysages largement éclairés signalent toutes les œuvres de ce groupe. Chez tous on sent la préoccupation commune d'atténuer la sécheresse des contours par la liaison des couleurs et de donner aux formes en mouvement dans l'atmosphère leurs véritables proportions et leur relief exact, sans les dépouiller pourtant, comme les Florentins et les Padouans, de l'enveloppe lumineuse qui les associe et les harmonise. Les plus jeunes et les plus glorieux parmi les Bellinesques, Giorgione, Palma Vecchio, Tiziano Vecelli appartiennent au xvi^e siècle; c'est là que nous les étudierons. Cependant, parmi leurs condisciples plus âgés ou moins hardis qui s'émancipèrent moins complètement, plus d'un déjà mérite notre attention.

Celui de tous qui se rattache de plus près à Gentile, dont il fut peut-être le compagnon de voyage à Constantinople, en 1479, si l'on en juge par son goût pour les costumes orientaux, est VITTORE CARPACCIO (trav. de 1490 à 1515). Les dates de sa naissance et de sa mort sont inconnues. On le croit originaire d'Istrie. Ses plus anciens tableaux, d'un dessin sec, d'un style étriqué, indiquent un séjour à Padoue ou à Murano. Quoi qu'il en soit, il prend vite une place parmi les collaborateurs de Gentile et il partage, avec une hardiesse croissante, la passion de son maître pour les scènes à nombreux personnages, en costumes contemporains, dans leur milieu réel. Son chef-d'œuvre, qu'il peignit de

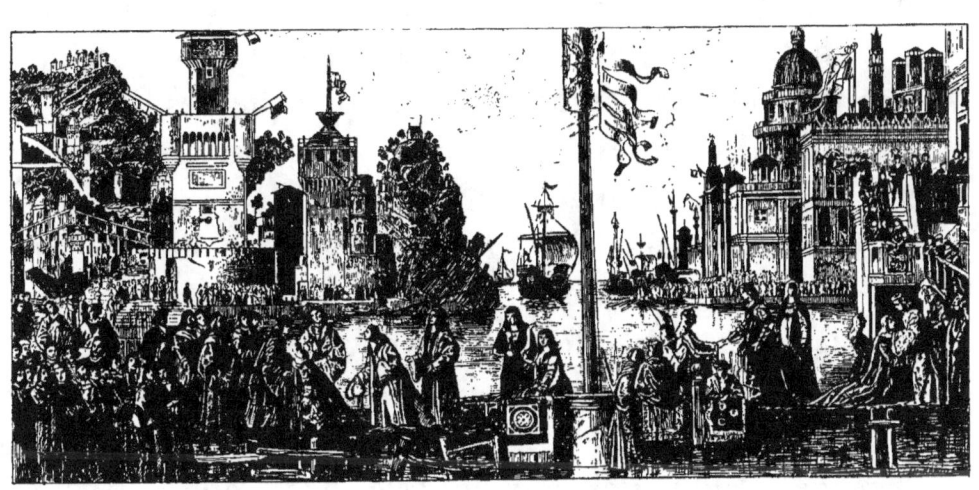

FIG. 84. — VITTORE CARPACCIO.
LE DÉPART ET L'ARRIVÉE DU FILS DU ROI D'ANGLETERRE, FIANCÉ DE SAINTE URSULE (1495).
(Académie des beaux-arts, à Venise.)

1490 à 1495, est la suite des épisodes de la *Vie de sainte Ursule*, conservée aujourd'hui à l'Académie de Venise. La réception des ambassadeurs d'Angleterre venant demander la main d'Ursule pour leur roi, leur audience de congé dans le palais du roi Maurus, leur retour par mer dans leur pays, l'arrivée du jeune prince au port où l'attend sa fiancée et le départ du beau couple pour leur longue traversée, le débarquement de la sainte et de ses compagnes au milieu d'une population hostile à Cologne, ont été pour Carpaccio autant d'occasions de déployer une étonnante habileté dans la combinaison pittoresque des perspectives architecturales et aériennes. Il y joint une science de groupement, une intelligence d'observation, une ingénuité d'expression, un éclat dans le rendu, qui font de ces scènes vivantes et colorées une des œuvres du xv⁰ siècle les plus intéressantes pour l'historien comme pour le peintre. Le sentiment poétique avec lequel Carpaccio savait interpréter la vie réelle et l'adapter aux légendes religieuses se manifeste avec moins d'éclat, mais avec un charme plus intime, dans les tableaux de la *Vie de saint Georges* et de la *Vie de saint Jérôme* qui ornent la petite chapelle de San-Giorgio de Schiavoni (1502-1508). Un peu plus tard, il représenta, dans la chapelle de San-Stefano, la *Vie de saint Étienne* sur plusieurs toiles aujourd'hui dispersées, à Paris *la Prédication* (musée du Louvre), à Milan, à Berlin, à Stuttgardt. Il excellait surtout à rendre les figures juvéniles, les visages gracieux, les allures élégantes, les costumes brillants. Il était moins heureux dans la représentation des sujets religieux qui exigent une émotion

plus profonde. Les qualités qui charment dans son *Saint Thomas d'Aquin* (1507) à Stuttgart, sa *Mort de la Vierge* (1508) à Ferrare, dans son *Christ parmi les docteurs*, sa *Rencontre de Joachim et d'Anna* à l'Académie de Venise, sa *Présentation* au musée Brera, l'éclat et la transparence du coloris, le gracieux naturel des figures, restent des séductions extérieures. Les épisodes de l'Évangile, entre ses mains, deviennent de simples tableaux de genre. Carpaccio est l'un des inventeurs de la peinture familière. Ses *Dames vénitiennes* jouant sur une terrasse, avec un enfant et un petit chien (au musée Correr) sont l'un des premiers exemples qu'on en puisse citer. Par ce côté encore, Carpaccio est un peintre moderne. On ne saurait donc s'étonner des sympathies qu'il inspire de notre temps. Sur la fin de sa vie il se laissa tenter par le détail compliqué et par le rendu minutieux des peintures allemandes. Son *Martyre des dix mille vierges* (1515) est une imitation malheureuse d'Albert Dürer. Le vieux peintre y revient, par un autre chemin, aux sécheresses de ses débuts.

Carpaccio eut, parmi ses condisciples, plusieurs imitateurs; aucun ne l'égala. Lazzaro Bastiani, plus attaché que lui aux traditions des Vivarini, s'adoucit seulement sous son influence. Giovanni Mansueti, qui travailla avec lui et Gentile, n'est qu'un suivant timide et lourd. Marco Marziale perd vite, au contact du réalisme allemand, sa distinction vénitienne; il la remplace par une vulgarité assez expressive, mais d'une saveur exotique (Académie, *Souper d'Emmaüs*, 1506).

Les élèves, certains ou probables, de Giovanni Bel-

lini sont beaucoup plus nombreux. Quelques-uns, Marco Belli et Andrea Previtali (? † 1528), ajoutent à leur signature, comme un titre de gloire, la mention : Discipulus Joannis Bellini. Previtali, le même peut-être qu'Andrea Cordelaghi, dont l'Académie de Venise conserve un tableau remarquable par l'ampleur du style et la chaleur du coloris, rentra en 1512 à Bergame, sa ville natale, où l'on trouve quelques-unes de ses œuvres. C'est un coloriste clair et limpide, d'abord un peu sec, un brillant paysagiste. Vincenzo Catena, de Trévise (? † 1531) suit assez timidement son maître, mais avec une certaine naïveté tendre ; il réussit très bien dans le portrait. Pier Francesco Bissolo, qui n'est guère plus hardi, trouve, par instants, des accents d'une douceur pénétrante ; c'est un de ceux dont la touche est la plus légère, la couleur la plus transparente, la tonalité la plus fraîche. Pier Maria Pennacchi, de Trévise, Girolamo da Treviso, l'auteur d'un beau *Saint Roch* à Santa-Maria della Salute, Benedetto Diana, semblent aussi avoir passé par l'atelier de Giovanni.

Le plus intéressant du groupe est Cima da Conegliano. Son premier ouvrage connu est une *Vierge entre saint Jacob et saint Jérôme*, à Vicence. C'est une peinture à la détrempe, tandis que tous ses tableaux postérieurs sont à l'huile. S'il se rattache à Bellini par la douceur des expressions, par la clarté des ordonnances, par l'harmonie des colorations, il en diffère sur d'autres points. Son dessin reste plus vigoureux, son contour plus âpre, sa tonalité plus pâle. C'est, avec Basaiti, le plus délicieux paysagiste de l'école. Il varie, avec une poésie infinie, les fonds de montagnes et de

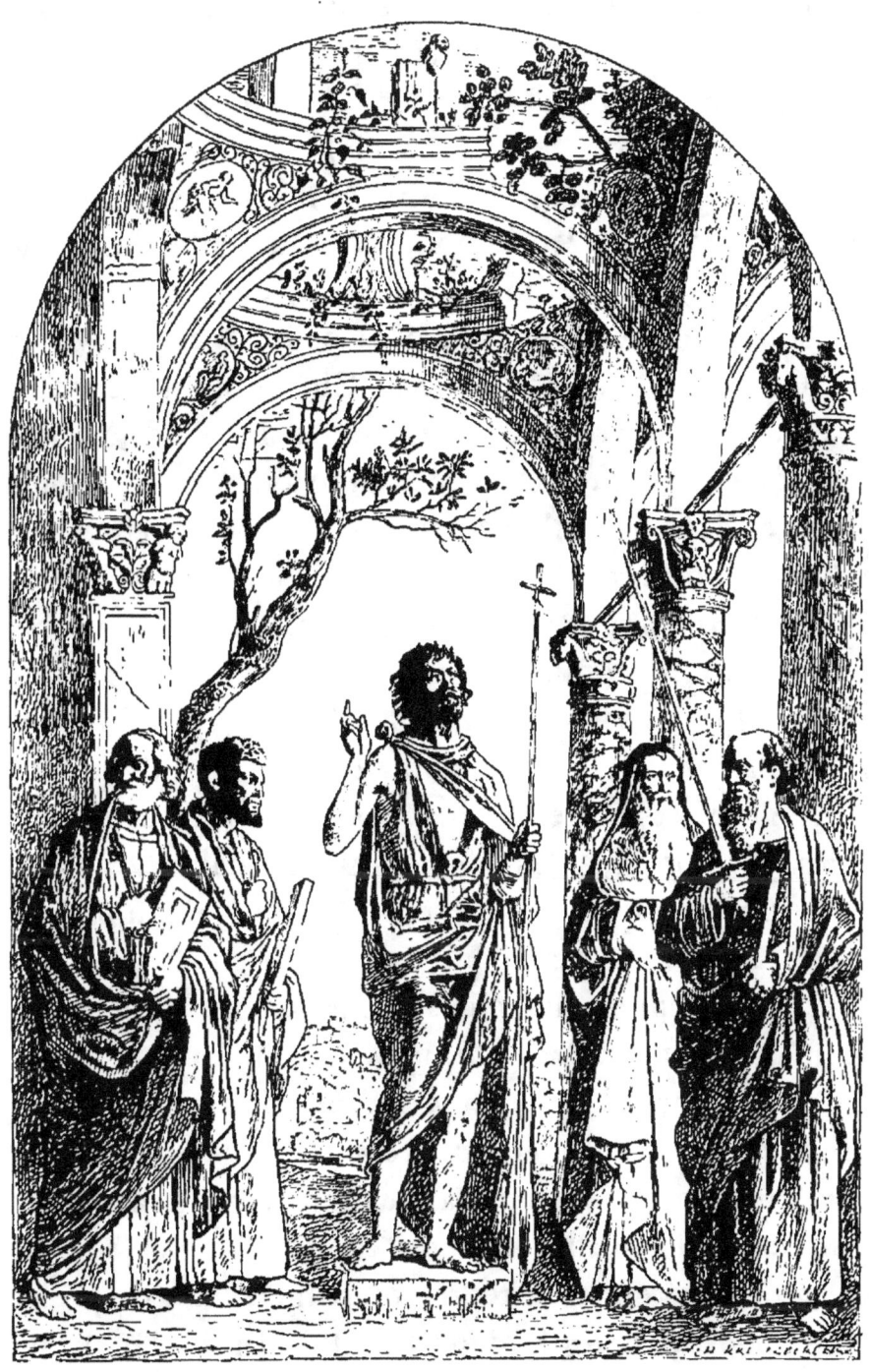

FIG. 85. — CIMA DA CONEGLIANO.
(Tableau dans l'église Santa-Maria dell' Orto, à Venise.

lacs qu'il emprunte à son pays natal, le Frioul, pour les étendre au loin, derrière ses figures. Celles-ci apparaissent toujours, vivement découpées, dans des attitudes parlantes, sur un ciel vif et clair, dans une atmosphère limpide d'une fraîcheur exquise. Ses œuvres, très nombreuses, ont presque toutes le même charme de gravité calme et de fierté douce. Venise a conservé quelques-unes des plus belles à Santa-Maria dell'Orto, à l'Académie, à San-Giovanni in Bragora, à l'église dei Carmini, à l'église de la Misericordia. Les églises de la campagne environnante, à Conegliano et dans les villages voisins, en possèdent aussi un grand nombre.

Marco Basaiti qui peut, pour l'amour des paysages lumineux, être comparé à Cima, se tient souvent plus près que lui des vieux maîtres de Murano et de Padoue. Il fut chargé, après la mort d'Alvise Vivarini, de terminer un de ses tableaux inachevé. Ses formes restent grêles, surtout dans les figures nues ; mais il possède un sentiment vif et délicat de la nature vivante et il trouve parfois, comme dans son *Christ au Jardin des Olives* (Académie), des effets d'une poésie supérieure par la distribution dramatique de la lumière aussi bien que par l'expression fervente des personnages. La *Vocation de saint Jean et de saint Jacques* qu'il traita deux fois, la première, en grande dimension (Académie), la seconde, dans un petit cadre (musée du Belvédère), lui servit de prétexte à représenter une scène de pêche sur un lac du Frioul, dans un style libre et délicat, avec un charme original. Dans son *Assomption de la Vierge* à Murano, il atteint une grandeur d'expression

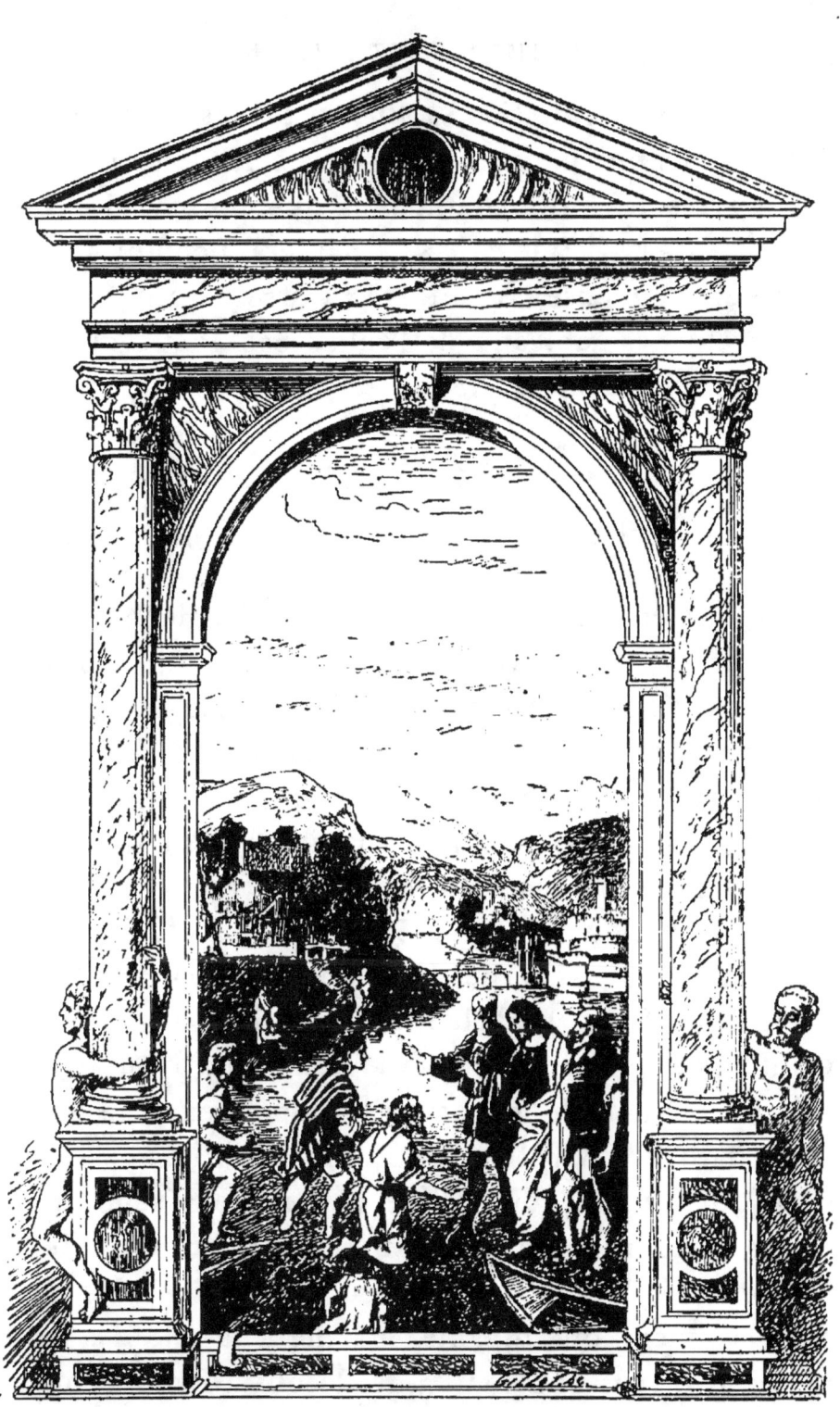

FIG. 86. — MARCO BASAITI.
LA VOCATION DE SAINT JEAN ET DE SAINT JACQUES.
(Musée du Belvédère, à Vienne.)

assez rare autour de lui. Sa *Vierge tenant l'enfant endormi,* dans une plaine où paît un bœuf blanc, est une des œuvres les plus charmantes que possède la National Gallery. Fidèle à sa manière poétique convaincue, soigneuse, Basaiti vécut assez avant dans le xvɪᵉ siècle; ses tableaux de l'église San-Pietro di Castello portent la date de 1520.

§ 3. — ÉCOLES DE FERRARE ET DE BOLOGNE.

Ferrare et Bologne étaient trop proches de Padoue et de Venise pour ne pas subir le contrecoup du mouvement qui s'opéra successivement dans ces deux villes pendant le xvᵉ siècle. A Ferrare, les princes de la maison d'Este ne se montraient pas moins désireux que les Gonzague à Mantoue d'illustrer leurs noms en s'entourant d'artistes. Le marquis Nicolas III (1393-1441), son fils naturel Lionel (1441-1450), leurs successeurs, les ducs Borso (1450-1471) et Hercule Iᵉʳ (1471-1505) rebâtirent de fond en comble leur capitale; ils firent orner de peintures la plupart des édifices nouveaux. Nous avons déjà trouvé à Padoue, comme collaborateurs de Mantegna dans la Chapelle degli Eremitani, Buono da Ferrara, qui fut à la fois l'élève de Vittore Pisano et de Squarcione, si l'on en juge par son *Saint Jérôme* de la National Gallery. Cosimo Tura (1420? † 1498?) qui, dans la génération suivante, marche à la tête des Ferrarais, prit sans doute aussi des leçons à Padoue; mais il subit ensuite, dans une certaine mesure, l'influence de Piero della Francesca, qui travaillait à Ferrare

vers 1450. Ses attitudes décidées, ses visages grimaçants, ses draperies anguleuses, ses anatomies noueuses, ses contours âpres montrent bien, dans ce réaliste énergique, l'élève de Squarcione; d'une autre part, ses colorations, affectant déjà par instants ce ton rouge de brique brûlée qui deviendra comme la marque de l'école, prennent un éclat métallique qui rappelle plutôt les Ombriens. En 1451, il commence à travailler pour Borso; en 1458, il devient le peintre en titre de la cour, il conserve cette fonction jusqu'à sa mort. Il fait en même temps le commerce des bois et acquiert une assez grosse fortune. Les décorations qu'il fit dans la bibliothèque de Pico della Mirandola, celles dont il orna la chapelle de Belriguardo en 1471 ont été détruites. Ses volets d'orgue dans la cathédrale de Ferrare (l'*Annonciation* et le *Combat de saint Georges* 1469), son grand tableau d'autel au Musée de Berlin, la *Vierge, sainte Apollonie, sainte Catherine, saint Jérôme, saint Augustin*, montrent qu'il sait unir à l'énergie rude des formes le goût des architectures magnifiques et des colorations somptueuses. Il fut d'ailleurs un des peintres occupés dans la villa célèbre des princes d'Este, le *Palais Schifanoia* (chasse-ennui) en même temps que Galasso, Zoppo, Cossa et Costa.

La série de fresques découvertes sous le badigeon, en 1840, dans la grande salle de ce palais reste le témoignage le plus intéressant de l'activité des vieux Ferrarais pendant une période de vingt-deux ans (1471-1493). Les deux parois retrouvées portent trois rangs de peinture. Chaque rang est divisé en quatre compartiments. En bas, les gestes de Borso; au milieu, les signes du

Zodiaque ; en haut, des scènes mythologiques en rapport avec ces signes. L'imagination à la fois savante et naïve du xve siècle s'est rarement donné plus libre carrière, mêlant, avec une hardiesse ingénieuse, l'observation réaliste et la fantaisie mythologique. Le mois d'*Avril*, par exemple, c'est, dans la partie supérieure, Vénus sur un char attelé de cygnes, traînant en triomphe le dieu de la guerre; sur la bande intermédiaire, le *Taureau* enlevant Europe demi-nue; dans le compartiment inférieur, le duc Borso, ravi de la belle saison, marchant sous des arcades sculptées, au milieu d'une escorte brillante, et faisant l'aumône à quelques malotrus. Les actions du duc n'ont d'ailleurs rien d'héroïque : il va à la chasse, il en revient, il interroge des savants, il écoute des solliciteurs. Faire la part de chacun dans ce travail collectif d'une exécution fort inégale est chose impossible. Toutefois, on y reconnaît partout les traits caractéristiques de l'école de Ferrare, l'accentuation vigoureuse jusqu'à la brutalité de la réalité et du caractère, des élans d'imagination assez hardis, mais souvent mal dégagés, une allure énergique mais puissante et la recherche décidée, sans ménagements ni transitions, des colorations fortes et des tonalités chaudes.

De tous les collaborateurs de Cosimo Tura dans ce travail énorme, celui qui lui tient de plus près est Francesco Cossa (fl. de 1460 à 1480), qu'on voit travailler dès 1456 avec son père à Ferrare. Toutefois, il transporte bientôt son activité à Bologne et s'y fait une bonne situation à la cour de Bentivoglio. Cossa adoucit le réalisme padouan qu'il tient de Tura ou de

Zoppo par une certaine recherche de grâce plus douce. Comme Tura, il a connu, sans doute, des peintures flamandes; il les a comprises et aimées. Deux *tondi* représentant l'*Emprisonnement* et la *Décapitation de l'évêque Maurelius* dans la Galerie de Ferrare, sa grande fresque, dans une église de Bologne, la *Madonna del Baracano*, où Giovanni Bentivoglio et sa femme Maria Vinciguerra s'agenouillent aux pieds de la Vierge (1472), son tableau à la détrempe dans la Pinacothèque de la même ville, la *Madonna dei Catani* (1474), marquent les progrès de ce réaliste convaincu. On a moins de renseignements sur Galasso Galassi, à qui l'on attribue des œuvres trop diverses pour qu'elles soient sorties de la même main. Peut-être y eut-il deux peintres du même nom, le père et le fils, dont l'un put faire, vers 1404, ce portrait du sculpteur Niccolo d'Arezzo cité par Vasari, et l'autre vers 1450 les *saint Jean et saint Pierre*, dans l'église San-Stefano à Bologne. On n'en sait pas davantage sur Baldassare Estense, dont la National Gallery a recueilli un *Portrait de Tito Strozzi* (1483), sur Antonio Aleotti d'Argenta, Stefano Falzagalloni, dit Stefano di Ferrara, élève de Squarcione, dont les grandes peintures dans l'église Saint-Antoine, à Padoue (1445), ont disparu au xvie siècle sous les bas-reliefs des sculpteurs vénitiens.

Le xve siècle, à Ferrare, est clos plus brillamment par Lorenzo Costa et par ses collaborateurs, les deux Grandi. Lorenzo Costa (1460-1535), né à Ferrare, reçut certainement ses premiers principes de l'un des maîtres précédents. La tradition recueillie par Vasari, d'après laquelle il aurait complété ses études à Florence en y

adoucissant sa manière sèche et tranchante, n'a rien d'invraisemblable. Revenu vers 1478 à Ferrare, auprès de sa mère veuve, et déjà connu comme portraitiste, il fut immédiatement occupé par le duc Hercule. Dès cette époque aussi il était lié avec le célèbre orfèvre de Bologne, Francesco Francia, qui allait bientôt devenir un peintre plus célèbre encore en suivant son exemple. En 1479, il va s'établir à Bologne, où il est chargé, avec Cossa, de décorer le palais Bentivoglio. Il y peint la *Guerre de Troie* et les *Guerres médiques.* Ces fresques ont été détruites, en 1507, par la populace, lors de l'expulsion des Bentivoglio; mais les peintures en détrempe décorant la chapelle de cette famille, dans l'église San-Giacomo Maggiore, le *Triomphe de la Mort,* le *Triomphe de la Vie,* la *Famille Bentivoglio adorant la Vierge,* subsistent encore. Elles témoignent de l'effort que Costa, esprit ingénieux et délicat, faisait déjà pour atténuer, par le charme des expressions distinguées et douces, la rigueur souvent âpre de son dessin ferrarais. Quand il termina ces peintures, en 1488, il était marié à Bologne et il y séjourna jusqu'en 1509. C'est sa période la plus active, pendant laquelle on le voit de plus en plus se rapprocher de son ami Francia. Ses formes s'adoucissent, ses expressions s'attendrissent, sa couleur s'avive et s'éclaire. La grâce de son imagination poétique s'exprime en des figures élégantes, aux formes sveltes, d'une allure juvénile et d'une fantaisie aimable. Le tableau de la chapelle Bacciocchi, à San-Petronio, en 1492, la *Vierge et les saints Sébastien, Georges, Jacques et Jérôme,* marque l'apogée de son talent. Il collabore alors plusieurs fois avec Francia. Tantôt

il entoure d'un paysage de sa main des figures peintes
par son ami (église San-Giovanni in Monte), tantôt il

FIG. 87. — LORENZO COSTA. — VALININ INSTRUIT PAR SAINT URBAIN.
(Fresque de l'oratoire de Sainte-Cécile, à Bologne.)

exécute une Predella pour l'un de ses tableaux (Musée
Brera), tantôt il prend part, à côté de lui, à une grande
décoration murale (1505-1506. *Oratoire de Sainte-Cé-
cile*). En 1506, ses protecteurs, les Bentivoglio, sont

chassés de Bologne. Costa se réfugie d'abord à Ferrare, puis à Mantoue, où le marquis Francesco Gonzaga, qui venait de perdre Mantegna, lui offrit une maison, une pension considérable et le titre de surintendant, en le chargeant de compléter les travaux du grand Padouan dans le palais San-Sebastiano. Pendant vingt-six ans, jusqu'à sa mort, Costa ne cessa de travailler pour les Gonzague; par malheur, ses peintures murales ont toutes péri dans l'horrible saccage de 1630. De ses tableaux quatre seulement furent sauvés, deux *Madones*, parce qu'elles appartenaient à des églises; les deux autres, de petite dimension, furent volées par les soldats. L'un d'eux, *la Cour d'Isabelle d'Este*, se trouvait en France, quelque temps après, au château de Richelieu. C'est de là qu'il est venu au Louvre, où il donne une idée, incomplète mais charmante, de ce maître à la fois naïf et savant dans sa délicate variété.

Lorenzo Costa eut pour élève et pour aide fidèle Ercole di Giulio Grandi, qu'on a, jusqu'en ces derniers temps, confondu avec son frère aîné ERCOLE ROBERTI GRANDI (1440? † 1513). Celui-ci est encore un vrai contemporain de Mantegna et des Bellini. Il découpe ses formes, accentue ses physionomies, enflamme ses tons avec la franchise d'un primitif. Ses œuvres sont rares et dispersées. ERCOLE DI GIULIO GRANDI (? † 1531), plus jeune, conserva toujours, au contraire, la marque de l'atelier de Costa, où il avait sans doute travaillé longtemps. Il adoucit ses rudesses ferraraises, tout en gardant la chaleur de tons spéciale à ses compatriotes. Ses tableaux, très disséminés, se cachent souvent sous les noms de Costa ou de Garo-

falo. L'influence de Costa à Ferrare s'exerça même sur des praticiens plus âgés que lui, sur ses condisciples de chez Tura, Domenico Panetti (1450? † 1512), qui fut le maître de Garofalo, Francesco Bianchi (1440? † 1512), qui fut celui de Corrège, et Coltellini, un étrange retardataire, comme il y en eut partout, qui, en 1549, en pleine Renaissance, imitait encore le vieux Cosme.

Pendant toute cette période, les destinées de la peinture bolonaise sont étroitement liées à celles de la peinture ferraraise. Avant l'arrivée à Bologne des Ferrarais Cossa, Galassi, Costa, on n'y trouve guère qu'un peintre indigène, ce Marco Zoppo, un des moins bons élèves de Squarcione, qui conserva, sans invention et sans souplesse, la sécheresse de son maître. C'est le Ferrarais Costa qui enseigne probablement le maniement du pinceau à Francia, le chef de l'école locale. Francesco di Marco Raibolini, dit Francia (1450 † 1518), s'était fait d'abord une grande réputation comme orfèvre, nielleur, ciseleur, émailleur, médailleur. Directeur de la fabrique des monnaies durant la seigneurie des Bentivoglio, il fut conservé par Jules II dans cette charge lorsque le saint-siège prit possession de la ville. « Ayant connu, dit Vasari, Mantegna et beaucoup d'autres peintres qui avaient tiré de leur art richesses et honneurs, il résolut d'essayer si la peinture lui réussirait en coloriant, car il avait déjà une telle science du dessin qu'il pouvait largement se mesurer avec eux. » D'après Vasari, son premier tableau serait la *Vierge et six Saints*, de 1490, conservé à l'Académie de Saint-Luc, à Rome. Cependant, la *Vierge et saint Joseph,* au

musée de Berlin et le *Saint Étienne,* au palais Borghèse, paraissent antérieurs. On y remarque déjà, outre des traits communs avec Costa, qui habitait Bologne, et Pérugin dont les ouvrages n'y étaient point rares, les traits caractéristiques de sa propre originalité : le contour net des figures, l'ovale pur des visages, l'éclat frais de la touche égale, la clarté tranquille de l'atmosphère transparente, une expression générale de douceur inaltérable. Toutes ces qualités se développent rapidement chez Francia. Sa sécheresse de ciseleur ne tarde pas à disparaître, et son naturalisme minutieux à se transformer en un idéalisme grave qui lui attire, comme à Pérugin, les yeux et les âmes. Ses tableaux de piété ont alors un aspect remarquablement paisible. Ses Vierges brunes, aux grands yeux noirs, sont, il est vrai, moins délicates et moins intelligentes que les vierges blondes, aux yeux extasiés, de Pérugin, mais leur geste est plus simple et leur expression plus familière. La *Vierge entourée de Saints,* à la Pinacothèque de Bologne, les *Annonciations* du musée Brera et de la galerie de Chantilly, le *Christ en croix,* du Louvre, datent de cette première période; on y remarque encore une certaine froideur.

Un peu plus tard, vers 1500, Francia s'enhardit et s'échauffe. Sa touche devient plus ferme, sa couleur plus riche, sa conception plus variée. L'*Adoration du Christ* (1499), la *Vierge avec quatre Saints* (1500), à Bologne, la *Vierge devant une haie de roses,* à Munich, la *Vierge, saint Laurent et saint Jérôme,* à Saint-Pétersbourg, marquent la transition. Quelques années après, dans la *Descente de Croix* du musée de Parme

et dans la *Pietà* de la National Gallery, il développe une puissance pathétique avec une chaleur énergique

FIG. 88. — FRANCESCO FRANCIA. — L'ADORATION. (1499.)
(Pinacothèque de Bologne.)

d'exécution qui le mettent enfin au premier rang. C'est dans ce temps qu'il aborda la peinture murale et qu'il représenta, dans le palais Bentivoglio, le *Siège de Béthulie* et la *Mort d'Holopherne*, et, dans l'oratoire de

Sainte-Cécile, *les Fiançailles* et *les Funérailles* de la sainte. Ces dernières fresques existent encore (1507). A la même époque aussi la réputation du jeune Raffaello Santi grandissait à Florence et, dès lors, il s'établit entre les deux artistes des rapports de mutuelle admiration, qui expliquent certaines similitudes d'exécution dans leurs œuvres à ce moment. Raphaël ne cessa jamais, à la différence de Michel-Ange, qui confondait Pérugin et Francia dans le même insolent mépris, de témoigner au vieux maître toute sa vénération. Le 5 septembre 1508, il lui écrivit de Rome pour le remercier de l'envoi de son portrait, en s'excusant de ne pouvoir encore, en échange, lui envoyer le sien, qu'il sait d'avance ne pouvoir faire aussi bon. Francia lui adressa, en réponse, un très beau sonnet où il lui prédit son brillant avenir. Comment donc accepter la légende recueillie par Vasari, d'après laquelle, quelques années après, Francia serait mort de désespoir à la vue de la *Sainte Cécile* que Raphaël l'avait chargé de déballer et de retoucher, en cas d'avarie? Le vieux maître, auquel l'expulsion des Bentivoglio, ses protecteurs et ses amis, avait porté un rude coup, semble avoir toujours, au contraire, supporté les atteintes du sort et de la vieillesse avec une mâle résignation. Le *Baptême du Christ*, de 1509, au musée de Dresde, la *Pietà* et la *Madone*, de 1515, à Turin et à Parme, prouvent qu'il conserva jusqu'à sa mort (5 janvier 1518), presque sans altération, ses convictions et son talent. Ses deux fils Giacomo et Giulio, qu'il avait associés à ses travaux, continuèrent après lui à travailler dans sa manière. Giacomo, le plus habile des deux,

finit cependant par agrandir son style, comme le prouve, après son *Adoration des Bergers*, de 1519, à San-Giovanni de Parme, sa *Vierge et quatre Saints*, de 1526, à la Pinacothèque de Bologne. Il vécut jusqu'en 1557.

FIG. 89. — FRANCESCO FRANCIA. — LES FIANÇAILLES.
(Fresque dans l'oratoire de Sainte-Cécile, à Bologne.)

Francia et Costa avaient organisé en commun un atelier d'où sortirent plus de deux cents élèves. Ceux d'entre eux qui restèrent le plus fidèles à l'esprit des deux maîtres furent Guido et Amico Aspertini, Tamarozzo, Chiodarolo, Timoteo Viti, GUIDO ASPERTINI (1460? †), l'aîné, est un suivant sage et peu novateur des traditions locales; mais son frère cadet,

Amico Aspertini (1474 ? † 1552), homme d'humeur bizarre et indépendante, qui refusa de plier la tête devant Raphaël, est un artiste intéressant. Très capricieux, très inégal, tantôt idéaliste délicat, tantôt réaliste grossier, observateur libre et caustique, mais sans retenue ni mesure, il exerça surtout son étonnante facilité dans la décoration intérieure des églises et des palais. Ses fresques dans l'oratoire de Sainte-Cécile, à Bologne, (la *Décollation des saints Valérien et Tiburce*, leurs *Funérailles*, la *Confession de sainte Cécile*) et dans une chapelle de l'église San-Frediano, à Lucques, l'*Histoire du Volto Santo*, prouvent la souplesse et la variété de ce talent incomplet à qui manqua la fixité pour se faire, parmi ses contemporains, la place que lui réservaient ses dons naturels. Tamarozzo, à qui un écrivain du xvie siècle attribue, dans l'oratoire de Sainte-Cécile, le *Baptême de Valérien* et le *Martyre de sainte Cécile*, n'est guère connu d'ailleurs que par une madone du musée Poldi, à Milan. Chiodarolo (Giovan-Maria) fit, pour sa part, dans la même série, l'*Interrogatoire de sainte Cécile*. Timoteo della Vite ou plutôt Timoteo Viti (1467 † 1523) est le plus important de tous. Il était né à Ferrare, mais son père était d'Urbin. Lui-même alla s'y établir en 1495, après avoir travaillé cinq ans avec Francia, et il y demeura jusqu'à sa mort. Il fut donc vraisemblablement l'un des premiers maîtres de Raphaël [1], avec lequel il resta toujours lié et qui connut

1. Raphaël était alors âgé de douze ans; il venait de perdre son père, et n'entra qu'en 1500 chez Pérugin. Urbin ne possédait alors aucun autre maître. (Lermolieff, *Die werke italienischen Meister in den galerien von München, Dresden und Berlin*, 325-352.

Francia par son intermédiaire. Ainsi s'explique la similitude frappante de certaines œuvres de Timoteo Viti avec les œuvres du jeune Raphaël, similitude qui fit prendre longtemps Timoteo Viti pour son élève. Son plus ancien tableau paraît être *la Vierge, saint Crescent et saint Vital,* fait entre 1496 et 1500 pour la famille Spacioli, aujourd'hui au musée Brera. L'influence de Francia et de Costa y est visible; on y remarque aussi déjà cette douceur particulière et ce charme gracieux qu'on est convenu d'appeler la grâce raphaélesque. Le tableau de la cathédrale d'Urbin, *Saint Thomas de Canterbury et saint Martin,* avec les portraits de l'évêque Arrivabene et du duc Guidobaldo (1504), *la Vierge entre saint Jean-Baptiste et saint Sébastien,* du musée Brera, qui paraît de la même époque, la *Sainte Hélène* de la pinacothèque de Bologne prouvent la valeur personnelle de ce maître habile, précis, tendre, charmant, qui fut, comme Francia et comme Costa, l'un des plus délicats préparateurs de la Renaissance. Timoteo Viti, d'une famille considérée, souvent chargé de fonctions publiques, garda jusqu'à sa mort, à Urbin, où la cour appréciait son talent, une excellente situation. Si, comme l'assure Vasari, il vint, en 1518, aider Raphaël dans l'exécution des fresques de Santa-Maria della Pace, ce ne put être qu'à titre d'ami.

§ 4. — VÉNÉTIE, LOMBARDIE, PIÉMONT.

Dans les États, en terre ferme, gouvernés par la république de Venise et dans toutes les principautés

avoisinantes de Lombardie, on constate, dans des proportions diverses, cette action successive de Mantegna et des Bellini, parfois combinée avec une influence germanique.

Dans ces belles montagnes du Frioul, aux colorations vives et changeantes, d'où descendirent presque tous les grands Vénitiens, les enfants naissaient avec le goût de la peinture, par suite de l'habitude dès longtemps prise d'y peindre l'extérieur de tous les édifices, grands ou petits. Dans presque toutes les villes, durant la seconde moitié du xv^e siècle, deux générations se suivent qui marquent la transformation. A Trévise, après Dario et Girolamo le Vieux, élève de Squarcione, apparaissent Pier-Maria Pennacchi (1464 † 1528) et Girolamo da Treviso le Jeune, fils du précédent, tous deux élèves de G. Bellini. A Cividale et à Udine, après Andrea di Bartolotti, Domenico et Martino da Tolmezzo, arrivent Gian-Francesco da Tolmezzo, Giovanni-Martini da Udine, qu'il ne faut pas confondre avec son homonyme et cadet, l'élève de Raphaël, Girolamo da Udine et surtout Martino da Udine, plus connu sous le nom de Pellegrino da San-Daniele (1470? † 1547), artiste original, producteur infatigable, qui exerça une grande influence dans la contrée.

A Vicence, les peintres sont d'abord plus rares. Vers la fin du siècle, Francesco Verlas et Giovanni Speranza restent encore attachés au style dur et sec de leurs devanciers, mais Bartolomeo Montagna (1350? † 1523), originaire de Brescia, qui s'y installe vers 1480, s'y fait une place a part parmi les naturalistes et les coloristes de la nouvelle école. Peintre religieux avant tout, respec-

tueusement fidèle aux ordonnances symétriques, il ne renouvelle point les compositions, mais il donne à chacune de ses figures, d'un type grave, robuste, calme, souvent entourées d'admirables paysages, une fermeté d'attitude parfaitement reconnaissable. Sa palette est brillante et riche; entre les harmonies dorées de Venise et les bariolages éclatants de Vérone, il invente des gammes de couleurs chaudes, profondes et douces, assez particulières. Fresquiste habile, il fit, dans les églises, de nombreuses décorations presque toutes disparues, à l'exception de la *Vie de saint Blaise* dans l'église des Saints Nazzaro e Celso, à Vérone, où se montrent ses qualités énergiques de portraitiste. Les églises de Vicence et de Vérone conservent encore un grand nombre de ses tableaux. Son chef-d'œuvre est la belle *Vierge entre saint André, sainte Monique, saint Sigismond et sainte Ursule,* au musée Brera (1489). Il travailla d'ailleurs, jusqu'à la fin de sa vie, dans le style qu'il s'était fait de bonne heure, sans laisser entamer ses convictions par les écoles nouvelles. BENEDETTO MONTAGNA (trav. 1490-1541), plus connu comme graveur, n'ajouta rien à la gloire de son père, dont il avait été l'aide et resta l'imitateur; mais, parmi quelques autres Vicentins, il serait injuste d'oublier MARCELLO FOGOLINO, bien que presque toutes ses peintures murales aient été détruites, et GIOVANNI BUONCONSIGLIO, dit MARESCALCO, qui passa d'ailleurs une bonne partie de sa vie à Venise. Des spécimens de sa première manière, âpre et sèche, qu'il semble avoir héritée de Speranza, se trouvent au musée de Vicence. A Venise, il fut surtout frappé par Antonello de Messine, et, sans adoucir beaucoup la rigueur

de ses contours, apprit bientôt à manier plus vivement le pinceau. Plus tard, il essaya de suivre le grand mouvement mené par les élèves de Giovanni Bellini et se rapprocha sensiblement de Romanini, de Lotto, de Palma.

Tout en laissant prendre l'avance, durant cette période, à Padoue et à Venise, Vérone, la patrie d'Altichiero di Zevio et de Vittore Pisano, fut assez riche encore en bons praticiens. Parmi les élèves de Pisano, on doit d'abord signaler STEFANO DA ZEVIO. On peut y joindre G. ORIOLO, qui alla travailler à Faenza entre 1449 et 1461, et dont la National Gallery possède un excellent portrait, celui de *Lionel d'Este*. La génération suivante tout entière se range sous la bannière de Mantegna. La marque de l'école est déjà, avec un goût hardi pour les couleurs éclatantes et franches, une habileté d'ordonnance très remarquable, qu'elle doit, comme l'école du Frioul, à l'habitude locale de peindre les façades des maisons. D'autre part, l'exercice de la miniature est aussi familier à beaucoup d'artistes véronais que la pratique de la fresque. Cette double éducation, dans des genres d'apparence opposés, mais qui tous deux soumettent l'imagination assouplie à des obligations spéciales, assurait déjà aux Véronais, dans la peinture décorative, une supériorité reconnue, qui devait bientôt éclater victorieusement dans les œuvres de Paolo Cagliari.

Vers la fin du xve siècle, G. BADILE, Girolamo et Francesco BENAGLIO, DOMENICO DEI MOROCINI, tiennent encore à Padoue par la sécheresse des formes et par la vivacité discordante des couleurs, mais la plupart de leurs

compatriotes se modifient, dans le sens de l'harmonie, sous l'action des écoles environnantes, sans perdre d'ailleurs leur caractère local. L'un des plus intéressants est Liberale da Verona (1451 † 1536). Miniaturiste exquis durant sa jeunesse, il alla orner, à Sienne, ces beaux livres de chœur qu'on y admire encore dans la *Libreria* de la cathédrale. Fresquiste habile sur la fin de sa vie, il décora nombre d'édifices dans sa ville natale. Ses tableaux à l'huile (*Adoration des Mages*, à la cathédrale de Vérone; *Saint Sébastien*, au musée Brera) montrent chez lui jusqu'au bout la persistance de la précision chère aux Padouans et du soin des détails habituel aux miniaturistes. Francesco Bonsignori (1455-1519) fut d'abord très rude et très âpre; mais ayant été appelé à Mantoue, à la cour des Gonzague, il y subit fortement l'action du grand Mantegna. A la fin de sa vie, il évolua même du côté de Costa et de Francia et trouva des accents d'une douceur inattendue. La *Vierge* de San-Paolo, à Vérone (1484), le *Portrait d'un Sénateur*, à la National Gallery (1487) marquent sa première manière; les *saint Louis et saint Bernardin* du musée Brera appartiennent à la seconde; la *Vierge en gloire* de l'église San-Nazzaro e Celso, à Vérone, est le chef-d'œuvre de sa dernière. Niccolo Giolfino, qui travailla beaucoup de 1486 à 1518, se laissa plus encore toucher par les Vénitiens, mais Giovanni-Maria Falconetto (1458-1534), en sa qualité d'architecte, déploya dans ses peintures murales, où il garde fidèlement la tradition padouane, un luxe particulier d'ornements décoratifs et de détails archéologiques. Les derniers artistes d'une sérieuse valeur

qui conservent encore, à Vérone, presque intact, l'esprit du xv^e siècle, sont Caroto, Morone, Girolamo dei Libri, Moceto. Domenico Morone (1442 † 1508), l'auteur d'un tableau historique très curieux, le *Meurtre de Rinaldo Buonacolsi*, dans le palais Fochesatti à Mantoue, et de fresques dans le cloître San-Bernardino à Vérone (1503), demeura jusqu'au bout fidèle aux anciennes sévérités, tandis que son fils et collaborateur, Francesco Morone (1474 † 1529), séduit par le charme de Giovanni Bellini, l'imita parfois à s'y méprendre et s'éleva à la hauteur des maîtres nouveaux dans les fresques hardies de *Santa-Maria in Organo*. La même église contient son meilleur tableau, une *Madone* de 1503. Giovanni-Francesco Caroto (1470-1547), élève de Liberale, puis de Mantegna, est aussi l'un de ces artistes de transition qui ne se ressemblent guère dans les deux moitiés de leur vie. Durant sa jeunesse, il garde quelque temps l'aspect des vieux Véronais, leur goût pour les rougeurs voyantes, les corps grêles, les grosses têtes, les traits forts, les yeux saillants. Peu à peu, il s'adoucit, s'assouplit, s'émancipe par la connaissance des Vénitiens, des Milanais, des Romains. La *Madone* de la galerie Maldina, à Padoue (1501), la fresque de l'*Annonciation,* à San-Girolamo de Vérone (1508), son tableau de San-Fermo Maggiore (1528), ses fresques de la chapelle Spolverini, à San-Eufemia, la *Sainte Ursule* de San-Giorgio (1545), ainsi que d'innombrables décorations dans les églises et les maisons de Vérone, marquent les évolutions diverses de cet infatigable praticien, qu'on a surnommé dans son pays le « Protée des peintres ». Girolamo dei Libri

(1474 † 1556), sorti d'une vieille famille de miniaturistes, retint plus longtemps, de son éducation, un amour patient pour les détails. Par exception, ce n'est pas un décorateur. On ne connaît de lui que des tableaux à l'huile d'un dessin ferme, d'une expression noble, d'une couleur brillante. Comme Francesco Morone, dont il fut l'ami et souvent le collaborateur, il finit, d'ailleurs, par prendre le pas du xvie siècle. Quant à Girolamo Moceto, qui se transforma vite au contact de Venise, il est, avec justice, plus célèbre comme graveur que comme peintre.

L'activité, à cette époque, gagne toutes les autres villes de la Lombardie. Brescia, qui avait son école locale dès le xive siècle, entre Venise, sa suzeraine, et Milan, sa voisine, oscille sans cesse de l'une et l'autre. Au milieu du xve siècle, c'est à cette dernière qu'elle tient de plus près par son meilleur peintre, Vincenzo Foppa (...† 1462), qui y fonde la première école milanaise. Foppa a toutes les allures d'un élève de Squarcione; il unit, comme Mantegna, l'amour de l'antique à l'amour de la nature; il adore, comme lui, les problèmes de la perspective. Ses fresques, à Brescia et à Milan, ont été presque toutes détruites; mais le *Martyre de saint Sébastien*, au musée Brera, est un spécimen intéressant de son réalisme énergique et distingué. C'est de l'atelier de Foppa que sortirent Vincenzo Civerchio et Ferramola. Le premier, né à Créma, mais venu de bonne heure à Brescia où il obtint ses droits de citoyen en 1493, y montra, dans un grand nombre de fresques et de peintures, comme à Crémone, à Créma, à Palazzuolo, sa longue fidélité aux traditions vieil-

lissantes. Le second devait former le plus illustre Brescian de la Renaissance, Moretto.

A Crémone, les artistes du xv° siècle restent aussi jusqu'à la fin sous l'impression des écoles graves où domine la recherche des formes expressives. Ils regardent du côté de Florence presque autant que du côté de Padoue; la plupart doivent autant à Pérugin qu'à Mantegna. Cette alliance de la pureté des contours avec le goût local pour les beaux ajustements lui donne un caractère particulier. Jusqu'aux abords du xvi° siècle, leurs figures restent un peu grêles, leurs tonalités un peu froides, mais avec un charme pénétrant de tendresse et de bonhomie. Le vieux BONIFAZIO BEMBO († 1478?), d'origine bresciane et d'éducation florentine, qui fut peintre en titre du duc François Sforza et de sa femme Bianca-Maria, et décora, entre 1455 et 1469, les châteaux de Milan et de Pavie, semble avoir été leur initiateur. Ses peintures murales, ainsi que celles de FRANCESCO et FILIPPO TACCONI, ses contemporains, ont malheureusement disparu. Un tableau de Filippo, une *Vierge,* à la National Gallery, a quelque rapport avec l'école de Murano. ANTONIO DELLA CORNA est, au contraire, un imitateur résolu de Mantegna. Le plus intéressant des Crémonais, durant cette période, est BOCCACCIO BOCCACCINO (1460 † 1518?), qui réside et qui meurt dans sa ville natale non sans avoir vu Mantoue, Venise, Rome, où il aurait même, suivant Vasari, éprouvé, lui aussi, les déboires réservés, après l'apparition de Michel-Ange, à tous les retardataires. Boccaccino est un artiste supérieur. Beaucoup de ses tableaux ont été mis au compte de Pérugin et de Fran-

FIG. 90. — BOCCACCIO BOCCACCINO. — LE MARIAGE DE SAINTE CATHERINE.
(Académie des beaux-arts, à Venise.)

cia. Il se rapproche, en effet, de ces maîtres délicats par la chasteté de ses visages réguliers et par la netteté brillante de son coloris ; mais il diffère singulièrement d'eux par la somptuosité toute septentrionale de ses vêtements, de ses architectures, de ses accessoires. De 1506 à 1518, il travaille aux fresques de la cathédrale sur la *Vie de la Vierge*. Il y rappelle les meilleurs maîtres de Ferrare. Dans le beau *Mariage de sainte Catherine,* à l'Académie de Venise, sans perdre sa saveur indigène, il se montre plus sensible aux progrès accomplis par les Vénitiens. Dans les peintures de la cathédrale, qui sont la grande œuvre de cette brillante école, Boccaccino eut pour collaborateurs son fils, Camillo Boccaccino, Altobello Melone (trav. 1500-1520), Gian-Francesco Bembo (trav. 1510-1530). Ceux-ci, plus jeunes, résistent moins au courant nouveau et rivalisent, dans leurs efforts d'émancipation, avec Romanini et Pordenone, qui viennent tour à tour travailler près d'eux.

A Milan, nous l'avons dit, le fondateur de l'école est le Brescian Foppa, qui lui donne le goût du dessin incisif, du style grave, des études scientifiques. Les deux savants artistes qu'on appelait les deux Bernardini, Bernardino Buttinone (? † 1510) et Bernardino Zenale (1436-1526) furent vraisemblablement ses élèves. Nés à Triviglio, ils y étudièrent ensemble, vinrent ensemble à Milan, y travaillèrent ensemble. Les débris de fresques retrouvés dans l'église de San-Pietro in Gessati portent leur double signature. L'une de leurs œuvres les plus caractéristiques, une *Châsse,* dans l'église de Triviglio, est aussi une œuvre collective

Fig. 91. — BUTTINONE. — PORTRAIT D'HOMME.
(Galerie Borromeo, à Milan.)

dans laquelle il est difficile de déterminer leur part respective. Ils ont le trait net et pénétrant, l'accent ferme et rude, le coloris calme et lourd. Par certaines bizarreries et raideurs, ils tiennent obstinément aux vieux maîtres de Padoue. Buttinone est le seul auteur d'une admirable *Tête d'homme,* dans la collection Borromeo (1464), d'une petite *Madone* à l'Isola Bella, d'un *Triptyque,* au musée Brera. Zenale devint l'ami de Léonard, lorsque celui-ci s'installa à Milan, et, malgré ses résistances, se laissa peu à peu séduire par le Florentin. Ses œuvres particulières sont plus difficiles à déterminer. On lui attribue cependant avec vraisemblance un beau tableau votif du musée Brera, la *Vierge adorée par Lodovico Moro* et sa femme *Béatrice d'Este.*

Giovanni Donato Montorfano, dont le *Crucifiement,* d'aspect rude et de style suranné, fait face à la *Cène* de Léonard, dans le réfectoire de Santa-Maria delle Grazie semble être encore un élève inférieur de Foppa; mais le maître le plus personnel qui soit sorti de son atelier est Ambrogio da Fossano, surnommé Borgognone (1440 † 1530?), qui, durant sa longue vie, maintint à Milan, vis-à-vis des introducteurs de la Renaissance florentine, Bramante et Léonard de Vinci, la tradition héroïque et religieuse des anciennes écoles avec une conviction puissante et un talent considérable. Son histoire se confond avec celle de la Chartreuse de Pavie, dont il fut l'architecte. Il y a laissé, soit sur les murs, soit dans les chapelles, quelques-uns de ses chefs-d'œuvre. Les fresques des transepts furent faites de 1490 à 1494. Le *Crucifiement* est de 1490; le *Saint Ambroise avec quatre Saints* et le *Saint Syrus* sont à

FIG. 92. — AMBROGIO BORGOGNONE
SAINT SYRUS ET QUATRE SAINTS.
(Tableau dans la Chartreuse de Pavie.)

peu près du même temps. Le *Couronnement de la Vierge*, dans l'église San-Simpliciano à Milan, marque l'apogée de ce talent noble et élevé, qui doit ses plus grands effets à sa tranquille simplicité.

Il faut tenir grand compte dans l'étude de la peinture milanaise, avant l'arrivée de Léonard, de la présence dans le pays (1476-1499) du grand architecte Bramante, d'Urbino, qui fut aussi un grand peintre. Élève de Fra Carnevale, il apporta avec lui toutes les séductions combinées de l'art florentin et de l'art ombrien. Malgré la disparition presque complète de ses peintures, on connaît, en voyant celles de son élève favori, Bartolomeo Suardi, dit Bramantino (..... † 1530), les qualités qu'il apprit aux Lombards : clarté d'aspect, finesse du détail, légèreté du coloris. Avant d'être le collaborateur de Bramante, Suardi avait été l'élève de Foppa; plus tard il devint l'admirateur de Léonard de Vinci. Ses ouvrages portent donc successivement ces trois empreintes. Il fut un des peintres appelés par Jules II pour décorer les Stanze et dont les fresques devaient être bientôt recouvertes par celles de Raphaël. Ses décorations de la *Casa Castiglione*, plusieurs tableaux au musée Brera et à l'Ambrosiana, des débris de fresques dans les églises de Milan établissent le rôle de cet artiste séduisant dans le développement de l'école. On rattache encore à Foppa Bernardino di Conti qui, tout en acceptant la domination du Vinci, garda cependant, l'un des derniers, l'esprit austère de la vieille école.

Pour embrasser le tableau complet de l'activité pittoresque en Italie, à la fin du xve siècle, il faut encore

regarder du côté des plaines du Piémont, des rochers du Montferrat, des grèves de la Ligurie. Là aussi, presque partout, des artistes indigènes décorent les édifices et peignent des tableaux pieux; toutefois, dans ces contrées isolées, l'esprit archaïque offre plus de résistance. L'influence des vieux Milanais, vers le milieu du siècle, s'y combine avec des éléments spéciaux apportés du Nord soit par des Bourguignons, soit par des Allemands, soit par des Flamands dont Gênes, au sortir de Provence, est la station habituelle. A Turin, les innovations padouanes sont probablement introduites par Paolo da Brescia, qui donne aux artistes du pays un certain goût pour des allures plus libres et des ornements plus riches. Macrino de Alladio ou Macrino d'Alba développe avec originalité ce principe, en combinant avec la précision de formes qu'il doit sans doute aux Milanais une vigueur de coloris toute locale. La Chartreuse de Pavie possède son chef-d'œuvre, la *Vierge, saint Hugo et saint Anselme* (1486); on peut aussi l'étudier, au musée de Turin, dans une suite d'œuvres remarquables. Gandolfino se tient plus près des Milanais, dans son *Assomption* (1493) qui fait partie de la même galerie. A Verceil florissait dès lors une école active qui devait produire Gaudenzio Ferrari, Sodoma peut-être Luini. Dans le groupe de ses fondateurs s'élèvent au premier rang Defendente de Ferrari et Girolamo Giovenone. Tous deux respectent avec une conscience naïve les ordonnances symétriques des vieilles écoles, tous deux introduisent avec une gravité timide le naturalisme dans leurs figures sacrées. Tendres comme des Ombriens, francs comme des Septentrio-

naux, coloristes hardis et souples, ils trouvent souvent, dans leur gaucherie loyale, des expressions d'une poésie imprévue et sincère. Defendente était de Chivasso, Giovenone de Verceil ; leurs œuvres sont encore, en grand nombre, éparses dans la contrée ; le musée de Turin en a recueilli de fort intéressantes. A Gênes, où l'on aimait tant l'art du Nord, c'est un peintre de Pavie, Pier-Francesco Sacchi qui vient préparer les yeux aux tendances nouvelles. Ses œuvres les plus importantes sont du xvi^e siècle (de 1512 à 1527), mais c'est encore un homme de l'âge précédent par la simplicité et la profondeur de ses expressions, par l'abondance et la délicatesse de ses détails, par la franchise et la fermeté de son coloris. Son chef-d'œuvre nous paraît être les *Trois Saints dans un paysage* (1526), conservé à Santa-Maria di Castello ; cette église si curieuse conserve aussi deux bons ouvrages d'un artiste vraiment indigène, contemporain de Sacchi, Lodovico Brea. Ce dernier était né à Nice, où l'on peut admirer encore, dans l'église de Cimiers, la virilité de son talent grave et chaleureux.

Dans l'Italie supérieure comme dans l'Italie centrale, à la fin du xv^e siècle, les bons germes, semés au siècle précédent par les missionnaires toscans, avaient donc partout fructifié. Les écoles y pullulaient, actives et sérieuses, toutes unies par un goût commun pour les colorations fortes, les expressions vives, les magnificences extérieures, toutes apportant d'ailleurs, avec leur saveur de terroir, des éléments spéciaux qui s'alliaient joindre aux éléments déjà réunis par les écoles plus sévères et plus pensives de Toscane

FIG. 93. — DEFENDENTE DE FERRARI.
LA VIERGE, SAINTE CATHERINE, SAINT PIERRE.
(Musée de Turin.)

et d'Ombrie, pour former l'idéal définitif de la Renaissance. De tous côtés, les montées les plus âpres de l'art avaient été escaladées, avec un entrain admirable, par des troupes toujours grossissantes d'investigateurs passionnés. Pour atteindre la cime triomphante où tout effort cesse il ne restait qu'un pas à franchir.

C'est à Milan, c'est par un Florentin, que fut opéré ce suprême affranchissement. La *Cène* de Léonard de Vinci (1499) est la conclusion victorieuse du long effort des Quattrocentisti. Tout ce qu'ils avaient poursuivi avec une candeur touchante et une patiente ambition, la vérité dans les formes, le naturel dans l'expression, l'exactitude dans la lumière, la noblesse dans la conception, l'harmonie dans l'ordonnance, l'unité dans l'action, s'y trouve à la fois réalisé, dans un équilibre extraordinaire, avec une liberté et une ampleur qu'aucun d'eux n'avait su encore atteindre. Par ce chef-d'œuvre qui marque l'apogée de la peinture italienne, Léonard ferme la période archaïque. Bien qu'il appartienne par son âge et par son éducation au xve siècle (1452 ✝ 1519), c'est donc avec ses successeurs, plus qu'avec ses contemporains, que cet homme surprenant doit être étudié. Il est, en réalité, le premier des grands génies du xvie siècle; c'est à eux qu'il ouvre, d'un geste résolu, dans sa maturité, l'éclatante carrière qu'ils vont parcourir!

FIN DU PREMIER VOLUME.

TABLE DES MATIÈRES

DU PREMIER VOLUME

 Pages.

PRÉFACE . 5

LIVRE PREMIER

LES ORIGINES (DU I^{er} AU XIII^e SIÈCLE)

Chapitre I^{er}. — *Les origines dans le monde antique (du I^{er} au IV^e siècle)* 9

 — § 1. — Décadence de la peinture païenne. 10

 — § 2. — Formation de la peinture chrétienne 14

Chapitre II. — *Les origines au Moyen âge. — La tradition romaine et l'influence byzantine (du VI^e au XI^e siècle)* 23

 — § 1. — Mosaïques. 25

 — § 2. — Miniatures. 38

Chapitre III. — *Période romane (du XI^e au XIII^e siècle)*. . . 40

 — § 1. — La lutte entre la tradition romane et l'influence byzantine (XI^e et XII^e siècles) 41

 — § 2. — Formation de l'art italien au XIII^e siècle 48

LIVRE II

LE XIV^e SIÈCLE. — LA PEINTURE RELIGIEUSE.

	Pages.
Chapitre IV. — *Giotto* (1276-1337)............	61
Chapitre V. — *Contemporains et successeurs de Giotto* (1300-1400)............	81
— § 1. — *École florentine.* Taddeo Gaddi, Giovanni da Milano, Stefano, Puccio Capanna, Agnolo Gaddi, Giottino, Orcagna, Traini, Spinello Spinelli, etc............	82
— § 2. — *École siennoise.* Duccio di Buoninsegna, Simone di Martino, Pietro et Ambrogio Lorenzetti, Berna, Taddeo di Bartolo.........	96
— § 3. — *Les grands monuments de l'École giottesque en Toscane.* La chapelle des Espagnols, à Florence. Le Campo Santo, à Pise......	107
— § 4. — *L'influence giottesque dans les autres provinces d'Italie.* Ombrie, Rome et Naples. Romagnes, Venise, Padoue, Vérone...........	122

LIVRE III

LA RENAISSANCE AU XV^e SIÈCLE

Chapitre VI. — *École florentine. Première génération* (1400-1450)...............	127
— § 1. — L'esprit du xv^e siècle.......	127

TABLE DES MATIERES.

Pages.

Chapitre VI. — § 2. — La transition entre le Moyen âge et la Renaissance. Gherardo Starnina, Gentile da Fabriano, Vittore Pisano, Fra Giovanni da Fiesole, etc. 135

— § 3. — Les Naturalistes : Masolino da Panicale, Masaccio, Paolo Uccello, Andrea del Castagno, Filippo Lippi, etc. 153

Chapitre VII. — *École florentine. Deuxième génération* (1450-1500).. 182

— § 1. — Benozzo Gozzoli, Cosimo Rosselli. 184

— § 2. — Pesellino, Baldovinetti, les Pollajuoli, Andrea del Verrocchio, Lorenzo di Credi 197

— § 3. — Sandro Botticelli, Filippino Lippi, Domenico Ghirlandajo, etc. 211

Chapitre VIII. — *Écoles de l'Italie centrale et méridionale.* 238

— § 1. — Sienne. 238

— § 2. — Toscane. — Ombrie. Piero della Francesca, Melozzo da Forli, Luca Signorelli, etc. 243

— § 3. — Ombrie. Pietro Perugino, Bernardino Pinturicchio, etc. 264

— § 4. — Rome et Naples. Antonello de Messine, etc. 282

Chapitre IX. — *Écoles de la haute Italie.* 286

— § 1. — École de Padoue. Squarcione, Mantegna et leurs élèves. 288

— § 2. — Écoles de Murano et de Venise. Les Vivarini, les Bellini et leurs élèves. 301

— § 3. — Écoles de Ferrare et de Bologne . . 326

— § 4. — Vénétie, Lombardie, Piémont. . . . 339

ÉVREUX, IMPRIMERIE DE CHARLES HÉRISSEY

www.ingramcontent.com/pod-product-compliance
Lightning Source LLC
Chambersburg PA
CBHW071615220526
45469CB00002B/356